|光影论丛|

THE SECOND TEXT
CULTURAL RHETORIC OF CONTEMPORARY CHINESE FILM

王一川 著

第二重文本
中国电影文化修辞论稿

北京大学出版社
PEKING UNIVERSITY PRESS

图书在版编目(CIP)数据

第二重文本：中国电影文化修辞论稿/王一川著.—北京：北京大学出版社，2013.7
（光影论丛）
ISBN 978-7-301-22578-3

Ⅰ.①第…　Ⅱ.①王…　Ⅲ.①电影文化-中国-文集　Ⅳ.①J909.2-53

中国版本图书馆CIP数据核字（2013）第115386号

书　　　　名	第二重文本：中国电影文化修辞论稿
著作责任者	王一川　著
责 任 编 辑	谭　燕
标 准 书 号	ISBN 978-7-301-22578-3/J·0509
出 版 发 行	北京大学出版社
地　　　　址	北京市海淀区成府路205号　100871
网　　　　址	http://www.pup.cn　新浪官方微博：@北京大学出版社
电 子 信 箱	pkuwsz@126.com
电　　　　话	邮购部 62752015　发行部 62750672　出版部 62754962 编辑部 62767315
印 刷 者	北京汇林印务有限公司
经 销 者	新华书店
	965mm×1300mm　16开本　23印张　399千字 2013年7月第1版　2013年7月第1次印刷
定　　　　价	45.00元

未经许可，不得以任何方式复制或抄袭本书之部分或全部内容。
版权所有，侵权必究
举报电话：010-62752024　电子信箱：fd@pup.pku.edu.cn

目录 CONTENTS

序 1

第一编 叙事裂缝与话语冲突

第一章 叙事裂缝、理想消解与话语冲突
　　　——影片《黄河谣》的修辞学分析 3

第二章 面对生存的语言性
　　　——谈谈秋菊式错觉 17

第三章 如实表演、权力交换与重复
　　　——周晓文在《二嫫》中的话语历险 32

第四章 茫然失措中的生存竞争
　　　——《红高粱》与中国意识形态氛围 38

第五章 狂欢节与女性乌托邦幻象
　　　——《出嫁女》观后 55

第二编 文化认同与乡愁

第六章 认同性危机及其辩证解决
　　　——影片《那山 那人 那狗》的文化分析 65

第七章 文明与文明的野蛮
　　　——《一个都不能少》中的文化装置形象 74

第八章 无地焦虑和流体性格的生成
　　　——陆川《寻枪》的文化分析 86

第九章 物质充盈年代的乡愁
　　　——影片《说出你的秘密》的文化分析 97

第十章　道德性认同及其挽歌
　　——影片《谁说我不在乎》的文化分析　　　　　　　107
第十一章　非常人对正常人的文化返助
　　——影片《无声的河》分析　　　　　　　　　　　　112

第三编　张艺谋神话及其文化修辞

第十二章　谁导演了张艺谋神话？　　　　　　　　　　　　121
第十三章　异国情调与民族性幻觉
　　——张艺谋神话战略研究　　　　　　　　　　　　　130
第十四章　我性的还是他性的"中国"？
　　——张艺谋影片的原始情调阐释　　　　　　　　　149
第十五章　张艺谋神话：终结与意义　　　　　　　　　　　161
第十六章　奇异姿态与独创的辉煌
　　——论张艺谋　　　　　　　　　　　　　　　　　179

第四编　市民喜剧与文化想象

第十七章　小品式喜剧与市民社会乌托邦
　　——《有话好好说》印象　　　　　　　　　　　　　219
第十八章　美国想象与市民喜剧
　　——影片《不见不散》分析　　　　　　　　　　　　230
第十九章　一场符号化的爱情游戏
　　——影片《网络时代的爱情》分析　　　　　　　　　234
第二十章　谁在说话？
　　——影片《女帅男兵》分析　　　　　　　　　　　　239
第二十一章　对于廉政中国的文化想象
　　——影片《生死抉择》分析　　　　　　　　　　　　245
第二十二章　重塑关于国乐的想象的记忆
　　——影片《刘天华》分析　　　　　　　　　　　　　252
第二十三章　在网络时代重构社群记忆
　　——影片《父亲·爸爸》分析　　　　　　　　　　　260

第二十四章　文化传奇的现实化
　　——影片《天上草原》分析　　　　　　　　　　267

第五编　无代期电影与大众文化

第二十五章　"无代期"中国电影　　　　　　　　275
第二十六章　当代大众文化与中国大众文化学　　　288
第二十七章　雅俗悖逆及其标志性意义
　　——《幸福时光》论争的启示　　　　　　　　300
第二十八章　高雅型大众片与影片文化类型
　　——影片《蓝色爱情》分析　　　　　　　　　307
第二十九章　从无声挽歌到视觉动画
　　——兼谈大众文化对高雅文化的置换　　　　　320
第三十章　潮头过后见平缓
　　——第八届大学生电影节部分影片印象　　　　331
第三十一章　多元汇通与成型
　　——第九届北京大学生电影节部分影片观感　　339

附录：王一川电影批评论著目录　　　　　　　　　345

序

这是我的第一本电影评论集子,它是我在做了二十多年电影文化修辞批评后才结集出的,这个时间跨度已不算短,有必要交代其中的一些缘由。

一、我为什么做起电影文化修辞批评来?

我原来的主要学术领域是文艺美学(后来逐渐转向艺术理论),它属于中国语言文学学科下的文艺理论(文艺学或文学理论)学科。我之所以对电影批评发生兴趣,进而提出并实践电影文化修辞批评,是几方面的机缘促成的。

首先是我在四川大学念本科时正逢"美学热"在全国兴起,当时四川的成都和重庆两地都是美学的热点地区,我对美学发生了越来越浓厚的兴趣,加入了同学组织的美学小组,并与他们一道参与编撰国内首部《美学辞典》(王世德教授主编,知识出版社1986年版),于是后来走了美学这条道。美学要关心的不只是某一艺术门类而是所有艺术门类的审美问题,这可能为我后来的宏观的理论兴趣点作了一些预设。而读本科时周末晚上与同学们一道扛凳子到一墙之隔的成都工学院(后来并入四川大学)看免费露天"坝坝电影"的经历,也为我后来的电影评论工作作了兴趣铺垫。难怪人们说兴趣是最好的老师,那时看《小花》、《天云山传奇》等热映影片,又回头翻阅文学原著的难忘经历,使得我对电影的巨大魅力及文学与电影的密切关系难以释怀。

其次是考入北京大学中文系跟随胡经之先生攻读文艺美学硕士学位时,导师在中国内地学界首倡设立的"文艺美学"学科本身就寻求"文艺学"

与"美学"间的跨学科交融,从而使我开始接受到跨学科视野的学术训练。同时,胡先生一再告诫我们,搞理论的如果不能联系具体的文艺作品,不能准确地举文艺作品实例去论证和阐发,就不够格。他自己的学术论文给我们竖立起一个个典范,给我的印象极深。这些对我后来在理论学科领域里"不守规矩"地拐入文艺作品分析领域,应当有一种导向作用吧。

再次是到北京师范大学中文系(后改为文学院)任教并在职攻读文艺学博士学位时,导师黄药眠先生和副导师童庆炳先生在治学上都主张在文学与其他艺术门类之间不必硬性设置界限,而是可以纵横跨越、相互融通。黄先生于1987年去世后,新一代学科带头人童庆炳先生更是放手鼓励我在与文学相邻的电影文化修辞领域去拓展,还选派我赴牛津大学做博士后研究。程正民教授在任职中文系主任期间也鼓励我去自由开拓。这些都成为我在电影文化修辞批评领域前行的有力推手。

还有一点要特别提到,就是1988年8月到牛津大学跟随文化批评理论界名师伊格尔顿(Terry Eagleton)教授做博士后期间,阅读他的著作《批评与意识形态》、《马克思主义与文学批评》和《审美意识形态》及另一位西马名人杰姆逊(Fredric Jameson)教授的著作《语言的牢房》、《马克思主义与形式》和《政治无意识》等,发现他们两人的视野历来就相当宏阔,完全无视文学与其他艺术之间的狭隘界限。特别是杰姆逊先生,总是结合具体艺术文本去阐发新的文化理论,其对艺术文本的神奇穿透力及由此而建构的文化理论洞见令我心荡神驰,跃跃欲试。他用"符号矩阵"去分析《吉姆爷》已经很精彩,再用来分析中国的《聊斋志异》,就更是令我敬佩,乃至给我自己动手做起来的重要启发了。就这样,我从纯理论领域跑到以往陌生的艺术文本领域做起文化修辞批评来。

最后(这一点并非最不重要),碰巧我那时任教的北京师范大学距离中国电影资料馆(其另一牌子即中国电影艺术研究中心)及其艺术影院所在的小西天很近,步行也就20分钟左右,那里由《当代电影》杂志社提供的内部电影观摩票及观摩证,在20世纪90年代里成为令人羡慕的观影特许证件,让我得以多看了不少外国经典片。同时,在该馆工作的来自母校四川大学的校友饶曙光、萧志伟等鼓动我多去看电影、做电影批评(这要感谢他

们),因为电影在那些年(从1985年起)已经变得越来越火了,这种地缘便利自然容易使我的批评兴趣投寄到电影上面。

此外,还要补充的一点是,我在北京大学攻读硕士学位时,由西南师范大学派到北大哲学系做访问学者的两位美学界朋友苏丁(也是我的川大校友)和杨坤绪,曾热情怂恿我转到电影教育界任教和做电影批评,理由是电影将来在艺术圈的红火度必定胜过文学。杨坤绪兄还热心陪同我去恭王府结识他的西南师范大学校友、当时正在中国艺术研究院攻读电影学硕士学位的陈犀禾。我那时虽然没有顺势往这条道上走,但他们对电影的热切向往和对我的未来发展提出的真诚建议,毕竟给了我感染和启发。

其实,如想在文艺理论、艺术理论或艺术批评领域有些许个人建树,而这又需寻找合适的艺术文本去耕耘,那么在社会生活中和艺术界都日益红火的电影,无疑应是最合适的艺术文本耕耘园地了。这或许正是我后来做电影批评的基本缘由吧。至于真正选择了电影文化修辞批评这一路子,还与我在牛津的经历有关。

二、第一篇电影文化修辞批评习作

我真正动笔写电影评论,起因于在牛津时经历的我自己所谓的"语言论震惊"及其触发的"修辞论转向"。在1985年到1987年攻读文艺学博士学位时,浸润于西方体验美学中的我逐渐感觉到,我所崇仰的体验美学价值观与当代中国文艺创作流向之间正在形成巨大的鸿沟。当我想用体验美学理论去分析当代文艺思潮时,却痛感无从下手,无能为力。这些困惑可从我的博士论文《意义的瞬间生成——西方体验美学的超越性结构》(山东文艺出版社1988年版)的结语中见出。

带着这种困惑,我到了牛津大学,意外地发现,在西方正在盛行的不再是我原来自以为是的体验美学,而是"语言论转向"后的语言论美学或语言论批评:牛津的人文社会科学的各个学科几乎都在谈语言、话语、话语实践、文本、互文性等。而且,人们把艺术首先视为语言或符号现象而非体验现

象,动辄用语言学模型或符号学手段去分析。特别令我惊异的是,西马学者们竟然已经完成了马克思主义美学与艺术理论的"语言论转向",从而熟练地把传统的意识形态分析改造成了可以动用语言学模型去纵横潇洒地拆卸的话语分析或文化分析了。杰姆逊正是其中的成功范例。这种意外的感受被我自己概括为"语言论震惊"。伴随着这种"语言论震惊",我在牛津度过了自己"而立"之年的生日。正是在那些渴望真正在学术上"而立"的日子里,我陷入到痛苦的自我反思和自我寻觅状态中。在经过了一段时间的熬煎后,我终于根据自己的兴趣和偏好,做出了实施"修辞论转向"的自我决定和自我要求,并把这种转向集中概括为两点具体的转向行为:一是从纯理论研究转向理论的批评化过程,即不只研究纯理论问题,而是要将理论同具体的文本批评结合起来,让理论重新返回到批评实践中去吸纳资源,否则就是无源之水、无本之木;二是从做西学转向做中学,即作为一名中国学人,不再只是研究西方理论问题,而是要回到中国问题上去,以中国问题为本位,尝试提出并解决中国自己的问题,否则在学术上始终找不到准星。以这两点转向为主要内涵的"修辞论转向",导致我走上一条属于自己的治学道路——我后来概括为"修辞论美学"。正是在这条道路上我一直走了十多年(后来不断有所调整)。

具体地说,我从那时起开始自觉寻求的"修辞论转向"包含以下四个方面:一是内容形式化,即把传统的作品内容分析转化为现代语言学意义上的形式分析;二是语言历史化,即把作为语言现象的艺术文本放到社会历史语境中去分析;三是体验模型化,即尝试用语言学模型去分析体验美学关注的个体直觉问题;四是理论批评化,即把理论关怀放到具体批评实践中去建构和检验。这"四化"的核心还是理论批评化,就是让理论返回到文本阐释的园地里去重新吸纳养分。

碰巧,我的修辞论美学工作的初次实验,就是我的第一篇电影文化修辞批评习作——借鉴符号矩阵模型去分析影片《红高粱》,即后来发表时题为《茫然失措中的生存竞争——〈红高粱〉与中国意识形态氛围》的影评论文。关于撰写这篇影评的缘故,还可以简单解释几句。我在1987年年底应邀到中国电影资料馆观看了张艺谋导演的处女作《红高粱》,当时感觉有些意

外,也不知该如何下手评论,之后就忙于出国前的各种准备了。该片于1989年春夏之际登陆英伦三岛时,我正在牛津。两件事情给我一激灵:一是念神学博士的邻居是一位来自利物浦的小伙子,他看后回来十分不满意,充满友善但又毫不隐晦地质问我,中国人怎么能拍出这样粗野、野蛮的电影?太不应该了。二是据媒体报道,日本麻风病人协会号召抵制这部影片,因为它不仅不尊重麻风病人的基本权利而且还侮辱他们。这两件看起来并不起眼的小事,却给正在寻求合适文本以探索中国当代文化修辞批评的我以一种具体的启迪:要从这部影片的不为人注意的隐秘缝隙处打进去,尽力窥探那被第一重文本掩盖的隐秘的第二重文本,从而揭示出为我们自己所忽略的深层无意识的价值观冲突。杰姆逊惯常采用的符号矩阵模型,就成了我最初的借鉴工具。我那时肯定想不到,这篇1989年4月至5月间在牛津写成初稿的电影评论,竟成为我后来电影文化修辞批评和其他文艺评论的最初起点。我那时更想不到的是,这篇于我自己是首次需全力证明修辞论阐释的有效性及第二重文本的确切存在的电影评论习作,会在随后不久发表后在国内产生一些意料不到的误解和争议。

其实,不仅是这篇及随后的电影文化修辞分析论文,而且我的专题著作《张艺谋神话的终结》、《修辞论美学》、《中国现代卡里斯马典型》、《中国形象诗学》和《中国现代性体验的发生》等,都是这种借助跨学科的修辞论美学视野去透视艺术文本的产物。我虽然没有刻意在文学与其他艺术之间保持互动关系,但确实心里本来就没有艺术门类及相关学科的栅栏。当然现在回头看,我那时治学的利与弊都在这里了:利在比较自由和灵活,弊在不大可能像具体艺术门类的专家那样深谙行规并说行话。

三、第二重文本及电影文化修辞论阐释

还需要说说本书书名《第二重文本——电影文化修辞论稿》及研究路径或方法的由来。本书是我从修辞论美学视角解读中国当代电影文化现象的一个集中成果,可以反映我从1990年到2002年间的电影文化修辞论阐

释工作，也可以说是我对自《红高粱》(1987)时崛起直到《英雄》(2002)开启"中式大片"时代之前15年间中国电影文化修辞的一种解读。这些解读总体上属于电影文化修辞这一理路，其看到的东西也大体可以归结到第二重文本名义下。这正是本书书名的由来。至于我在2003年至今写的电影批评论文，则需要另行汇集了。

关于本书书名中的"第二重文本"以及"电影文化修辞论"，由于涉及本书的研究路径或方法，则需多说几句。我历来认为，对中国当代电影可以从若干不同视角去观照。与我在本书中的工作相关而又不同的视角可以有两种：一种是电影文化研究，主要是指那种运用英国伯明翰学派影响下兴起的文化研究方法去阐释电影现象的路径，这属于当代显学；当然也有那种在传统文化概念意义上分析电影深层的意识与无意识、情感、哲学、伦理、风俗等文化蕴涵的路径。另一种是电影修辞研究，主要研究电影语言的修辞特点，例如电影特技、摄影、录音、美工等的表意策略及其效果。我的工作则与这两种都有所不同，是把电影文化现象当作修辞现象去研究，意味着从修辞论视角去考察电影文化现象。这种电影文化修辞研究的重心，既不在一般的电影文化特性，也不在一般的电影修辞特性，而在电影文化的修辞特性。这就要求从修辞论视角去阐释电影文化现象。

从修辞论视角去阐释电影文化现象，涉及以下几个方面：第一，电影（或影片）总是一种文化现象，总具有文化蕴藉；第二，电影文化蕴藉必然要借助于电影的修辞手段去呈现；第三，电影文化修辞总是特定的社会文化语境综合作用的产物；第四，电影文化修辞及其与文化语境的相互交融都可以运用语言学模型等形式分析框架去阐释；第五，以语言学模型为代表的语言学—符号学手段不是电影学基本研究手段的一种补充性运用，而是电影学的基本研究手段之一。不是先研究电影内容或意义等文化蕴藉，然后才运用语言学手段去做点补充，而是从一开始就运用语言学模型等语言学—符号学手段去探测电影文本，从电影文本的语言—修辞模型中发现被隐藏的另一重文本。正是基于这种认识，本书一而再、再而三地反复运用符号矩阵去分析中国影片，并从中见出它同特定社会的文化语境之间的相互依赖关系，也正是这种关系在深层规定着电影文化修辞的呈现。回头看，我可以说

是对语言学模型在中国文艺研究中的运用情有独钟的人,在中国内地学人中也算是较早并反复运用语言学模型去研究中国文艺文本的了。我的这种电影文化修辞研究,意味着以语言学手段去分析电影文本与文化语境的关联场,探讨电影文本与文化语境之间的相互依赖关系。

这种电影文化修辞阐释的结果,不再是复述普通观众在观影时看到的东西并对此提供阐释,而是直接呈现在普通观影时容易遮蔽或抑制,却在电影文本中确实存在、更多地属于无意识层面的东西,是从电影文本与社会文化语境相互依赖的关系的角度去重新发现和合理化阐释的结果,这正是我所谓的第二重文本。

第二重文本,是对电影文化修辞批评的阐释结果的一种简赅表述。这个概念的提出,自然是对此前给我以启发的种种批评理论加以综合和提炼的结果。罗兰·巴尔特在《批评与真理》(1966)里有关批评是"第二语言"(second language)的观念,以及在其他一系列著述中有关"从作品到文本"(from work to text)、"文本的快乐"(*The Pleasure of Text*,1973)、"作者的死亡"(the death of the author)及"互文性"(intertextuality)等观念,展现出艺术品在解构批评家手中可以有着一种无限开放的可能性,有着令人无比渴望的新奇。我对此充满兴趣,但又不满足。我希望这种基于个体自由的无限开放的解构性游戏能够最终获得某种理性的节制,最好是同某种稳定的东西结合起来。于是,我注意寻求在自由的解构之中仍有某种新的主见的挖掘和凝聚。这就要求我在巴尔特的自由式解构与伊格尔顿和杰姆逊等的历史性定见之间寻求一种新的综合。

于是,第二重文本概念基于如下一种假定提了出来:正像其他艺术作品一样,每一部电影作品都不是封闭的完成体,而是开放的待完成体,有待于观众和批评家去重新打量和赋予其稳定的意义蕴藉。这样,每一部电影作品总是作为待完成的电影文本而存在,呼唤着观众和批评家去做二度、三度,甚至更多的超常打量。因此,每一部电影文本就总是以双重文本的方式存在着:第一重文本属于表层文本或意识文本,即观众以通常眼光可以观察到的那些显眼的电影形式及其意义;第二重文本则属于深层文本或无意识文本,即观众以特殊眼光才可以窥见的那些隐秘的电影形式及其意义蕴藉。

电影文化修辞阐释的目标,正是通过借助于表层的意识文本来探测那暂时隐匿在深层的无意识文本。每部电影表层的意识文本总是大体确定的和不变的。《马路天使》摄制于七十多年前,时光流逝,观众换了一代又一代,但它那拷贝里的电影形式及其意义却是大体稳定而不变的,不会变成《十字街头》,虽然拷贝在保存中难免产生一些技术损耗。不过,每部电影深层的无意识文本却可能发生改变,也就是在不同时代的不同观众中会产生某种不同的意义。表层意识文本往往只有一个,而深层无意识文本却往往可以存在若干个,即第一重文本往往是一个,而第二重文本却可能是多个。也就是说,对同一部《马路天使》,不同的阐释者可能得出不同的第二重文本。一部艺术文本同时并存若干种不同的第二重文本,是可能的。

　　对第二重文本的存在,不能作神秘化理解,而应当从艺术文本与其社会文化语境的相互依赖关系角度去加以合理化地阐释:艺术文本在社会生活语境中与一代代拥有新的生存方式和体验的观众相遇时,必然会碰撞出新的体验火花,从而为第二重文本的可能性提供开阔的空间。或许可以从理论上说,有多少种新的生存体验,就可能碰撞出多少种新的第二重文本。文化修辞批评的工作,不过是将这种可能的开阔空间加以合理化地阐释而已。这种合理化阐释正是文化修辞论阐释要做的主要工作之一。文化修辞论阐释可以分四个步骤展开:第一步,跨越通常的艺术鉴赏感受,尽力探测文本形式中的边缘、裂缝或空白处;第二步,从这些边缘、裂缝或空白处发现被隐匿的第二重文本的踪迹,并通过凝练、梳理和润饰,使之成为一种相对连贯的整体;第三步,把第二重文本纳入艺术文本与其社会文化语境的相互依赖关系中去做合理化的阐释;第四步,通过艺术文本与其文化语境的相互阐释,对第二重文本现象的成因提供说明,由此对特定的艺术文化修辞现象做出新的考察。当然,在具体的艺术品研究中,上述四个步骤有时不必同时展开,其侧重点可以有所不同。

　　对文化修辞分析来说,真正重要的还是妥善处理第一重文本与第二重文本之间的辩证关系:依托第一重文本而尝试窥探第二重文本,但最终必须从发现到的第二重文本平台上平安返回到第一重文本,这中间需要动作连贯或连接顺畅,不能轻率和随意,否则后果不堪设想,就好比航天员从地球

乘飞船完成登月后终究必须返回到地球上继续生存一样。寻觅第二重文本,终究还是为了更加合理地理解第一重文本所内含的丰富兴味。对于中国的兴味蕴藉美学传统来说,优秀的或伟大的艺术品,其第一重文本本身往往就蕴含着第二重文本无限丰富的阐释可能性,从而令一代代观众常看常新,流连忘返,依依不舍。这或许正是艺术品"永久的魅力"的一个方面吧。文化修辞批评的工作,不过就是将这种可能性加以合理化而已。

汇集在本书里的电影文化修辞分析,体现了我上面对第二重文本的追踪热情,例如下面一些文章:《茫然失措中的生存竞争——〈红高粱〉与中国意识形态氛围》、《叙事裂缝、理想消解与话语冲突——影片〈黄河谣〉的修辞学分析》、《面对生存的语言性——谈谈秋菊式错觉》、《文明与文明的野蛮——〈一个都不能少〉中的文化装置形象》、《认同性危机及其辩证解决——影片〈那山 那人 那狗〉的文化分析》、《无地焦虑和流体性格的生成——陆川〈寻枪〉的文化分析》等。当然,并非我所评论的每一部影片都被追寻出第二重文本来了。我在评论每部影片之初,总是要根据其具体特点来确定具体的分析目标,对于那些我那时以为尚不足以或无力追寻第二重文本的影片,就往往另找其他文化问题去讨论了。这是需要向读者解释的。

当然,我在做电影的文化修辞论阐释的过程中,大致有几次重心位移,这就导致对第二重文本的寻觅重心存在一些变化:最初是尽力运用语言学模型去叩探隐伏的意识形态意蕴(即第二重文本),例如关于《红高粱》、《黄河谣》、《出嫁女》、《秋菊打官司》的评论;由于发觉这种意识形态话语阐释容易陷入独断困境和被人为地引向我个人无法调控的别种用途,于是自觉地做出了一次调整,即转向追踪文化语境中的群体无意识欲望的印迹,这就有了后殖民语境中的"张艺谋神话战略"研究系列论文;再后来感觉这种后殖民语境的批判色彩也过于浓烈了,就逐渐地变通为发掘特定文化内部的价值观冲突及其流变了,这就有了《一个都不能少》、《那山 那人 那狗》和《寻枪》等的评论。总之,这样的重心位移的结果,就是我的评论中的意识形态话语阐释味道愈来愈淡,而面向深层无意识文化理念和个体生存体验状况的意味则逐渐变浓。

还需要说明的是,现在回头看,由于那时年轻的我对以修辞论美学阐发第二重文本是那样热心和执著,以致在信笔论证时,常常忘记了一种现在来看是必要的前提阐明和反复解释,那就是需要着重说明我的这种第二重文本追踪不过是公众从影片中寻觅出的不确定的无意识兴味之一,或对影片的多种可能的分析路径之一,观众或其他论者完全可以得出其他不同的看法和结论。如此一来,我那时对《红高粱》等影片中的第二重文本的阐发,就难免有些独断。这些都如实地保留在这些论文原文中,它们构成了我的或深或浅的脚印,不必再回头修饰,索性立此存照。

还有一点需要说明,我在影片中的这些分析工作,同我其时在文学中的分析工作是一致的,即都是从修辞论美学视角从事文艺文本阐释的结果。不妨提及两个例子。一是我从张承志的中篇小说《北方的河》里发现,在表面的热烈酣畅的"寻父"文本下,实际上潜藏着冷峻而激烈的无意识文本"弑父",这样的相互冲突成就了该小说充满张力的结构及其丰富的读解可能性。"他意识中把黄河想象为渴慕久矣的英雄父亲从而急切认同,但无意识里却将其视为必须征服的仇敌父亲。英雄父亲是此时代人文主义信念的象征,而仇敌父亲则是与'斗争哲学'相连的过去那悲剧性历史之罪魁。……从而横渡黄河,无意识中是一次激烈的象征性弑父行动。"[①]再有就是从王朔的《顽主》片断中,从马青、杨重、于观等人物在街头闲逛时与中年绅士和铁塔大汉等的身体语言的较量及其转换中,见出拉康式想象界、象征界和现实界之间的关系及其在两重文本间的变换轨迹,从而发现王朔笔下"嬉游者"们的生存方式的基本语言性特点,由此找到把握王朔小说人物行为方式的一把文本钥匙。"在嬉游者这里,行为的狂欢必然要最终转化为、落实为言语的狂欢。或者不如说,他们的行为的狂欢实质上正是言语的狂欢。"进一步看,"嬉游者拥有的克敌制胜和获取狂欢的法宝,除了言语没有别的"。[②] 由此可见出我那时在电影和文学之间所做的文化修辞批评工作本质上是一致的。

[①] 参见拙著《中国现代卡里斯马典型》,昆明,云南人民出版社1994年版,第247页。
[②] 参见拙著《中国形象诗学》,上海,上海三联书店1998年版,第440页。

四、本书结构

本书没有依照论文发表年月流水式地编排下来,而是按照论文所探讨的论题领域作了大致的归类,当然总的看也大体遵循了论文发表的时间顺序。这样的编排,固然可以给读者以一种事后归纳的分析程序,但读者也不必对此太当真,其实,假如随手翻到哪篇就读,也无妨,因为这些影评文章本来就是一篇篇地写成和发表的。

本书共分为五编。第一编"叙事裂缝与话语冲突",汇集了我在90年代初写的最初几篇影评,分别分析《黄河谣》、《秋菊打官司》、《二嫫》、《红高粱》和《出嫁女》。第二编"文化认同与乡愁",评论《那山 那人 那狗》、《一个都不能少》、《寻枪》、《说出你的秘密》、《谁说我不在乎》和《无声的河》。第三编"张艺谋神话及其文化修辞",前四篇论文分析张艺谋神话现象的文化修辞,后一篇长文对张艺谋的前期导演艺术作了阐释。第四编"市民喜剧与文化想象",关注的是市民喜剧和文化想象问题,涉及《有话好好说》、《不见不散》、《网络时代的爱情》、《女帅男兵》、《生死抉择》、《刘天华》、《父亲·爸爸》和《天上草原》。第五编"无代期电影与大众文化",先探讨"无代期"中国电影,进而阐述当代大众文化与中国大众文化学的问题,再结合《幸福时光》、《蓝色爱情》、《天上的恋人》探讨电影作为大众文化现象的修辞特质及其与高雅文化的关系,最后两篇论文分别结合第八届、第九届北京大学生电影节的影片观赏印象,对其时的国产片状况作了概要观察。

书后附录了我到2012年年底发表的主要电影评论文章目录。

五、致谢

除了在此感谢上面提及的师友外,还要向一直隐姓埋名的学术期刊编辑表达我深深的感激。汇集在本书中的这些文字,多发表于《当代电影》杂

志。我要特别感谢张建勇主编及张卫、刘桂清、张煜等编辑,还有发表我首篇习作的姚晓蒙编辑。还要感谢《电影艺术》杂志王人殷主编、吴冠平主编、谭政编辑、王纯编辑等,《文艺研究》杂志廉静副主编,《文艺争鸣》杂志张未民主编,《东方丛刊》杂志梁潮主编,《创世纪》特约编辑伊沙等。我那时本年轻,又是电影界的"外行",但承蒙《当代电影》、《电影艺术》等时时热心邀约看片、约稿或催稿,我的这些电影评论文字才能在每每看片后即于第一时间匆匆写就发表,容不得多想,更无暇深思细酌。而且似乎是由于我来自电影学专业圈外的文艺美学学人的特殊身份,他们每次大体都命题作文般地让我写影片文化分析或电影文化观察,这就使我的电影批评工作一直有一个明确而又稳定的文化修辞聚焦点。假如没有他们这份二十多年如一日的殷殷提携之情,我相对连贯一致的电影文化修辞视点及批评工作是无法长期坚持下来的。在这个意义上可以说,假如没有这些充满情谊、善意和专业慧眼的主编及编辑朋友,就不可能生长出我们这些可以被称作电影评论者的人来。转眼间世事沧桑,他们中有的还在原岗工作,有的已调离或退休,但他们甘为人梯的高情厚谊令我常怀感恩之心、永远铭记。在此郑重提及他们的大名,聊作我内心对他们的深切感念的一种见证吧!

 本书得以现在汇编出版,要感谢首都师范大学文学院胡疆锋副教授在几年前的最初提议,他那时就建议我编本自己的电影评论文集,还主动为我提出候选篇目和汇集论文,只是由于我自己的原因而拖延至今。同时,感谢北京师范大学文学院硕士生吴键同学在复制和转换旧文档时给予的协助。最后,感谢北京大学出版社张凤珠副总编辑的支持和责任编辑谭燕女士的细心编校。

<div style="text-align:right">2013 年 1 月 25 日于京北林萃西里</div>

「第一编」

叙事裂缝与话语冲突

Chapter 1 | 第一章
叙事裂缝、理想消解与话语冲突
——影片《黄河谣》的修辞学分析

看《黄河谣》，自然就想到《黄土地》和《红高粱》。当《黄土地》让黄土文化的"秘密"第一次曝光以后，当《红高粱》把有关男女野合、废汉娶花枝的故事讲绝了以后，人们的"红黄情结"似乎该有个暂时的了结了吧？但滕文骥却仿佛不知高低，偏偏再来旧戏重演，真让人捏把汗。但是，这种担忧又似乎是多余的。《黄河谣》既不是让观众过多地注意那大块大块扑面滚来的黄土地和波澜壮阔的黄河，而是上溯到更古老的荒凉的黄河故道，也没有再让它的主人公像"我爷爷"那样去野合、去杀废人，而是围绕两个男人与两个女人展开另一场奇异的对话。同时，诚如导演所言，它不像"《黄土地》表达的西部人是闷的"，也不像《红高粱》那种"用西部的一些色彩"去涂抹内地文化，而是实实在在的总体上的"黄河文化"或"河套文化"[①]。

那么，这种别出心裁的有意识的改变说明了什么？难道真如导演本人所言，是想用货真价实的河套文化去冲破西部片话语场的现有规范，"表现中华民族激扬、昂奋的精神"[②]？也许，在某种程度上，其所言不虚；但倘若我们进入到叙事的深层去细察，便会发现一些确实存在而又不易觉察的裂缝、矛盾或冲突现象。而导引我们作这种细察的则是修辞学方法。我们所谓的修辞学方法，意味着把艺术视为处于社会整体中的话语实践领域，并把这种话语实践同权力关系、生存方式联系起来把握。也就是说，注重符号本

① 参见《滕文骥和他的〈黄河谣〉》，《银海》1989年12期，第46、44页。
② 同上。

身的结构,更注重这种结构与社会整体的对应性联系,及其在社会整体中产生的实际效果或功能。"修辞学"一词从其起源上讲,即指在演讲和写作中有效地运用语辞,以及关于这种演讲和写作如何有效地影响(感染或说服)公众的学问[①]。因此,修辞学方法尤其关注话语在社会中的整个实践领域。

一、假面与超越性沟通

为分析方便,不妨把《黄河谣》这个故事在表层结构意义上加以简要还原。故事发生在大约20世纪20—40年代,脚户当归与土匪黑骨头在黄河故道上对歌时相识,当归帮助恋人红花逃避与废人柴胡(铁匠铺掌柜)的买卖婚姻,不料被柴胡的兄弟黑骨头截回,而不久黑骨头的女人柳兰和女儿樱子则留在了当归那里。当归和黑骨头在玩社火后发生冲突:柳兰被抢走,当归被烙上铁环,但樱子留下了。后来,当归将樱子嫁过黄河,黑骨头被八路军俘获,两人相逢在黄河渡口,此时都已岁月沧桑,一无所有,唯见黄河谣回荡于大河两岸。

老实讲,从上述表层还原中还无法充分见出导演所谓的"激扬"、"昂奋"精神。但通过深层体察,这种精神又似乎在场。可以说,这种精神是由假面下的超越性沟通来具体化的。

音乐,具体说,黄河歌谣,在这部影片中有着重要功能。它不仅构成故事的背景、主旋律,烘托出属于中华民族的原初活力的激扬与昂奋精神,而且它作为人物的生存方式而创造出超越性沟通的情境。民间歌谣是流行于原始时代和民间的歌(语辞)乐(音乐)舞(舞蹈)三位一体的综合艺术。它与其说是后人意义上的作为剩余精力发泄途经的艺术,不如说是歌舞者出于实际生存需要而发出的超越性吁求,通过这种吁求,他们希望超越此在的疏离与烦扰困境,达到人与人之间的瞬间沟通。孔子讲"成于乐",正是说人们在音乐的情境中完成自己,相互沟通。至于舞蹈,用苏珊·朗格的话

① Peter Dixon, *Rhetoric*, London: Methuen, 1971, p. 8.

说,"创造了一种难以形容的、甚至是无形的力的形象,它注满了一个完整、独立的王国"①。如果我们实际地设想一下大漠茫茫、尘沙飞扬的黄河故道以及艰难跋涉于其中的人们,就可以有所领悟黄河谣那超越性沟通功能的现实依据了。苦难者求美,于是就有了美——黄河谣正是让美向苦难者开放的诗意"空地",这"空地"于瞬间为他们幻化出美的解放意象。说"幻化"是因为,黄河谣所标明的世界不是现实性世界,而是超越性世界,说得具体点,是假面下的超越性世界。

假面,就是以面具隐去真面,幻化出另一种超越性的、美的解放意象。面具在艺术中的功能需要引起足够关注。中国戏曲讲脸谱,也就是面具。脸谱不仅隐去演员真面,而且具有特定的象征意义(如红脸关公)。戏剧讲究化妆,也等于饰以面具。按尼采的见解,甚至任何艺术中的主人公都不过是另一种东西的面具而已。而对席勒来说,在艺术中人仅仅以审美的"外观"来呈现。套用拉康的话,艺术相当于以"婴儿镜像"构成的"想象界",它暂时如面具一样隐去"实在界",但又潜在地指向"实在界"。因此可以说,艺术本身实质上就是面具,它隐去人的真面而又指向另一世界——超越性世界。影片中有几处精彩的对歌场面,在这里,面具或类似面具的东西与超越性沟通情境的生成直接关涉起来。

第一处是影片开始不久当归与黑骨头直接照面之前,也即对歌之时。河岸两旁高耸的峭壁起到面具的作用,使对歌中的两人彼此隐去真面而只闻其声。真面表明现实世界,以面具隐去真面正是要隐去现实世界;而同时,面具又指向幻觉的超越性世界。当归和黑骨头本属于对立阶级,他们之间的现实鸿沟是难以逾越的。但高高的绝壁和对歌的浪漫情境,使得他们可以暂时忘却这种鸿沟,而达到心灵的沟通。虽然一个唱"交朋友要交花眼眼",另一个唱"交朋友要交魂儿牵";虽然这个说"好婆姨出在那柳树涧",那个说"张家畔的妹子哟模样儿甜",这种差异非但没有阻碍沟通,而是表明了沟通的必要性。有差异才会产生沟通,否则说沟通便无意义了。

① 苏珊·朗格:《情感与形式》,刘大基、傅志强、周发祥译,北京,中国社会科学出版社1986年版,第216页。

沟通实际上意味着,在面具的作用和音乐的氛围中相互具有差异的主体形成平等、融洽的对话。正如现代沟通理论的主要倡导者哈贝马斯所说,沟通是"社会相互作用形式",在其中"具有差异的行为者使行为计划通过沟通行为的交换而得以协调一致"。① 因而当当归和黑骨头、众脚户和众土匪被峭壁隔绝、被歌声迷醉时,任何现实差异在此瞬间都仅仅以协调一致的统一意象显现出来。显而易见,这种沟通是超越性的,因为它并不指向实用目的。

第二处面具与对歌场面是闹社火,这是故事的高潮。面具在这里是作为面具本体出现的:当归和黑骨头分别作为红、黑秧歌队的舞神"伞头",各饰以面具。虽然从对歌时的腔调上两人彼此曾猜测过对方的真面,但由于面具的掩饰与乔装改扮作用,加上处于如此沉醉酣畅的歌舞情境中,真面也就自然地隐退了,他们仅仅作为领舞人、作为瞬间大同世界的窥见者,也作为艺术家和艺术品而存在。这里用得着尼采关于沉醉境界的一段浪漫描述:"人在歌舞之中,感到自己是更高社团的一员;他忘言却步,他行将翩舞飞去。他的姿态就显出一种魅力。……从他心灵深处发生了超自然的音响。他感到自己就是神,陶然神往,沉醉痴迷,宛若自己梦中所见的超凡脱俗的诸神。"②这时的人们已不是在现实中劳作,而是在"游戏"中生成:只有完整的人才游戏,而只有在游戏中人才是完整的人(席勒语)。

不过,我们有必要关注红、黑伞头所表达的理想世界的差异。按歌辞所提示的,红伞头志在"背太阳",黑伞头奢望"赛神仙";前者愿"脚踏黄土",后者要"周游四方"。一个要扎根黄土地劳作,一个则要云游天下;前者相当于儒家人生观,后者与道家思想类似;或者一个是原始"大同"理想的呈现,另一个是《水浒》中"八方共域、异姓一家"精神的表达。这种差异再次表明:沟通并不是现实鸿沟的现实性弥合,而仅仅是它的幻觉性或超越性融解。儒家式的劳作理想与道家式的逍遥观孰优孰劣? 难以定论,但两者带着歧见而走向平等对话,这种对话形式本身就有着沟通意义了。

① Jurgen Habermas, "A Reply to My Critics", in Habermas, *Critical Debates*, edited by J. B. Thompson and D. Held, London: Macmillan Press Ltd., 1982, p.234.

② Friedrich Nietzsche, *The Birth of Tragedy*, translated by Kaufmann, New York: Vintage, 1967, p.173.

第三处面具下的沟通情景见于结尾。当归和黑骨头都已近风烛残年，岁月仿佛为他们戴上了面具——黑骨头落魄得与过去判若两人，当归也已是西山夕照了。通过嫁女儿樱子，以及一碗酒，两位毕生歌友与仇人总算又一次言归于好了。也许是为了着力渲染出这时的沟通情境，船夫（他算是代替黑骨头的面具）与当归展开了关于黄河奥秘的最后对话："谁晓得，天下黄河几十几道弯？……""我晓得，天下黄河九十九道弯……"此刻的音乐如黄河流水一泻千里，激扬、昂奋、悠长。这情景，出于影片创作者的精心编排，意在点明滕文骥所阐明的那个意图：尽管已历尽沧桑与悲凉，但仍旧激扬、昂奋。

到此似可归纳出一个结论：《黄河谣》在其深层结构上，是要通过面具的掩饰与乔妆作用，尤其是凭借歌舞所造成的审美的诗意世界，去展示彼此对立的人们之间的超越性沟通，并由此表现中华民族的激扬、昂奋精神。但此时归纳恐怕过于匆忙，因为在影片的深层结构中，还可发现另一种音响——恰是与上述超越性沟通相交错的现实性交换。应当说，是这现实性交换与超越性沟通一起，共同构成了故事的深层结构。但这结构是否平衡、和谐呢？问题就提出来了。

二、直面与现实性交换

现实性交换却远不如超越性沟通那般温馨甜美，而是直面的、赤裸裸的、残酷的。这相当于鲁迅所谓的"直面惨淡的人生"。当归和黑骨头分属彼此尖锐对立的阶级：被压迫者与压迫者。当他们共同需要红花和柳兰时，各自的阶级利益相矛盾，冲突不可避免。而在男人与女人的关系中，又有着男权与女权的冲突。因而权力冲突在此有双重涵义：被压迫者与压迫者，男权与女权。在影片中，这种权力冲突是以当归与黑骨头之间彼此交换女人这一形式得以具体化的。所以影片故事在深层意义上又不妨视为两个男人交换两个女人。焦点在交换。交换与沟通不同，沟通是假面下的、幻觉的、超越的，交换则是直面的、实际的、现实的。

交换起因于两个主体当归和黑骨头有所缺，有所缺就会有所求。虽然

属于不同的阶级,但他们拥有共同缺陷:不完全或未完成,即人类学意义上的"未完成人"。当归的缺陷表现在两方面:一是经济上穷得没钱娶婆姨,二是似乎无生殖能力或生命力不旺盛,如当红花提出与他"干那事"时他拒绝了(这可与《红高粱》中"我爷爷"同"我奶奶"野合、杀废人并取而代之等比较),同时他与柳兰生活数年也不见生育。黑骨头纵使有钱有势、自在潇洒,也不得不为一种生理缺陷而苦恼:无能力生儿以延续香火。主体为了克服自身缺陷以成就完全人,就得外出行动——寻求合适的客体,于是就有了故事。两个主体的有所缺同样表现在:倚重帮助者。当归靠防风指点迷津,黑骨头能横行霸道显然得益于其兄柴胡的经济实力。

那种能使主体成为完全人的有效的客体,就是女人红花、柳兰(后由樱子替补)。女人的功能似乎就是作为男人成就自身完整体的工具,即作为主体行动的客体而存在的。女人是一种符号。首先,她可以为男人繁衍后代。在中国文化传统中,生儿以续祖宗香火,被视为男女婚配的首要使命,所谓"不肖有三,无后为大"是也。同样是由朱晓平编剧的《桑树坪纪事》或《好男好女》中,李金斗坚持让儿媳彩芳续嫁二儿子昌娃,洋疯子福林被爹妈以妹妹"换亲",目的都一样:生子。《黄河谣》中,黑骨头的最大羞耻和恐惧就是不能生儿子,他找女人旨在有后。对于女人,他明白地当作客体、工具,而从未将之当作主体、当作人,这从他掐死两个亲生女儿、虐待柳兰便可见出。其次,女人可以使男人成为完全人。男人若要完成生子的使命,自然首先得需有性交能力。丧失这一能力,必被视为奇耻大辱,成为废人。而帮助或配合男人确证、实现这种能力的工具是女人。在小说《男人的一半是女人》中,黄香久似乎仅仅作为章永麟恢复这种能力的工具而存在,后者一旦恢复能力,成就其完全人,便立即将黄香久弃如草芥。《黄河谣》中,当归为无力娶婆姨而羞惭。没有婆姨,自己仿佛就不算个男子汉,就仍然是有缺陷的。直到与柳兰母女一起生活,当归才显出真正的人的风范来。与此形成鲜明对照的是掌柜柴胡。他有个生理缺陷:见不得漂亮女人。因此他身边的女人相继跑掉。从铁匠向防风嘲笑柴胡的场景可发现这一观念:没有性交能力根本上算不上个男人。最后,女人可以使男人有家,有安身之所。男人有女人就能有后,就能成为完全人,而这也就意味着有家(如俗语所谓

"老婆儿子热炕头")。家是生存的掩蔽处,是动荡起伏的世界中唯一宁静的港湾,男人从这里找到其归宿。当归的生活开始是漂泊无依,直到与柳兰同处,才算找到了家。但失去柳兰,也就等于失去了家。虽然留下女儿樱子,但女儿的功能与女人的功能毕竟纯属两码事。

男人是如此需要女人——以克服缺陷,成为完全人,同时女人对于男人又如此重要——生殖、成全男人、成全家,因而男人必然要去寻找女人,而当女人成为双方欲望的共同客体时,就会导致利益冲突,从而产生关于交换的故事。这故事的主要人物关系如下图:

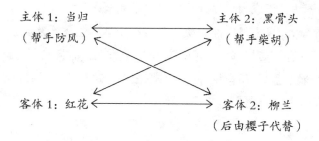

需要说明:黑骨头与柴胡的位置有时会调换,即前者为帮手,后者为主体2,如抢红花时。但我们最好把他们视为在狼狈为奸意义上的同一人。

两个主体和两个客体,是在黄河故道对歌时首次相遇的。这是交换的序曲。之后便发生了三次交换事件。第一次,黑骨头将当归的恋人红花劫走,不久后黑骨头女人柳兰却投入当归怀抱。这次交换的结局是战成平手。第二次,闹社火后黑骨头夺走柳兰,但当归有黑骨头女儿樱子留下,聊作交换。这次交换已不是公平交易,是当归亏而黑骨头赚。不过其时柳兰与黑骨头之间必已无通融余地,所以黑骨头虽赚犹蚀,虽胜犹败。两人仍算平手。第三次,当归嫁走女儿时正是黑骨头被八路军俘获之时。当归失去女人和女儿,这于他等于失去一切;黑骨头自然更是一无所获。这次交换的结果同样公平,却已从"有"沦为"无"——亏本,大败亏输,或满盘皆输。

事实上,交换从一开始就是"虚"的。对穷汉当归而言,红花并不一定将属于他;对黑骨头来说,打牌赢得柳兰并不等于赢得其芳心。交换后,柳

兰面临被重新抢去的威胁,红花也并没有属于黑骨头。以后的交换进程直至"无"的结局,更证实了这一点。因此,在交换过程中,"有"即"无",拥有等于虚无。交换的过程不过是使未确证或未显明的"虚无"通过具体事件得以证实罢了。交换,就是"无"的亮相。如果说"无"在沟通情境中尚被面具掩饰的话,那么在交换过程中则露出本相。"无"的亮相,也就是主体在现实权力关系中一无所有或无家可归这一本质的显示。主体为克服缺陷、成为完全人而行动,于是有交换,但结果仍是虚无,仍是处于"未完成态"。显然,这现实性交换实质上是在证明:在旧中国那种不平等的阶级或权力关系中,主体无法真正成为主体,而只能是"不完全人"。

问题在于,如果说现实性交换的功能在于证明主体无法真正成全为完整人,那么,这岂不与超越性沟通的功能相矛盾么?而且,岂不是恰恰颠覆了导演关于展示激扬、昂奋精神的这一意图么?这种编排到底说明了什么?问题仍然明摆着。

三、无意识与叙事裂缝

假面下的超越性沟通指向审美的、温馨的诗意世界,而直面下的现实性交换则使人滞留于实际的、冷酷的客观世界,这两者是针锋相对或相互颠覆的,难以调和。而与此同时,这种矛盾情形又并未被导演意识到,相反,他恰恰想突出前者的分量。可见这矛盾不是出于有意识的编排,而是无意识的编排。当导演的意图与故事的现实根基相悖谬时,必然引起故事本身从内部颠覆、削弱、改变或消解导演的意图,从而导致故事在叙事结构上出现裂缝。裂缝,就是不完整,就是破碎。《黄河谣》正是这样一部具有裂缝的不完整作品。

这种叙事裂缝可由下列图示具体见出。首先,从纵轴看,超越性沟通这一关系与现实性交换关系一样,都分别是真实的,因为沟通只能发生在非现实的即超越的情境中,交换也只能生成于非超越的即现实的情境中。其次,从对角线看,如果将沟通与现实性、交换与超越性分别组合,便会构成假陈

述,其理由已如上述。再次,从平行轴看,倘若将沟通与交换、超越性与现实性加以组合,就导致矛盾了。倘若导演对这种矛盾有清醒的觉察,并进行有意识的编排,则故事是完整的;相反,当这种觉察并不自觉、这种编排出于无意识时,裂缝便难免了。

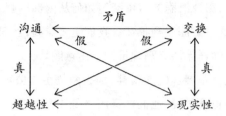

但问题不存于仅仅显示这种裂缝,而在于"拖出"那深潜于裂缝"下面"的、属于无意识的、导致这裂缝出现的意识形态。

超越性沟通这一编排意味着,处于不同阶级地位的人与人之间,是应该而且能够在艺术所激发成的审美境界中言归于好、两心相融的,也就相当于席勒在《审美教育书简》中的那种主张:被现代文明分裂为"断片"的人们,可以在"游戏"的审美王国重新回归为"完整体"。例如,当归和黑骨头虽然分属彼此尖锐对立的被压迫阶级和压迫阶级,虽然为了"女人"可以争夺得你死我活,但也可以在对歌情境和社火氛围中情如知音。这显然可以归结为人性在艺术体验中实现的人文主义意识形态。而现实性交换则暗示,在社会结构并未获得根本改变的情形下,人性的实现、完全人的生成只能处在虚空之中。当归和黑骨头晚年的结局便是明证。一个希望脚踏黄土劳作、娶妻生子养家,另一个则奢求逍遥江湖福无边、生儿得后续香火,这些理想在现实的残酷的交换中,只能趋向虚无。由此可见,现实性交换这一编排恰恰指向人文主义意识形态的消解、拆毁或颠覆,这不妨称为非人文主义意识形态。当超越性沟通引出人文主义、现实性交换导出非人文主义时,不难发现,前者与后者的矛盾正显示了人文主义与非人文主义的冲突。当这种冲突的双方彼此都无法真正战胜对方,而这一点又未被影片的制作者们有意识地觉察到时,叙事裂缝就必然出现了。

四、理想人格的消解

我们已经证明,影片潜隐的叙事裂缝如何从内部拆解,使表现中华民族的激扬、昂奋精神这一意图受到损坏。我们还将看到,当归和黑骨头这两位主人公的人格内涵同样无法完满地贯彻上述意图。

既然影片的抱负是展示民族精神,那么两位主人公就应当被赋予足够的民族人格内涵。也就是说,他们本身应当是中华民族的某些人格类型的象征,否则便无法承担起上述意图。追问这一点,促使我们上溯到中国文化中的两种理性及两种人格类型层面,以此为标尺来衡量两位主人公是否立得住。

在中国文化内部存在着两种理性:伦理理性和狂浪理性。伦理理性要求把人生价值凝定在集体、国家、民族的总体生活中,求中庸反偏颇,求和谐反冲突。当这种理性被高扬到极端而导致人的个体需要被压抑时,就有狂浪理性起来造反。狂,狂狷,癫狂;浪,放浪。狂浪理性相信只有以个体的自主行动反叛现成秩序、冲决伦理理性的束缚,才能获得人生价值的真正实现。这两种理性是相互对峙的,它们之间的冲突与调和构成了中国文化的一个重要问题①。而这两种理性的人格化便是文士与武侠。

文士或称文人、艺人、儒生,是伦理理性的人格化象征。文士总是秉有仁义之心,饱学诗书礼仪,志在诚心修身齐家治国平天下,例如大禹、孔子、屈原、司马迁、杜甫、苏轼、范仲淹、岳飞(儒将)、诸葛亮等。文士的标准是,作为伦理理性的实现者,必须克制私欲,心系君王社稷黎民百姓,从正统仕途去完成使命。如孟子所说:"故天将降大任于斯人也,必先苦其心智,劳其筋骨……然后知生于忧患而死于安乐也。"用范仲淹的名言则是:"先天下之忧而忧,后天下之乐而乐。"故文士在行动中总是瞻前顾后,忧心忡忡,

① 参见拙文《茫然失措中的生存竞争——〈红高粱〉与中国意识形态氛围》,《当代电影》1990年第1期。

所谓"恐皇舆之败绩"、"穷年忧黎元"是也。

　　武侠,又称强人、绿林好汉、江湖义士,是狂浪理性的人格化象征。武侠在中国文化传统中不仅不被否定,而且被赋予了丝毫不亚于文士的正面形象内涵。称之为"绿林好汉"、"江湖义士",而不干脆称"土匪"、"强盗",正在于此。《西游记》《水浒传》被肯定也说明了这一点。武侠拥有武艺,具行侠仗义、报国救民之心,或占山为王,或逍遥江湖。与文士走正统仕途履行仁义之心不同,武侠总是反叛社会,与现成的社会规范背道而驰,甚至铲锄贪官污吏、救济百姓,同时自身也潇洒自在,个体需要获得充分满足。相形之下,文士总是在献身于国家与社会大任时忽略甚而牺牲个体追求,如大禹"三过家门而不入",屈原沉江,苏轼下狱,岳飞遇害。但武侠又毕竟从文士所无法发挥作用的层面上(即大胆反叛现成秩序),与文士一道共同承担起了中国文化的建构这一使命,"壮士"荆轲、"梁山好汉"、"齐天大圣"孙悟空,这些美誉正点明了武侠的价值。

　　当归和黑骨头,可以说分别是上述两种理性、两种人格类型的象征,尽管这种象征意蕴很大程度上是在无意识中获得的。当归自然够不上合格的文士,却已足具文士气:能歌善舞,坐怀不乱(非礼勿动),舍骡救人。这些行为映现出他内心的仁义与忧患之心。黑骨头虽不如理想中那般勇武,但也不失正宗武侠风范:逍遥于江湖拦路抢劫,且能歌善舞,又拥有豪侠义气(如只搜走年画而不抢财物,劫走红花又丢下大洋,抢走柳兰却不杀当归等)。当归和黑骨头之间为争夺女人而展开的冲突,在深层意义上正是伦理理性与狂浪理性、文士与武侠的冲突。这一冲突必然引出如下价值判断问题:哪种理性或人格类型才是真正有价值的?抑或,是否两种都有价值?

　　必须注意,与理想化文士和武侠相比,当归与黑骨头是有明显缺陷的,即缺乏足以称之为文士和武侠的理想化人格内涵。当归既没有治国平天下的理想,一心只在个人安危上,也没有作为理想化人格所必备的坚定意志、顽强进取精神。这一点他远不及《红高粱》中的"我爷爷"。后者敢于杀蒙面盗、野合、暗杀掌柜并取而代之,甚至英勇打鬼子,显然具有充足的理想化人格内涵(尽管这种理想化是否成功仍可讨论)。黑骨头并非主动行侠仗

义,更无除暴安良之举,他的仗义是有限的,仅仅表现在当其把当归视为自己对歌的对手、视为陕甘道上被抢劫的对象时,因而这里的仗义实际上不是仁义,而是功利。但我们与其责备他们不够理想化,不如认可这是对以往艺术中这类人物范型的理想化内涵的消解。这意味着,如果说文士和武侠在其得以生长的古代文化沃壤中尚具有充足的理想化内涵的话,那么可以说,在这种文化沃壤已发生极大变质的当代,这种理想化人格不得不趋于衰微。虽然我们基于中国原始黄河文化的永恒生命力这一信念,希望或相信在现代西部仍生长着体现激扬、昂奋精神的人格原型,只要我们去"寻根"便能发现,但理性告诫我们,毕竟时代已发生巨变,新的时代环境只能生长出属于这一环境的人格来。而作为理想消解的人格类型的象征,当归和黑骨头的编排是与这种历史进程一致的,因而是成功的。

但是,当导演是要让他们去展示激扬、昂奋精神而不是去体现理想消解时,就会出现有意识的理想化与无意识的理想消解这一矛盾,因此,这一编排很难说十分成功,至少这一点已进一步说明影片何以会产生叙事裂缝。

这种理想消解可从三次交换过程具体见出。在第一次交换中,当红花被抢走时,当归无能为力,之后也无所动作,仅仅去婚礼上瞎闹一气,再后就不见任何关心红花之举了,显然已认命。与此相比,黑骨头似更强有力,因为他成功地抢走红花后,不仅饶当归一命,且丢下大洋让他买个便宜婆姨,这对当归的尊严无疑是极大的侮辱。但有一点却使黑骨头的无能暴露无遗:他始终未能得子,而且连自己的女人也看不住,反而让她投入对手怀抱。在第二次交换中,当归失去柳兰又获得樱子,但这种获得是被动且意义不充分的;黑骨头虽劫走柳兰却纯靠幸运(闹社火时无意中撞见)而非力取,依他的势头本该早已发现柳兰的。进展到第三次交换,双方的无能体现为最终走向彻头彻尾的理想毁灭:一切的"有"都已烟消云散。尽管樱子终于过了象征希望的黄河,但显然是被卖嫁过去的,等待她的是否如红花一样的命运呢?当归重返脚户行列,不过是重返青年时代的老路,等待他的是黄沙漫漫,加上老境苍凉。

五、话语场和话语冲突

一部影片的产生是一次话语事件。这事件决非凭空产生,而是决定于现成话语与话语的组合所形成的话语场:受其规范,又加以突破。影片的完成又丰富着话语场,并导致它形成新的话语冲突格局。考察《黄河谣》与其话语场如《黄土地》、《红高粱》的关系,有助于我们进一步弄清这部影片叙事裂缝的根源以及影片本身在当前的价值。

在"中国西部片"这一特定话语场中,《黄土地》是始作俑者,《红高粱》声名最高,因而这两部影片所确立的话语权威是举世公认的。《黄河谣》在这种情形下出现,本身就表明它是对上述权威的有意识冒犯或反拨。

我们不妨把这三部影片所涉及的问题简约为一个中心问题:作为中华文化源头活水的黄土文化是否仍具有生命力?在《黄土地》中,翠巧的悲剧结局暗示,与荒凉的黄土地相联系的传统落后生存方式是无价值的;而作为帮助者出现的公家人顾青的无效救助表明,新的解救的希望缥缈微茫。与影片的沉闷色调相适应的是一种不同凡响的文化批判力量:那曾是中华文化沃土的黄土地何以如此荒凉?似乎正是要回答这一意识形态话题,《红高粱》出现了。以"我爷爷"和"我奶奶"为代表的这群黄土男女,凭他们的潇洒自在的"活法"似已表明,中华民族的激扬、昂奋精神尚在,黄土文化仍具活力。这一意图本身是有意义的,但问题在于实现的过程中出现了两点致命的偏颇:对生命的理解和对历史的理解。潇洒自在地生存并不等于无视起码的人道原则(如暗杀疯瘫掌柜),重视感性、本能并不等于将其片面视为偶像而崇拜(如突出野合的典礼意味);同时,"我爷爷"那种活法如果作为理想来表达也许可取,但作为现实来表达却失去了历史根基。因为无论从古代历史中还是从现代历史中我们都难以找到其坚实依据。[①] 与此相

① 参见拙文《茫然失措中的生存竞争——〈红高粱〉与中国意识形态氛围》,《当代电影》1990 年第 1 期。

比,翠巧(《黄土地》)、赵书信(《黑炮事件》)、高加林(《人生》)、孙旺泉(《老井》)等的活法也许要可信得多。这里不难发现意识形态上的歪曲与掩饰:原始生命力被歪曲为无视人道原则的本能发泄,银幕上的理想生活情境掩饰了现实生存方式中的危机。

如果说《黄土地》以沉闷的格调显示了传统生存方式的危机以及新的解救的渺茫,《红高粱》以过度浓烈的色调对传统生存方式加以理想化的话,那么,《黄河谣》则是上述两者的一种批判性综合——既通过在音乐情境中构成的超越性沟通来抵消《黄土地》的沉闷格调,又凭借残酷的现实性交换及理想人格的消解来克服《红高粱》的过度理想化倾向,从而试图在超越性沟通与现实性交换的结合上,寻找中国传统文化和生存方式中的活力与希望所在。正是在这个意义上,《黄河谣》为新的西部片话语场提供了独特而有价值的东西,这一努力方向值得肯定。但是,这种贡献又是需要打折扣的。这是因为,超越性沟通与现实性交换并非达成完满的结合,它们之间存在难以调和的矛盾,造成叙事裂缝,从而在一定程度上削弱了作品的力量。

显然,《黄河谣》还不具备完全地超越《黄土地》和《红高粱》的实力。毋宁说,它的出现意味着在已有的话语冲突中增加了新的对话伙伴与对话话题,由此加剧了话语冲突的复杂性和激烈程度。事实上,这三部影片之间的差异及冲突不过是当前现实中不同意识形态之间的差异及冲突的话语模型,而这种话语模型的转换在根本上取决于意识形态冲突的解决方式。

(原载《电影艺术》1990年第1期)

Chapter 2 ｜第二章
面对生存的语言性
——谈谈秋菊式错觉

从把第49届威尼斯国际电影节金狮奖搬回国时起,《秋菊打官司》就在国外受到几乎众口一词的赞誉。人们盛赞它讲了个好故事,展现了当代妇女的人格觉醒,主演巩俐在表演上炉火纯青,摄影在偷拍上驾轻就熟,等等。与主人公秋菊竭尽全力终未能讨来"说法"相反,张艺谋却凭此片先从国外、然后从国内讨得"说法"。不仅自己再度声名鹊起,而且也连带使被禁两载的《菊豆》和《大红灯笼高高挂》开禁上映。张艺谋,再次创造了一则当代神话!那么,这部影片有何成功的奥秘?

我想,这部影片属一篇文本,它的制作与观看语境是特定的,但不同的论者却可能从中"读"出各不相同的东西。也许里面真的蕴含了无尽意味,也许与之相反,"一无所有"。无论如何,人们都不能不设定某种阐释符码,然后"弹"入文本之中,得出仿佛其原本固有的意义。然而,这符码总是难以系统、完整,因而也就谈不上能够出现批评的权威。没有权威,平等对话才有可能。于是,我才敢在假定没有权威在场的情形下,不系统地、拉杂地谈谈秋菊,主要是说说秋菊式错觉。一种读法而已。

这部影片的叙述话语即文本是固定不变的,但人们从中"读"出的叙述内容却不尽相同。为了显出我的读法的依据,不妨先简单交代我所"读"出的故事概要。陕北农村妇女秋菊的丈夫万庆来被村长王善堂踢伤,她放着二百元医药费不要,却偏偏要王善堂给个"说法",赔礼道歉。这位村长也倔:宁肯赔钱也不肯赔不是。于是,不甘这一结局而誓死讨要"说法"的秋菊,开始了自己打官司的历程。由村而乡而县而市,她一次次重复着求"说

法"的举动。村长死活不给,李公安无奈,县里调解无效,市公安局局长心有余而力不足。秋菊只好选择上法院打官司。官司败诉,仍不甘心,于是上诉。值秋菊难产,村长全力帮助,母子转危为安。秋菊感村长恩德,决意放弃讨"说法",言归于好。但此时村长却以故意伤害罪被抓走,"说法"终未获得。

一

从镜头拉开的一段时间里,秋菊只好以大全景、背影、侧面轮廓和地道的陕北土话向我们呈现,而她的长相、神情一直在躲避我们。她的生存真相尚置于暗处。暗处的生存并非真正的生存,有待于以语言去澄明。能"形诸语言"的生存才是真正的生存。语言是使晦暗得以证明的方式,是生存的"家"。

当人的尊严觉醒,讨个"说法"成为基本欲求时,秋菊终于以真面目向我们呈现了。巩俐成功地使我们忘掉了她那张熟悉的明星面孔,毕竟,她所饰演的秋菊以特写镜头中的个性呈现把生存方式形诸语言了。形诸语言即是有个"说法"。说法不是说话的法律,而是说话方式或言谈方式。生存正是由于形诸说话方式才由暗处进入光亮处。农村妇女从一直甘于暗处生存,到起而讨"说法",终于站到了亮处。从大全景人物到特写人物,从甘于暗处到站到亮处,这是一次了不起的生存转向。

尤其是在这一情境中我们更能感到她的光亮。村长掏出一沓钞票,故作递给秋菊的模样,但突然扬手撒落在地上,得意洋洋而盛气凌人地叫道:"你自己拾去罢,拾一张给我低一回头,低20回头这事就完了!"是为金钱、实利而弯腰,朝向暗处,还是为"说法"而昂首站立,站在亮处?秋菊以一脸正气的姿态毅然选择了后者。于是,她的生存在亮处终于涌现、敞开,澄明。

秋菊的觉醒同要"说法"连在一起,这表明,她懂得语言对人的生存方式的重要性。我们该记得从海德格尔到伽达默尔的那种观察:语言是存在

的寓所,把存在形诸语言,能被理解的存在是语言,沿语言的方向去生存,等等。这样一来,存在就具有了"语言性"。

秋菊在想象并渴求得到一种"说法"。这"说法"无论是"对不起"、"我道歉"还是别的什么,反正由一位弱女子向官员提出,就表示一种特殊的生存方式正在生成——把存在形诸语言。由村而乡而县而市,由民事法庭而刑事法庭,层层递进,锲而不舍,百折不挠。"我就不信没有个说理的地方。"这种求"说法"的执著正是生存的执著。维特根斯坦说:"想象一种语言正是想象一种生活形式。"秋菊对"说法"的想象无疑正是对真正属于人的生存或生活形式的想象。因此,"说法"正意味着想象态生活形式、想象态活法。无说法的活法是晦暗的生存,有说法的活法才是澄明的生存。

但是,秋菊把生存的希望投寄到"说法"上,这是真切的感觉还是想象态错觉?问题还未昭明。

二

秋菊向他人讨"说法",不给则千方百计去争取,这表明,她心目中的活法并非孤独的个人生存,而是与他人共存,是在集体或社会中的共同生存。马克思和恩格斯有言:"只有在集体中,个人才能获得全面发展其才能的手段,也就是说,只有在集体中才可能有个人自由。"[①]秋菊向往的个人自由显然是集体中的自由,而且是形诸语言即"说法"的自由。"语言是一种实践的、既为别人存在并仅仅因此也为我自己存在的、现实的意识。语言……只是由于需要,由于和他人交往的迫切需要才产生的。凡是有某种关系存在的地方,这种关系都是为我而存在的。"[②]因此,在社会关系网络中,语言的作用并不只是把现成的个人自由表达出来,而是使自由在人与人的交往中

① 马克思、恩格斯:《德意志意识形态》,《马克思恩格斯选集》第 1 卷,北京,人民出版社 1972 年版,第 82 页。

② 同上书,第 35 页。

呈现出来,即是使真实的生存成其为生存。语言显示了处于社会集体中的个人的生存方向。

这样,秋菊要"说法",也就意味着寻求个人在社会集体中自由的生存方向——自由的活法。

秋菊本该轻易获得那个"说法",因为她是在一个没有坏人的集体环境中寻求。即便是那位蛮不讲理而打人的被告村长,也被最终证明是位好干部。李公安、公安局长、旅店老头等更无需说。但这个环境却不曾为她预备好那个"说法"。

于是,我们就多次重复目睹她的孤独。或许她不算孤独,因为至少小姑子总无言地跟随和陪伴她。但小姑子的无言只是强化或突出了她的孤独。摄影机大量运用偷拍镜头,使秋菊和小姑子更隐蔽地消融于人群之中,从而大大加重了其孤独感。她(们)时而与人群擦肩而过,时而逆人流而动,时而消失在人海之中,震惊,茫然,手足无措,恰似本雅明(Walter Benjamin)所谓的那种"震惊"中的现代人。

尤具感染力的是结尾。当秋菊已决意不要"说法"而与村长和解时,村长却被抓走了。极度震惊的秋菊,不顾一切地奔跑在雪地上,追赶那辆只闻警笛不见车影的警车。我们同秋菊一样能找到的,只是空无一人地伸向远方的公路。"抓走了?我就是要个说法嘛!我又没让他抓人,他怎么把人抓走了?"抓人易而讨"说法"难,这是一种怎样的逻辑?说它荒诞却又现实;说它现实却还荒诞。反正,这就是出人意料,出其不意。正是这造成了现代人的"震惊"体验。

秋菊在震惊中四顾茫然,空无一人,这一镜头可以说是她的孤独境遇的隐喻,很容易令人想到鲁宾逊。在孤独无依的荒岛上,他不是同"星期五"一道创造了惊人奇迹吗?但秋菊不是鲁宾逊。鲁宾逊的孤独创业,是早期资产阶级个人主义进取精神的展现;而秋菊的孤独无助,却是20世纪末期中国农民的"现代感"的一种形态。她已懂得个人尊严、个人自由,但她的环境还不能赐予她。于是她仍旧得不到那个"说法"。不过,她毕竟已觉醒了。她的环境已能使她觉醒,这就是进步,尽管这还不够。

三

那么,她的环境为什么不能给予她那个"说法"呢?简单讲,是由于村长的"字典"里还不曾有那个语汇。公安局和法院也不曾有。村长只善于说与金钱有关的话,公安局和法院则只会讲惩戒、拘留之类的言辞,即这里只管活法而不管"说法"。在他们看来,赔礼道歉一类的"说法"似乎是并不适用于普通百姓的虚辞妄言。孔子关于"言之无文,行之不远"的古训对他们不起任何作用。村长只关心实践而不问情理,法院只讲合法而不求合乎情理。于是,合乎情理的言辞即"说法"就在此无限期地推迟出场,却又总给人即将出场的幻觉,总让秋菊以为可以讨得到,但又迟迟不肯到来。

"说法"的无限期推迟出场属于一种言语行为上的缺失。按索绪尔的意见,言语这种个人语言行为是依照社会的普遍性语言结构而行事的。语言结构为言语提供规范、惯例、程序和语法等符码系统。因此,语言的缺失可以归结为语言结构的缺失。而语言结构的缺失,则是文化语境上的缺失。因为,当个人寻求言语层面上的"说法"时,文化语境却不能供给必需的补足"语汇"及相应的"语汇"。

这样,观众就不得不为秋菊的境遇而抱憾:这位农村妇女的自我意识觉醒了,但她所处的社会还没有为她准备好;当她切身体验到看来虚幻无用的"说法"比金钱远为重要、事关生死存亡吉凶祸福时,她置身其中的文化语境却还没有生产出构成这"说法"的言辞、语法。是秋菊觉悟过早,还是这语境苏醒过迟?或者,她对"说法"的渴求本身就是出于错觉?

四

这里把"说法"的无限期推迟出场,同言语和语言结构的缺失、文化语境的缺失联系起来,不难得到这样的观察:问题出在语言上。"说法"问题

直接地就是语言问题。"说法"的缺失就是语言的缺失。然而,语言的缺失难道仅仅在于语言本身吗？其实,语言不应再被当作次要的工具了,语言是生存的方式、社会的深层结构、文化的符码系统,因此,语言的缺失事关生存、社会和文化的缺失。

秋菊不顾一切地要求"说法",表明她已深切体验到语言对自己的生存的压倒一切的重要性。秋菊无需读书看报或如海德格尔那般掉书袋,就能直感到区区"说法"事关丈夫和自己的人格尊严,事关他们的整个"活法"。于是,她把"活法"无条件地投寄到"说法"上,正是出于这种生存直觉。"我不是图钱,只是要个说法。"对她来讲,只有形诸语言(即"说法"),生存才能站到亮处去。

然而,故事的进程却在处处拆解这种直觉,证明其出于虚妄或谬想。乡县市公安局、法院层层粉碎了秋菊的希望：它们不曾也不愿给出她要的"说法"。一种"说法"需要另一种"说法"来拆解,而另一种"说法"正是：不给"说法"。不给"说法"也是一种"说法",即没有"说法"的"说法"。这正构成秋菊从中寻求"说法"的文化语境。

村长是执意不给"说法"的。他的不给"说法"的"说法"是："我不怕你们告！"理由似乎简单而充足："我是公家人。……他们不给我撑腰谁给我撑腰？""官司打到天上,也就是这样了。"俨然一副权势者的洋洋自得。他正是用这不给"说法"的"说法"来巩固自己的权力地位,使现成权力关系合法化、合理化。因此,这不给"说法"的"说法"就成为村长使自身行为合法化、合理化的意识形态。

至于李公安,他起初曾劝村长满足秋菊的要求,但遭拒绝后,也认可了不给"说法"的合理性,并为不给"说法"找到辩解的"说法"："钱都掏了,这就是说法！"他已把钱财等同于"说法"了。他假借村长名义送点心给秋菊："这点心……等于赔了不是,道了歉。"这同样是以"物"作为不给"说法"的"说法"。

秋菊以个人的绵薄之力去向大语境索求,这大语境早已预先制定好不给"说法"的"说法",于是,就形成个人与文化语境之间的力量悬殊的话语冲突。个人无论怎样左冲右突,也走不出文化语境的魔圈,秋菊只能一次次在其中徘徊。文化语境已先在地规定了她的位置、她求索的结局。

重复,一次次似有盼头而终无尽头的无谓重复,正是秋菊在这文化语境中的行为特点。我们不妨对雅克·拉康的三角关系模型稍作调整,以"说法"为中心建立《秋菊打官司》的人物关系模型,以此显示秋菊的特点。

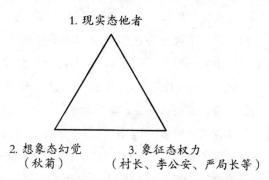

在围绕"说法"而形成的三角模型中,1号位由现实态他者占据,它代表无形的而又无所不在的实在的支配力——历史。它自身并不出场,只是源源不断地设置欲望的客体。围绕讨"说法"与不给"说法",秋菊与他人展开冲突。在这种冲突中,秋菊与他人的位置早已被规定了。显然,现实态他者是支配主体命运的无形而又无所不在的支配力量。

2号位为想象态错觉,它代表把活法投寄到"说法"、全力求取"说法"的力量,这就是秋菊。对她来讲,"说法"是欲望的客体,是她以全部心力去寻求的对象。她总沉浸在这样的想象境界中:"总得给个说法吧","我就不信没有个说理的地方"。确实,人人都可能生出类似的想象态错觉来:在一个好人的社会里怎么可能寻不到应有的"说法"?秋菊满心以为能讨来"说法",但最终并未得到,或者注定得不到,这种感觉不是错觉又是什么?

3号位指象征态权力,它代表现成语言规则或符号秩序(也即文化)的权力。语言规则总是与权力密切交织成一体。福柯说得好:哪里有话语哪里就有权力。代表象征态权力的是村长王善堂(以及他的同类,如李公安、严局长等)。他似乎预先就有一种洞察力:秋菊无论如何也讨不来那个"说法"。因为他就是现成秩序的制定者、实施者和维护者,绝不会容忍秋菊对这秩序的大胆冒犯。所以,他不给"说法",就并不只为自身尊严(面子),而实在是为整个现成秩序着想。

重要的是,这个三角模型多次重复展现。1、2号位角色即现实态他者和秋菊不曾变换,唯独3号位频频换入或补替:由村长而李公安而严局长,依次为村、县、市各级当权代表。每一次重复补替并无本质差异,而只有相似或雷同。这说明,现成秩序的每一个零部件都是一丝不苟地忠于职守的,即都已被合理化,似乎是坚不可摧的。从而,主体在其中的活动不会带来真正的改变,只有重复或重复补替。"说法"本身在此与其被看作实体,不如被看作拉康意义上的"信"——并无具体"所指",而主要起着"象征"作用;它是语言系统、文化语境或现成秩序正牢牢地控制、支配个人行为的状况的表征。因此,整个三角关系可以视为围绕"说法"而展开的语言补替游戏,其规则是:主体角色可以轮番补替,但语言的先在支配力却经久不变。主体看来始终是主动的,但实际上却总是受制于语言系统。语言系统处处行使着否定性功能。

这样,我们不难发现一种秋菊式错觉。一方面,她不无道理地使活法认同于"说法",即把亮处的生存方式投寄到语言系统或文化语境,因为,按她的想象,语言该是生存的"家";但另一方面,她却一再不无震惊地目睹获取"说法"的希望落空,即她无论如何努力也总是受制于先在的语言系统和文化语境,因为,出乎她的想象,语言实际地总构成生存的牢狱。这种悖论情形表明,她对"说法"的直觉不过是一种自欺欺人的错觉,即想象态误认,是自己虚构出的幻象。

这终究说明,语言性生存固然令人神往,想象于无穷,但毕竟难免处处被证明是错觉。但同样,非语言性生存诚然实在、有力,却毕竟总掩隐于暗处,缺乏应有的亮度,算不得真正的生存。秋菊与村长的对峙正显示出这一点。这种对峙是如此难以调和,而解决这种对峙的需要又是如此迫切,这,大致正是影片如此吸引观众的原因之一吧?

五

我们至今也弄不明白的是:如此刚毅和善良的秋菊,在如此充满好人和

公正的环境里,怎会连区区"说法"也讨不来呢?

其实,只要我们稍稍具有一点历史眼光,就不难发现,这更多地不是一个现实问题,而是一个历史问题,确切点说,是某种文化规范在历史中重复显现的问题。秋菊与现实文化语境的冲突,从根源上看,正是一种不断复现的原始文化规范或原始意象现形的结果。

秋菊的命运并不孤单,她有许多古代同道。《孔雀东南飞》中的刘兰芝、《牡丹亭》中的杜丽娘、《窦娥冤》中的窦娥,"三言二拍"中的杜十娘、《祝福》中的祥林嫂等便是。她们同她一样是庶人,是受压而求反抗的妇女。在那个"刑不上大夫,礼不下庶人"的社会里,她们寻求"说法"的反抗行动是无法获胜的,是注定失败的。但是,相比之下,秋菊是幸运的。她生活在新社会,这里有平等、正义、秩序、清官,冤有处申,债有处讨,民可以告官,"刑可以上大夫"。她最终不是使村长被依法拘留了吗?按理,她该心满意足了,因为她已经超越了她的古代同道的宿命。可是,她仍不满足。问题在哪里?

问题就出在"礼不下庶人"这句古语上。礼本是指中国传统等级制度以及与此相适应的一整套礼节、仪式。孔子说:"兴于诗,立于礼,成于乐。"可见,礼是人们行为规范体系的总称。而从语言角度看,这种行为规范体系正是一整套语言规范体系:它是由权力集团制定的、人们不得不遵守的语言规范,这种语言规范又作为"语法"以教育的形式向人们灌输,从而如润物细无声般渗透进人们的存在方式之中。因此,礼可以视为一整套支配人们行为的语言规范体系的统称。

礼的核心便是等级制度。皇帝与百姓,大夫与庶人,官与民,即统治者与被统治者,他们之间是不平等的。所谓"刑不上大夫,礼不下庶人",正是说出了等级制度的实质;刑罚并不针对统治集团,而礼仪从来不为被统治集团设置。礼作为语言规范,它的功能便是要人们处处适应、遵循不平等的权力关系,不得违犯这种关系。刘兰芝、窦娥、祥林嫂等试图违犯礼而求礼,必然不会被礼的秩序所接纳。这表明,作为被统治者的庶人是无法在不平等的社会即礼的社会求得礼的。这就势必造成被统治者个体与礼之间的剧烈的话语冲突。于是,弱小的个体与无形而强大的礼之间难以调和的话语冲突,就成为中国文学中反复出现的一种原始意象。

诚然,在秋菊所处的新社会里,传统的不平等制度早已瓦解,但是,在人们的深层无意识里,"礼不下庶人"的语言规范仍在暗中起作用。村长王善堂是个好干部:领导有方,关键时刻能为群众着想,只是有点作风粗暴,有面子观念。但关键正在于,这看来不起眼的粗暴作风、面子观念应被人们容忍和原谅吗?这难道不是"刑不上大夫,礼不下庶人"的古训在起作用?确实,村长是按照这种礼去组织他的话语的:

"踢了就踢了。"
"拾一张给我低一回头,低20回头这事就完了!"
"我大小是个村干部,否则怎么工作?"
"我不怕你们告。"
"我是公家人……他们不给我撑腰给谁撑腰?"
"官司打到天上,也就是这样了!"
……

这里的话语逻辑是:公家的规矩(礼)是给公家人撑腰的,我是公家人,因此公家的规矩是给我撑腰的。反之,秋菊不是公家人,那么公家的规矩是不会给她撑腰的。这样的话语逻辑显然与"礼不下庶人"如出一辙。

可见,秋菊与村长之间的冲突,正意味着弱小的个体与无形而强大的礼之间的话语冲突,这种话语冲突披露出"礼不下庶人"的古代规范仍然活跃在当今人们的深层无意识之中。这同时表明,社会环境虽然改变了,但那早已被编织进语言规范体系中的文化传统,却不会轻易改变或退场,它总会以各种不同的方式再度出场,演出原始意象的新剧目。

六

在人们心目中,秋菊是这部影片的当然主角,而村长等人只是她的陪衬。其实,村长的重要性并不亚于秋菊。他的存在,有力地揭示出他所代表的那种传统的巨大影响力,而且,这种传统与秋菊的反抗传统之间有着某种

微妙的联系。

村长是现成传统秩序的代表。一方面,这种传统秩序创造并构成了他的地位,把他造就为"公家人",使他享有支配秋菊命运的权力;另一方面,他自觉或不自觉地向这种传统秩序认同,全力维护或巩固它的权威,随时反击可能的冒犯。这样,村长就同传统秩序融合在一起了。他坚决不给秋菊"说法",固然直接地是出于维护个人的尊严(面子),但是,当这种尊严被认为是"公家人的尊严"时,显然,他所维护的就是那造就他的整个传统秩序。这进一步证明,秋菊同村长的冲突,正是觉醒的自我同强大的传统秩序之间的冲突的集中体现。

秋菊不是宁要"说法"不要赔钱么?同样,村长宁肯舍弃钱也决不给个"说法"。他们正是在这点上息息相通:同样认识到"说法"是比其他一切都更为重要的东西,守住了"说法"就等于守住了真正的"活法"。由于此,村长实际上也有着秋菊式错觉:以为"说法"是真正的存在的标志。也正是由于具有这种相通处,村长才会处处与秋菊针尖对麦芒似地抗衡,试图牢牢握住秋菊渴求获取的"说法"。

如果说,这种"说法"胜于一切的秋菊式错觉与现成传统秩序具有内在联系的话,那么,不仅村长的维护"说法"之举当然地属于传统,而且秋菊的争取"说法"之举也应属于传统。因为,正是这种传统使秋菊领会了"说法"的神圣价值,以及不顾一切地争取这种"说法"的行动所具有的同样神圣的价值。这样一来,秋菊反抗传统却并未真正超越传统。她只是在传统之中并按传统预定的方式去反抗传统。如此,秋菊求"说法"行动的意义就不能不打折扣了。

当然,这并不意味着秋菊的行动完全是无谓的循环。无可否认,秋菊的行动具有与现成传统秩序相决裂的不同凡响之力。她的觉醒以及百折不挠地求"说法"之举,无疑可以从内部产生一种变革传统的力量。但是,由于秋菊是以传统对付传统,因而其积极的变革力量就必然遭到削弱[①]。这表

[①] 例如,当秋菊意识到村长是她母子脱险的大恩人时,就乐意放弃"说法",以免恩将仇报。放弃"说法"同样能获得公家人的保护,这与不给"说法"也能维护传统秩序是一致的。这表明,秋菊与村长是由同一根传统纽带联系起来的。

明,传统具有顽强的生命力,它润物细无声地构成了我们,我们不得不超越它而又难以超越它。

透过村长与秋菊之间的微妙而重要的联系,我们已然明白:村长这一人物的存在,不仅使秋菊有了旗鼓相当的对手,而且使秋菊与传统的深层无意识联系被披露出来,从而更有力地显示了秋菊式错觉的传统内涵。

七

秋菊式错觉并不仅仅是秋菊有,村长有,导演张艺谋本人何尝没有!我们观众自己呢,难道能轻易幸免?

前面讲过,张艺谋以这部影片不仅从国内外讨得"说法",而且也为另两部影片讨得"说法",从而再次创造出张艺谋"神话"。秋菊虽打赢了官司,但未能讨得"说法",张艺谋却既赢官司又得"说法",可谓两全其美,神乎其神!在观众心目中,张艺谋既为个人的导演生涯讨来"公道",又为中国电影走向世界赢得胜利,确乎已足以被尊为神话英雄了。单就中国电影之走向世界而论,张艺谋能在西方频频讨来"说法",不正表明中国电影正在世界获得成功吗?且慢。这个推论难说不是出于一种错觉。

我们应该承认,在当今世界话语格局中,西方话语无疑傲然雄踞中心,而中国话语只能屈居边缘。西方话语是支配性的、强势的,而中国话语是被支配的、弱势的。那么,张艺谋影片作为来自边缘的中国话语,凭什么能让位居中心的西方话语给予"说法"呢?

问题的关键恐怕在于西方话语的特殊需要上。西方话语作为位居中心的强势话语体系,同任何统治性话语体系一样,它最关心的是自己在世界话语格局中统治权威的永世长存问题。因而,它在与任何边缘性话语体系对话时,总是首先看其是否有利于维护自己的盟主权(hegemony,或译"霸权"、"领导权")。对其是否给予奖励的决定,也服从于这一意识形态战略。对西方来讲,张艺谋的影片文本可能具有四种作用:(1)有益,即有利于巩固自己的权威;(2)有害,即构成颠覆性威胁;(3)既无益也无害,具有可容

纳性;(4)无法沟通,缺乏引进价值。哪种情形更可能成真呢？张艺谋文本毕竟主要是有关中国人的生存方式的话语,不会对西方话语直接构成巩固或颠覆作用。它能在西方获奖,表明不存在沟通障碍,也就排除了第四种可能。这样,只剩下第三种可能性:被容纳。在当代西方话语体系里,这种情形往往极具灵活、变通、转换特性,能凭借特殊容纳手段而使外来话语被挪移为第一种情形,即变无益且无害的而成有益的,从而服务于西方话语的总战略。

张艺谋文本既不会直接为西方文化大厦添砖加瓦,更不会挖其墙脚,从而正是被容纳的合适对象。西方人选择它作为容纳对象,想必是有充分理由的。容纳是西方对付张艺谋文本这类来自边缘的他者话语所经常采用的战略性诡计。容纳意味着对他者话语作包容、接纳工作,使其按己方话语规范加以重构,以便转化为巩固己方盟主权的工具。这是一种话语挪移工程。张艺谋文本在被容纳的过程中,原本可能具有的独特性或潜在颠覆性会被稀释、变形、瓦解或改装,从而被巧妙地挪移来巩固西方话语的统治权威。

具体讲,这里的容纳可能离不开如下基本理由:首先,张艺谋文本中那些富于异国情调的神奇因素,应是西方人茶余饭后心满意足地享用其盟主权的绝妙点心。例如,《红高粱》中的颠轿、高粱地野合,《大红灯高高挂》里的点灯与封灯,《秋菊打官司》中的地方民俗与西方后现代流行文化杂糅并存场面等。其次,影片文本中对原始生命力乃至法西斯主义的张扬与拆解(《红高粱》),对暴虐、反人性的传统伦理与家规的渲染和控诉(《菊豆》和《大红灯笼高高挂》),及其惯有的仪式化场景,与20世纪西方现代主义艺术于不确定中对确定性的追求有着一致性。而当这些意义又往往凭借当今电影特有的"银幕暴力"去呈现时,则与西方近年来的后现代主义热潮合拍了。这自然会让张艺谋文本被当作摹仿西方的成功样板而受到嘉奖,这又反过来证明了西方盟主地位的当之无愧和固若金汤。再次,对这类边缘性话语的成功容纳,可以作为一个典范向人们宣告:西方是一个虚怀若谷、自由平等的话语国度,在那里,就连这类边缘话语也能受到如此礼遇！在这层诗意面纱的掩映下,西方统治似乎更显迷人,从而既合法、合理又合情。张艺谋文本之被西方容纳,不就成为巩固西方统治权威的富于魅力的广告么？

当然,这种容纳战略与其说出于有意识的意图,不如说是在无意识深层暗中运作,即是西方征服他者话语、巩固自身权威的一种无意识战略。

同时,更需要看到,张艺谋文本被西方如此容纳,并不必然意味着彻底丧失自身的独立品格。可能性有两种:一是被完全诱降,有意或无意间成为西方话语之工具;二是顺应并假借被容纳的有利情势,"身在曹营心在汉",巧施妙计与西方权威斗智斗勇,力保自身特立独行风范,并伺机反抗或颠覆。这便是容纳中归降和容纳中颠覆两种可能性。在当今世界话语格局中,边缘性话语极易成为第一种,而很难修炼成第二种。张艺谋是成为容纳中归降的神话主角,还是容纳中颠覆的神话英雄?不妨拭目以待。

但至此我们想必已看到,有关张艺谋从西方讨得"说法"的胜利之感,很大程度上是一种秋菊式错觉。"说法"是得到了,也确实让西方了解且不再那么一味地轻视中国艺术,但它并未如愿地成为当代自我成功的标志,而相反,极易成为西方"他者引导"的证明。在西方获奖并不必然证明中国电影已走向世界,达于世界一流,而往往再次表明它仍在边缘之列,给不给"说法",是否给张艺谋"奥斯卡",主动权不在此而在彼。对西方人来说,重要的当然是出于维护西方权威的战略需求。因此,对于张艺谋屡屡从西方获奖的成功喜悦,很有可能是当代自我为摆脱"他者引导"危机而宁愿自娱于其中的想象态错觉。

正像秋菊视"说法"如生命一般,中国电影就一定要企盼西方给"说法"吗?形诸语言的东西就一定那么重要吗?难道不能像秋菊后来那样放弃讨"说法"吗?但放弃"说法"又会意味着什么?

八

如果说,《秋菊打官司》这部文本能为我们读解身处其中的文化提供新的维度的话,那么,它有关秋菊式错觉所讲述的一切无疑正集中体现了这一点。秋菊全力求"说法",村长舍钱保"说法",以及导演乃至观众为这部影片在西方讨来"说法"而沾沾自喜,这些似乎都在向我们呈露:语言是我们

生活中极重要的东西,它构成了我们的生存,而我们的生存正具有着语言性。指出生存的语言性,并不意味着一个了不起的发现,而不过是把我们熟视无睹的生存现实还原出来而已。语言不是传达意义的简单工具,语言直接地就是我们的生存方式。这是无法回避、无法摆脱的事实。不过,语言并不总是生存的充满诗意的家园,而往往可能是生存的令人烦忧的牢房。秋菊不无道理地把全部的生存希望投寄到"说法"上,但是,她能得到"说法"吗?即便得到了,她的生存就真能站到光亮处吗?显然,生存的语言性,意味着语言对于生存兼具肯定与否定双重性能。语言既可能是"家"或"诗"(海德格尔),也可能是"魔鬼"或"法西斯"(罗兰·巴尔特)。正由于如此,生存的语言性既是我们无限渴求的欲望客体,又是我们无法摆脱的生之梦魇。但无论如何,它都构成了我们的生存现实。在这个意义上,我们每一个人都可能具有秋菊式错觉。这就要求我们非同一般地重视生存的语言性问题,努力开拓语言对于生存的肯定性潜能。

(原载《当代电影》1993 年第 3 期)

Chapter 3 | 第三章
如实表演、权力交换与重复
——周晓文在《二嫫》中的话语历险

我用"话语历险"来概括周晓文的《二嫫》，确是从看片的开始就有的真实感受，甚至说"为他捏一把汗"也并不过分。因为，这部影片太容易让人想到张艺谋的《秋菊打官司》了：同样是当代农村题材，女主人公苦苦追求而不得，丈夫性功能缺损，奇异的乡村民俗，土话，同期录音和中英文字幕等。艺术切忌仿造或雷同。他是否会落进这一陷阱？如果我们联系当前电影的"泛五代"语境来看，这种担忧就该不是多余的了。

近年来，中国当代电影已经和正在发生微妙而重要的变化：80年代后期有过的第三、四、五代电影相映争辉的群星灿烂格局，正无可奈何地被"无代"的新格局所取代。即是说，"代"的分野已经模糊乃至消隐，取而代之的是"代"的裂变的星云图。对这种"无代"情形的究竟，笔者另有专文论述，这里只想指出其中的一点标志："泛五代"。"泛五代"是说"第五代"的话语规范已被播散开来，渗透到其他代之中，从而形成各代竞相仿效"第五代"的局面。这里有两层意思：首先，进入90年代以来，"第五代"本身如张艺谋和陈凯歌早已背离原先的历史沉思宗旨，而把原有的异国情调特色片面膨胀为国际商业性成批制作，开创出先在国外获奖而后在国内讨来"说法"的"通天大道"，从而明显地表明作为电影流派的"第五代"已经变味；其次，在这种榜样的强劲感召下，其他各代纷纷放弃80年代时的初衷，加入到这种国际化大众文化制作潮流中，导致全国性仿效"第五代"的奇特局面。周晓文曾经被不无道理地归属于"第五代"，那么，他是否也会被淹没于今日"泛五代"的语境中呢？

我从前述仿效中似乎可以轻易得出上面的结论。这部影片显然是瞄准当前国际性商业片市场，以异国情调去求得欢迎。周晓文想必深知，在这个"泛五代"时期，注意张艺谋式奇异民俗的推销，自然会获得强大的市场优势。不过，由于与《秋菊打官司》的题材过于近似，它不大可能获得先行者的那种惊人成功。单就这一点看，这部仿效之作应该没有多少可以说的东西了。

然而，我的这种初感却随着剧情的进展逐渐发生了变化。我从仿效中仍然看到了一些值得重视的新东西、新的突破性努力。突出的一点是，演员的表演在真实和自然上作了令人钦佩的艰苦努力。这里的表演不仅指演员的演出，而且首先和主要是指导演为造成特殊的表演效果而对表演的精心设置。与不少影片总是善于以眼花缭乱的剪接掩盖表演上的作假不同，周晓文显然试图通过演员的如实表演"制造"一种平常、自然或称毫不做作。由于这里的真实是以令人难以置信的近乎残酷的如实表演达到的，所以具有出人意料的惊人力量。为了总结这方面的探索，我们不妨把这种表演称为"如实表演"，即演员尽量按实际生活的真实行动方式去演出，以便使观众觉得真实，好像是生活的本来情形一样。

这种如实表演主要由饰演女主角二嫫的演员艾丽娅来体现。一开头，二嫫在丈夫既失去政治权力，又失去劳动能力以及更致命的性能力的情况下，无奈中挑起家庭重担，搭乘邻居吴瞎子的汽车去县城卖藤筐。当汽车穿过村子小道，在崎岖不平的山道绕行时，车厢不断地摇晃，她在满载藤筐的汽车货箱顶端随时都有摔下去的危险，所以浑身颤抖，满含恐惧，让观众直为她担忧。这时，我不由想，演员在表演时难保不出事，导演会不会干脆作假以剪接镜头代替了事，就像通常导演所做的那样。但周晓文却愿意历险，让演员实地实境地演下去，摄影机一直不间断地跟拍到底，突出了二嫫的恐惧的逼真感。

再就是二嫫多次赤脚和面的镜头。赤脚和面本是农村妇女的习惯，要求具有足够的体力、耐力，尤其是娴熟的技艺，演员能达到吗？周晓文仍然可以应付完事。但我们看到的却是艾丽娅实在而连贯的表演：镜头从和面的赤脚缓缓上移，我们的猜疑也在寻求落实；直到她的脸部显出，我们终于

满意地释然了。这组表演可谓无可挑剔。

但最让我们惊叹的或许该是艾丽娅连喝三大碗水的演出了。二嫫在卖血前喝水使血稀释,面前实实在在地放着三海碗水,一般观众是难以全部喝下的,但艾丽娅在众目睽睽之下居然一气全喝干了!这不由得让观众们叹服。据说,艾丽娅在拍完这一镜头后立即呕吐、虚脱,可谓代价巨大又值得。

正是如实表演上的这些惊人历险,影片的感染效果大大增强了。尽管这种历险具有极强的商业成分(如为了提高票房),但演员的这种极端实在的如实表演本身,又无疑代表着导演和演员在电影美学上的新探索。它至少告诉人们,影片要想获得无论是商业上还是其他方面的成功,不在艺术上付出巨大的代价、不拿出"绝活"是不行的。周晓文和艾丽娅有理由为此感到满足。

当然,影片的新突破,更主要的是透过叙事历险体现出来的。如果之前没有《秋菊打官司》,这部影片是谈不上真正意义上的叙事历险的。已有的范本虽有助于仿效,却更意味着禁止通过。面对这一叙事壁障,周晓文仍然坚持拍,就必须有自己的独创。他确实做了值得重视的努力。

与《秋菊打官司》以刻意营造的突然逆转式结尾显示秋菊的震惊不同,《二嫫》更具体而细致地讲述了当代农村女性的新生活追求与失落的过程。从二嫫第一次搭车在车厢顶端恐惧不已时开始,她命运的悲剧性就已隐伏着,随后层层得到揭示。她在搭车和打工的过程中,与吴瞎子产生了"感情",重新找回了做女人、做真正的人或者做主体的感觉(当然也许属于错觉)。但这一欣喜仅维持了短暂的时光:当她发现是吴瞎子暗地里通过饭店老板给自己钱,而且人们都在议论自己被吴瞎子养着时,她的个人尊严感苏醒了。她严正地设宴向吴瞎子还情,把全部钱退还,并与他断绝私情。从此,她的追求和理想,她生活的意义,似乎已不再与她个人的价值有关,而是全部集中到儿子的愿望上:买一台连县长都买不起的全县最大的彩色电视机。为了实现这一愿望,她起早贪黑,熬更守夜地做麻花面,奔波于家与城镇之间。终于,电视机买来了,她似乎确证了自己所为之奋斗、力求实现的价值。然而,与她的愿望相反,生活使她品尝到的,却是深深的茫然:庞大的电视机放在床上,使一家三口人失去了睡觉的地方;荧光屏上外国男女亲热

的镜头,与她的生活毫不相干,如果说有关系的话,那不过是更鲜明地反衬出她生活的不如意;最后充满荧屏的雪花点及噪音,仿佛在无言地述说这位苦命妇女在90年代情境下的悲剧。做一个本分的传统妇女,她已不合格,但要做一个与大屏幕电视机上所展示的新生活方式相对应的新女性,她又缺乏能力和勇气。于是,她就只能陷入对于这种分裂境遇难以化解的茫然之中。由此可见,影片逼真地和成功地显示了当前中国农村妇女的具体困境。

尤其值得注意的是,影片在展露奇异的西北乡村情调时,力求透过两对夫妻的关系演化来显示当前中国农村权力关系的复杂情境。这里的权力冲突不再如《秋菊打官司》里那样在权势者村长与无权势者村民之间进行,而是在失势村长与农村新贵之间展开,由此把握到当前农村的新变化,体现了新的开拓领域。

分析两家间关系的演化,我们会看到一种有趣且意味深长的权力交换关系。这里重要的是交换。

先看二嫫一家。二嫫无论在体力还是容貌上都是出众的,充满生命活力;她的丈夫七品却不然,从过去的村长宝座上跌落下来,并丧失了正常的性功能和劳动能力,可以说是政治权力、经济权力和性权力上的三重"去势"者。显然,这家出现了权力偏差:男人失势而女人得势。他们的邻居吴瞎子一家刚好颠倒过来:丈夫靠开车赚钱发达了,成为村里新的权势者和人们关注的中心,并且充满性的渴望,不妨说是经济权力、政治权力和性权力的三重"得势"者;而妻子曹桂青却因养尊处优而变得"皮松肉懒",对丈夫丧失性吸引力,是一个"去势"符号。这样两家都互有得与失,满足与渴望,于是就要发生交换,寻求互补。交换与互补的过程在具体的现实环境里展开,呈现出复杂性。

影片展示了两家之间的交换与互补进程。一方面,吴瞎子通过帮助二嫫卖藤筐和找工作挣钱,代替七品行使丈夫之职,以此换得二嫫的身体,这是两家中两个有生命活力的人、两个"得势"者之间的权力交换。另一方面,那两个生命力匮乏的人之间,发生了怎样的交换呢?当二嫫与吴瞎子在县城双双坠入爱河时,七品和曹桂青都在承受着猜疑和嫉妒的痛苦折磨。

于是,这两个同病相怜的人开始了感情上的"交换":第一次,曹桂青送猪耳朵给七品,并叫他"村长",七品则要他不把二嫫的咒骂放在心上,两人的关系挪近了一点。而七品则用这猪耳朵和两大碗面去折磨本已在城里饱餐一顿的二嫫和吴瞎子,从而间接地实现着破坏他们私情的"共谋"。第二次,在二嫫与吴瞎子断绝私情和吴瞎子挨打后,七品和曹桂青亲热地去逛戏台和集市,七品似乎腰直了点,曹显得心情愉快,并接过七品推荐的膏药。这显然可看作对猪耳朵的回报。这种胜利者的姿态与二嫫和吴瞎子此时的惨状形成鲜明对比。这以后,两对人终于在去县城买电视机时走到了一起。但这时,我们看到的是特写镜头中二嫫的一双失神的眼睛,她一心只在电视机上,吴瞎子则垂着头对一切漠然视之,这与影片开头他们的强烈渴望和充满活力形成鲜明对比。相反,原先猜疑、颓丧的七品和曹桂青,却一再显出胜利者的满足和轻松之态。两家的权力交换完成了。结果是,两位权力"得势"者(二嫫和吴瞎子)反而落败,而两位权力"去势"者(七品和曹桂青)却获胜了。

 这样的结局颇让人回味。在中国农村,权力关系常常不如我们想象的那样简单明了,那样平稳发展。实际情形是,一切平稳都隐伏着变化或危机。"去势"者虽然看来失去权力,却能在短暂的失势后迅速重新崛起;"得势"者尽管代表新兴的力量,但毕竟根基不稳,容易遭受攻击,甚至有时令人难以置信地不堪一击。原因在哪里?答案不应只涉及某一方面。

 从我们的角度看,影片通过几位"坐街老太"的重复出现多少向我们暗示了其原因之所在。她们总是似乎无事地坐在村头废弃的碾盘上晒太阳,但主要人物的活动始终躲不开她们的视线。她们起先是两位(出场四次),在碾盘上一动不动地坐着,似在静观二嫫与瞎子的关系的最初发展;接着变为三位(出场三次),坐在阳光下悠闲自在,仿佛是二人关系达到顶点、两家女人"开战"的见证人;最后,当二人关系中止、吴瞎子被打、二嫫陷入深深的茫然中时,"坐街老太"增加到四位(出场一次)。联系文本的语境来看,这四位老人的重复在场是有意义的。重复并不是随便什么行为的无谓循环,作为一种修辞术,这里的重复披露出特定规范的巨大权势。它显示,以那几位老太为标志,村子里自有一套行为规范在暗中支配人物的行动。这

种规范早已规定了二嫫的追求的结局。单从理想角度看,她是应当有更好的归宿的,但由于在现实中她被置于上述规范之中,就不得不被驱赶着走向悲剧性的结局了。显然,这里的重复等于把一种无形而又无所不在的结构化权力施加到了主体身上,既先在地又此在地限制其行为,令其动辄得咎,终无法成为真正的主体。二嫫正是如此地被安置其中,她的理想和追求、顺利与挫折、欢乐及痛苦无不受其左右。应当说,这种结构的力量,其实正是传统的在场的力量的流露。来自过去的传统,只是在表面上退场,而实际上处处在场,正像"坐街老太"以其无言的凝视自如地规定二嫫的命运一样。按照这种传统,二嫫只能安于现状,不应思变。因而她一旦寻求改变,就会遭受致命打击。她似乎就只配拥有这样的悲剧命运了。可以说,传统的力量是强大且深厚的。谁忽略了传统,谁就忽略了生活。

不过,影片并没有把传统与现实的冲突简单化。它显示,尽管二嫫的结局是悲剧性的,但二嫫所代表的新生力量却仍然不失存在的合理性和前景。或许可以这么说,"去势"者的重新崛起并不意味着最后的胜利,同样,"得势"者的落败也不代表彻底失败。这就是生活的辩证法。

这样,影片让我们看到的,是当前中国农村权力关系的错综复杂特性:政治与性、传统与现代、男与女、物质欲望与精神需求等正处在不断的冲突、交换、融汇过程之中,任何把这一过程简单化的做法都会带来不愿看到的后果。

影片尽管还不可能取得我们期待的那种辉煌成功,因为,在当前"泛五代"语境中要完全摆脱民族寓言或异国情调模式是困难的,但它毕竟已能让我们从中获得突破上述模式的一些宝贵启示了。文化语境对电影文本制作的影响是支配性的,并且总会渗透进文本世界中,我们必须正视这一点。然而,与此同时,具体制作者也应有执著的电影美学追求,寻求力所能及的新突破,向观众或多或少地提供新的东西。

(原载《电影艺术》1994 年第 5 期)

Chapter 4 | 第四章

茫然失措中的生存竞争
——《红高粱》与中国意识形态氛围

在开始下面的意识形态分析之前,笔者的态度是颇费踌躇的。我们一方面认为《红高粱》是中国电影史上难得的一部杰作,另一方面又不能不为如下发现而震惊:《红高粱》在与观众的对话中已经潜藏着一种法西斯主义强权逻辑,它运用话语的暴力,客观上促进了当今意识形态的再生产。我们的分析也许会伤害许多人(包括笔者自己)的感情,但出于理性的要求,我们不能不这样做。揭示《红高粱》的意识形态作用,不仅不影响它在中国电影史上的无可争辩的地位,而且有助于由此思索近年文化思潮中的某些关键性问题。

一

《红高粱》以"我"的回忆为叙事角度,讲述了发生在20世纪三四十年代中国中原农村由"我爷爷"和"我奶奶"扮演主角的一段传奇故事。"我"并未亲历那段往事,"我爸爸"那时还只是不足十岁的孩童。记住"我"、"我爸爸"、"我爷爷"和"我奶奶"这三代之间的关系,对于我们理解这部影片是有用的。

故事发生之初,"我奶奶"为了替其父亲换得一头驴子,出嫁给一位疯癫的酒坊掌柜。在出嫁途中,"我爷爷",一个英武剽悍的轿夫,带领轿夫们在溢满乡间色情味的"颠轿"中着实调戏了这位新娘。意想不到的是,这么

一来,"我奶奶"似乎反倒对"我爷爷"有了几分情意。接下来,"我奶奶"在路经一片荒凉偏僻而又饱胀野性的高粱地时,被蒙面大盗劫夺,幸得"我爷爷"救护脱险。当"我奶奶"与"我爷爷"在这种情境中第一次目光相遇时,两人内心中某种东西似乎都萌动了。新婚第三天,"我奶奶"按习俗在其父亲的陪送下回娘家,又一次路经高粱地,又一次被蒙面盗劫进高粱地深处。但这一次,当"我奶奶"芳心识得"我爷爷"时,强迫就变为心甘情愿了。这时摄影机把我们提升到空中,俯视"我爷爷"如何凭一身活力扫倒大片高粱,"我奶奶"如何充满期待地平躺在这片空地上,"我爷爷"如何庄重地俯下身去……于是,这一风流潇洒的野合就在象征自由自在的生命力的高粱地里完成了。当事后"我奶奶"若无其事地走出高粱地时,观众可以听到来自高粱地深处"我爷爷"那浑厚直露的民间小调:"妹妹你大胆地往前走哎,莫回头……"不久,"我奶奶"那疯瘫丈夫突然神秘地死去,她不得不开始亲自掌管高粱酒作坊。一天"我爷爷"酒后撒野,自夸掌柜是他所杀,并往新酿的高粱酒中撒了一泡尿,这酒神奇地成为日后名闻遐迩的"十八里红"名酒,"我爷爷"也名正言顺地成为"我奶奶"的丈夫。接着"我爸爸"出生,日本侵略者来了。日本人残暴地蹂躏了这片高粱地,并在这片荒地上活剥了抗日斗士,其中就有长期默默着意于"我奶奶"的酒坊技师罗汉大叔。"我奶奶"内心仇恨的火山爆发,决心复仇。好汉酿好酒,好酒出好种。"我爷爷"带领一群壮士发了豪气冲云的"酒誓"。于是观众眼前出现了一幅在高粱地以高粱酒打鬼子的奇特场面。鬼子们连人带车被歼,"我奶奶"却被流弹击中牺牲。硕大的太阳似乎立时被深锁进冥暗之中,满世界痛悼"我奶奶"。最后,孩童时的"我爸爸"唱着民谣向"我奶奶"诀别。

 影片不仅在情节上而且在音乐、画面等方面都充满情感张力,富于性感色彩。民间小调与其说是"唱"出不如说是"吼"出,强烈的节奏似乎摇滚而来,宛如自然的原始生命力的饱胀的发泄,令人回肠荡气。"高粱地野合"一组镜头中,株株高粱都仿佛溢满生命力,蓬勃旺盛。镜头俯拍野合,把"我奶奶"与"我爷爷"的交合置放在弥漫着野性的生机勃勃的高粱林中,透出了一种原始本真的自在与洒脱。酒令人联想到色、性,"酒是色媒人",但更令人联想到原始生命活力与阳刚之气。影片对话少,通过动作、音乐、画

面所构成的氛围有力地烘托出超越理性、文明束缚而返回人的本真性情的意味。由此可见，《红高粱》在着力张扬原始生命力方面是十分成功的。

在中国电影史上，《红高粱》有其不容忽视的地位。两年前我在《中国电影的本体错位》一文中，曾经把《黄土地》和《黑炮事件》视为中国电影的"电影化"这一历史性革命中的两块里程碑①。今天我要加上《红高粱》。《黄土地》在中国电影史上首次让摄影机挣脱文字的理性束缚而独立地摄取黄土地深层的意蕴，显示了镜头令人惊异的表现力。当大块大块贫瘠且夹带血性的黄土地扑面向我们摇来时，我们似乎可以瞥见黄土文化的精灵在旋舞。可以说，《黄土地》以摄影机的卓越穿透力揭示了作为民族文化之魂的黄土地的惊悸与颤动。《黑炮事件》显然吸取了《黄土地》在摄影方面的成就，却转而深入到当前生活结构内部去探究。它以立方主义般简洁、抽象而又充满寓意的构图显示了我们所生活于其中的排斥性社会结构：红色排斥蓝色，整体排斥个人，官排斥民，权威意志排斥自由意志。从这个意义上说，《黑炮事件》以绘画性电影语言展现了我们生活结构中的危机方面。《红高粱》可以说是继上述两部影片之后的第三块里程碑。如果说《黄土地》、《黑炮事件》还带有浓烈的理性反思意味的话，《红高粱》则直接就是本能、生命力的饱胀的发泄。它的独特与令人惊异之处在于创造出了一个极具发泄与煽动功能的情感氛围，把感性、娱乐性（如颠轿、野合）与理性、严肃性（如打鬼子）含混地糅合在一起。

但问题的关键不是单就这部作品本身而论，而应当把它视为与观众紧密相连的处于当前意识形态氛围中的话语。不过，我们的意识形态分析还必须从它的文本结构本身开始。

二

我们不妨把《红高粱》看作一个关于人的生命力的话语，即它探索如何

① 见《电影创作》1987年第2期。

唤回真正的生命力或生命价值。就人物关系而言,我们可以找到如下几类人物:

人物	我爷爷 我奶奶	日本军队	蒙面盗 掌柜 罗汉大叔 游击队司令	我爸爸 我(叙事人)
事件	野合 打鬼子	活剐抵抗者	被杀	旁观 追忆
特点	生命力充盈	残杀生命	生命力匮乏	思索生命

我们该如何看待这几类人物间的关系呢?按照符号学与叙事学家格雷马斯(A. J. Greimas)的"符号矩阵"(semiotic rectangle)理论,一个结构内部既可以有尖锐对立的两项,X 和反 X,如黑与白的对立;也可能出现并非如此强烈却更具普遍性的对立项,非 X,如红、黄、蓝等;还可能发现一种非反 X,即非黑色的东西。由此我们可以得到一个矩形关系图:

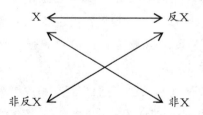

根据这个矩形公式来衡量上述人物关系,可以发现:"我爷爷"和"我奶奶"代表生命即 X(生命力充盈),日本侵略者代表反生命即反 X(生命的毁灭者),蒙面盗、掌柜、罗汉大叔等则相当于非生命即非 X(生命力匮乏),最后,"我爸爸"和"我",作为旁观者和叙事者出现,可以看作非反生命即非反 X(思索生命)。这样我们就有了第二个矩形关系图:

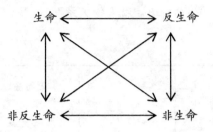

分析第二幅关系图,我们可以发现以下至少六种关系:(1)生命与反生命:充满生命力的"我爷爷"和"我奶奶"是与生命的毁灭者日本侵略者尖锐对立的。(2)反生命与非生命:反生命的日本侵略者意在残杀生命,而非生命一方的罗汉大叔、游击队司令虽有抗争但由于生命力过于匮乏而招致毁灭。(3)非生命与非反生命:一方是生命力匮乏导致毁灭,另一方则加以思索,这种关系不是对立而是对照。(4)非反生命与生命:作为非反生命一方的"我"可能对"我爷爷"和"我奶奶"的充满生命力给予礼赞。(5)生命与非生命:这种关系耐人寻味,"我爷爷"对罗汉大叔、游击队司令可能有某种同情,如为他们复仇,但又可能充满一种你死我活的尖锐对立。"我爷爷"先是杀死蒙面盗,继而杀死掌柜,与同样恋着"我奶奶"但可能恋得乏力的罗汉大叔有一种相互排斥关系,而他同游击队司令也曾有过生死较量(为了"我奶奶"的贞洁)。这似乎表明,生命与非生命也可能呈现尖锐对立。生命力是如此充盈,必然要排斥或消灭软弱、匮乏的同类。(6)非反生命与反生命:"我"在血缘关系、民族感情上是与"我爷爷"一致的,即与反生命的日本侵略者尖锐对立。

这几种关系仅仅是基本线索,它们相互交织成更为复杂的冲突结构。这一结构似乎在表明:人生的意义在于自由自在的生命活动之中;这一活动是对抗性的;只有生命力充盈之人才可获得真正的自由,而生命力匮乏之人必招致毁灭。看来,《红高粱》称得上一曲原始生命力的赞歌了。

仅仅由此推出结论无疑为时过早。我们绝不可忽视作为生命一方的"我爷爷"与作为非生命一方的蒙面盗和掌柜之间的关系性质及其在整个结构中的作用。"我爷爷"的内在生命力是如此充盈、饱胀,必然要求挥洒。如果说蒙面盗以强制、暴力手段抢夺"我奶奶",这实质上与日本侵略者以

暴力杀戮中国人一样具有反生命性质,那么"我爷爷"杀死蒙面盗就具有正义性质。但当他继而以与蒙面盗同样的方式强劫"我奶奶"时(至少最初是强制性的),这行动就很难有正义可言了,其实质与蒙面盗所为是一致的:弱肉强食。不同的只是作为蒙面盗,"我爷爷"比那个蒙面盗同类更为强悍罢了。强者为王,败者为寇。更值得注意的是,"我爷爷"面对生命力极度匮乏而绝无攻击与自卫能力的疯瘫掌柜,采取了暗杀这一无人道的残暴措施。这一行为的逻辑依然是弱肉强食。如果我们把日本军队活剐中国人的行为视为生命力充盈的一种极端形式,那么,在"我爷爷"奉行的弱肉强食原则与日本军队的反生命实质之间,是否有一致性呢?它们不都是表现为强暴、蛮横么?似乎是,生命力充盈之人就理应征服、毁灭生命力匮乏之人,先进、强盛的民族就应当侵略、屠杀落后、衰弱的民族。这难道不是一条社会达尔文主义或法西斯主义逻辑吗?显然,在"我爷爷"所体现的生命力的深层,已经内在地包含一种反生命的潜能了。生命力要实现自身,就必得以征服生命匮乏者为代价;这种征服若不是以平等、尊重他人的自由为原则,就必然带有反生命的意味。这自然令人想起尼采关于生命力充盈与匮乏、权力意志与颓废、超人与群氓所作的排斥性对比了。人们把尼采同希特勒法西斯主义牵连起来,其实并不冤枉他。尼采并非刻意张扬反生命,《红高粱》也不可能有意为反生命叫好,但这种对生命力的强盛所作的绝对性崇拜,通过观众(读者)在特定意识形态氛围中的读解,必然要引申出上述法西斯主义逻辑。因此我们可以说,《红高粱》在其结构深层已隐含一个悖论:对生命的张扬却也是对反生命的张扬。

也许我们跳出生命关系而从财产关系、阶级关系看,"我爷爷"暗杀掌柜的行为似乎有某种正义意味。掌柜是位生命残缺者,他本不应占有青春年少的"我奶奶"。但他有钱,通过货币交易可以买来这种占有权(一头驴换一个媳妇)。这显然是一种不平等的阶级关系。如果要划成分,他本人不是地主也是富农。"我爷爷"是一无所有而只有生命力的轿夫,可以说是雇农或流氓无产者。他杀死掌柜,就应当具有阶级反抗意味。但事实却是,他的反抗只是要取而代之而已,即一种新的占有取代旧的占有。他不仅要占有"我奶奶",而且要连带占有掌柜原来拥有的一切其他权利。所以,与

其说这是一种阶级反抗,不如说是一种弱肉强食的生存竞争而已。

弄清了上述关系,就不难理解整个结构,因为前者只是后者的组成部分,局部从属于整体。"我爷爷"杀死蒙面盗继而扮演蒙面盗,暗杀掌柜继而取而代之,体现了整个结构的性质:生命力充盈之人理应如此潇洒自在地征服生命力匮乏之人。同理可说,强盛的日本民族理应如此残酷地蹂躏"软弱"的中华民族。这里绝没有什么平等或人道原则。

由此可以说,《红高粱》在文本结构中已体现出对生命的张扬也是对反生命的张扬这一悖论,它实质上可以视为弱肉强食、强者生存的社会达尔文主义或法西斯主义逻辑的一种话语表达。

三

以上,我们主要地把《红高粱》视为一个封闭性的结构去分析,目的是为下一步将其与观众及意识形态氛围结合起来分析打下必要的基础。要进行这种文本结构与观众之间的话语关系分析,必须找到一个合适的切入点,也就是说,发现文本与观众的联系的纽带。

这个切入点并不需要我们太费神便可以发现,它就是那个作为叙事人的"我"。"我"未曾亲历这个故事,也不是目击者,只是由于血缘关系而成为故事的转述者、传递者。"我爸爸"作为故事的不完全目击者,同故事已隔了一层;"我"作为转述者,同故事更隔了两层。这样,"我"与故事之间就具有了一段朦胧奇幻的历史距离。正是这种历史距离使故事具有未定或未完成因素,如英加登(R. Ingarden)所谓的"空白点",或伊瑟尔(W. Iser)所谓的"隐含的读者",这就意味着一种呼唤:要求观众来最后完成故事。而从年龄推断,当今许多观众与"我"年岁相仿,正是青年,或者是青年的长辈、友邻,他们同样置身于当今意识形态氛围之中,同样为人生在世而操劳烦忧。这种联系容易造成观众的认同心理,为他们主动参与完成故事提供了基础。这样,故事的最后完成权就自然交给观众了。顺便讲,《红高粱》对文本结构与观众之间的关系的这种设置是颇为成功的,因为它有助于让这

种文本结构深深地嵌入观众所身处于其中的在世现实,激荡起他们心灵深处的情感波澜。

至于观众,他走进影院观看《红高粱》,其直接目的并非是去完成它。他更为关心的是自身的"此在"——此时此地的具体的在世境遇。他不由自主地带着自身此在去解释《红高粱》,根据此在去完成它,最后为的是返回来理解自身此在。这正是海德格尔所谓的"解释的循环"。而观众的此在是身不由己地嵌入他所身处于其中的社会的意识形态氛围的,他不得不有意或无意地根据这种意识形态氛围去理解《红高粱》。因而,意识形态氛围是观众与《红高粱》的文本结构展开对话的基本视界、前提。

什么是意识形态氛围呢?根据阿尔都塞(L. Althusser)以来的现代意识形态理论,意识形态已不只是认识论意义上的信念、思想、意识,而是本体论意义上的与人们的存在、在世攸切相关的东西。阿尔都塞指出:"意识形态是个体与其现实存在境遇的想象性关系的'再现'。"①伊格尔顿(T. Eagleton)认为意识形态意味着"我们所说的和所信仰的东西与我们身处于其中的社会的权力结构和权力关系相联系的那些方面"②。我们不妨约略地认为,意识形态指我们的信念、思想与我们的存在、行为相联系的中间地带,它总是属于特定历史时期的群体、集团、阶层、阶级。其内部绝不是清一色的纯质物,而是充满着错综复杂的矛盾、冲突。而所谓意识形态氛围,指一种特殊的意识形态情形,即特定历史时期涵摄整个民族的复杂的总体意识形态。它是意识与无意识、理性与非理性、可以说清的与难于言说的等复杂体的混合物。人们身不由己地处于这张无形的"网"中,其行为、在世活动不得不受到它的合理化的规范。例如,"向前看"演变为"向钱看",便是当今中国意识形态氛围的一个产品。人们在生活中切身领受了金钱的巨大能量,于是便集体地不约而同地篡改了这句口号的原初涵义;而篡改后的口号似乎更能体现当今的某种现实趋向,于是它又成为人们的金钱崇拜行为的

① Louis Althusser, *Lenin and Philosophy and Other Essays*, Trans. by Ben Brewster, London: New Left Books, 1977, p.152.
② 〔英〕伊格尔顿:《二十世纪西方文学理论》,伍晓明译,西安,陕西师范大学出版社1986年版,第19页。

合法化、合理化的根据。"向钱看"便是一种意识形态氛围。明了意识形态氛围的基本涵义,我们就可以继续上述讨论了。①

影院可以说是社会的一个缩影。观众坐在影院中,就是置身在意识形态氛围中。他观赏影片,并非旁观身外与己无关的事件。银幕如一面打开的镜子,使观众窥见自己内心意识形态战场的激烈厮杀。无论观众进入影院的直接或最初动机如何,他最终是要通过与银幕文本的对话、交流,为自己内心的意识形态冲突找到一个可能的解答,从而为自己的在世行为建构新的合理化的意识形态。而意识形态分析的任务,则是通过对话语结构与观众的对话的分析,揭示这种对话的意识形态。

四

意识形态氛围作为一个历史性范畴,在这里主要指《红高粱》上映前后即80年代中期中国的意识形态氛围。这种意识形态氛围可以简要地概括为:茫然失措。

茫然失措指这样一种弥漫整个民族的意识形态氛围:你觉得你是肩负着莫大历史重担前行,但又看不见目标;你想全力挣脱传统和过去的束缚,但又似乎被死死缠住;你或贤能如大禹,或愤懑如屈原,或激进如谭嗣同,但这一切都似乎无济于事,还不如沉溺、忘却于狂舞、捞钱的极乐中来得快活;你幻想如赫拉克里斯那样挥动美的大帚一下子清扫垃圾成堆的奥吉亚斯牛圈,但结局常常是绝望,使你远不如像红卫兵那样破坏、否定一切来得痛快淋漓。这样,你就不断被缠扰于信念与虚无、焦虑与沉溺、理性与非理性等复杂情绪交织成的冲突中,到头来依旧是茫然失措,这种茫然失措境遇根本上是由双重信念解构造成的。解构是化用的后结构主义术语,意即解体、衰微。一是在中西文化的碰撞中,人们对中国文化的信念正在解构;二是在东西方共产主义与资本主义两大世界的对比中,人们对共产主义的信念正在

① 有关意识形态氛围的理论问题很重要,笔者将另作专文论述。

解构。这样的双重信念解构交织一体,把人们推向虚无的绝境和茫然失措的绝境。而与此同时,人们内心的焦虑、烦闷、痛苦、愤懑等情绪被积压得如此深厚,以至于不得不寻找发泄处,于是"捞钱"就成为社会生存竞争的一个剧烈战场。钱这东西无名无姓,却具有无与伦比的永恒性,比一切其他东西来得更为实惠。仿佛抓住它,就等于抓住了生命的缰绳。由计划经济的"单轨制"变为计划经济与商品经济结合的"双轨制",客观上为人们捞钱、向钱看提供了纵横驰骋的合法化空间。但我们社会的权力结构或权力关系中现存的某些弊端决定了这是一种不公平的竞争:有职就有权,有权就有钱,有钱就有强力,就是生存竞争中的强者。往往在最后的金钱交易之前,必有数次权力交易。权势者以权换钱,有钱者以钱买权,从而赚取更多金钱。在这种职—权—钱的权力结构中,权势者、冒险家甚至不法之人往往是强者、征服者,而无权的普通民众、谨守传统道德的人们却是弱者、牺牲品。这种生存竞争肇源于茫然失措的意识形态氛围,造成某种程度上的残酷、腐化、混乱局面,它们反过来更强化了茫然失措境遇,致使茫然失措境遇恶性循环下去。这就是《红高粱》上映前后的意识形态氛围的大致情形。

当《红高粱》闯进这种意识形态氛围,会发生什么呢?事实上,《红高粱》所展示的生存竞争是这时期中国大地上正持续着的生存竞争的一个简约、变形的意识形态模型。将前面那个矩形稍加变通,便可以得到一个话语矩形:

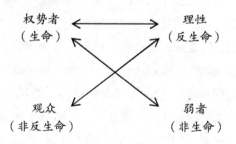

"我爷爷"作为生命的强者、征服者,可以说是权势者的符号。"我爷爷"成功地占有"我奶奶",正是成功地占有钱,以及与钱相连的其他权力。

而蒙面盗的失败,掌柜、罗汉大叔的身死不过是这种竞争中弱者的必然结果,他们不配有更好的结果。银幕上那吞噬生命的日本侵略者,可以视为压抑、遏制生命力的理性的象征。理性,可以指中国文化中固有的伦理理性,也可以指来自西方文化的价值理性、批判理性。因为这些理性彼此间无论有多大的差异,却都共同地反对弱肉强食的法西斯主义生活逻辑。银幕上日本人从外入侵,不妨视为现实中西方文化自鸦片战争以来强行冲击中国文化的一个表征。既仇外、惧外,又崇外、媚外;既渴求西方物质文明,又恐惧其使中国文化无地自容;既希望开放迎来民主、自由、法制信念,又担忧它们会成为弱肉强食竞争中强者的武器。这种复杂情绪造成许多人的错觉:似乎中国问题的症结在于过度理性,出路就是以生命力、非理性去冲击理性。于是我们可以看到近年风行全国的非理性浪潮:彻底地反传统、反理性,盲目崇拜本能、欲望、金钱。近十年来日本经济力量进入中国,说它是一种经济侵略并不为过,西方资本主义经济涌进中国市场,实现了当年帝国主义军事侵略未能实现的梦想,这不是侵略又是什么?这必然极大地伤害有着强烈的民族主义(爱国主义)素养的中国人的自尊心,于是人们不惜起来"排外"了。1986年席卷全国的学潮关于民族主义的渲染,关于"抵制日货"的要求,与开放、启蒙、民主、自由等呼声奇特地交织在一起,这正是上述复杂情绪的表达。理性,也可以指那据以规范人们生活方式的传统道德、家庭、婚恋、善恶观念。"我爷爷"杀人夺妻占财而名正言顺、潇洒自在,可以对应于今天生活中以权谋私、性欲泛滥、恶道畅行等"合理化"现象。

在这种情境中,观众同故事的对话是耐人寻味的。观众若是这场生存竞争中的既得利益者,或是正在循此目标而孜孜以求者,如权势者、腐化堕落者、纵欲者、杀人越货者,他们从《红高粱》中无疑可以"读"出使其行为合法化与合理化的意识形态。这并不是说《红高粱》教唆人们犯罪,而是说它客观上、逻辑上使人们的非法与非理性行为有了一件合法、合理的外衣。既然信念破灭,理想落空,何不"赶紧捞",捞权、捞钱、捞女人、捞好处,即捞住永恒。而观众若是生活中的弱者,他们可能从《红高粱》中得到猛醒:"别人都在捞,我不捞白不捞!"于是《红高粱》为他们加入捞钱欲流提供了意识形态依据。当然,对生活中大多数弱者来说,《红高粱》的强权逻辑可以狠狠

地击碎他们内心深处平均、平等、遵纪守法、忠诚等传统信念,却无法同时给予他们一夜间摇身变成强者的新的可能。现实的可能性是,强者合法地更为肆无忌惮、变本加厉,弱者合理地更为软弱可欺、惶恐不安。于是茫然失措境遇继续再生产下去。

这样,与观众对话的《红高粱》,通过对弱肉强食、强者生存这一社会达尔文主义或法西斯主义人生观的银幕再现,显示了处于当今茫然失措境遇中的中国人的意识形态,并反过来使这种意识形态再生产下去。它充分利用了电影手段所特具的话语暴力,使得上述效果具有震扰人心的力量,体现出强烈的煽情主义倾向。对于这一点,我们应当运用批判理性加以严肃地批判。

另一方面,《红高粱》毕竟成功地显示了我们生活中严酷的生存竞争境遇,展现了意识形态战场的激烈搏斗。作为这样一面镜子,它于我们实属难得,弥足珍贵,在中国电影史乃至文化史上必将占有应得的一席之地。如此,把它视为"第三块里程碑",似不为过。

五

从深一层意义上讲,《红高粱》又是当今文化冲突的结果。从理性角度来透视,文化冲突在这里有两层意思:一是中国文化内部伦理理性与狂浪理性的冲突,二是中西文化之间伦理—狂浪理性与工具—价值理性的冲突。

就中国文化的内部冲突而言,《红高粱》可以说是狂浪理性对伦理理性的胜利。在中国古代文化中占主导地位的历来是实用性伦理理性。其正面价值是把人的个体需求统合在集体、民族、国家的总体生活中,求中庸反偏颇,求和睦反冲突,求安宁反动荡;其负面价值则是易于压抑乃至牺牲人的个体欲望、本能、个性。但这种被压抑的个体需求毕竟要寻求出路,于是有狂浪理性产生。狂,癫狂、狂怒;浪,放浪、豪放。狂浪就是冲决伦理理性的束缚,不拘礼仪,求发泄,以便获得暂时的平衡。所谓"不中庸也狂狷"、"愤而著书"、"不平则鸣"正是指此。自古以来有庄子逍遥而游,屈原呼天抢

地,司马迁愤而著书,嵇子佯狂,李白放浪,苏轼豪放,等等,放浪于山水田园,癫狂于彩绢尺素,纵情于诗兴文思。狂浪固然可以使内心的郁积被引导到创作的轨道从而获得一种健康的平衡,但也可能导向一种破坏欲、攻击欲的变态发泄,极端例子是战乱。在现代,五四运动、四五运动可以说是一种健康的狂浪运动,但"文革"中红卫兵的打砸抢、毁灭一切传统却不能不说是极端反理性的狂浪运动。1986年的学潮则是多种因素(包括破坏一切的"红卫兵情绪")混合的复杂产物。即使是五四运动对传统文化的态度也值得重新思索。几千年中国文化难道可以像鲁迅那样仅仅归结为"吃人"文化而全盘否定吗?当以虚无主义态度彻底否定自身的文化传统以后,我们凭什么去走向未来,又走向何种未来呢?事实上,我们必然地是传统的产物,我们无法抛弃它,因为它已深嵌入我们的骨髓之中。问题不在于把传统简单地糟蹋为虚无,而在于如何运用批判理性去发掘它潜在的活力。五四运动的这种负面价值也延续到今天。陷于茫然失措境遇中的人们,易于把罪魁归结为伦理理性,把脏水泼到象征中国文化传统的那头老龙、那条黄河、那座长城上去,从而合理化地采取非理性的极端狂浪行动——全国一致向钱看,赶紧捞,倚强凌弱,欲壑难填。而与此同时,就似乎把自身的责任、批判理性全部推卸掉了。这种狂浪行动的内在逻辑就是表面上反传统的革命行动而实质上是社会达尔文主义或法西斯主义的弱肉强食的生存竞争。《红高粱》既是这种狂浪理性对伦理理性的胜利的缩影,也是这种胜利的产物。作为缩影,《红高粱》的故事不过是我们生活中的狂浪现实的一种艺术再现;作为产物,它的创作与观看本身就是一种狂浪行动。

但令人棘手的是,中国文化内部的上述冲突却不是单纯的,而是与西方文化的撞击密切交织在一起。从中西文化的冲突看,电影《红高粱》是狂浪—价值理性对伦理—工具理性取得胜利的结果。西方自文艺复兴以来,神的世界被"祛魅"(disenchantment),工具理性逐渐占据主导地位。工具理性相信凭借建立在形而上学基础上的科学技术工具,能够为人类建造地上乐园。但随着这种工具理性向人的生活世界的无限开拓,人们不能不感到人的生命力、本能正在失落,如导致"断片"(席勒)、"异化"(马克思)、"焦虑"(弗洛伊德)、"物化"(卢卡契)、"烦"(海德格尔)、"单维人"(马尔库

斯)境遇,于是就有价值理性起来造反。价值理性以人生意义为旨归,注重人道、道德、美、自由等价值。价值理性既可以是自由理性,如启蒙运动的自由、平等、博爱原则,也可以是法兰克福学派所谓的批判理性、否定理性,它还可以导致非理性或反理性,如卢梭的煽情与专制倾向,尼采的权力崇拜、意志、超人,极端例子是希特勒的法西斯主义。西方文化内部工具理性与价值理性的这种冲突汇入到中国文化内部伦理理性与狂浪理性的冲突中,就显现为复杂的冲突局面。从理想描述看,或按照现代新儒学倡导者们的见解,当中国的伦理理性与西方的工具理性结合到一起,似乎就会生长出类似于人们在日本和亚洲"四小龙"那里看到的所谓东亚现代化模式,它可以通过工具理性使伦理理性科学化,同时凭借伦理理性使工具理性人性化,从而克服伦理理性和工具理性各自的偏颇。同样,狂浪理性与价值理性统合到一起,就可以把人们对个体的自主要求、对生命力的向往纳入到对自主、民主、平等的追求之中,既能克服狂浪理性破坏一切的偏向,又能扬弃西方现代非理性的弊端。不幸的是,这种理想情形偏偏没有在中国如期出现。事实是,在近年茫然失措的意识形态氛围中,似乎一切东西都不能不染上这种氛围的色调:伦理理性同"传统"这个字眼一起变得声名狼藉,工具理性移位为"商品拜物教"、"物化",而狂浪理性与价值理性则共同汇成潜在的非理性精神,带来一股强劲的交织着感伤、苦闷、焦虑、破坏欲、毁灭欲等情绪的非理性浪潮。"红卫兵情结"、权威与专制崇拜、社会达尔文主义、法西斯主义等都是其极端表现。这种情形的造成有其深刻的文化、历史、政治原因。从意识形态分析着眼,这是由于我们正处于双重信念解构所导致的茫然失措境遇中的缘故。而克服这种境遇的一条必由之路是发挥马克思主义的批判理性精神,分析导致茫然失措、信念解构的现实根源,寻求关于中国文化、关于共产主义的新的信念重构。当然,探讨这一问题已超出本文范围。

正是在上述狂浪理性与价值理性汇合而导向非理性极端的特定氛围中,《红高粱》产生了。它似乎是在让人们相信:我们生活得太窝囊了,太不像人样了,正是理性造成了我们的这种异化境遇;要过上真正人样的生活,就得像"我爷爷"那样,发扬充满、丰盈的原始生命力,冲决一切传统、理性

的束缚,我行我素,自由自在,在激烈的生存竞争中奋勇搏杀,痛痛快快活一场。显然,在这种意识形态的背后,既包含了中国古代狂浪理性对伦理理性的反叛倾向,也涵摄了西方价值理性对工具理性的颠覆企图。但是,当这种所谓"痛痛快快活一场"的人生理想以牺牲平等、互爱、民主等人道原则为代价而被激发时,它显然陷于社会达尔文主义、法西斯主义之囿,至少已距它们不远了。

六

《红高粱》对观众的成功震扰提醒我们必须关注今天日益滋长的大众媒介所展示的银幕暴力。瓦斯克斯(S. Vásquez)在分析当代西方大众文化、通俗艺术的意识形态作用时写道:"通俗艺术,无论它是以最平庸的形式出现,或是掩盖着最深刻的人类问题,借以隐匿其潜在的和现存的种种矛盾,它都起着意义明确的意识形态作用:使多数人安于现状,在人群中悠然自得,关闭上可能使他们窥见真实的人类世界的窗户,而与此同时也排除了使之对自身异化意识觉悟的可能性,以及消除异化的手段。"① 当代电影艺术更是以一种不容分说的暴力强行造成意识形态作用。长时期里,在中国艺术界占主导地位的是文学。文学首先通过语言文字作用于读者的理性、思维,再通过想象"翻译"成形象的世界,这就使得文学世界与大众的日常生活世界"隔了一层"。电影在相当长时间里以文学性为主导,强调宣传、教育功能,实际成为文学的电影图解,同样与日常生活世界疏离(极端例子如《艳阳天》、《金光大道》,近年仍有《迷人的乐队》、《咱们的退伍兵》等)。直到70年代末和80年代初,《小花》、《巴山夜雨》、《大桥下面》等影片才开始注意发掘电影对日常情感生活的再现能力,显示出电影挣脱文学束缚的努力。而作为近年电影化历程的一部分,《黄土地》、《黑炮事件》则着力向人

① Sánchez Vásquez, *Art and Society: Essays in Marxist Aesthetics*, New York: Monthly Review Press, 1973, p. 253.

们展示了摄影机逼真、细腻、生动的表现力,开拓了镜头对大众日常世界的令人惊异的表现潜能。但是,这两部影片仍然保持了冷静的批判理性视界,注意为观众留置一片自由沉思的理性空间。如《黄土地》让我们思索现在的生活世界与属于我们文化根基的古老深厚的黄土地的关系,《黑炮事件》则令我们反思知识分子乃至一切普通人、弱者的命运。

《红高粱》却大不同了。影片自始至终弥漫着激情,充满了欲火。视觉上"颠轿"的色情场面、"野合"的富于刺激性的性交情境以及"酒誓"的狂浪镜头,加上听觉上摇滚乐般震荡、霹雳舞般眩晕的"西北风"的狂吼,共同构成了一种非理性张力结构,根本不容理性在此立足。正是在这种震荡与晕眩之中,观众知觉麻痹,理智迟钝,从而听任影片将其专横、强暴地牵引到他们无法预料的陌生领域。也正是在这种震荡与晕眩中,观众于睡眼蒙眬中幻觉《红高粱》的世界是自己梦寐以求的本真的诗意世界,再用这双药性发作的眼睛返观现实,似乎弱肉强食的生存竞争正是充满生命力的理想世界的标志。于是,痛痛快快地自我麻痹地活一场远比对现实持冷静的批判态度来得过瘾。《红高粱》的意识形态作用达到了,它使观众心甘情愿地无意识地作俘虏,忘却茫然失措境遇的不合理性,从而与现实的这种非本真情形本真地认同,为当今弱肉强食的生存竞争披上一层诗意的合法外衣。《红高粱》是茫然失措遇境下狂浪—价值理性的非理性倾向对伦理—工具理性的胜利的产物,是人们无可奈何中的一种狂热的发泄的结晶。这种胜利与发泄并未使《红高粱》超越当今的意识形态氛围,因为它缺乏批判理性精神,相反,却使这种意识形态氛围借助于银幕的暴力而进一步合法化。这样,《红高粱》与观众的对话,等于是这种意识形态氛围的一次成功的再生产。

到此,我们已不难发现《红高粱》所包含的两重性:它一面作为成功地显示当今意识形态氛围的镜子而堪称杰作,甚至它对生命力的礼赞在某种程度上也值得称许(因为我们今天仍然需要以充盈的生命力去对抗茫然失措境遇,走出虚无绝境),另一面它又以其潜藏的法西斯主义逻辑以及超乎寻常的话语暴力对非理性、法西斯主义网开一面,客观上助长了当今意识形态氛围的再生产。究其原因,还是对生命力、对现实缺少一种清醒的批判理

性视界。批判理性视界意味着以批判的、否定的态度,运用马克思主义的阶级的和人道的原则去看待现实,力求既揭示一切压抑和扼杀人的生命、本能、个性的陈腐理性的反生命实质,又避免片面膨胀为煽情主义、法西斯主义的非理性极端状态。对生命力的张扬并不必然导致法西斯主义,关键在于我们是否能够具有上述批判理性视界。其实我们可以不必对《红高粱》这一部艺术作品过于苛求,因为它所潜藏的法西斯主义危险根本上就存在于我们所在世的现实之中,根本症结在这个现实而不在这个作品,重要的是澄清茫然失措的意识形态氛围,与弱肉强食的生存竞争境遇诀别,走向信念重构的新视界。

(原载《当代电影》1990年第1期)

Chapter 5 | 第五章
狂欢节与女性乌托邦幻象
——《出嫁女》观后

五位姑娘在坡地割草时的狂欢场面,在《出嫁女》全片中并非闲来之笔,而是具有不可轻视的结构性意义:它使得关于妇女解放的乌托邦陈述与关于妇女受难的现实陈述两个部分"缝合"为一体,形成妇女解放的动人而又有力的吁求。毛泽东同志指出:在旧中国,妇女历来深受"四大绳索"的桎梏。哪里有压迫,哪里就有反抗。这里的吁求虽然还不可能引向阶级反抗之路,但毕竟已可以视为"黑暗中的一线光明"了。

一

五位农家少女,已到出嫁年龄,充满理想憧憬,渴望生活在妇女做主人、没有压迫的快乐世界。但在黑暗的旧制度下,她们注定是没有自己的现实乐园的,其归宿仅仅是受难:明桃将被迫嫁痨病鬼,爱月会重复奶奶七十高寿仍不配坐酒席的命运,荷香无法摆脱嫂子"偷人"遭示众的劫难,桂娟心中永远回响着姐姐难产死去时凄厉的惨叫,而这一幕幕受难情景又都在金梅童真的心灵激起同样的惊悸。现实的苦难是如此地令人难以忍受,天上花园的游乐又是如此地可望而不可即,这就导致现实受难与乌托邦解放的尖锐矛盾。这个矛盾迫切需要解决,因为它涉及整个人类一半人的苦痛;但又一时难以解决,因为黑暗的旧社会无法提供妇女解放的真正允诺,于是,只能求助于特殊情境中的极端解决方式——集体自杀了。

这部影片的独特之处在于,以精心设置的仪式化女性狂欢节场面,造就出美丽动人的妇女解放乌托邦幻象,在此氛围中完成集体引颈自杀契约并使其具有神圣意味。

二

这一狂欢节情境首先需要特定的"镜像"作认同原型,这就是影片开初偷听仙姑指路的一幕。

镜头拉开,暮色冥暗中缓缓推出一盏移动的马灯、五位姑娘朦胧的身影和她们的笑语声。黑暗中的姑娘们在灯光的导引下前行,她们要去往何方?显然,这一暗一明对比已经象征性地预示了以后将渐次展开的现实受难与乌托邦拯救的对比母题。果然,这一对比母题立即演化为窗外黑暗里姑娘们偷听(看)与窗内红烛辉映中十八仙姑描述仙景这一对比。出嫁女淑云姐不甘为人妻、做人奴隶的宿命,临嫁前夜来聆听仙姑指路。应当说,仙姑的陈述毕竟只给出了虚幻的乌托邦和本质上反人性的自杀之路,但在善于幻想又易于轻信的听者淑云和偷听者五女子心里,这乌托邦却如现实的美丽新世界那般光焰夺目、动人心弦:出嫁前引颈上吊,可以保持童身,雅洁而完整,从而保证魂灵冉冉飞上南天门,在花园里逍遥自在,从此不再受人间之苦……

如此,淑云该如何选择呢?这一选择将使五姊妹的认同镜像变得完整。于是,镜头突然转向婚嫁的喜庆场面。但在这欢乐场面中,充满神奇预感的姑娘们却焦急地注视新娘淑云的行动。终于,她们神情复杂地目睹淑云的两只绣花鞋在花轿帘下无力地垂露下来,接着传来轿夫们惊惶的哭喊,此时她们仿佛瞥见一只白色精灵,在一群白鸥的簇拥下,飞升向南天门……于是,由于前面"听仙"已有铺垫,一幅妇女解放的美丽乌托邦图景就在她们无意识中被认同了。这本来该是婚嫁之"喜"与自杀之"悲"的对比,但当自杀不仅不是导向死亡之"悲",反而引向解放之"喜"时,"悲"就转化为"喜",自杀就摇身一变成为摆脱现实沉沦之苦而飞升向天界享乐的"光明坦

途"了。因此,像淑云姐那样雅洁地引颈自尽,以便彻底脱离现实苦海而超度到天上乐园,就作为似乎唯一美好的解放途径深深植根于她们无意识中了。

但如果说以上认同还只是如镜花水月般飘忽不定的话,那么,狂欢节嬉戏时的庄严订约才使这种认同变得确定无疑,牢不可破。

三

狂欢节通常指民间仪式或节庆,在这种仪式和节庆中人们可以越出常理常规的限制而纵情欢乐、嬉戏,表现内心强烈的渴求。在古希腊,酒神仪式便是最古老又最富于魅力的狂欢节之一。而在中国,元旦、春节、婚嫁、送葬、祈雨、驱魔、劳作等也都常常包含了狂欢节仪式。这些狂欢节仪式在近十年的电影中得到突出的展示:《人生》中的巧珍出嫁,《黄土地》里的翠巧结婚、百姓祈雨,《红高粱》的颠轿、野合、酒誓场面,《黄河谣》中的红花和英子先后出嫁、当归和黑骨头闹社火,以及本片中的淑云出嫁、爱月扮观音和结尾处抬神求丰年等。狂欢节仪式的展示在不同的影片中具有不同的功能。但在本片里,狂欢节一词则是借喻,特指五女子坡地割草时的嬉戏场面。这个场面是全片极重要的叙事段,它使得现实受难向集体自杀的过渡变得可能而又合情合理。

从叙事逻辑上讲,现实的苦难并不一定推导出集体自杀这一极端反生命行动。因为,人生纵然使人烦忧、痛苦,但也没有理由轻生,而是可以顽强地活下去,从严肃而又富于勇气的生存中获得有限的慰藉。当然,真正彻底的解放只能是阶级的革命造反行动。这是后话。但问题在于,五位天真纯朴的农家女为什么必然地选择慨然赴死,而且是集体赴死的极端抗拒方式呢?这从常理无法推断出来,只在一点上它才是可能的和合理的,这就是:在狂欢节仪式中订立契约。在狂欢节的体验氛围中才可能共同创造女性乌托邦幻象,才可能共同订立在平常生活中无法想象的集体赴死契约,并形成一种每个订约者都必须遵守的神圣而神秘的责任感,从而确保最后的集体引颈结局成为可能和合于情理。

四

　　这一狂欢节场面包含三小节:袒露、反窥和订约。

　　按旧中国礼俗,唯有男子才有权袒胸露臂,女子的真身只能被严实地包裹起来,否则就是非礼的。但五女子中年长者明桃,热汗淋漓中带头脱去衣裳,第一次在山野间大胆袒露自己的美丽肌肤,无疑向礼俗竖起挑战之旗。这一举动得到其他四姐妹的热烈响应。于是,摄影机急速摇摆和俯仰开来,我们见到五女子光着臂膀在野地里追逐、打闹,那样欢乐、迷醉,不拘礼俗!这是对旧礼教的大胆蔑视和反抗,是对妇女解放的勇敢追求。这情景无异于体验的瞬间幻化出女性乌托邦王国。

　　同时,按上述旧礼俗,女子总是被窥视的客体,是被动者,往往成为男子恣意赏玩的玩偶。但在这狂欢节嬉戏中,女子却可以反"客"为"主",成为窥视者。当傻子四宝这一异性突然闯入女儿国时,这一乌托邦王国非但没有被击碎,反而被渲染得更富于女性乌托邦色彩:姑娘们又羞又恼,索性恶作剧式地扒掉四宝的裤子,从而反窥那男性标志物。这一扒一窥,确实是破天荒的解放之举。因为从被扒到反扒,从被窥到反窥,虽然只差一步,却是具决定意义的一步——从奴隶到主人的一步。这一步在现实中不可能实现,而只可能在狂欢的瞬间实现。这时,摄影机用的是俯拍镜头:四宝被按在地上求饶,五女子从主体的地位居高临下地审视这异性"被俘者"。这情形堪称女儿国中的男性祭礼。平日被强行施暴的总是弱女子,此时却根本逆转了,弱女子成为大男子的主宰,成为辉煌的胜利者。于是,袒露和反窥,表明在狂欢体验中已生成妇女解放的乌托邦幻象。这一幻象的功能在于,它既是对前面"听仙"和目睹淑云引颈得来的仙景想象的证实和强化,也为后面生死契约的订立打下坚实的基础。

　　正是在这令人心醉神迷的狂喜中,五女子相约携手游花园。她们由于仍旧置身于狂欢节氛围中,为瞥见乌托邦幻象而欢欣鼓舞,从而生成了一个坚定信念:现实于女人是不足留恋的,真正的至乐至福只在天上。这一信念

使她们对出嫁前引颈升天产生由衷的向往。这种信念和向往是如此强烈而不可遏止,以致她们竟做出平日理智清醒时无法做出的生死选择:在同一天同一根绳子上集体引颈升天游花园。同时,她们还仪式般神圣、庄严地宣誓:绝不反悔,绝不泄密,共同承担这一重大责任。显然,如果没有狂欢节嬉戏所造出的沉醉氛围,这一神圣契约的订立应该是不可思议的。

但是,契约既立,五女子能否经受住现实事相的种种考验而按时践约呢?

五

应当说,确切的答案本来仍可从狂欢体验中抽引而出。因为,狂欢节订立的契约是神圣、庄严而凛然难犯的,纵使现实阻因如何强大,五女子中谁也不敢轻易推卸自己承担的责任。然而,当影片编导者又另辟蹊径,试图从现实受难之深重中直接推导出集体自杀的原因时,上述狂欢节的功能就受到有力的拆解了。于是我们面对两种解决方式:一是以狂欢节订约去缝合现实受难与集体引颈以求乌托邦的两大系统,二是把集体引颈之举直接归因于现实受难之深重(如分别详尽地显示五女子的不幸命运)。这显然构成矛盾,使影片总体结构出现致命的裂缝,从而易使观众在上述两大动因面前左顾右盼,或顾此失彼。

不过,事实上,这种矛盾、裂缝或顾盼并非憾事.因为它显示了一种具有历史必然性的意识形态——修辞学冲突。

编导者想必深知,中国妇女的现实性受难与理想性解放的矛盾在旧制度下是无法解决的。因而他们的兴趣焦点不在于为这种解决强行给出一个充分的允诺,而仅仅在于陈述一种虚幻的解决模式——五女子集体引颈自杀,并由此发出妇女解放的吁求。这样做自有其充足理由,原本无可厚非。但在这样做的过程中,他们无意识中体现出两种相互对峙或瓦解的冲动:一方面深深醉心于五女子集体自杀仪式的落日般辉煌壮丽本身,急盼为这种凤凰涅槃式反抗行动树立永恒的丰碑;另一方面,又对理智地发掘这种集体

自杀行为的现实苦难根源抱以浓厚兴趣,力求对这种根源给予社会学的解答。前者是幻觉的或浪漫主义的,后者是逼真的或现实主义的;一个追求抒情风格,一个强调叙事策略。当这两种冲动都竭力渴求合理化而呈势均力敌格局时,我们便会看到上述矛盾、裂缝或顾盼情形了。于是我们才可以理解,影片何以虽然揭示了集体自杀的狂欢节仪式渊源,但并不充分;何以虽然发掘了这种自杀的现实受难缘由,却又难以令人信服。因此,上述两种解决方式的冲突,归根到底,源于上述两种意识形态——修辞学冲动之间的冲突。

尽管存在如上矛盾、裂缝或冲突情形,影片毕竟仍显示出狂欢节订约的神圣性与五女子按时践约的坚定性之间的必然联系。

六

影片的辉煌结局可以视为狂欢节嬉戏的一种重复性再现。且不说五女吊一绳是狂欢节契约的实现,即便是傻子四宝的再度莅临,也同狂欢节中的男性臣服形象有着密切关联。狂欢节嬉戏需要四宝加入并臣服为妇女解放仪式中的男性祭品,同样,五女集体引颈自杀也需要四宝作观众并献上祭奠的圣洁花篮。这里的相同处在于,男性向女性臣服之时正是妇女解放之际。换言之,妇女解放必须以男性臣服为代价。显然,傻子四宝扮演了女性乌托邦中的理想男性的角色:他是那样真挚而又尊重或崇敬地爱着明桃。别的男人虽然可以真挚地爱女人(如贵贵之爱荷香),却根本不懂得把女人当作人来尊重(贵贵一面恳求荷香作自己的情妇,一面却痛斥荷香嫂子"偷人,自作自受")。女性乌托邦中的理想男性的标准该是既爱且尊敬女性。这一要求并不过分。然而,当不是正常男性而唯有傻子四宝才配称作这种理想男性时,确切点说,唯有这个傻子因为其"傻"才残存一丝"人性"时,一种反讽情形就出现了。正常男性(如荷香之兄、之情人),因为其同化于女性在其中受难的现实,所以实质上是反常的,即是反女性乌托邦的;相反,反常男性(如傻子四宝),由于其异化于女性在其中受难的现实,因而根柢里是

正常的,即是女性乌托邦的。由此不难发现这种设置所蕴含的社会批判力量。

当然,这里的重复并非原地循环。如果说,狂欢节嬉戏中的四宝还只是妇女解放者手中的俘虏或祭品,两者之间存在相互排斥的紧张关系,那么,进展到最后的集体引颈典礼时,庄严地头戴花篮、为五女的升天而肃立的四宝,应该已成为她们解放征途上的同道了,至少已被明桃心领为同道了。由相互排斥到相互认同,于是,一种男性—女性乌托邦关系便形成了。

可见,四宝的再度出现起着这样的作用:使狂欢节中生成的男性向女性臣服关系,进展到男性与女性同一关系,从而令女性乌托邦幻象臻于完形。

到此,我们应当已经道明狂欢节嬉戏在本片中的特殊功能:在体验的瞬间创造女性乌托邦幻象,订立平常不可能订立的神圣的集体赴死契约,并最终保证契约的实施。尽管这种功能受到其他力量的拆解而显出不完满,但仍是富于成效的。

狂欢节中的女性乌托邦毕竟只是乌托邦,现实的妇女解放只能以现实的方式去实现。但是,现实的妇女解放不正意味着理想的现实化么?

(原载《影视文化》第 5 辑,北京,文化艺术出版社 1992 年版)

「第二编」

文化认同与乡愁

Chapter 6 | 第六章
认同性危机及其辩证解决
——影片《那山 那人 那狗》的文化分析

刚满24岁的年轻乡邮员"我",继承父亲的事业跑同一条山区邮路,准备独自开始自己人生中新的一天。而被迫因病退休的父亲终究放不下那颗"驿动的心",还是亲自带领儿子,由爱犬"老二"引领,踏上一趟往返三天的乡邮之路。正是在这条坎坷的山乡邮路上,我们看到了发生在父子之间的一幕幕平淡而又感人的故事。

霍建起执导的影片《那山 那人 那狗》(潇湘电影制片厂和北京电影制片厂联合摄制)之所以如此平淡而又令我感动,可能与我个人生活中的一段难忘经历有关,其中的相似情景轻易地激活了沉睡于心的个人记忆:我在15岁那年(1974)秋天,在父亲的陪伴下到离四川沐川县城40里地的河口小学代课,那是一个类似影片《凤凰琴》里的小学那样偏僻、简陋得不能再偏僻、简陋的山区"村小",也恰恰是我母亲在生我之前15年教过书的地方。那是命运的巧合还是冥冥中的神奇安排,我不知道。去学校的路多次重复经过一条山溪,人称"二十四趟脚不干"(意思是由于不断反复趟水过河,以致脚总是湿的),我母亲当年怀着我时差点让洪水冲走,幸亏陪同的父亲搭救。那一天,对能否当教师还忐忑不安的我,正是在父亲的带领下一步步重复着母亲走过的山路、趟过的小河,一幕幕闪现她当年匆匆行进的脚步,终于到达了我既担忧又盼望的山村小学,在那里开始了我的教书生涯的第一步,一干就是一学期。20年以后,当我做到大学教授时,才似乎恍然明白,我个人生命中极重要的教师角色认同过程,正是在我那慈爱的父亲的帮助下完成的。他的引路当然是朴实的、平凡无奇的,一如我母亲的平常的一

生,但在今天看来,对我却具有仪式般神圣和庄重的认同性意义——帮助我一举完成了个人青年期重要的教师身份认同任务(虽然那还只是一个临时的、工资只有 23.5 元的"代课教师"身份)。从那以后,我就由小学到初中到高中再到大学,依次充当起了教师,乐此不疲。而这一教书生涯的最初开端,正是由此次父亲的引路掀开的。或许正是由于这一个人记忆的缘故,我对这部影片涉及的认同问题产生了一种阐释的渴望。

显然,影片可以说讲述了父子之间消除隔阂而实现沟通的故事,不过,我个人更感兴趣的,倒是新任乡邮员在作为退休乡邮员的父亲的导引下实现的个人认同的过程。我们不妨把这部影片看作关于个人的认同故事的影片(当然还可以从别的角度去读解它)。我这里所说的"认同"(identity,或译同一),采自美国儿童心理学家埃里克森(Erik H. Erikson,1902—1994)在《童年与社会》(1950)和《认同:青年与危机》(1968)等著作中使用的重要概念,它主要是指人对自己的身份或角色的确认,回答"我是谁"或"我的身份是什么"的问题。个人对自己身份的认同,是自我成长过程中一个极重要的环节,直接关系到其一生的自我实现。而扩展地看,不仅每个个人,而且每个集体、代群、社群、阶层、阶级、种族或民族等同样有着自身的认同问题。例如,在当前知识界,每个人文知识分子都可能面临一个问题:"在当前世纪之交的中国,做一个知识分子究竟意味着什么?""我作为知识分子究竟是谁?"这个问题如何解决,直接关系到知识分子对自身社会角色的确认,从而影响他的行动、思想和情感等各方面。

这类身份认同问题如果得到妥善或圆满解决,即获得认同性实现,就能为其他社会问题的解决打下坚实基础;反之,其如果得不到解决,就会出现认同性危机(identity crisis),往往直接制约其他问题的解决。这些复杂多样的认同问题可以笼统地称为文化认同问题。而文化认同在当今走向 21 世纪的中国,显得尤其迫切而重要,牵涉着远为广泛而深刻的社会与历史问题,因而值得重视。正如埃里克森所说的那样:"在讨论认同性时,我们不能把个人的生长和社会的变化分割开来,我们也不能把个人生命中的认同性危机和历史发展的现代危机分裂开来,因为这两方面是相互制约的,而且

是真正彼此联系着的。"①所以,透过影片的文化认同状况,我们也许能够发现令人感兴趣的当下社会与历史状况的某些微妙而重要的方面。

影片直接从儿子"我"的视角讲述这个认同故事。这个故事可分作四个演进阶段:开端、发展、高潮和结局。这个叙述安排是常规性的,即不存在有意寻求新的叙述实验的问题。

镜头拉开,我们看到了宁静的山乡晨景,刚刚醒来的"我",对当上乡邮员这个"国家干部"是满意的,对未来生活充满憧憬,像通常故事的开端那样,一切都完满和美好。但是,一发现父亲把自己打好的邮包又掏出来重打,并重复着这些天来已经重复过许多遍的"注意事项",心里不免升起了一丝不悦:"父亲你干吗这样?""干吗老是不信任我?""我难道不能胜任乡邮员吗?"于是,以信任为焦点的认同问题油然而生,透露出父子之间潜藏多年的信任危机——这正是认同性危机中重要的一种。而名叫"老二"的狗不愿单独跟随"我"上路,使得父亲不得不亲自带狗陪同我走一趟,这就掀开了这场父子之间认同性危机的序幕,也预示着解决的努力。而"我"临行前与母亲的一声声亲切告别,则让父亲心生嫉妒:"妈妈的,叫得亲!"这从反面暗示出,这对父子之间存在着一种亲情的缺失性危机。与"信任对不信任"一样,这种"亲密对孤独"问题也是认同问题的重要方面之一。

离家上路,表明故事进入发展阶段,父子矛盾逐渐暴露,彼此的认同行为也由此展开。首先,父亲嘴上一再说治腿病花了公家许多钱,而实际上是想说自己身体还行,还能照样跑邮路,不愿就此退休;儿子仅仅从字面上理解为治病本身,连说支局长说了退休后照样可治病,这使得父子之间在语言上难以沟通,显示出语言上的认同性危机。其次,父子同行却说话不多,儿子旁白解释说自己从小在心里就惧怕父亲,他总是隔一个来月才回家一趟,难得见面,彼此生疏,"长这么大连爸也没有叫一声"。而做父亲的二十多年来一次也没有听到过宝贝儿子叫"爸",这还叫父亲吗?这表明,长期以来父子关系疏远或疏离,彼此都需要却未能通过对方来认同自己的现实身

① 埃里克森:《认同:青年与危机》,中译名为《同一性:青少年与危机》,孙名之译,杭州,浙江教育出版社 1998 年版,第 10 页。

份,因而都存在着自己现实身份的认同性危机。再次,从村民对待父亲的特殊的迎送方式,及"我爸"与"我妈"当年相识、相恋的往事,既可见出父亲与山里人长期的亲密关系,又披露出儿子与村民们之间存在的隔阂(如问"山里人干嘛住在山里?"),从而提出了儿子如何与村民(社会)相认同的问题。最后,父亲对待孤老太五婆的方式及在这个问题上父子的冲突("你怎么教育起我来了?""你小子不许胡来!"),使儿子获得了以父亲为范例而寻求伦理认同的机会。如何才能成为一个合格的乡邮员?这虽然直接地是社会职业身份的认同问题,但也由此表征了一个真正的人的身份的认同问题。

影片的高潮是父子之间实现沟通和完成各自的认同。这一情节发展顶点似乎是自然而然地到来的,可谓水到渠成。这种故事情节上的自然转换或平稳过渡方式,体现了影片的平淡和舒缓这一整体风格。而这与张艺谋惯常的新奇和突然的逆转等风格恰形成鲜明对照(例如,《秋菊打官司》结尾让秋菊陷入突如其来的震惊,《一个都不能少》最后请出神奇的电视解决水泉村小学的问题)。我们看到,在趟过寒冷的小溪时,"我"主动地背起了父亲,这是一直存在隔膜的父子之间的第一次躯体接触,预示着两人之间的界限即将消除。父亲说:"我这辈子独往独来,还没有享受过!"而儿子则说:"你呀,就享受这一回吧!"儿子心中回想着的是这样一句话:"村里人说,背得动爹,儿子就长大了。"儿子认同父亲,也正反过来认同了自身的儿子身份,从而表明了自己的"成人"仪式的完成。而儿子生平第一次出自自然地喊一声"爸",表明父子之间的认同任务最终完成。转娃抛绳情节的引入,则借助乡村孩子的行动和语言讲述了个人在社会系统中的平凡角色的重要性:"你已经为我们滚下山去一次了,我爷爷说不能让你、让你儿子还为我们滚下山去","这是我的工作"。影片暗示,如果社会中的每个人都像父亲和转娃那样主动地和负责地担当起自己应当担当的那份平凡而又不可缺少的角色,那么这个社会就会进入良性循环轨道。这无疑正标志着儿子的社会角色认同的完成。而儿子放飞的纸飞机同时吸引了父子两人的视线,更加强了这种认同使命完成的感觉。儿子不禁感触万千地想到:"其实我爸的心里不是没有家、没有我妈,往后他不来了,心里照样会装着大山,装着这条邮路!"这席话仿佛已点出整个影片的父子认同题旨。接下来,两人

在带有湘西风情的廊桥上歇脚,发生的两件小事又进一步巩固了上述认同成果:一是父亲让儿子知道水缸"反正有人来放,专为赶路人预备的",从而懂得平凡角色的重要性;二是父亲奋不顾身地"抢救"被风吹跑的信件,更让儿子领会"工作"二字的分量。而在这里,儿子通过让狗饮水和与其亲热,也实现了与父亲的这条爱犬的关系认同——这其实正是他与父亲本人实现认同的一种象征性形式。父子两人在山上的同一个农家脚盆中洗脚,在同一张床上入睡,同样是他们的认同完成的标志。

当父子两人和"老二"顺利回家时,表明这个认同故事的大结局到来了。又一次新的邮递历程开始,"我"终于能无需父亲陪同就独自踏上乡邮之路,而"老二"也终究恋恋不舍地离开老主人而掉头追随新主人。最后的叙述不是如开头那样由儿子的旁白承担,而是舍弃了语言,终结于父亲对儿子和狗的无言的深情凝视,以及儿子和狗越走越远、越走越小的大远景。儿子和狗在父亲的凝视下融入广阔的大自然远景之中,这仿佛仪式般地最终表明了儿子对自己的平凡生活角色的认同。他将来还会反复吗?还会遭遇认同性危机吗?想来会的。但这一次认同毕竟完成了。

从上述开端—发展—高潮—结局的依次演进可见,影片完整地讲述了发生在父与子之间的身份认同故事。这种平常无奇的常规叙述方式与影片所叙述的平凡人的平凡故事之间,是基本协调一致的。我们看到,父子之间的认同性危机的解决,是以儿子向父亲秩序臣服、向父亲价值体系认同为结局的,尽管他们之间的代沟并没有,也不可能完全弥合。同时,从情节发展看,父子认同是基本的主线,同时它还贯串起了老乡邮员与妻子之间、"国家干部"与山里人之间、个人与社会系统之间、现实选择与过去传统之间等认同线索,从而使影片交织成一个复杂多样的认同关系网络。

这个认同关系网络的存在,直接地是一种虚构而成的美学现实,但这个美学现实却能令人想到我们生活于其中的当下中国社会的真实现实。进入90年代以来,随着市场经济对计划经济的替代和政治上"不争论"年代的到来,中国社会的每个个人都不得不经历一场新的认同性危机,从而也都面临新的认同机遇。"我是谁"、"我的社会角色是什么",成了一个新的普遍存在的社会认同问题。这一点在知识分子中显得尤其明显和急迫。90年代

前期的"人文精神"讨论、"二张"(张承志和张炜)与"二王"(王蒙和王朔)之争,以及近年的"自由主义"与"新左派"的论战,都从不同角度展示了以往知识分子身份的失势或模糊,和当下新的身份认同焦虑。这场重要的知识分子身份认同危机以及化解危机的努力,在不少文艺作品中得到不同的展示。例如,诗人们打出了"个人化写作"、"知识分子写作"或"口语化写作"等不同旗号,并在诗歌文本中付诸实践;张炜在长篇小说《家族》中力图为现代知识分子"家族"重写家谱;先锋作家刘恪在其"诗意现代主义"中篇系列、长篇《蓝色雨季》和《城与市》中,以"跨体写作"的独特方式阐释知识分子的"世纪末忧郁",试图为世纪之交的知识分子重新定位;在张艺谋的影片《有话好好说》里,知识分子秋生与城市青年小帅从对立到和解的关系演变,为知识分子与普通市民的身份认同设立了一种市民社会特有的理想化的乌托邦模型。而霍建起在这里,则更直接地借助乡邮员父子的认同性危机及其化解行动,为我们认识和理解这场现实中的文化认同危机及其解决进程,提供了一种独特、完整而又感人的影像模型。影片对以老乡邮员的价值观为中心的平凡人生理想的表述和礼赞,则为这种认同贡献出一种可供仿效的理想范型。按影片的这种描述,如果人人都能像老乡邮员那样主动说"这是我的工作"并付诸平凡生活的实践,那么,我们这个社会就不存在认同性危机了。这种描述显然灌注了一种新的平民乌托邦内涵。

　　而进一步从中国当前的电影格局看,影片也可能曲折地折射出导演霍建起个人的认同性努力。自从"第五代"在张艺谋的带领下背离原初精英文化界的启蒙宗旨而加入国际化大众文化制作潮流以来,中国电影的第三、四、五代导演相映争辉的格局被迫解体,形成新的"无代期"格局。也就是说,在"第五代"之后还没有出现足以称"代"的新一代导演群体,正像第三、四、五代导演群体本身已无法继续称"代"一样[①]。而霍建起作为"第五代后"之一员,必然会注重自身的"代"的身份问题。"我究竟属于哪一代",或"我是谁",自然就成为他必需思索的一个新的认同问题。影片对乡邮员父子的认同故事的叙述,显示了作为新人的儿子对父亲的臣服性认同,表明儿

① 参见拙著《张艺谋神话的终结》,郑州,河南人民出版社1998年版,第7章。

子的身份认同是以父辈的平凡生活理想为价值认同标准的。这似乎是一个明显的信号:霍建起正寻求与作为自己前辈的第三、四、五代导演相认同,从对他们的身份认同的阐释中反思自己的新的身份认同问题,显示出向他们的规范认同的倾向。当然,他最终的答案究竟是什么,将不得而知,但这一认同倾向本身却是值得重视的。

不过,在影片中,认同性危机的解决并没有简单化。父子两人在对待五婆问题上的分歧不可能一劳永逸地解决。而当父子两人走到公路边时,儿子提出了放弃走山路而去"搭几站便车"或"班车"的设想,联系当今中国社会发展着的市场经济现实看,这一设想显然有某种合理性,是值得考虑的,却受到父亲的断然拒绝和严厉斥责:"邮路就是邮路,像你这样投机取巧,还叫什么邮路?"儿子立时就哑言了。这自然反映了父子两人之间的认同性危机的存在。还有,年轻的儿子直到结尾还提出如下"浅薄"观点:"他们(指山里人——引者按)祖祖辈辈住在山里,除了山,没有别的。"这一观点在当前也有某种合理内涵,如偏僻山区的百姓如何改善和丰富自己的物质和精神生活?极度贫困山区的乡亲是否可以向山外集体移民?这些都早已是政府和舆论界正在探讨或着手解决的问题,而儿子的话头本来是可以引导到符合这个时代的新的解决方式的探讨的,却遭到固守传统方式的父亲的严正反驳:"谁说没有?想头也叫理想,越苦越有想头。人有想头就什么都有了。要是没有想头,再好的日子也没有滋味了。说苦够苦的,可干得久了,不说别的,就说这些乡亲们,他们住在大山里……"这里可以说陈述了一种以现有平凡生活这一本真状态为理想状态的人生哲学,既表明了这位父亲的人生认同标准,同时也间接地传达出影片制作者(如导演)以父亲秩序为标准的自我认同标准。这几次父子对话中所存在的冲突表明,人生的认同过程绝不可能一次就完结,而会呈现复杂态势,存在差异和反复,或者时而前进又时而倒退,从而需要展开不断的和执著的认同性努力。这或许是影片在探索认同问题时的一个明智之处。

但一个带有根本性的问题还存在着:儿子向父辈认同,是否需要以前者对后者完全臣服为标志,正像影片中儿子对父亲所做的那样?我想问题不应像影片所直接叙述的那么简单或单一,而是应当采取另一种态度——历

史的辩证态度。一方面,年轻而稚嫩的儿子确实需要向经验丰富的父辈学习,在父亲的引导或监护下完成青春期认同使命,而不宜不加区分地一味采取简化的后代与前辈"彻底决裂"的方式;但另一方面,新生的儿子毕竟身处专属于自身的时代语境,肩负着独特的历史原创使命,更需要在向父辈认同的基础上,悉心追求专属于自身的独特身份认同,而不应不分来由地全盘因袭父辈价值规范。在我看来,这两方面的辩证性"合题"似乎应当是:儿子在认同父亲的基础上,更着力追寻或创造属于自身的独特文化与历史个性。而这一点无疑正是影片所欠缺的。它在尽力张扬儿子向父亲臣服的合理性时,难免忽略了更为重要的新的个人原创行动的合理性。例如,对待五婆孙子的背弃行为,为什么不可以像儿子试图主张的那样,一面继续善意地欺骗她,另一面又努力做她孙子的伦理认同工作呢?她孙子的行为不正是伦理认同未完满实现所致么?儿子在这个问题上已经初露新的历史合理性萌芽了。同时,面对是否"搭车"的问题,在继承父亲的平凡角色和工作精神的同时,为什么不可以中途搭段便车或骑段单车呢?该走路时就走路,该骑车时就骑车,那样更可以既提高效率又节省体力。具体的邮递方式是可以变化的和应该不断改善的,只要父辈的精神永存。

当然,如果真要完整地表达我所说的这类"辩证性认同"意思的话,恐怕需要另拍续集或姊妹篇了。不知导演以为如何?至少就影片目前的倾向性来看,这种历史的辩证性意味应当说还体现得远远不够。或许我这是在提出一种导演老大不悦的苛求了?

影片还有一个小小的遗憾:作为叙述人兼主人公的"我",即儿子,其谈吐、衣着、神态和思想等日常举止似乎不大像文化程度不高的乡下青年,倒更像一个初涉社会的城市青年学生,就像一些"第五代后"影片(如《感光时代》)中的青年主人公一样(相应地,他的母亲同样不大像乡下妇女,倒更像城市妇女)。如果把这位主人公设置得更土些,更朴实些,可能更符合故事中人物的乡下青年身份。不过,我倒对这里引出的另一个话题更感兴趣:为什么会出现这种主人公角色错置情况?我想原因之一可能是,这种角色错置的效果是有利的,可以使主人公的面貌更接近或符合导演霍建起自身所属的知识分子文化身份,从而更便于提出并思索他所格外关切的知识分子

身份认同问题。如果这一估计属实，那么，这种角色错置就既可能出自有意识的安排，也可能出自无意识的设置。但无论有意识或无意识，这一错置对霍建起这样的青年导演来说，都有一种必然性，即都有其特殊的个人、文化和历史合理性，披露出导演内心潜藏的更为根本且重要的知识分子身份认同意图。

如何提出并解决当今日益重要的认同问题？影片不过是从一个特定角度提供了一种参考答案而已，它期待着更多的差异性对话和关于解决方式的争鸣。单就如何对待父亲秩序而论，我个人以为，真正重要的与其说是全盘重复或承袭父辈的人生行为，不如说是让其内在的革命性精神和原创活力在新生代中游荡开来，推演出个体人生的新方式。

<div style="text-align:right">

1999 年 6 月 20 日于北京志新村
（原载《当代电影》1999 年第 4 期）

</div>

Chapter 7 | 第七章

文明与文明的野蛮
——《一个都不能少》中的文化装置形象

张艺谋近十五年来的电影历程有某种奇特处:他以处女作《红高粱》一举创造出走向世界的惊人"神话",并建造起他导演生涯中一个后来难以企及的美学高峰,既而以一批佳作如《菊豆》、《大红灯笼高高挂》、《秋菊打官司》和《活着》在中国和世界影坛稳固了其神话形象,但随即意料不到地在《摇啊摇,摇到外婆桥》中褪尽了这种神话光环,而在《有话好好说》中的求新求变也未尽人意。这一点耐人寻味:按我个人的观察,从美学水平衡量,他的导演处女作《红高粱》竟一出手就成"上品",而后来的作品虽各有不同程度的创新,却终究没有一部在总体水平上超过它。从某种程度上看,这显示了他从独创的辉煌的高峰滑入独创的无奈的低谷这一现实,也从一个侧面表明了在文化语境中产生的"张艺谋神话"走向终结的必然性。那么,重要的是,张艺谋本人会如何面对这一现实呢?

正是在我思索这一情形的时候,张艺谋的新片《一个都不能少》(1999)出现了。这部影片向人们表明了他的什么呢?首先可以简洁地说,在经历《摇啊摇,摇到外婆桥》的挫折和《有话好好说》的涉险之后,张艺谋在这里似乎重新找回了自己,成功地再显他在中国影坛的独创与奇异姿态,尽管他已不可能再演"神话"了。

一、审美虚构与朴奇美学

《一个都不能少》有个引人注目的特点:全部起用业余演员或称非专业演员。令人惊奇的是,他们饰演的银幕角色竟与其日常生活身份完全一致,如村小学民办教师、小学生、村长、电视台长、车站服务员、小餐馆老板和司机等,并且尽量带着自己的日常乡音,穿着自家衣橱里的衣服,有着日常生活神情及即兴台词等。这些业余演员的出场确实强化了影片的真实或质朴气息,与通常影片(甚至包括张艺谋自己执导的大多数影片)中那种专业演员精心表演出来的虚构性形象形成强烈反差,于是有理由读到传媒有关其现实主义或写实主义的种种读解和评论。

然而,在这样赞扬时却不能忽略如下事实:这种所谓现实主义式质朴并不来自日常生活的忠实的照相式纪录,而同样是导演按自己的意图精心选择和营造的结果,这只要提提从上万人中选择演员(为什么不是照实拍摄呢?)和每个镜头拍数十遍(何以不一次就成?这又怎能做到?)的事实就足以说明问题了。

其实,在我看来,这种质朴与日常生活本身是不同的,属于一种审美虚构,即是一种虚构性质朴。这种虚构性质朴同张艺谋在其他影片中创造的审美虚构并无实质的不同,即都属审美虚构而绝不等于生活实际,例如,无论是表意性强的《红高粱》还是纪实性突出的《秋菊打官司》,都是审美虚构的产物。只不过,他在《一个都不能少》中继《秋菊打官司》的有限的纪实性探索之后,更进一步地全面展示了另一种令人新奇而感动的美学风格,这与他自己一贯的求新求奇的电影美学追求是一致的。可以说,这部影片带给观众的是一种新的"朴奇美学"效果:质朴与奇异两种美学相糅合,质朴而奇异,奇异而质朴,质朴中有奇异,奇异中有质朴。这是奇异的质朴,质朴得叫人称奇叹异;同时,也是质朴的奇异,这奇异不是导向想象的幻境,而是返指日常生活的质朴本相。就我的有限观影经历看,这种以业余演员的质朴表演强化出来的朴奇美学在当前中国内地电影中是前所未有的或独一无

二的。这样做有两点显著效果:一是有助于使电影最大限度地贴近中国人的日常物质现实,揭示出其中常常被遗忘或遮盖的致命的真实;二是呈现出一种与通常的专业演员"作秀"演出来的虚假美学迥然不同的新的朴奇美学,带给观众以新的美学惊喜。假如这种感受属实(或许我孤陋寡闻了?),这无疑可以视为张艺谋为中国内地电影美学作出的一份新贡献。不过,看完这部影片,我发现自己的兴趣却没有停留在朴奇美学上,而是由此被继续牵引到别处:对 粉笔和电视等文化装置形象的再现,为我打开了一种新的读解空间,揭示出平常被忽略的致命的真实。

二、文化装置形象:粉笔和电视

我所说的文化装置,是现代工业社会或后工业社会特有的现象,指我们现实生活中由工业文明创造出来的各种机械与电子装置,及相应的社会生活设施,如现代工厂、铁路、货币、电报、电话、医院、学校、报纸、出版社、摄影、广播、电影、电视、电脑、广告和商场等。它们不宜再简单地仅以物质与精神、社会与自然之类的传统二分法去划分,而可以视为统合两者的社会文化机构,正是这种文化机构成为我们的"文化"或"文明"性格得以构成的基本因子。这样来看,这些文化装置并不是日常生活中多余的外在装饰物,而是人们日常生活的组成要素本身,并在其中扮演着必不可少的,甚至是重要的角色。简单地说,它们正在构成和塑造我们的日常生活现实。在我看来,真正成功的朴奇美学,不能仅仅停留在业余演员的运用上,而是应让这种运用服务于剥露那隐藏在常识或常光"下面"或被它们无情地遮盖着的致命的真实。

粉笔作为一种教学用具,是影片里贯穿首尾的一种文化装置。我们看到,这一本来极平常的写字用具竟成为小学师生们小心崇拜和爱护的圣物,俨然是神圣的文化或知识的表征性形象。高老师临走时的重托及敏芝和学生们的保护行动,都在向我们凸显一个事实:与粉笔相连的现代文化或知识已在人们生活中登上极其重要和神圣的地位。结尾的场面尤其感人肺腑:

城里人捐来孩子们从未见过的好多五颜六色的粉笔,每个孩子被允许选一种最喜欢的颜色在黑板上庄严地写一个字,而且只能写一个字,因为"粉笔要留着给高老师"。当寄托着孩子们未来美好生活梦幻的色彩缤纷的汉字慢慢缀满黑板,他们为此瑰丽景象而欢呼雀跃时,我想,映现在他们眼里的应是一个崭新的现代文化乌托邦,似乎在那里,在那令人心醉神迷的瞬间,他们与城里人或富人之间的生存和文化鸿沟悄然填平,享受到同等人生价值和世界大同景象!但是,另一方面,当这种以粉笔描绘出来的黑板幻觉及其所表征的现代文化或知识形象,由于农民缺钱这一"现实的,太现实"的事实而时时面临危机和处处需要保护时,我又不得不领略到它极其脆弱和虚幻的一面。这就使现代文化或知识由于钱的缘故而显出一种神圣与卑微、强大与脆弱并存的双重品格。我不禁想到,这种文化的双重品格难道不正是人的实际生存境遇的双重品格的一种影像性再现吗?

　　看影片的过程中,特别让我牵肠挂肚的是,小小村姑如何能在茫茫都市人海里寻得失踪的小学生?她如果能成功,除非两种可能:一是偶然机遇,二是如有神助。影片排除了前者,而选了后者。在这里,落后与先进的文化装置(大众传播媒介)发生了一种看来不显眼却十分微妙的激烈较量,最终决出胜负高低。首先是车站广播找人无效,敏芝与张慧科身处同一城市,竟如同远隔千山万水,这表明有线广播这种老牌大众传媒在当前已失势;继而是用毛笔书写寻人启事也无果,更说明传统文字媒介显得乏力;最后,当今最受宠爱的大众传播媒介——电视终于"千呼万唤始出来",立时显出神奇的魔力,不仅轻而易举地帮助敏芝找到张慧科,而且引来城里公众对乡村教育的超乎寻常的关怀和救助。敏芝成为市民生活中的明星人物,偏僻又贫穷的无名山村一下子变得声名远播,前来援助或参观的人们蜂拥而至,于是,观众可以长出一口气:穷孩子们有救了。可以说,敏芝的如有神助之"神",不是别的,正是电视以及连接千家万户的电视网络。这种大众媒介轻易而又深刻地改变和塑造着人们的现实生活命运。整部影片的进程所要着力揭示的,恐怕正是这一事实。

三、金钱角色及其魔力

电视网络确实在 90 年代中国人的生活中显出重要的支配性权力。但是,电视网络还不是那个真正的支配性的"终极力量"。电视台先是拒绝,后是乐意帮助敏芝,很大程度上都是出于同一考虑:钱。只不过考虑的具体方式不同罢了(当然不排除电视台工作人员及其他市民的社会良知和道德等因素也起了作用)。起初拒绝帮助,是嫌她付不起电视广告费,所以竟冷漠或残忍地让她在大门口询问和等待了漫长的时间。我想,那个女门卫肯定让观众对电视人的无情寡义和见钱眼开感到义愤填膺,必欲声讨之而后快,而其实,这种无情寡义和见钱眼开不正是当今大众传播媒介的必然的和基本的本性么?它怎么可能轻易改变这种本性而做见义勇为的"文化英雄"呢?而后来改为热烈帮助,则是基于一个如意算盘:敏芝的事情极有可能刺激收视率回升,而后者则直接与赚取高额广告费相关。这样,电视网背后那只看不见的手——金钱就终于显山露水了。我们不难发现如下事实:当今电视网的火爆恰恰是由于它与广告从而与金钱的本质性联系。显然,真正起最终支配作用的,还是那背后隐匿着的钱。当然,这样的意义不大可能是导演有意去表现的,而是存在于其无意识深处的;也不大可能是影片着力显示的,而是闪烁在镜头缝隙间的。但无意识的和镜头缝隙间的并不是不存在的或无关紧要的,而可能正是我们生存于其中的现实境遇的一种复杂显现,这对理解我们的日常生存境遇应具不容置疑的重要性。

确实,在整个故事进程中,金钱扮演着微妙而重要的支配性角色。钱,古来就有,但在现代社会中,它却是以一种现代性文化装置的方式而存在的。货币系统是现代性文化装置的重要组成部分之一,无时不在塑造着现代人的现实生存。尤其是在当前市场经济条件下,它对个体生存的塑造作用表现得直接而致命。我们应该清楚地记得,钱在张艺谋的《秋菊打官司》里曾经受到主人公秋菊的高度蔑视。她那宁要"说法"而不要 200 元钱的"古执",显示出重礼义轻钱财的"高风亮节",引人赞叹,透露出在 80 年代

中国社会曾一度居主流的人生价值观——人的个体尊严远比金钱重要。即便是在前年的《有话好好说》里,主人公小帅也还在金钱面前一再表现出无所谓或漠视的态度。而在这部新片里,钱却一跃变得异乎寻常地至关重要了:13 岁的农村少女魏敏芝到乡村小学代课,绝不是出于诸如献身教育事业之类的高尚追求,而只是冲着那 50 元代课费,且直截了当,毫不羞涩,始终不渝。这与秋菊始终蔑视金钱的古执性格恰形成鲜明对照,甚至也与小帅的漠视态度判然有别。而与敏芝同样,小学师生们无一不在处处遭受缺钱的困窘,如吃饭、穿衣、上学、买文具和购教具等。张慧科正是为了得到一两元赏钱而向村长"泄密"的;同样,又由于无钱上学而进城打工,引出敏芝的寻找。而敏芝那么不顾一切地和执著地只身进城寻找,也仍然只是为了兑现高老师临走时的约定:学生"一个都不能少",少了一个就得不到 50 元代课费了。为了筹备进城路费,她不得不带领全体学生去搬砖,目的是换钱作路费。即便如此,路费仍不够,又采用逃票的办法进城。

四、数学课——中国电影史上的又一个经典镜头?

这里需要看到,敏芝在数学课上让学生自己动手演算她进城所需的钱,包括车费多少,搬砖可以挣多少等,加减乘除全有,且是实际生活中正在遭遇的。这确是一堂活生生的不折不扣的实际生活应用题。她成功地充分调动起学生的演算积极性,整堂课生动、活跃,效果绝好,直让原本不放心的村长在窗外也赞不绝口。我们的教育界不是要求做到国家教育方针规定的教学联系实际吗?这位似乎并不合格的代课教师所上的数学课,难道不正是一个绝妙范例?可以说,在她所代过的课中,这堪称最具想象力和创造性从而值得职业教师们观摩的经典课!这也可说是整部影片中最为经典和精彩的段落,堪称电影美学上的神来之笔!不过,由于她是因为自己不会演算而让学生帮助算,于无意中做成这堂经典性的"观摩课",且主观意图是为自己算清路费,那么,这种成功和精彩在教学目的上就要大打折扣了,似乎只是一种单纯美学上的精彩而已。不过,你瞧她和学生们一道那么投入和动

情地想着钱、算着钱,这幕景象不正是当前中国农民乃至市民与钱不可须臾分离的日常生活境遇的真实的和活生生的再现么?

如此看,这堂数学课又岂止数学课本身?它使我不禁感到,对于中国公众来讲,算钱正是他们当前日常生活中最基本的数学——人生数学。数学原本只是抽象的和高深的知识,仿佛与日常生活无关,但在魏敏芝的课堂上,却成了与孩子们的日常生活息息相关的东西,成了这种生活本身的组成部分。在这里,知识生活化了,或者不如说,知识就是生存。我说"知识就是生存"意味着,对于这批农村孩子而言,这里关于钱的知识与其说是培根所说的那种"力量",不如说正是生活或生存本身。钱的知识,包括算钱和花钱的知识,难道不正是他们的日常生存方式本身么?引申来讲,钱的知识如今不仅成为农村人,而且也同时成为中国城乡各阶层民众的日常生存本身。所以,这堂在美学上精彩和富于魅力的数学课或算钱课,称得上当前中国人与钱不可分离的日常生活境遇的一种活灵活现的凝缩模式。

因此,我觉得这个"算钱"镜头完全可与张艺谋《红高粱》中的"野合"镜头相媲美,都有理由被视为中国电影史上的经典镜头,属于张艺谋对中国电影美学的突出贡献。所不同的只是,"野合"镜头以似乎自然而神圣的男女野合仪式这一特定方式,对80年代中国人复苏的个体生命欲望和自由生存理想作了独特而奇异的再现,集中显示了这个文化启蒙年代的审美精神;而这个"算钱"镜头则以同样自然而神圣的小学生日常算钱场景,高度凝缩而生动地揭示出金钱欲望和金钱关系已经在90年代的中国社会扮演着新的至关重要的角色!

还可以看到,出走城里的张慧科也是因为没钱而沦落街头讨饭吃。更让人气愤而又正常的是,那位带他进城并与他走失的同村姑娘竟也要敏芝付两元钱才答应帮助带路找人。至此,观众可能禁不住问:"义"到哪里去了?难道被钱吞吃了?这些共同构成了敏芝及农村小学生们的一个总体生活氛围:与《秋菊打官司》所再现的往昔年月相比,而今钱已成为中国农民生活中一个最为基本或至关重要的角色了。在张艺谋的影片里,主人公过去是宁要说法而不要钱,眼下却只为挣钱而代课,这一转变轨迹告诉人们,钱在中国人生活中的权力或魔力确实已极大地膨胀了。影片这样描写确实

能准确地再现中国社会进入90年代以来的一种普遍性现实生存境遇。这似乎正是影片的朴奇美学所要达到的那致命的真实!

五、致命的真实与现实主义精神

其实,金钱在整部影片中始终扮演着自己的基本角色:它与敏芝代课、保护粉笔、集体搬砖、乘车进城和电视找人等,无一不紧密关联着,而且,无一不从根本上支配着后者。从这点上说,影片似乎在竭力陈述或证明一个人们平常遗忘的真实情形:电视和金钱对于人们的日常生活境遇起着支配性作用。我的感觉是,整部影片的故事结构可能包含着两个故事:在关于小学代课教师的故事下面,隐匿着另一个故事——关于电视或金钱的魔力的故事。表层故事让人为主人公的贫穷生存境遇、顽强生命意志及高尚品质而感动,而深层故事则使人领受到电视和金钱无所不在的巨大力量。这两个故事哪一个更真实呢?这样的提问可能没有多大意义,还是不如承认各有其真实性吧。或者不如说,这两个故事其实是同一个故事的不同侧面而已。总之,影片让人更形象地接受一个曾由王朔作过表述的民间真理:钱不是万能的,但没有钱却是万万不能的。重要的是,这个民间真理如今已堂而皇之地深植于电影艺术作品中了,与"秋菊的时代"相比虽仅隔数载却恍若隔世。不妨仿照着说:电视不是万能的,但没有电视却是万万不能的。如此也可以说,这部影片不过是电视这种大众传播媒介及其背后的金钱在现实生活中的支配性魔力的一种寓言而已。

这种寓言性再现提醒我思考两个问题:一是现实主义的精神,二是电视等文化装置的文明性。我所理解的"现实主义",应是19世纪欧洲文学的一个特产或传统。为马克思所盛赞的巴尔扎克式现实主义的基本精神之一,就是真实地再现现实生活中的金钱关系,并以此为中心,全面再现社会生活画面及其本质。随着资本主义的迅速发展,人与人之间的温情脉脉关系愈来愈被冷酷的金钱关系所取代,甚至被它所异化。人被金钱所物化,赤裸裸的金钱关系或商品拜物教置换了人与人之间的社会关系。这一经典现

实主义美学概念一旦被移植到具有不同文化语境的中国,就出现了变形。回顾20世纪文艺领域的现实主义问题的演进可知,一个外国美学概念被移植到中国后出现变形,是十分正常和合理的事,不值得大惊小怪,更不应轻易否定。值得注意的倒是,在这种移植和变形中,经典现实主义原有的对于金钱关系的再现精神被不无道理地遗忘或淡化了,以致那些被视为"中国现实主义"的文学、绘画和电影作品等,往往并没有着力再现金钱关系。这是为什么? 全面回答这一问题不是本文的任务,但这里不妨简要地指出:这可能与现代中国知识分子的主流文化价值结构有关,在这种文化价值结构中,金钱关系并没有被中国知识分子视为应当悉心追究的核心的或致命的问题(他们相信有更致命的问题值得自己关注,这是必然的和应当历史地加以肯定的)。从这个意义上讲,中国的现实主义概念是与欧洲经典现实主义精神有所不同的(当然在别的方面也有着一致)。有意思的是,进入90年代以来,随着市场经济的发展,金钱在中国社会生活中的作用愈益突出,扮演着新的活跃角色,并且已经和正在导演着一幕幕人生悲喜剧。这就向艺术家们提出了一个既时新又经典的问题:如何直面中国社会中愈益膨胀的金钱关系? 我一向主张当前在使用现实主义概念时应持审慎态度,不宜以它作标签去随便裁剪表面相似的文艺现象,但是,如果人们一定要用的话,是否也应当关注关注经典现实主义精神的呈现呢? 也就是说,是否应当在现实主义概念框架中给予金钱关系的再现问题以一个适当的地位? 在这个意义上,《一个都不能少》由于以其朴奇美学而令人印象深刻地揭示了中国社会正在增长着的金钱关系的重要性,不失为对于以金钱关系的再现为基本的经典现实主义精神的一种生动复现。当然,是否就此认定这部影片是一部成功的现实主义作品,我想,还是先收起"主义"标签而进入问题本身吧。一部文艺作品,如果能富有魅力地揭示中国社会生活中金钱的作用,即便不用现实主义而用其他框架去概括,也是不会因此而失去其魅力的。阐释框架应当多样化,正像优秀作品的创作路子应当多样化一样。

六、文明及其野蛮性

　　至于电视等文化装置的文明性问题，可能更为微妙。"文明与野蛮"曾是80年代文艺评论中的一个时髦语汇。人们把"文革"十年称作"野蛮"或"愚昧"时代，而相信或希望"新时期"能告别"野蛮"，走向新的"文明"时代。在这种表述中，文明与野蛮被看成一个二元对立词汇，它们的对立揭示了生活中的一个二元对立问题。然而，现在应当重新追问的是，文明难道总是与野蛮对立吗？作为一种文化装置，电视的发明与运用当然是人类工业文明或后工业文明的一个显赫成果。不用我在这里细数电视对人类的种种好处了，需要讨论的是：电视被创造出来原是为了使人类更为文明，或拥有更高的文化性，但是，它却随处携带着一种特有的"符号的暴力"或"媒介的暴力"——营造种种幻觉性图画，使公众在不由自主或心满意足间倾心、臣服、认同。我们看到，正是敏芝在电视荧屏前的质朴倾诉和呼唤，令公众产生巨大的向心力和认同愿望，迫使他们仿佛是出于本心地伸出援助之手。然而，不妨试想，当这些慷慨市民中的一位在大街上匆匆走过，陌生的乡下孩子敏芝或张慧科突然向他伸出乞求之手时，他会像在电视机前那样感动流涕和立即爱心萌动吗？当然不一定。为什么？他的人生经验告诉他，应当有一万个理由不理不睬，而没有一个理由慷慨解囊。但电视却轻易地办到了。当土里土气、手足无措的敏芝被带到电视荧屏前，成为女主持人的谈话嘉宾而面对公众倾诉时，她的这身土气和质朴就不再是其本身，而成了电视网络的一个富于感染力和征服力的符号。她的倾诉显得那样真实可信和感人至深，以致处在同一"电视时空"中的公众不由得万众一心、步调一致地油然而生认同之情。电视的统摄力、凝聚力或认同力何等强大！正是电视网络为公众建造起一个仿佛万众一心的公共领域，让他们在一瞬间就解除掉自私、自保和猜疑的武装而变得无私无畏和坚信不疑。想想"电视台都播了"这句市民的日常表述吧，它不正显露出电视在今日公众心目中的不容置疑的可信度吗？电视每日每时都在竭力制造新的明星（如敏芝），新

的媒体事件或新闻事件,新的公众热点,新的使人不得不倾心跟从的同一性幻象!于是出现了一个令人本应奇怪而却早已见怪不怪的现象:公众宁愿相信摄像机而不愿意相信自己的肉眼,宁可信赖电视真实而不愿信赖实际真实。电视建造起一种比真实还真实的"超级真实"(hyperreality),这种"超级真实"是如此逼真动人,以致实际真实竟显得那么苍白和虚假,显得不再是真实而是错觉。这固然是一种不折不扣的电视文明,但又带着一种你不由得不跟从的强制或野蛮。可以说,电视所代表的是一种文明与野蛮的杂糅,或者不如说是文明的野蛮:文明有时就伴随或制造着野蛮,就意味着野蛮。这正是它能魔力无穷、几乎每攻必克的一个秘密。

其实,敏芝在电视荧屏前不加修饰和毫无做作的质朴倾诉,与张艺谋在《一个都不能少》里精心营造的朴奇美学,有着惊人的内在一致。敏芝在电视中的质朴拨动了公众的心弦,而张艺谋在《一个都不能少》中同样想以其朴奇美学赢得观众的青睐。由此看,敏芝的电视倾诉不正可以视为张艺谋的电影倾诉的一种寓言么?而张艺谋不正是试图以敏芝的神奇的质朴倾诉而形象地演绎和阐释自己的朴奇美学么?电视与电影这两种大众传播媒介或文化装置有着同样的看家本领:精心制造美丽动人的虚构性质朴,以便以一种比真实更真实的"超级真实"最大限度地贴近公众,迫使他们误以为真而心悦诚服地接受。可见,无论是电视还是电影,现代大众传播媒介或文化装置都拥有其特有的超级能量,无时不在制造文明,也无时不在制造文明的野蛮。这样,80年代有关"文明与野蛮"的命题就可演化出一种新变体:文明与文明的野蛮。这使我不禁想起已故德国批评家本雅明在《单行道及其他》中留下的名言:"没有任何一份文明的记录,不同时也是一份野蛮的记录。"文明固然在促进人类的发展,为人类生活打开新的可能性,但又总是伴随着野蛮,以野蛮的方式出场,成批造就野蛮。这就是文明辩证法。这难道不令人深思?当然,我这样说绝不是要引出讨伐和否定现代大众传媒乃至现代文明的激进结论,而不过是想强调对待文明和野蛮的一种辩证态度:不必轻信更不必盲从文明或文化,正像不必否定甚至弃绝文明或文化一样;文明与野蛮之间不存在天然分野,而往往相互伴随、转化和共生。对此保持一种惯常的历史辩证态度是必要的。同理可说,影视等大众传媒是当代生

活不可缺少的,但同时也是当代生活需要警觉的。这种现象太需要研究了,这里只是提出问题而已。

或许,如上读解不过是我个人对这部影片的无意识结构的一种追寻,或是它所可能蕴含的多重意义之一而已。不过,在我看来,假如影片确实体现了如上理解,那么,张艺谋自身的导演努力就值得关注了。当他在城市中(如《摇啊摇,摇到外婆桥》和《有话好好说》)一再失去以往在乡村(如《红高粱》)有过的那种感觉时,他终于再度出走到乡村,从《一个都不能少》里重新开始,找回失落的"自我"。我想,张艺谋虽然已不再是"神话"英雄,但他毕竟已再度找到"自我"的所在,以独创的朴奇美学方式,讲述起90年代中国农民乃至更广泛的中国市民日常熟悉的"人话"来。我期待着这位一向追求奇异和独创的导演,能以此机会重新出发,直指新的电影美学高度,创造出更多的电影上品来。

(原载《当代电影》1999年第2期)

Chapter 8 | 第八章

无地焦虑和流体性格的生成
—— 陆川《寻枪》的文化分析

人们当然可以从各自的角度去品味"寻枪"的深层寓意,比如导演陆川自己说"《寻枪》所表现的焦虑其实是对理想的找寻"①,然而,我个人更感兴趣的却是影片中故事发生的地点与寻枪事件之间的微妙关系。我觉得,正是寻枪事件发生的地点,在影片文本中具有一种特别的文化意味。在今天这个变化迅捷的全球化社会里,地点与人的生存的关系变得如此紧密而又重要,以致如果不考虑地点的角色,社会事件及人的生存变化的究竟就难以说清道明。不妨把文化理解为在符号系统中表达意义的行为过程,而寻枪事件则构成一个特定的符号系统,它应当包含着或被赋予了某种特定的意义。文化分析需要透过这一符号系统而试图发现其中潜藏的意义。

一、地点与人

寻枪事件发生的地点是中国西南边陲小镇云理乡。主人公马山是镇上的一个普通警察。这个偏僻小镇有他的妻子和儿子、他的家,他也心满意足地以此为家。但发生在这一地点的丢枪事件,突然间扰乱了他的平静生活:他时时处处感到这个地点不安全了,不再是属于他的家了。由于找不到原来日夜不离身的枪,他原有的地点感失去了:家不再是家,妹妹和妹夫不再

① 陆川与吴冠平访谈录《〈寻枪〉二三事》,《电影艺术》2002 年第 2 期,第 43 页。

令他感到亲切,派出所也不再是他的单位(他被命令脱掉民警制服),生死之交的朋友的话不再令他相信,初恋情人的回答也让他无所适从……似乎短短一夜间,整个小镇对他呈现出了全然陌生的面孔,这个原本亲如家的地点转眼间变成一个满布凶险的恐怖场所。马山感到了一种从来没有过的无地的焦虑:原来熟悉的地方骤然间变得陌生和敌对了,不得不急切地在这无地情境中通过寻枪来重新找到可以安身的地点。

云理乡看来是封闭的地方。根据似乎很明显:地理位置偏僻,民风淳厚,而马山的日常生活一般不出小镇圈子,他所遇见的人也主要是本乡本土人。但实际上,这样一个看似封闭的地方小镇,已经和正在发生巨大变化:地方事件处处与小镇外的变化相牵连。或者不如说,这个原来被错觉地视为封闭地方的小镇,其实早已处在外部风雨的隐蔽而又剧烈的摇撼之中。首先,因为丢枪事件发生,公安局长带领大批干警专程从县城赶来指挥寻枪,这种外来人员的流动表明,小镇其实并不封闭。其次,按这位盛怒的公安局长的权威论断,丢失的手枪如果被罪犯带到省城和北京,将会危及国家心脏的安全。这意味着,小镇丢失的小小手枪实际上关系到全国性安危。再次,马山的初恋情人李小萌南下打工回来,可见这里人的生活方式已经与其他地方联系在一起了。最后,马山终于破案,是由于他个人冒险走出了小镇。这表明,发生在小镇的地方事件与外地和全国状况是紧密相连的,地方与全国实际上具有内在联系。而正是这种地方与全国的联系的存在,才使得丢枪与寻枪事件对于马山本人具有了如此重要的生存意义。

二、寻枪与寻地

枪在影片中是一个实物或器物,一个可以杀人的武器,可以视为生存地点的具体物质凝聚形态。所以,枪既可以是人的生命及其地点的守护者,也可以是生命及其地点的终结者。马山的枪丢失,直接威胁到马山和其他人的命运:第一,他自己的警察生命、个人生活因此而处在危机中;第二,他的家庭因此而失去了往日的平静、温暖和谐;第三,他与妹妹和妹夫的关系受

到影响;第四,他与几位好友的关系因此而被推入信任危机境地;第五,他的派出所所长和同事以及县公安局长都因此而承受了巨大压力;第六,他与初恋情人李小萌的关系因此而蒙上阴影;第七,李小萌甚至就被这支枪误杀身亡;第八,卖羊肉粉的人因为拣到手枪并用它杀人而成为"杀人犯"。总之,马山丢枪后遇到的每个人几乎都与枪发生了关系,他们的生活和命运都被笼罩在枪的阴影下,成为枪的折光。显然,枪在这里不仅仅是危及生命的危险器物,而是已经成为一种含义丰富的象征符号:它是主人公马山和其他人的命运的象征符号。可以说,枪在这里代表着支配人的生活的一整套社会语言系统。具体地说,首先,枪的存在象征马山及其小镇乡亲享受着原初的平静与和谐生活;其次,枪的丢失象征这种生活遭遇巨大变故和危机;最后,寻枪过程则象征着对上述变故与危机生活的重新调整所做的努力。

 需要看到,枪的意义是同地点的意义紧紧相连的。作为一件具体的人工器物,枪投寄了人的凝聚于地点的理想生存意念——以枪确保小镇安宁,小镇在枪的保卫下归于安宁。相反,如果枪丢失,个人和小镇都立即陷入前所未有的风险境地。枪显然成了人在地点中幸福地生存的意念的集中凝聚。枪是既有物性又有人性之物,是物性与人性的物质凝聚。观众可以清楚地看到,有枪时,马山的生存地点是安宁的和可靠的。枪在,表明马山的基本生存地点在,他的整个生活处在稳定状态,其表现场景是和谐的家庭。随后,枪不在了,马山的生存立即被抛入风雨飘摇中:全家失去安宁,离家四处寻找,焦急而无助地穿行在一间间房屋、一条条大街小道、一座座山包、一个个亲朋好友邻居同事之间,其表现场景则从家庭变成了变动不定的小镇游走场面。正是在丧家之犬般的盲目的左奔右突中,他内心强烈的难以遏止的无地彷徨、无地焦虑表现得异常清晰。而影片多次重复出现的寻枪过程中的慌乱行走或追逐镜头,则强化了这种无家可归的迷乱景致,也反过来象征着马山内心剧烈的无地焦虑。他即便是回家,却再也无法享受到家庭原有的安宁了,以致在床上痛苦地发现与妻子做爱的能力都丧失了。可以说,失去了枪,马山看起来只是失去了工作的重要器物,但实际上等于失去了他赖以生存的基本场所——地点。失去地点,也就等于失去了自我的身

份。他人在此地而心却高悬别处,处处体验到无地的空虚;他四处奔走,就是要为自己找回可靠的生存之地。

于是,寻枪就等于寻地,通过寻地而寻求化解无地焦虑;而寻地也就意味着寻找自我,重新寻求身份认同,找回在丢枪事件中丢失的自我。正是在这场寻枪危机中,地点对于马山的生存的意义一下子凸显出来。它有力地表明了一个事实:地点是人的生存的具体物质场所,是人的具体生存意念或理想的物化形态。正如海德格尔指出:"'地点'(place)把人放置在这样一种方式中,以致它显示出他的生存的外在镣铐(external bond),并同时显示出他的自由和现实的深度(depths of his freedom and reality)。"①这表明,地点是人的具体生存方式的显示,它同时代表了人的生存的外部规则限制与内部自由深度。枪对马山的意义正在于它象征着马山的具体生存地点依托,既可以使他生之有地,也可以使他生之无地。由此才可以理解如下判断:失枪如失地,寻枪如寻地,得枪如得地。这样,寻枪其实就可以视为对凝聚在地点中的个人生存方式的寻找。

三、依地生存与无地生存

马山为最终寻得枪而付出两个沉重的代价:第一,他的初恋情人李小萌被这支枪杀死了。而正是李小萌的被杀,让这扑朔迷离的丢枪案件取得重大突破:马山看到了枪的线索,从而制定了最后的有效破案方案。第二,他主动以自己的身体为代价寻找到枪。应当注意到,这两个对于马山来说十分沉重的代价,都与地点有关。李小萌曾经在小镇与马山初恋,后来离开小镇与别人恋爱,最后返回小镇与周晓刚同居。可见她是个善于变动地点的女人,而这种地点变动在她那里就与情人变动和生活方式变动交织在一起,

① 海德格尔:《地点的本体论思索》,《存在的问题》,纽约:特维那出版社,1958年版,第19页(M. Heidegger, "An Ontological Consideration of Place", in *The Question of Being*, New York: Twayne Publishers, 1958, p.19)。

并实际上最终成为她的生存变动的象征。马山当年与她分手,也许正与地点观念上的不可调和的分歧有关:马山喜欢待在原地不动,而她则更愿意移动地点,到外面的世界去闯荡。马山最后不得不依靠善于变动地点的初恋情人推进他的破案工作,这一事实表明案件同地点变动紧密相连。而马山最终破案,则直接得力于他本人的两个原因:一是以身诱枪。身体是最具体而又细小的人的生存地点单元。人的身体可以说是那些更大的地点单元,如宇宙、地球、国家、民族、社会、群体、村镇、房屋等的作用力的集中凝聚。对于马山此时的问题困境来说,身体则成了强烈的无地焦虑的最后的解决场所,因为之前的左奔右突已让他感到舍此别无他法了。他清醒地意识到,自己酒醉丢枪造成的奇耻大辱简直就是不可理喻的和难以饶恕的,因而只能用自己的躯体去救赎。也就是说,只有动用自己的身体,这一事件造成的身份认同焦虑才会安然化解。所以,他唯有凭借身体流动才能诱出手枪的事实,表明无地焦虑只能用地点流动去解决。二是流动生存。马山终于走出小镇而在外部的火车站去解决问题。火车站是一个地点,但是一个可以通向和连通无数遥远地点的地点,它象征着人的生存的无地点或非地点,代表着人的生存的无限开放状态及其可能性。我个人尤其感兴趣的是,马山走出小镇而走向火车站,并且在火车站最终寻获手枪及持枪人这一结局,在影片中具有丰富而又复杂的深层象征意义:它暗示,中国社会已经和正在发生如此巨大的变化,以致小镇人的生存不再仅仅寄托于小镇一地,而是与小镇外无数地点及其组成的全国境遇紧紧相连,从而体现出无地生存这一特征;同理,小镇人的生存难题的解决,也不能只局限于小镇本身,而需要把小镇同外地甚至全国联系起来。这表明,现实的个人生存是无地的,即不再有固定的地点或不局限于封闭的地方,无地的焦虑支配着每个个人;同样,个人的理想的生存也处在无地的寻找过程中,即在从一个地点向另一地点、由此地向异地的不停的寻找中,无地的焦虑只能以无地的寻找去排遣或化解。

 如果上面的简要读解多少有点合理之处,那么由此可以见出《寻枪》包含的一点现实文化意味:正像马山被身不由己地推入无地焦虑并寻求化解一样,当前中国人的恒定不变的可信赖的地点情结已经和正在被肢解,而代

之以变动不居的处在风险中的无地生存。这种无地生存的一个基本标志，就是生存的流动性，即个人生活必然地时常处在从此地向异地的流动中。当前中国人的日常生活的流动性比以往有了极大和极快的增长：大量农民离开祖辈居住地，流向陌生而又活跃的都市，成为都市民工或打工仔；市民游向风光优美的异地或异国，成为跨地或跨国游客；就业者从此单位跳到更具诱惑力的彼单位，成为跳槽者，如此等等。这种地点流动直接影响到身份变动。人们的地点流动不再是出于调动，即不再是像过去那样从属于或受制于党和国家的行政控制，而是取决于面对社会和自然环境的空前的生存压力或生存风险而做出的个体选择。在当前体制下，面对空前凸现的生存风险，个人已经不再有"单位"或"领导"作依靠，而是不得不自己起来寻求保险的生存方式，其基本的做法就是地点流动。所以，与其说是今天的个人更喜欢流动，不如说是新的生存环境和生存理想决定了他们不得不流动，在流动中寻求可靠的安全的地点。近年一些影片对于当前生活的刻画，正表现了这种地点流动性。《不见不散》让刘元和李清分别流向美国，最后又双双回归祖国母亲的怀抱。这一跨国流动故事之所以取得票房丰收，原因之一应在于它满足了日渐增长的流动人口的无地焦虑和自我认同需要。在《美丽新世界》里，土里土气的乡下人张宝根和虽看重钱但更重视身份的上海姑娘黄近芳之间的爱情纠葛，正显示了流动人口面临的异地人通婚这一社会问题。《一个都不能少》中的乡村少年魏敏芝，为了挣得代课教师工资，不得不流向城市去苦苦寻找走失于城市的小学生张慧科，直到上电视含泪倾诉，感动得城里人纷纷涌向水泉村救助失学儿童，从而形成城乡互流新景观。《一声叹息》里的中年编剧梁亚洲，为尽快写出剧本而旅行到海南，在这里与女助手李小丹坠入情网，地点流动引发了新的性别、情感、婚姻和家庭等社会问题。《玻璃是透明的》中的人物"小四川"等人，多是从外地流向上海的民工，他们在上海的悲欢离合无一不显露出地点流动带来的深刻的无地焦虑和身份认同渴望。

如果说，过去的生存是一种依地生存状况，即是人的生存与具体地点的可信赖的相互依存状况，突出的是人的生存对于特定地点的依存关系，那么，现在则变成了无地生存。在依地生存中，个人的生活总是与具体地点紧

紧相连的,总是局限于特定的乡土,如马山起初满足于与妻儿一道生活在云理乡,那是他个人已经适应并心满意足的温柔乡;而在新的无地生存中,他的原有生活地点丧失了安宁与和谐,变得不像他心目中的地点,即变成无地点或非地点了,这使他不得不焦虑地走出小镇而奔走于异地,在此地与彼地间焦急地游走。这样,同个人与具体地点和谐共处的依地生存状况相反,无地生存则是人的生存没有可靠地点而总在寻找中的状况,以及一个地点的生存与其他地点及全国的生存相互依存的状况。可以说,依地生存代表的是人对自身生存于一地的错觉或幻觉,而无地生存则是这种自我幻觉走向解体的产物。依地生存的典型体验状态是稳定与和谐感,而无地生存的状态则是流动中的无地焦虑。从上面所说的刘元和李清、张宝根、魏敏芝、梁亚洲、"小四川"等人物中正可以领略到这种无地焦虑的景观,而马山的寻枪经历显然把当前中国人的这种无地焦虑推向最富有张力的顶点。

四、固体性格与流体性格

不同的生活方式会塑造出不同的社会性格。社会性格,按照美国社会学家大卫·雷斯曼的规定,是指特定社会群体共同分享的那部分性格,是个人用以接触世界与他人的一种方式[1]。可见,社会性格是指人接触世界和他人的具体方式。与依地生存相适应的社会性格,可暂且称为固体性格,即在接触世界和他人时更趋向于稳定与不变。这样性格的人往往喜静厌动,更多地固守于一个地点,相应地,满足于一种工作、爱好及稳定的家庭生活,敬重传统,不愿变化,等等。影片开头马山在阁楼上沉睡不醒,正是他起初的固体性格的一个典范性象征镜头。只是当他被妻子急切地叫醒后,他依地生存的酣梦才被强行终结,从此被抛入无地生存的焦虑之中。从影

[1] 大卫·雷斯曼:《孤独的人群》,耶鲁大学出版社 1961 年版,第 4 页(David Riesman, *The Lonely Crowd*, Yale University Press, 1961, p. 4.)。

片叙述看,马山只有过一次外出当兵经历,而且差点死去(幸亏战友冒险救援)。也许这次外出历险促使他厌倦流动而偏爱稳定,从而形成固体性格。

而与无地生存方式相适应的社会性格又是什么呢?不妨暂且说是流体性格,即在接触世界和他人时更趋向于灵活与变动。这样性格的人总是动多于静,不愿待在一个固定地点,而是寻求流动,在流动中发现新的生存可能性。马山从被妻子叫醒时起,就被迫开始了在本镇内不断流动的新生活,直到走出小镇而走向外地火车站。他在火车站成功地以身体诱出手枪从而抓捕"凶手"后,长时间地倒地不起。这一与开头酣睡不起细节相类似和呼应的细节,可以说显示了他对起初的固体性格的最后的反思。而这之后的出人意料的突然跃起和胜利者似的坚定不移的行走姿态,则显示了他对原初固体性格的最终否定——他由此完成了从固体性格向流体性格的转型再生历程。他本来似乎是死定了,宛如影片开头时那般在一个地点长睡不醒,但一种突然的力量促使他一跃而起,在异地流动中走向新生。这种突然的复苏力量,可以说正来自他在无地焦虑中对地点流动的认同过程。

作为马山个人有生以来空前严重的危机性事件,寻枪过程无疑构成他从固体性格转向流体性格的关键契机。正是在充满无地焦虑的寻枪过程中,马山的固体性格断裂或肢解了,他被迫转入不停顿地流动的状态,逐渐地生成新的流体性格。由此看,寻枪可以被视为一种高度凝缩的"小模型"[1],积聚了两种社会性格之间的剧烈冲突以及必然的转型状况。而联系当前文化语境看,这一"小模型"则可以视为一种包含深层意义的符号系统,象征着当前正在持续的推动中国人生存方式及相应的社会性格转型的意义深远的重大历史性过程。人们对这一历史性过程自然可以从不同角度加以理解,正像对寻枪事件可以各有不同理解一样。

[1] 列维-斯特劳斯:《野性的思维》,北京,商务印书馆1987年版,第30页。

五、无地生存及其意义

当然,对上述无地生存、无地焦虑或流体性格不应作简单的理解。无地生存其实可以引申出两种不同的可能性:一种在于,无地生存代表当前中国人的一种不可逃避的普遍宿命——地方性生存总是与全国状况具有紧密联系,而全国性变化往往会影响到地方的生存。如果联系当前有关全球化的理论加以理解,则不妨说得更宽泛些:正像地方性生存与全国性变化紧密相连一样,中国人的当前生存状况也不得不受制于地球上一个遥远角落的微妙变化。正如吉登斯(Anthony Giddens)的"地方—全球辩证法"(local-global dialectic)所表述的那样:"地方生活样式习惯已经具有了全球必然性。这样,我做出买一些种类的衣服的决定,就意味着不仅面向国际劳动力公司,而且也面向地球生态系统。"①人们已别无选择地生存在全球范围内的无地焦虑中。然而,无地生存还有着另一种可能性:它代表着当前中国人的一种自主选择——你可以通过地点流动来寻找新的生活方式,正像马山通过走出云理乡而最终实现破案一样。当然,由于每个人面对的生存环境及其挑战各不相同,所采取的应战策略也不一致,因而其所付出的代价可能大小不同,最终选择的生活方式也就存在差异。马山在无计可施、走投无路的情形下,只能勇敢地以自己的身体或生命为代价去换得持枪人现身。这一代价诚然是过于惨重的,但正是在这种付出中马山终于赢得了生命的最高价值——换来小镇人以及与它相依为命的县城人、省城人和北京人的安全。所以,无地生存既表明了个人生活的地点制约性,也指向理想的生活理念选择及其相应的地点流动行为。

从无地生存的上述两种可能性不难见出寻枪事件的社会意义。寻枪可以视为当前的中国全球化境遇的一个影像寓言。我这里所理解的全球化不是所谓"全球一体化"、"同一化"或"美国化",而是指如下状况:地方生活

① A. Giddens, *Beyond Left and Right*, Cambridge: Polity Press, 1994, pp. 24-25.

总是受到远距离的其他民族生活的这样或那样的影响,因而如果不从全球范围内思考就难以理解地方生活及其变化。马山丢枪的后果,如果被仅仅理解成危及云理乡小镇安全,则远远不足以阐明他及其他公安干警的焦虑的实质;只有当它被阐释为时刻威胁着省城和祖国心脏北京的安危时,即只有当这个地点的事件被纳入全国视野去透视时,他们的焦虑才变得可以理解,具有了充分的合理性。在地方生活的全国性或全球性语境中,个人的无地焦虑和地点流动都具有了一种必然性。

或许正是由于如此,经常处于流动中的中国人,会情不自禁地喜欢上通俗歌曲《常回家看看》(车行词,戚建波曲,1998)。对此不妨略作分析,以为一则旁证。"找点空闲找点时间,领着孩子常回家看看。带上笑容带上祝愿,陪同爱人常回家看看。妈妈准备了一些唠叨,爸爸张罗了一桌好饭。生活的烦恼,跟妈妈说说。工作的事情,向爸爸谈谈。常回家看看,回家看看,哪怕帮妈妈刷刷筷子洗洗碗。老人不图儿女为家做多大贡献,一辈子不容易就图个团团圆圆。常回家看看回家看看,哪怕给爸爸捶捶后背揉揉肩。老人不图儿女为家做多大贡献,一辈子总操心奔个平平安安。""常回家看看",一声充满亲情而又温和的规劝,胜过千言万语、千呼万唤,煽动起、催动着千千万万男男女女的无地焦虑和回家情怀,使得他们不远千里万里排除千难万难也要奔回父母的身边实现短暂的团圆。"回家"是来自过去的生活地点及其固定生活记忆的无意识召唤,构成对当下无地生存与流动性格的一种否定,和对原初依地生存及固体性格的一种回归。但问题在于,这种对无地生存或流动生活的否定,却恰恰是通过地点流动本身来完成的,从而形成了以流动否定流动的奇特悖论,结果是使地点流动无尽地再生产下去。同时,"回家"而不是"在家","回家看看"而不是"在家待着",表明无地焦虑以及流动生存注定了会循环往复地持续下去,从而不停顿地再生产出人们的"常回家看看"这一日常生活欲望。道理很简单:愈是流动在外的游子,对"家"的记忆才会愈益珍视,他们的"常回家看看"的无意识渴望才会因被压抑而变得愈益强烈,从而推演出"常离家生活"又"常回家看看"的互动型生存轨迹,形成流动——回家——再流动的循环圈。诚然,这首歌并没有在字面上特别强调地点的重要性,但实际上,整首歌在其字里行间都在

述说着人们的一个日常现实——流动、流动、再流动,以及由此而生的种种生存体验。无论如何,在《常回家看看》的旋律中,这种无地焦虑和流动生存已经推演成为当前中国人的一种普遍命运和自主选择。《寻枪》透过马山的寻枪过程,更是通过对一个高度浓缩的特殊时刻的强力轰击和细密探测,让公众体验到渗透于日常生活中的无所不在的无地焦虑和流动生存现实。如此,影片的文化意义已经显露了。

(原载《当代电影》2002年第3期)

Chapter 9 | 第九章

物质充盈年代的乡愁
——影片《说出你的秘密》的文化分析

看完影片《说出你的秘密》(思芜编剧,黄建新执导),我有兴趣谈论的,不是当今大众文化对个人隐私的渲染,或对社会道德和个人良知的呼唤等,而是在影片中处在不那么显要位置的一种怀乡愁绪或乡愁①。怀乡愁绪或乡愁,在这里指身在都市的人对于飘逝的往昔乡村生活的愉快、伤感或痛苦的回忆,这种回忆往往伴随或多或少的浪漫愁绪。影片对下乡知青聚会的叙述足以激发一种乡愁,值得关注。

一、怀乡愁绪作为叙事主线

镜头一拉开,首先露出的是一台红色台式投币电话,这是我们眼下在城市公共餐厅里经常见到的;接着我们看到江珊扮演的何利英靓丽而幸福的笑脸,听到她与王志文饰演的丈夫李国强通话时那戏谑、甜蜜而愉快的声音,同时闪现的背景画面还有他俩可爱的胖儿子及温馨的家中场面,以及打电话时几位老战友商量77届3班下乡知青聚会时的友好玩笑和对未来的憧憬,再就是回家时冒雨驾驶轿车……这里出现的物质形象有时髦电话、宽

① 这里的"乡愁"与"怀乡愁绪"、"怀乡感"或"怀旧感"是同义语,本文将在不同场合交替使用,它可以对译为英文 nostalgia。参见罗兰·罗伯森:《全球化:社会理论和全球文化》,梁光严中译,上海,上海人民出版社 2000 年版,第 209 页。

敞住房、公共餐厅和豪华轿车,精神形象则有甜蜜爱情、温馨家庭和纯真友情,它们共同组成了一幅时髦而完美的都市生活图景。观众从这些充盈的物质与精神形象中,可以明显感受到主人公何利英物质与精神生活的充盈、富足或满足(但随后发生的交通肇事逃逸案解构式地表明,这只是假象,她的物质生活虽然充盈,但精神生活其实是空虚的)。从中国最后一届下乡知青到拥有幸福家庭的公司经理,她对自己的生活确实可以心满意足了。

还需要注意的一点是,何利英本来是不必在聚会的中途非打电话回家不可的,她完全可以等到回家后再向丈夫交代刚才商量的下次同学聚会的事。安排这一通话细节有什么用?我想这与一般的细节安排有所不同,它要通过何利英当众与丈夫通电话来实现一种双重功能:一是表层的信息功能,向观众明确交代故事背景,即她个人和家庭生活的完满状态;二是深层的表现功能,这才是重要的,也就是使她有机会向知青老战友炫耀自己与丈夫和儿子的幸福生活情形,以及由此产生的自得和满足,从而强化她在下乡知青社群中的"社会资本"。

显然,我们从影片开始的通话镜头看到了一幅精心设置和渲染的主人公在物质生活与精神生活方面都十分富足或充盈的都市生活画面。这一开端既交代了故事背景,更设置了悬念:何利英的完满生活能否经受住变化莫测的生活的考验?一个经常表现的当代大众文化的主题,就是生活的变化多端。"变"才有故事。何利英原初的生活富足感能否经得起突发事件的考验呢?影片马上转入交通肇事情节,从此把何利英及其幸福家庭都推入不期而遇的深重困境之中,幸福生活不得不经受一场不能不说是严酷的精神拷问。但是,交通肇事以及诱发的家庭矛盾、朋友纠葛、同事摩擦和内心冲突等过程,并不是整个故事的叙事主线。如果认为这是主线,那就会误把对个人良知和社会公德的唤醒当作影片主题了。

我个人认为,从策划知青聚会到聚会的实现,这才是影片的基本叙事主线或叙事框架。初看起来,影片是要讲述当前人们的个人良知和社会公德从泯灭到复苏的故事,即开车撞人的何利英如何从肇事逃逸到主动自首的过程,但实际上,这只是一个由头,其目的还是由此激发并牵引观众对此的好奇心,使他们的观影过程成为一种怀乡过程,即一种乡愁的激发、追念和

享受过程。也就是说,上述所有情节和细节都是围绕知青聚会这个主线来设置的。这个主线所关注的真正焦点,是主人公失落的精神如何重新安置,具体地说,何利英在如今的物质充盈中失落的昔日乡村纯真品格,如何借助知青聚会而重新被唤醒。何利英与丈夫李国强、与女友、与受害者及其家属等的冲突,尤其是由此引发的内心冲突,都由于知青聚会的实现而最终得到合情而又合理的解决。知青聚会既是开头,也是结尾,而由这种聚会体现的怀乡愁绪或乡愁正构成影片的基调。

二、怀乡的原动力与知青聚会的仪式功能

生活在如今物质充盈的都市,却偏偏怀念物质匮乏的乡村生活,并且还把拯救现实危机的希望寄托于对那早已飘逝而去的日子的回忆,这究竟是为什么?是往昔的乡村生活真的那么美好、那么值得追忆?笔者碰巧正是中国最后几批下乡知青之一员(1975年至1977年),对那段岁月有着抹不去的一言难尽的回忆。黄建新生于1954年,当过兵,但并未有下乡知青的经历①。他叙述这段自己并未亲身经历过的知青生活,显然是出于一种间接体验。难道他真的相信知青生活那么充实?我想,凡是同时经历过"文革"和"新时期"的中国人,在起码的历史常识层面都明白,"文革"是一个总体说来不堪回首的非人性的浩劫年代,不可能有真正美好的生活(尽管在某些方面仍有可说之处)。黄建新没有必要去刻意美化它,他应该知道那是历史的倒退。这是依据起码的生活常识和历史常识就能判断的,尽管他没有下过乡。

那么,又是什么促使他去讲述这个怀乡故事,以此方式打开那已被尘封的历史记忆之门呢?我以为,促使导演叙述这个怀乡故事的真正原动力,不应是把那时美好的个人政治观点审美地表述出来的欲望,而应当与他对当下现实问题的痛切思索相关。具体说,他是为了解决当下物质充盈现实中

① 参见柴效锋:《黄建新访谈录》,《当代电影》1994年第2期,第37页。

人的精神匮乏问题，才诉诸乡村生活回忆。未曾亲身经历下乡知青生活，似乎反倒使他与之隔着一段距离，从而便于对其加以一定程度的理想化或美化。何利英的现实问题在于，她在乡下时，置身在物质匮乏的环境中，却保持了诚实的本色。但回城后，拥有家庭、儿子、房子、公司经理和车子等优裕的物质条件之后，就逐渐地丧失了这种诚实本色，竟然开车撞人后仓皇逃逸，为了保住自己的温馨家庭生活而残忍地违背良知，放弃自己应承担的责任。这似乎证明了一个道理：物质充盈的环境容易使人丧失诚实本色，相反，物质匮乏环境却可能促使人保持那份真率本性。这里暗含着一个逻辑：当物质匮乏时，精神是充盈的，而当物质充盈时，精神却反而变得匮乏了。何利英正是这样一个典型例子。这样，一个迫切需要解决的现实问题就产生了：如何在物质充盈的环境中克服人的精神匮乏的危机？

对于影片来说，答案显然不能到当下物质充盈的现实中寻找，因为这现实似乎在某种意义上或对某些人来说被视为人的精神堕落的罪恶渊薮。相反，答案只能投寄到对往昔乡村知青生活的回忆中，正是在那远离都市繁华的乡村边缘之地，在那容易被遗忘的物质匮乏年代，人还能保持个体的完整的精神本性，表现出宝贵的纯真和真诚。于是，怀乡具有了必然性，怀乡愁绪或乡愁的生成由此获得了充足理由。乡愁，或者富有浪漫意味的怀乡愁绪，既是物质充盈时代的精神匮乏危机的征兆，又是解救这种危机的途径。

这样，知青聚会就理所当然地具有了必要性和重要性。当年的知青战友聚会，是同事或朋友重新聚首、回忆友情的一种既庄重而又温馨的仪式，它可以使战友们通过回忆重新激发生存的力量。显然，在这里，知青聚会的基本功能就是以庄重的仪式，激发主人公的怀乡愁绪，使其从对往昔乡村生活的回忆中找到一条解决自己的现实危机的途径。人的精神境界或情操从物质堕落中提升，是以对过去的"单纯"品格加以认同的形式而实现的。知青聚会则仪式般地满足了这一要求。在当下的物质充盈中，个人的精神被物质欲望抵消了，再没有立足的地盘，只有回头诉诸往昔物质匮乏的"单纯"年代，才有可能重建精神家园。这种回忆本身就无法不勾起一种怀旧愁绪或乡愁。

对此，何利英自己的话颇能点破这一点："那天我翻照片时才发现，那

段日子最单纯!"下乡插队的"那段日子",在何利英的回忆中竟成了人的品格"最单纯"的黄金时段。这句话正可以作为理解整部影片题旨的一把钥匙。

三、知青聚会场面与自我认同

影片叙事的中心,是何利英的良知从暂时泯灭到复苏的过程,或者说是她的纯真本色从蒙垢到敞亮的过程。影片为此而精心设置了一系列人物和事件:一是丈夫李国强由猜疑、跟踪、探察到劝解;二是儿子对受害者一家充满童真的同情和关心;三是受害者一家在遭难情形下仍不失纯朴和善良本性;四是小姑子敢于直率地向何利英讲述个人的情感秘密。应当讲,这些都在潜移默化地影响、冲击着何利英的内心防线。但是,由于她的心灵沉迷在当下优裕的物质境遇中难以自拔,以致这些影响和冲击未能使她真正猛醒。按照影片的题旨这是正常的:导演把最后彻底解决问题的钥匙,留给了知青聚会。可以说,整部影片的高潮及何利英纯真品格的复苏,是通过这一仪式般庄重而神圣的聚会场面才最终完成的。

我们见到的是一个整齐而庄重的聚会场面的全景,这种情景我们于十多年前在《黑炮事件》里见过,但那次是带有反讽意味,意在讽刺机械而呆板的官僚作风,而这次却用来渲染聚会的仪式功能。主持人故作庄重和严肃地宣布:今天知青聚会的主题是"说出你的秘密","每个人都要交代一件在下乡时的秘密"。老知青们的语言是夸张的,场面是欢乐的。这看起来契合了知青聚会的特点。但是,由于是要讲述平常难以讲述的"秘密",因而对于眼下正藏有秘密的何利英(以及李国强)来说,却反而显得格外庄重和神圣:这对于他们在无形中具有了人格考验的神圣意味。说出秘密吧,那意味着何利英坐牢,一个幸福之家面临危机;而保持这一秘密吧,那不就违背了知青战友的信任和承诺,丧失了起码的人格?何利英起初不愿参加聚会,似乎正是要回避这一场外表轻松而实质上严峻的道德审判。

但内心强烈的自我认同渴望,驱使她最终去了会场。"说出还是不说

出我的秘密"，一直在折磨着她。她那脆弱的自我，深陷在物质充盈的污泥里难以脱身的自我，急切地想要寻求解脱。当眼下物质充盈生活中的一切都无法向她提供真正彻底的帮助时，她最后的救命稻草就似乎只有老战友聚会了。影片造成的客观情势是，只有知青聚会才能激发过去乡村生活的美好回忆，而只有这种回忆才能唤醒何利英的人格复苏，从而实现她的迫切的自我认同渴望。

高潮出现在从美国回来的冯建的讲话中。冯建先是对李国强敞开心扉，说"我这次专门从国外回来，就是为了看她"，接着当众讲述了当年插队时除了他和何利英之外谁也不知道的一段"秘密"。冯建那时是队里的会计，正在追求何利英。他利用职务便利"贪污"了30元钱，自己花了一部分，并用18元为何利英买了一块她心爱的手表。没想到何利英立即指责他："你不能这样管账，乡亲们多不容易！"她拿过手表，走了一整夜，到了县里，再到省城退了表，又到医院卖血，两天后返回，交给冯建30元钱，让他退还队里。冯建回忆说："好长一段时间，我都不敢看何利英那张脸。"这件事在他心里留下了不可磨灭的美好印象。他虽然因此而永远地失去了何利英，却在心里为她保留了一块永恒的圣洁而美好的地盘，以致在国外这些年，处处以何利英为人生的榜样。"碰巧"刚刚来到会场外的何利英旁听了这席话，她那长久关闭的记忆闸门洞开了，她终于从冯建这面镜子中发现了往昔纯真的自我形象。她的自我认同完成了。于是，她愉快地决定同李国强一道去说出自己的秘密。

可以见出，按照影片故事发展的逻辑，何利英的最终觉醒取决于她通过对乡村生活的回忆而实现了自我认同。当自我人格在现实的物欲横流中迷失而无所归依时，"说出你的秘密"就不再只是一次随便的聚会谈话或话语游戏，而成了与"我是谁"这类身份认同问题攸切相关的大事。是隐藏秘密还是说出秘密？这对何利英来说事关她的自我的生死存亡。如果继续隐藏开车肇事秘密，她就可能继续承受自我分裂的折磨；而当她决定说出这一秘密时，她就重新找回了失落的自我，成功地实现自我人格的复归。这样，对乡村生活的怀旧式回忆，帮助这位在物质充盈境遇中丢失自我的人完成了自我认同。

四、怀乡模式及中国当前的怀乡片

　　这部影片对怀乡愁绪或乡愁的表现,可以从不同角度去总结,我这里只想简要地讨论两个问题:怀乡模式和当前中国的怀乡片。

　　怀乡愁绪或乡愁,是现代艺术中常见的一种精神追忆模式。有人认为怀乡模式包含四个要素:历史衰落感、整体破碎感、丧失表现感和失去个人自主性的感觉①。这诚然有道理,但从模式的角度来说还显得不完全,因为上述四种要素仅仅代表了怀乡愁绪的某些缺失性特征,而没有展现与其相对的足以引发怀旧情绪的对比性特征,以及从缺失返回完整的回忆途径。现实中的缺失、个人自主性的不足、过去的某种完整性和连接这两者的回忆方式,至少这四者才能构成一个完整的怀乡模式。因此,我认为怀乡模式具有四个基本要素:现实的缺失感、个人自主性的不足、想象中过去的充实感和对过去的回忆。简单说,怀乡模式包括现实缺失、个人自主性的不足、过去的充实和回忆四要素。这里不妨结合这部影片略加分析。何利英开车肇事逃逸而心灵备受熬煎,彷徨无着,这表明她遭遇现实的缺失感。面对现实的缺失,她丧失了起码的个人自主性,不敢表现自我(紧紧守住自己的秘密),这就等于失去了主体性。现实的缺失加上个人自主性的丧失,这是无法在现实本身中弥补的,不得不求助于过去的充实或完美。过去的她确曾具有完美的人格,只是在现实的物质充盈中丧失了固有地盘。正是知青聚会中冯建的回忆,触发了她的个人记忆,使她找回了过去曾经拥有而在现实中失落的纯真自我。于是,怀乡愁绪获得了一次完整的表现。

　　看完这部影片,我感觉有一根无形的思绪牵引着我,使我不由得回忆起近年看过的另外几部影片:谢飞的《黑骏马》(1995)、霍建起的《那山　那人　那狗》(1999)、张艺谋的《一个都不能少》(1998)和《我的父亲母亲》

① 参见罗兰・罗伯森:《全球化:社会理论和全球文化》,梁光严中译,上海,上海人民出版社 2000 年版,第 226 页。

(1999)。它们尽管彼此之间有很明显的差异,但在一点上是存在共通性的,哪就是表现出一种共通的怀乡愁绪或乡愁。《黑骏马》讲述白音宝力格从城市重返草原,寻找他与心爱的姑娘索米娅之间那注定已不可挽回的真挚爱情。辽阔而美丽的草原,雄健的黑骏马,以及民间叙事曲的沉厚旋律,强化了影片的乡愁氛围:城市生活是不如意的或有缺陷的,真正理想的生活存在于过去的乡间。当然,另一方面,由于出了那罪恶的黄毛希拉,正是他玷污了主人公与索米娅的爱情,因而乡村生活的乌托邦性质本身也受到质疑。与这种带有矛盾的怀乡情绪不同,《那山 那人 那狗》的怀乡感是明确的和坚决的。它叙述了发生在乡邮员父子之间的身份认同故事。上任第一天的乡邮员在父亲的带领下跑邮路的过程,成为父子之间的冲突展开及其解决的过程。父子之间的认同性危机的解决以年轻的乡邮员儿子向退休的父亲所代表的"山里人"价值体系的认同为标志,尽管他们之间的代沟不可能完全弥合。父子认同是基本的主线,它还贯串起了老乡邮员与妻子、"国家干部"与山里人、个人与社会系统、现实选择与过去传统等之间的认同线索,从而使影片交织成一个复杂多样的认同关系网络,渲染出一种浓厚的乡愁氛围。影片对以老乡邮员价值观为中心的乡村生活理想的表述和礼赞,为这种认同贡献出一种可供仿效的怀乡的理想范型:在今天这个物质生活至上的年代,如果人人都能像老乡邮员那样平静地投身于平凡的生活劳作,那我们这个社会就不存在认同性危机了。这种描述显然灌注了一种新的乡村生活乌托邦内涵。①

在张艺谋的两部新片里,怀乡感获得了鲜明的表现。《一个都不能少》着力渲染了魏敏芝等乡村孩童的纯朴、真诚和憨厚。饱尝物质匮乏苦味的他们面对金钱和社会责任时赤诚的纯真态度,使你不能不感动!而与此形成鲜明对比的是,物质生活充盈的城里人,如车站服务员、电视台门卫等,却处处显得虚伪、机械和呆板。即便是台长最后"慷慨"地接纳魏敏芝,也与借助她的乡村纯朴来刺激那事关电视台命脉的收视率有关。城里公众对魏敏芝在荧屏前的纯朴倾诉的热狂式反响,突出表明了这种怀乡感的成功效

① 参见拙文《认同性危机及其辨证解决》,《当代电影》1999 第 4 期。

果和对于都市公众的必要性。对于在物欲中奋勇挣扎的都市公众来说,朴素、纯真仿佛早已成为飘逝而去的往昔,它们而今仅仅残存于对乡村生活的偶尔回忆中。魏敏芝的成功,似乎正在于适时地从市民对华贵与虚伪的追逐中抢救出宝贵的乡村朴素与纯真记忆①。与这种乡愁相联系,《我的父亲母亲》则以一个市民的口吻诉说了发生在自己父母之间的美丽动人的童话式爱情故事,全片洋溢着浓烈的怀乡情怀。对那种纯真、热烈、冲决一切社会束缚的乡村爱情的深情追忆,似乎正从反面凸显出今日都市爱情的虚假和软弱。

　　这些影片对于乡愁或怀乡感的不约而同的表现,使我产生了一种念头:中国出了批怀乡片。这里不可能一一列举,但可以说它们共同地体现出上面指出的怀乡模式:现实的缺失、个人自主性的不足、过去的充实和回忆过程。为什么90年代中期以来会出现怀乡片潮流?这应当与当前中国文化中的某种怀旧热潮有关。人们把怀旧的触角不仅伸向近在咫尺的90年代,如《一个都不能少》;也伸向80年代,如《那山 那人 那狗》;还伸向属于"文革"的60、70年代,如《阳光灿烂的日子》、《我的父亲母亲》、《黑骏马》和这部《说出你的秘密》;还有的伸向更久远的30、40年代,如《红高粱》、《摇啊摇,摇到外婆桥》。对这些本已飘逝的个人和历史景况的缅怀,实在是出于现实文化的需要。现实生活是不停地奔流的连续体,新的总是要取代旧的。但是,新的未必就是完美的,未必就胜过旧的。尤其是近年由现实物质生活的充盈而生起的精神缺失或匮乏感,迫使人们对目前的人生意义或人生价值体系产生怀疑,并产生新的寻求欲望。这种怀疑和寻求过程所经常采用的资源之一,就是对过去的某种充实状况的回忆(再有就是对未来的期待和对西方的借鉴)。回忆的潮水一经触发,怀乡愁绪就会汩汩涌来,往往会出现这种状况:历史在回忆中的呈现状况与其当年的实际状况并不一致,甚至相反。在浪漫的怀旧氛围中,似乎重要的不再是过去的真实状况究竟如何,而是它们在回忆中被审美地表现的状况如何。就近年的怀片片而言,人们为了解决在现实中难以解决的问题,如物质充盈与精神匮乏之间的矛盾,

① 参见拙文《文明与文明的野蛮》,《当代电影》1999年第2期。

不由得诉诸回忆,在回忆中按现实的需要去重新选择、移置、变形甚至美化过去。因而这些怀旧片按照现实需要来对过去的历史景况加以怀念,是必然的。而我们从对过去状况的具体怀念方式中,可以见出当今现实的缺失之所在。现实中所需要或缺失的,往往要通过非现实的怀旧形式去获取,这似乎已成为当代文化尤其是大众文化的一种经常性战略。大众文化的惯常的成功途径是:把怀乡愁绪主要当作娱乐资源,或者仅仅让观众在轻松愉快中释放其抽象意义上的乡愁,或者让他们在淡淡的怀乡伤感中或多或少地获得一种精神抚慰。但不管怎么说,从大众文化怎样怀乡或怀乡的具体方式中,是可以见出它所得以产生的年代的特定文化语境状况的,如当下人的精神、道德、心理等所面临的迫切问题。由此,怀旧片以及这种怀乡片热潮具有文化分析和社会认识价值,该是不容置疑的了。

当然,在我看来,这部影片对乡村知青生活的回忆诚然有其合理之处,但关于那段历史本身却难免缺少富有弹性和多样性的具体分析,显得有些笼统而牵强。至于安排"从美国回来的冯建"来最终解决何利英的问题,似乎把人格的理想化的希望投寄到"外面"。关于怀乡愁绪或乡愁及怀乡片,还有许多问题需探讨,这里不过是初步提出问题。限于水平、篇幅和时间,我只能抛砖引玉了。

<div style="text-align:right">

2000 年 6 月 12 日于北京北郊
(原载《当代电影》2000 年第 4 期)

</div>

Chapter 10 | 第十章
道德性认同及其挽歌
——影片《谁说我不在乎》的文化分析

在《谁说我不在乎》里,女中学生顾小文最后运用"离家出走"这枚重磅炸弹,终于把闹离婚闹得不知自己是谁的父母震慑了,让他们乖乖地聚拢回家。但是,问题在于,他们回家后还会彼此相亲相爱、幸福地生活吗?顾小文本人说她"不知道",而观众看完影片后恐怕已经能明确地想象得到了:这种没有爱情、迷失自我的婚姻还有什么幸福可言?黄建新近年来似乎对这类市民文化认同问题感兴趣,尽管他并没有在导演阐述中明确地使用过类似的表述。我所说的市民文化认同,是指当今中国市民对于个体和社群的身份的确认或再度确认过程,它回答"我究竟是谁"、"我们究竟是谁"之类的问题,主要涉及人生意义、道德结构、心理特征、人格塑造、话语方式和审美表现等方面。这些显然属于当前都市文化建设中不可回避的重要问题。

早在去年上映的故事片《说出你的秘密》中,黄建新就通过女主角何利英在驾车肇事后所面临的个体道德困境,凸显了自我认同在当前市民生活中的重要性。如果说,《说出你的秘密》把自我认同得以实现的希望投寄到自我的过去——对往昔乡村生活的怀旧式回忆,弥漫着浓重的乡愁,那么,《谁说我不在乎》则把这种希望转向了下一代——通过女儿顾小文的坚决干预迫使父母再度确认其父母身份,维护家庭的完整性,显示了一种旁观的力量。如果这一粗略比较有其合理性,就有可能从《谁说我不在乎》中读出那么一点意思来。

按我的理解,《谁说我不在乎》是以女中学生顾小文的眼睛作为主视点

的,由此见出一个普通家庭的自我认同危机。这是中国北方名城的一个三口之家:顾小文,她的父亲顾明是精神科大夫,母亲谢雨婷是工程师。三人被同时卷入了一场不期而来的自我认同危机。喜欢记日记的顾小文,显然正处在青少年自我认同的关键时段,把父母及其关系作为自己的未来认同对象,却意料不到地对他们产生了深深的失望和焦虑。事件的起因是,人到中年的谢雨婷为了领取单位发给"模范夫妻"的棉被,不顾一切地四处寻找被遗忘的结婚证,认为找不到结婚证,夫妻就是非法的,会散伙,由此而与反对寻找的顾明发生越来越尖锐且难以调和的冲突。原来平静地投入工作的顾明,面对妻子的"威逼"愈来愈难以忍受,不由得离家分居,并对助手小安大夫的情感攻势怦然心动。这时,原来以为自己对父母和家庭的未来"不在乎"、总是生活在新潮中的顾小文,终于发出了"谁说我不在乎"的激烈反问,在种种劝说努力都失败后愤而离家出走。这才成功地引发了顾明和谢雨婷的反省和寻找,最后迫使这个濒临分裂的家庭重新聚合起来。家庭的完整才是最根本而又重要的自我认同方向,这似乎该是影片得出的最后结论。不过,从结尾处理以及整部影片的文体特征来看,这一结论似乎本身又会招致否定或拆解。

　　要把握影片对于自我认同状况的具体呈现,就需要首先看到影片在电影语言上的两个显著特点:一是文体拼贴,二是双重视点。文体拼贴,是指平常的叙事镜头与独出心裁的漫画镜头之间形成的奇特的组合形态。影片往往在正常的叙事过程中,突然插入漫画镜头,就好像小说叙事遭遇干预一样。这使得故事的参与性和亲历性突然中断,插入了旁观和反省因素。而文体拼贴是同叙事上的双重视点紧密关联的。影片的主视点当然是顾小文的第一人称视点,但同时,在顾小文眼力不可及的地方,例如她父母的床上纠葛、往事回忆、单位经历等,则运用了辅助性的全知全能视点。如果说,全知全能视点主要体现一种参与和亲历性,那么,第一人称视点在参与和亲历中已经带有了旁观因素(顾小文对父母做旁观性审视)。在这里,平常叙事镜头与全知全能视点、漫画镜头与第一人称视点之间,显然具有必然的联系——它们分别代表了影片中的两种相互交织的力量。一种是记忆的力量,它引导人在感伤中回忆往昔时光,如顾明和谢雨婷对恋爱故事的回忆,

精神病人沉浸在"文革"的火红岁月中;另一种则是观察的力量,它牵引人关注当下变化,如顾小文对父母的审视。正是由于文体拼贴和双重视点的结合,影片并没有走通常影片那种打造一个有机整体的老路,而是制造了一个具有多重裂缝的内在冲突结构,由此造成一种感性亲历与理性旁观交织、记忆与观察组合、庄谐杂糅的美学效果。

 影片在语言上体现的上述美学效果,揭示出这个家庭的成员在自我认同上的错位状况。这应当是三人之间的时空错位。首先来看谢雨婷,她总是生活在过去维度里。表面看,她人过四十就不停地唠叨,一心注意生活琐事,缺少理想和活力,但深层原因却是对现实深深地失望了,转而把生活的希望投寄到对往昔乡村生活的美好回忆中。她对生活、对自我要求愈高,对现实的失望就愈大。而寻找结婚证不过是导火线而已。她是一个生活在过去维度并以此作为现实标尺的人。再来看顾明,他生活在现在维度中。与妻子把全部的愉悦投向过去时光不同,他总是专注于现在的医院生活,投入到对精神病人的治疗中,满足于自己的"著名精神科大夫"身份。对于妻子的抒情和回忆要求,他常常只是敷衍了事,觉得多此一举;而对她"寻找"结婚证的行动,不仅丝毫不理解,而且发展到反感和坚决拒绝的程度。他是一个生活在现在维度而拒绝过去的人,觉得今天胜过昨天。最后看顾小文,她的生活属于未来维度。她关心父母的过去和现在,是从自己对未来的认同上着眼的,从而有意识或无意识地把父母的过去和现在当作自己的未来人生典范加以认同。这样一个看来幸福美满的标准市民家庭,实际上是貌合神离的,各自选择了不同的时空维度:过去、现在或未来。每一个成员都"生活在别处",他们之间的时空体是相互错位的。而这种错位正与影片的多重裂缝的内在冲突结构相吻合,从而共同地把这个家庭内部在美满的表面的掩盖下所具有的深重的自我认同危机暴露出来。

 影片把大部分镜头给了顾小文,展示她对这个家庭的观察以及对它加以拯救的努力。这种努力不能说不成功,因为正是由于她的一系列和解努力甚至出走,才最终迫使父母言归于好。不过,更需要看到,顾小文所运用的"离家出走"这一重磅炸弹,在性质上主要不是情感性的而是道德性的。也就是说,父母之所以答应回归、家庭之所以确保了完整,主要不是由于激

活了父母之间的爱情,而是由于唤醒了他们为人父母的良知、对女儿的道德责任。在这里,道德责任压倒了情感、放逐了爱情。影片的结尾镜头尤其能够说明问题:一家人重新团聚在出租车后排,坐在父母之间的小文感到无比满足和喜悦,但顾明和谢雨婷不仅没有丝毫满足和喜悦,反而显得目光迷乱和无助。随后,两人除了睡同一张床、一起锻炼身体之外,似乎根本没有了情感上的交流,丧失了共同语言。在这个家庭里,除了小文的个人独白以外,他们两人似乎从此深深地陷入了"失语"状态。难怪小文如此感叹道:"日子似乎回到了从前。真的回到了从前?不知道。"小文的"不知道"其实道出了一种必然境遇:父母的婚姻可以延续了,甚至可以永久地延续了,但他们之间的情感却是永久地失落了。这里所实现的认同是一种放逐情感后的道德主导的认同。换句话说,不是彼此真情激活而是家庭道德责任,才最终挽救了顾明和谢雨婷濒临破裂的婚姻。影片最后对这种道德性认同保持一种疑问语调和哀婉氛围,正披露出对此的深深惋惜之情和对无法挽回的情感的含蓄召唤。可以推测,黄建新在拍摄结尾时,本来是可以选择另一种处理办法的:在出租车里,小文将父母的手牵到一起,一家人脸上重新洋溢着发自内心的欢笑和满足,显示出这个家庭及其每个成员再度完满地实现认同。但这样的结尾显然过于简单、过分妥协和不真实,不无道理地被放弃了,转而选择了冷峻而无情的挽歌式落幕,使观众承受似乎看不到希望的生活的沉重感。

与此前的《说出你的秘密》比较,黄建新在这里仍然致力于认同问题的探讨,却显示了一种新意向。《说出你的秘密》在面对道德困境而无法解脱时,不由得诉求于往昔乡村的纯真年代,属于以情救德,即以纯真情感去拯救在物质充盈年代失落的基本道德准则;而《谁说我不在乎》则突出了夫妻情感危机问题,诉求于为人父母的道德准则,这就应该属于以德救情了,即是以道德责任去拯救失落的情感。如此,黄建新的探索显示了从道德困境及其情感拯救向情感危机及其道德拯救的转化。在我看来,这就等于提出了当今都市文化价值体系需要考虑的一个问题:道德与情感显然是当今市民生活中不可缺少的两大要素,但它们之间如何才能形成一种协调而又和谐的关系呢?黄建新似乎显示了这样的想象性解决方式:当道德困境凸现

时,应当调动情感去拯救;而当情感危机暴露时,则需要运用道德去化解。道德与情感之间似乎各自本身都天生"发育不良",具有缺陷和不完整性,需要借助对方的力量去救助。这样的互动或互助式解决方式,无疑有其合理性。

不过,在我看来,在道德与情感之间,无论哪方遭遇危机时,都不能仅仅满足于借助对方去拯救,而需要发掘和调动它们各自潜在的或未来的能量。道德上的缺失,应求助于道德本身的强化;而情感的退化,则需要情感本身的激活或更新。顾明和谢雨婷的夫妻情感危机,光靠女儿所唤醒的道德责任感是不可能真正化解的,重要的是重新激活他们之间被严重伤害了的情感。但影片在其哀婉的尾声中没有让人看到这种激活的任何可能性。显而易见,黄建新是要为市民的道德性认同唱一曲情感挽歌,而不是为道德和情感的双重激活而吹响激越的号角。如此,问题就出来了:在市民生活中,情感和道德之间应该形成怎样的合理性结构?而当两者遭遇危机时,如何才能重建这种合理性结构?这可能是当前的都市文化建设需要考虑的一个突出问题。影片把这份沉重的思考压在了看完影片后难免惋惜、叹息或质疑的观众心头。黄建新下一步会怎么拍,不得而知。但我希望他能有机会持续这种市民文化认同的探索,以便为人们进一步思索这个问题提供富有感染力的想象性模型。当然,我在这里所说的影片的文化认同意思,只不过是我个人对它的一种观看和阐释而已,导演自己未必以为然,换个观众也会有不同的观察,这原本是不需要特地解释的。

(原载《当代电影》2001 年第 6 期)

Chapter 11 | 第十一章

非常人对正常人的文化返助
——影片《无声的河》分析

说实在的,当听说将要看的《无声的河》是残疾人题材的影片时,我的心里马上生出一丝疑问:这片子是否想赶时髦?是否会拍得让人不忍心看下去?但看完后,我却感受到一种意料之外的欣喜:影片能拍成现在这个样子,不容易呀!

分析这部影片的文化内涵,可以有多种不同途径,而我感兴趣的是正常人和非常人之间发生的奇特的文化交换。尽管"文化"的精确定义难以界说,但这不应妨碍人们按自己的一种理解去加以运用。在我看来,文化是指人类的符号表意行为,人们创造和运用符号以表达特定的意义。由此看,无论是原始人结绳记事,还是现代人绘画唱歌等,都属于文化。这部影片涉及的具体的文化问题在于:文化难道仅仅与那些五官健全和教养完备的正常人相联系吗?那些五官残缺和教育有限的非常人群是否也可以分享文化创造和文化利用的喜乐哀愁呢?他们作为人类的一员,难道可以同人类文化分离开来吗?或许正是在这些与通常文化有所疏离的弱势和少数人群中,蕴藏着真正健全和充满活力的文化因子。对此,这部影片并没有作简单化处理,而是提供了一种更具合理性的答案:文化存在于正常人与非常人之间的交换过程中,不过,这种文化交换具有特殊的形式。

首先可以看到,影片流溢出一种明显的浪漫主义与审美主义相互杂糅的文化风格。

浪漫主义的突出特点之一,往往是对古典传统的崇尚。这种浪漫意味是通过影片的审美形态特色体现出来的。影片在镜头的构图、影调和画面

组合上有一个突出而又鲜明的审美形态特点:古雅。我所谓的"古雅"是指以达言聋人学校的古色古香校舍和环境为主的一种古朴和雅致氛围,这种古雅感受在影片中主要是通过相同或相近画面的重复而实现的。从文治走进这所残疾人学校的大门时起,观众就被带入一个古雅的氛围中了。不仅重复出现的古朴校门,而且同样重复出现的校园古树和教室都处处流溢出这种古雅情调。这一点更由于古老的北京胡同、卢沟桥及其石狮子、文治音乐作品演唱会举行的场地——长城等文化器物或景观的出现而得到了加强。

不过,这种浪漫主义式的古雅之美,在影片中是与审美主义那种优美崇尚交织在一起的。审美主义的基本精神之一,是认定艺术比生活更像生活,因而更美,从而寻求以美的艺术来为生活建立理想的"典型"。① 这种审美观念及理想曾经在20世纪前期深刻地影响了一批中国现代诗人、作家、戏剧家(如郭沫若、田汉、欧阳予倩等),激励他们创造美的艺术来对照或对抗当时中国的现实境遇。影片编导宁敬武或许并不是有意识地借鉴审美主义观念,但他的影片实际呈现给观众的影像却显然打上了这种观念的深深烙印。这位青年导演在影片中有意追求一种诗化风格:"我所说的诗化风格追求,不是指西方作者电影和苏联的诗电影,而是指富有中国古典诗学审美精神的电影……诗化风格在中国早期导演中有萌芽显露,成熟之作当属费穆和他的《小城之春》。诗化电影是我的电影理想,费穆是我敬仰的导演。截止到今天为止,他仍然代表了中国电影最高水准的电影大师。"②他虽然把"诗化风格"不无道理地归结到中国古典美学传统渊源上,但仅有这点是不够的,还应当看到他所师法的费穆,很可能在当时受到审美主义的影响(这只是我的初步推测,有待于证实),从而追求一种具有审美主义色彩的"诗化风格"(当然费穆是否足以成为"代表了中国电影最高水准的电影大师",需要另行讨论)。所以他似乎是把中国古典审美理想,与来自西方的

① 参见王尔德:《谎言的衰朽》,赵澧、徐京安主编:《唯美主义》,北京,中国人民大学出版社1988年版,第127—128页。
② 宁敬武:《〈无声的河〉或其他》,据他本人提供的打印稿。

审美主义观念综合到一起,形成影片的优美形态。这样,这里的审美主义显然已打上深深的中国古典美学传统印记。

与浪漫主义式古雅迷恋不同,这里的优美是指一组组小巧、柔和、圆润、协调和和谐的镜头,它们令人产生美的感受而难以忘怀。想做画家的薛天南凝神观赏雨打荷叶的景象,忽大忽小的雨滴落在绿色荷叶和粉色荷花上,从花瓣上滚落,在荷叶上翻滚,晶莹剔透、和谐可爱。再有就是薛天南画竹时,纸上的竹子和雨中的竹子交相映衬,从带露珠的嫩芽到挺拔的竹子再到葱茏的竹林,一片片青翠而细柔的竹叶和一根根修长而又圆润的竹竿组合成为一幅优美的画面和一种优雅的影调。类似这样的优美画面和影调在影片中一再重复,似乎幻化出这群非常人所倾心向往的审美乌托邦。

可以说,影片使浪漫主义式古雅与审美主义式优美杂糅在一起,形成一种浪漫式审美主义风格。如果说浪漫主义竭力寻求回到古雅,那么,审美主义则着力探索以优美艺术救治生活的可能性。这种杂糅风格似乎本身就在暗示现实生活虽然丰富多彩,但是存在着难以化解的不完美或不和谐,而真正完美的生活却是存在于非常人的古雅而优美的艺术想象中的。例如,存在于薛天南的"唯美"绘画里,"安静女孩"的舞蹈的狂欢中。因此,按照这种浪漫式审美主义观念,人们应当发掘非常世界所蕴含的美的资源,使其成为救治、激活或改造正常人世界的积极的或革命性的力量。具体地说,这种由古雅和优美交织而成的浪漫式审美主义形态,构成了影片中正常人文治与非常人——达言聋人学校的残疾学生进行文化交换的具体场域。这种场域的存在为这种文化交换提供了一个带有浪漫式审美主义意味的文化氛围,它似乎本身就清楚地表明:影片编导者所精心建构的文化交换与其说是现实的,不如说是理想的,是处于当前并不令人如意的现实中的人们对于古雅而优美的理想生活的一种文化想象。

从大学生文治带着吉他走进达言聋人学校的古色古香的大门起,这位酷爱声乐的正常人与一群既聋且哑的非常人之间的文化交换就开始了。文化交换应是一种价值交换,正像普通商品交换一样需要双方交换各自的价值。按一般常识,正常人往往享受完善的文化教育,因而会被认为拥有高度丰厚的文化价值;而非常人由于生理或身体条件的限制,无法享受完善的文

化教育,从而在文化价值上处于弱势。那么,正常人文治和那群聋哑孩子各有什么文化价值呢?他们之间又如何进行文化交换呢?这种交换会是平等的吗?

文治是一个长相英俊潇洒,而且文化素养颇高的大学生,他的最大愿望是在大学毕业后能成为一名音乐人。那么,这里的音乐是指高雅音乐还是通俗音乐?从紧紧伴随他的是吉他而不是钢琴或提琴这一事实,似乎可以得出一个判断:他的理想不是高雅文化意义上的音乐人,而是大众文化意义上的音乐人——做一个可以出人头地、众人喜爱的通俗音乐歌星。这一点无可厚非,他不会简单地因为渴望做通俗歌手而显得不高雅或不文化。在我看来,一般地讲,高雅文化与大众文化之间往往本身不一定存在文化价值高低之别,而是存在文化类型的差异,即两者各有其相应的形式组合方式、情感逻辑、文化规范、价值尺度等,以便满足人们的不同审美需要。从文化的价值水平看,高雅文化作品不一定高雅,而大众文化作品则不一定低俗。某部高雅文化作品可能在审美价值上低下,而某部大众文化作品则可能取得很高的审美成就。这表明,具体的文化作品往往是复杂的,包含多种可能性。在特定的情形下,大众文化也可能体现出高雅风貌来。就文治而言,他对通俗音乐的喜好,以及他在教导、关心和帮助残疾学生的过程中体现出来的出色品格,仍然表明了他的高雅文化气质。我想,这或许应是观看影片的观众的一个共同感受。

可以说,喜爱大众文化,对于非常人富于高度的责任感和深切的同情心,是文治的主要价值或"价格"。这集中地表现在他的如下行动上:关心并跟踪一心想当警察的张彻,直到为张彻的安全挺身而出;教这群想当明星的"安静女孩"跳舞,使她们享受到正常人才能享受到的文化娱乐,并在舞蹈大赛中取得令正常人都羡慕不已的成功,等等。

如果文化交换的施动者只是正常人,而非常人只能单方面地被动获益,那么,这种文化交换就是名实不符的,就只是文化施予而非文化交换了。这里的文化交换依赖于正常人和非常人之间同等程度地、积极地为对方付出而相互参与的行动。

与文治的通俗歌星梦相比,他的残疾学生们也不能免"俗"。练过武功

的男孩张彻想当警察。漂亮女孩刘艳和薛天南尽管聋哑,但都分别有着这个时段一切漂亮女孩都可能拥有的大众梦想——一个就想当明星,并因此差点落入不怀好意的艺术摄影楼老板的圈套;而另一个则一心编织自己的多彩多姿的画家梦,尽管处处碰壁。大众文化作为时尚风潮,常常在有形或无形地塑造着每一个人,无论他是正常人还是非常人,并且把他的个体人生欲望整合到一个共同的形式中。这是因为,特定时期的大众文化总是植根在这个时期的最具体和最底层的人生欲望根基上,一方面受制于这种欲望的牵引,另一方面又赋予这种欲望以特定的形式。在这个意义上,文治的歌星梦、刘艳的明星梦和薛天南的画家梦,都可以说是这个时期的大众文化风潮的产物。同时,后两者与其他残疾女孩一道,也都渴望在人生道路上求取辉煌:她们在文治的导演下,以正常人名义凭借"安静女孩"组合参加舞蹈大赛,竟一举夺得第一名大奖,实现了做正常人并超过正常人的梦想。

这群非常人在文化交换中的价值在哪里呢?按常理,他们只能处在被正常人保护、施舍或施予的地位,而不大可能反过来向正常人提供同等"价格"的东西。但影片在这里却突破了常理常规,着力描述了非常人帮助正常人恢复人生信念和信心的过程。正是在这一点上,真正意义上的文化交换发生了。也因此,这种文化交换具有着特殊情形:不是正常人帮助非常人,而是相反,非常人反过来和返回来帮助正常人。这种非常人反过来和返回来向正常人提供文化帮助的情形,不妨说是文化返助。

我们可以看到,这群非常人向由于嗓子长息肉而对生活丧失信心的正常人文治,提供了积极而有效的帮助:他们看见文治的吉他摔坏了,就凑钱买了一把新吉他送他,令他感激万分。这是影片中具有重要意义的转折性事件:本来灰心丧气的文治终于重新树立起人生信念,重新开始歌唱,为这群非常人朋友,也为自己。于是,他一面教他们学文化、跳舞,一面为他们写歌,在歌中创造出一种浪漫的人生理想。"你们是我的兄弟,你们是我的姐妹,我最初的手。"在现实生活中备感孤独和绝望的文治,终于在残疾学生中找到了亲如兄妹、情同手足的朋友、知音。而反过来,文治对这些兄弟和姐妹又产生出强烈的关切:"[无法]让你听见最美的声音,那是我的遗憾,我的兄弟,我的手;让你看见最远的路,那是我的心愿,我的姐妹。"于是,残

疾学生与文治之间的文化交换终于实现:学生送吉他给文治,而文治教她们跳舞,带领她们以正常人身份参加舞蹈大赛并夺得第一名;学生为文治在长城上开演唱会,而文治则帮助张彻和薛天南;薛天南等为文治拍摄 MTV,使文治重新歌唱,像正常人那样。

不过,从影片的实际讲述来看,这场文化交换最终呈现为文化返助。双方的文化交换其实是不对等的:文治给予残疾学生的要少于后者给予他的。这就意味着,正常人支付给非常人的东西要少于非常人支付给正常人的东西。也就是说,与正常人扶助弱势的非常人这一通常情形相反,在这里,恰恰是非常人反过来和返回来扶助正常人,从而出现文化返助。文化返助意味着,本来应向弱势群体提供文化支援的正常人,却反倒需要作为被帮助者的非常人来提供帮助。帮手反倒易位为被帮助者。

这种文化返助现象的出现,似乎显示了影片编导宁敬武的一种独特的文化想象:那些富有文化价值的正常人,其实往往缺少文化价值;而相反,真正的文化资源蕴藏在看来缺乏文化的非常人中间;这样,非常人返助正常人,就具有了充分的文化理由。这种文化返助构想很可能建立在宁敬武对于当今正常人群体的一种文化估价上:他们难道不正是真正需要救助的文化弱势群体吗?如果这一推断大致可以成立,那么,由此不难发现这位编导内在的浪漫式审美主义救世幻想。当然,单就这种救世理想本身来说,存在着双重可能性:一是观众通过观赏,对他们的心灵或多或少、或早或迟地产生潜移默化的美化作用,从而兑现救世承诺;二是编导者将自己的这种救世理想与观众沟通,从而表现或宣泄自身的救世理想。第一种重在实现影片的社会效果,而第二种则重在表现个人理想。两者都有其合理性,但是否两者都能成为现实呢?如果这一点难度很大,那么,它们中的哪一种更有可能成为现实呢?不得而知。但至少可以说,宁敬武通过这部影片,已经富于创造力地传达出了自己的浪漫式审美主义理想和文化返助观念,以此为人们思索和解决当前社会文化疑难问题提供了一种独特的可供参照或选择的审美方案。这就够了。

(原载《当代电影》2001 年第 3 期)

「第三编」

张艺谋神话及其文化修辞

Chapter 12 | 第十二章
谁导演了张艺谋神话？

在需要神圣的英雄而又无力产生这种英雄的年代,文化所擅长的象征性解决本领,莫过于导演出能尽情挥洒其浪漫奇想的当代神话剧了。于是,"张艺谋神话"应运而生。

一、张艺谋神话

20世纪中国走向世界的历程中,如果出现过"神话"般奇迹的话,张艺谋无疑是其当然英雄(主角)。

作为世界边缘性弱势话语的中国艺术,能从西方这一中心王国成功地讨来"说法",谈何容易！遥想玄奘当年,跋涉千里,经磨历劫,才从西天取来真经。在现代,中国文学向西天取经,更是长路漫漫。20世纪中国文学总是把"走向世界"作为自己的根本性口号,似乎只有走向世界才会有中国的真正的现代文学。而在中国现代艺术家族中,又确乎是最能体现中国文化传统的文学,才最有可能率先冲顶成功。在文学的高大身影的反衬下,电影这一西方舶来品,既无传统根基,又远离文化中心,它要走向世界,就仿佛是"天方夜谭"(后来人们才可能意识到,正是电影这一舶来品比之倚重母语的文学,更有可能跨越文化界限而实现跨文化沟通)。这可能正是中国电影长期以来未被赋予走向世界大任的重要原因之一。由于以走向世界为神圣而光荣的使命,中国作家们自然就把诺贝尔奖当做自己心仪的西方"天鹅"。按理,拥有5000年辉煌文明史的中国,得个诺贝尔奖不应成为问

题。可是,命运仿佛专与我们作对,中国作家总是与之失之交臂。当同处亚洲的印度泰戈尔、日本川端康成都先后荣享诺贝尔奖后,我们这泱泱诗国也该讨得个"说法"了吧?声名最高的鲁迅未成,大抵与他早逝有关。据说老舍在"文革"中本来要获奖,但由于浩劫中生死不明,所以未能加冕。到了70年代末、80年代初,沈从文该行了吧?他的一流大家地位不是"外面"先给了吗?但西方竟然还是狠心地没有让这位垂垂老者辞世前获得"说法"。沈从文之后,巴金老人总可以了吧?十多年过去了,似乎总是遥遥无期。或许,这一切该归咎于西方对中国的无知罢?中国辉煌的现代文学难道还够不上一个诺贝尔奖?然而,令文坛尴尬的是,电影界半道杀出个张艺谋。这位刚出道不久,甚至在一些人看来可谓"乳臭未干"的黄土地后生,却轻而易举地在西方赢得几乎如诺贝尔奖在文学界那样重要的电影大奖,似乎使走向世界的文坛梦想毫不费力地转而在影坛成真了。这不是当代神话又是什么?

　　张艺谋神话不仅在于中国人成功地从西方强势话语场中讨来"说法",而且在于创造出当代个人的自我实现奇迹。他以特殊的本领和机遇使中国最高电影学府的大门"一"叩即开;刚摆弄电影摄影就以《黄土地》"一"鸣惊人;做《老井》摄影又自荐出演男主角,在东京"一"炮打响;直到首次执导影片就以《红高粱》"一"夜成名。张艺谋,这"一"的神话的制造者,在中国电影史上,还有谁能创造出这样一举成功的奇迹?

　　让人惊奇的还在于,他能通过《秋菊打官司》的成功,使在国内遭禁的《菊豆》、《大红灯笼高高挂》起死回生,从而身价倍增。这是在艰难困顿中力战取胜、转危为安的神话。这一点反而大大增益了他的神话英雄资本。因为中国人知道,"沧海横流,方显英雄本色"。

　　张艺谋神话还表现在,他从乡村入城市,从西部入京都,从摄影升导演,从世界边缘走向世界中心……这岂不是从边缘进入中心、享受多种"活法"的成功范例?

　　显然,张艺谋神话尤为精彩处在于,它的主人公总是善于首先在西方获得"说法",然后据此回头在国内讨得"说法"。这意味着凭借来自中心权威的有力支持而使自己在边缘地带成为新的权威。这应是新的"西天取经"

神话。

原始神话曾是初民对宇宙人事的幻想的记录。而今,神话时代虽早已远遁,但神话式幻想现象却总是一再出场。在我们这个时代,人们的无尽幻想不仍在制作当代神话么?当代神话,正是当代人的幻想、想象和理想的貌似现实的话语凝聚。

那么,是谁导演了张艺谋神话?难道就是这位摄影、表演和导演俱佳的英雄本人?或者是冥冥中另一种神奇的力量?

二、总导演与执行导演之间

张艺谋本人是他执导的影片的导演,却不是张艺谋神话的导演。他在这部神话中确实显示了惊人的"表演"天才和独创性,在国际和国内舞台都曾赢得满堂喝彩,可谓技艺精湛,誉满全球。然而,他只是一位主角或英雄(hero)。这位主角尽管努力发挥自己的表演天才去争取成功,但其表演却根本上是被支配的。与他的光芒四射不同,那真正实际地起着支配性作用的导演,却躲在幕后而难以为我们所察觉。他似乎是"缺席"的,但又一手导演着这一切,有力地操纵着主角的行动,因而又"在场",属于一种"缺席的在场",一种无形而又无所不在的支配力量。这位导演是高明的,他不必直接去前台陈述自己的战略,而是巧妙地尽遣名角登台亮相,让他们以出色的表演造成神话所需要的感染效果。

这位导演是谁呢?笼统地讲,正是历史,即最终决定着人们的艺术活动的当下实在,这种实在与特定时期的生产方式具有根本的和复杂的联系。诚然,在生产方式与电影艺术之间,还间隔着广阔的中间地带,前者从来不是直接作用于后者的,而后者也不是与前者一一对应地或平衡地发展的。然而,我们不能不正视这样的事实:为什么有些艺术现象偏偏在这时候发生而不是在别的什么时候发生?这里的原因可能是多方面的,但最终需要从生产方式及其引发的种种问题去说明。张艺谋神话为什么正是发生在 80 年代后期与 90 年代前期,而不是在更早或更晚的时候?这里就有中国社会

生产方式的变革(如中国特色社会主义及其与晚期资本主义的相遇)以及由此生发的种种政治、经济和艺术问题。在这个意义上说,归根到底,不是张艺谋个人或其他偶然因素,也不是西方电影权威们,而是历史一手导演了张艺谋神话。在这里,张艺谋的地灵人杰渊源、下层平民出身、饱受生存熬煎和忍辱负重经历、百折不挠的韧劲、开放时代的机遇,以及西方的特殊需要,等等,都不过是供这位导演挥洒其天才的素朴材料,或者说,是他的天才的具体展现。

这历史导演诚然可以被归结为中国特色社会主义与西方晚期资本主义相遇时遭逢的特殊情境,但他从不显山露水,而总以"替身"去代行导演权力。他实际上是总导演,替身则充任执行导演。如果说执行导演在幕后运作,那么,总导演就是在幕后之幕后。总导演派遣执行导演去具体实施神话战略。

这执行导演之一正是文化,即可以在语言模型中阐释的特定经济、政治、哲学、宗教和艺术等状况。文化是历史境遇的显示。这一时期的历史决定了文化的特点:充满异质力量间的矛盾、冲突和危机。如果说张艺谋神话是一则文化性文本,那么,文化便是它得以产生并造成感染效果的语境。文化语境以其内部多种力量交织而成的张力情势促成了这神话文本的诞生。这样,历史总导演通过文化这一执行导演而具体制作神话。因此,文化语境是直接支配神话的力量,但历史并未因此被架空,而是更巧妙且高明地握有最终支配权。

张艺谋神话大致发端于80年代中后期而延续至90年代前期,环绕着它并使它产生的文化可以说是三方会谈语境。当代自我为第一方,他是未完成的形成中的主体;第二方是传统父亲,包括20世纪之前的古典传统父亲和20世纪的现代传统父亲,是影响当代自我生长并成人的深厚的传统力量,是一位熟悉而陌生的他者;第三方则是西方他者,即强势切入中国文化的西方文化,既有后现代、消费社会,也包括希腊精神、启蒙主义等。当代自我作为"盟主",正与这两位他者展开对话。情形是,当代自我中心无主,语调乏力,而传统父亲却语气逼人,西方他者更是力图反客为主。当代自我无可奈何地处于西方他者和传统他者的强大权力威逼之下,遭受"他者引

导",不过,却不甘屈服,而是竭力抵抗,谋求夺回话语盟主权。这场强弱悬殊的话语较量是如此艰难而漫长,以致当代自我已对胜利的结局急不可待。于是,他以丰富的想象力构想出与西方平等对话,甚至战而胜之,并借西方之力击败传统父亲的成功的神话故事,以便使自己的焦渴获得暂时的象征性满足或宣泄。

正像《红高粱》里"我爷爷"凭借打败日本人这一壮举而使自己一跃而为英雄一样,张艺谋凭着从西柏林抱回金熊奖似已证明:当代中国话语在饱经屈辱之后,已在西方中心赢得一席之地!而且,这似乎不过是开端,更辉煌的胜利还在后头!于是,人们在心满意足间恍然觉得,当代中国话语已经甩掉弱势话语的破帽而具备第一流实力,不仅足以与西方强势话语相抗衡,而且能轻松自如地摆脱传统父亲话语的血缘纠缠。

张艺谋神话的神话特色,更由于其情节的曲折跌宕而加强。主人公是在艰难曲折中力战取胜的,这一点反而增益了他的英雄气度。《菊豆》、《大红灯笼高高挂》虽然如愿在西方获奖,却在国内遭禁。因为,传统父亲威严地申斥说:在西方获奖并不等于战而胜之,而是拜倒在其权威之下;或者,这是以对传统父亲的作践(不孝)而博取西方人的褒奖。姑且不论这一斥责是否适当,重要的是它表明传统父亲他者依然在场,魔力不散,注定要力拼西方他者以夺回对当代自我的监护权。这样,当代自我就无法不处在这两位他者的两面夹击之下了。

神话英雄毕竟是英雄,他又在适当的时机以《秋菊打官司》从威尼斯搬来金狮奖,借金狮的神力在国内换得"说法",并且终于使那两部禁片开禁。秋菊虽打赢官司但未能讨得"说法",张艺谋却既打赢官司又讨得"说法",可谓两全其美,神乎其神!

我们的神话英雄似已成功地使自己处在三方会谈的平等与和谐格局中。既蒙西方客人嘉奖,又得传统父亲夸赞,如此吉日良辰,当代自我怎不沾沾自喜、弹冠相庆?是否可以借张艺谋之口宣告,当代自我已重新控制三方会谈的盟主权?

三、秋菊式错觉

实际上,这种平等与和谐感不过是一种秋菊式错觉。错觉,即是自我的误认或自恋。秋菊满心以为,在一个好人环境中不难讨得区区"说法",但结果事与愿违。村长王善堂这类握有话语控制权的"公家人",决不会轻易给人"说法"。他宁愿赔钱也不愿赔"说法",这同秋菊要"说法"而不要钱一样:他们同样地但是针锋相对地认识到"说法"比"活法"更根本,因为"说法"是"活法"的方向,即是真正的存在方式。海德格尔有理由说:"语言是存在的寓所。"当维特根斯坦说"想象一种语言意味着想象一种生活形式"时,我们不妨变通着说:想象一种说法意味着想象一种活法。但是,想象毕竟是想象,它往往可能是自我误认或自恋。因为,语言既可能是我们的"家",也可能是"牢狱"(海德格尔),是"魔鬼"或"法西斯"(巴尔特)。在权力无孔不入之处,如何可能寻得真正的语言净土?秋菊不无道理地把"活法"投寄到"说法"上,但也因而不无道理地使自我迷失于虚空之中。这就是语言的悖论。正由于如此,有秋菊式错觉。同样,张艺谋从西方讨来"说法",也不过是三方会谈语境中当代自我的错觉而已。

同时阐明西方他者和传统他者给"说法"的个中究竟,想必令人感兴趣。但限于篇幅,我们还是只集中说说西方给"说法"的内情。

西方话语作为位居中心的强势话语体系,同任何统治性话语体系一样,它最关心的是自己在世界话语格局中统治权威的永世长存问题。因此,它在与任何边缘性话语体系对话时,总是首先看其是否有利于维护自己的盟主性权威。对它而言,张艺谋文本可能具有如下四种作用:(1)有益,即有利于支持、维护和巩固自己的权威;(2)有害,即对自己的权威形成颠覆性威胁;(3)虽然直接地既无益也无害,但具有某种可容纳性,可以拿来为我所用;(4)缺乏理解和沟通的可能性,拒绝引进和接受。就张艺谋影片而言,上述哪种情形更可能成真呢?张艺谋影片毕竟主要是有关中国人的特殊生存方式的话语,其被叙述内容与西方利益并无多少瓜葛,从而不大可能

对西方话语直接构成(1)巩固作用或(2)颠覆性威胁。同时,它能一再在西方得奖的事实,表明不存在(4)理解和沟通的障碍(相比而言,中国"第三代"和"第四代"导演的影片则往往在西方受到冷遇,可见存在某种障碍)。这样,(1)、(2)、(4)不大可能出现,唯余(3),即有某种可容纳性。不过,在当代西方话语体系里,(3)往往极具灵活、变通、可塑特性,能通过特殊的容纳手段而被挪移为(1),即由无益且无害的成为有益的。

确实,张艺谋影片既不会直接为西方文化大厦添砖加瓦,更不会挖其墙脚,也不会缺乏可理解性,从而正是被容纳的合适对象。容纳(containment,或译遏制),是作为统治性话语或中心话语的西方话语对于被统治话语或边缘话语所制定的特殊战略及其实施过程,具体指将被统治话语作包容、接纳或吸收工作,使这类他者话语失去其固有的独特性或可能的颠覆因素,转而按统治性话语的规范加以重构,如稀释、变形、移位或改装等,以便巧妙地使其效力于巩固统治性话语的权威。这种容纳战略的好处是显而易见的:既可以兵不血刃地一举消磨对象的反抗性棱角,为我所用;又可以借机制造化干戈为玉帛、双方平等对话的幻象,正适于贯彻后殖民时代的魅力感染战略。换言之,容纳不失为后殖民时代西方对于"第三世界"的魅力感染战略的具体形式。当然,这种形式往往可能把其真实意图隐藏在无意识深层而不易为自己和对手所察觉,给人的外表印象则是平等、公正的对话。

张艺谋影片文本在被容纳的过程中,原有的独特性和可能的或潜在的颠覆因素被稀释、变形、瓦解或改装,从而被巧妙地挪移来巩固西方话语的统治权威。具体讲,这里的容纳有以下情形:

首先,张艺谋文本中那些富于异国情调的神奇因素,如颠轿、高粱地野合、点灯与封灯家规、乡村民俗与西方后现代流行文化杂糅并存场面等,应是西方人茶余饭后心满意足地享用他们的盟主权的绝妙"点心"。

其次,这些文本中对原始生命力乃至法西斯主义的张扬(《红高粱》),对暴虐、反人性的传统父亲伦理与家规的渲染与控诉(《菊豆》和《大红灯笼高高挂》),以及它惯常的仪式化场景,似与20世纪西方现代主义艺术在不确定中对确定性的追求有着一致性;而当这些意义又往往凭借"银幕的暴力"去呈现时,则应与西方近年来的后现代主义热潮合拍了。这自然会使

张艺谋文本被视为摹仿西方的成功样板而受到老师的嘉许,这又反过来可以证明西方盟主地位的当之无愧和固若金汤。

再次,对张艺谋文本这类边缘性弱势话语的成功容纳,似乎可以作为一个典范向世人宣告:西方是一个虚怀若谷、自由平等的话语国度,在那里,就连这样的边缘话语也能受到如此礼遇!在这样一层温情脉脉的诗意面纱的掩隐下,西方统治仿佛不再那么威严可怖,而是显得合法、合理又合情了,从而获得一次成功的再生产。

张艺谋文本被如此容纳,不正成为西方确证其盟主权的富于魅力的软性广告么?

当然,这种容纳战略与其说是完全有意识的,不如说更多的是无意识的,因而不妨说主要是西方征服他者话语、巩固自身权威的一种无意识战略。正由于其借助复杂的审美—文化机制而在无意识层面暗中运作,从而即便是西方人本身未必都能明确地意识到和承认,更不用说张艺谋们对此难以察觉了。统治性话语的统治诡计正在于,它总是散布迷离且迷人的烟幕以掩饰自身赤裸裸的真实意图。

更为重要的是,张艺谋文本被如此地容纳,并不必然意味着彻底丧失独立自主品格。可能性似乎有两种:一是被完全诱降,有意或无意中甘愿作西方话语的驯服工具,跟在其后面亦步亦趋,满足于从那里讨得"说法";二是顺应并假借这被容纳情势,"身在曹营心在汉",巧妙地与权威斗智斗勇,保持自身的特立独行风范,并伺机反抗和颠覆。在当今世界话语的西方中心格局中,边缘性话语极易成为第一种,而很难修炼成第二种。张艺谋话语似处在两种之间,但具有向第一种倾斜的迹象。下一步该怎么走,确乎是事关重大的话语抉择了。张艺谋能成为在容纳中颠覆的神话英雄吗?不妨拭目以待。

至此我们已看到,有关张艺谋从西方讨得"说法"的感觉不过是一种秋菊式错觉。"说法"是给了,而且确实让西方了解并不再那么一味地轻视中国艺术,但这并未如愿地成为当代自我成功的标志,而相反成为他被西方他者引导的证明。在西方获奖并不足以证明中国电影已"走向世界",而只是再次表明它仍在世界的边缘。给不给"说法",主动权不在我们,而在彼处。

张艺谋神话毕竟不是现实,而是当代自我为摆脱他者引导危机而虚构出来的象征性模式,即是一种想象态错觉。我们的三方会谈文化尚不足以同西方文化抗衡,但又太需要确证自己的实力,于是急切地导演出在想象中与西方他者平等对话的张艺谋神话。而西方他者自身的战略需要正好有力地投合了这一点。然而,我们的缺席的历史总导演呢,他不是依旧匮乏、孱弱么?他不是仍在渴求他者而不是自己给"说法"么?

四、第一部是正剧……

张艺谋神话或许是尚未完结的多部剧,它的第一部才刚刚演完。对此,人们大可以见仁见智,莫以为自己的观感就是那唯一的权威话语。我们的阐释只是读法之一。在我们看来,这一部是正剧,是神话英雄历经艰难而大获成功的记录。但是,第二、三部又会是什么呢?是悲剧抑或喜剧?如果重复扮演这同一角色,那就会在容纳中被诱降,做西人工具,于是就会有喜剧;而如果改动这一角色,力求在容纳中奋勇反抗强权,那就极可能如同以卵击石而归于失败,于是就会有悲剧。张艺谋会演哪一种呢?喜剧主角还是悲剧英雄?且看总导演和执行导演下一部会怎么着。或许,过不了多久,这个神话本身就会终结的吧?

(原载《创世纪》1993 年第 2 期)

Chapter 13 | 第十三章

异国情调与民族性幻觉
——张艺谋神话战略研究

张艺谋,90年代中国文化界的神话式英雄。他以近年来在西方屡获大奖的神奇经历,有理由被捧为中国第一位"世界级"导演,由边缘跨入中心的"英雄",当代中国人自我实现的"超级偶像",等等。作为当代人的幻想、想象的话语结晶,这部张艺谋神话是怎样制作出来的?这个问题正是所谓战略问题。我们已经指出,它的总导演和执行导演分别是我们的当前历史和文化。历史总导演总是于暗中驱使文化去上演张艺谋神话。这里的文化可以简括为三方会谈语境:当代自我与传统父亲和西方来客这两位他者展开艰难的三方会谈。张艺谋神话战略正可以由这种三方会谈语境去加以理解。①

我们在此不可能全面讨论三方会谈语境中的张艺谋神话战略,而只打算从三方会谈语境中当代自我与西方来客的关系入手,剖析张艺谋影片的异国情调的深层意义。这异国情调是按何种规范构成的?它是真正的民族性建构抑或只是民族性幻觉?西方何以对它格外青睐?通过对这些问题的讨论,我们会对张艺谋神话的文化意义具有新的了解。所谓张艺谋神话战略,也正是指张艺谋神话的文化意义得以产生的那种无意识规范。我们这里讨论这种神话战略,其实不过是对张艺谋神话的一种解读而已。在当代自我—西方来客轴线上,张艺谋影片向西方观众慷慨地提供了一种东方式的异国情调。而要弄清这种异国情调,又需要从求异和娱客谈起。

① 参见拙文《谁导演了张艺谋神话?》,《创世纪》1993年第2期。

一、求异与"西方精神"

在 80 年代"寻根"热潮中,向西方求异是与向传统寻根紧密交织在一起的。按鲁迅"别求新声于异邦"的名言①,求异就是从异邦寻求有差异的东西,以便帮助振兴衰落的中国文化。求异依赖于两个前提:一是自居世界"中心"的中国文化已经山穷水尽,唯有仰仗他者之力才能复兴;二是这他者应确实被认为具有拯救中国文化的非凡实力,能够被"拿来"以后便发挥作用。鸦片战争以中国的惨败和西方的大胜而告终,有力地满足了这两个前提。于是,近 150 多年来,中国人始终不断地向西方"取经",把"振兴中华"的希望寄托在求异上。这样,西方来客堂而皇之地涌进中国,但不再是如唐玄宗或乾隆时代那样来诚惶诚恐地朝拜,而是来居高临下地传经送宝,甚至反客为主。西方成为中国"丑小鸭"梦寐以求的"天鹅"偶像。

如果说中华民族有自己的民族精神,那么,裂岸涌来的西方来客也应该向我们呈现出特有的"西方精神"。尽管我们认为这样的"西方精神"同其他民族精神一样,并非实有而只属于现代虚构的产物,但应当看到,这种虚构物因中西交往的具体语境的差异,会交替呈现出三种幻象:

其一,西方崇尚。从鸦片战争到五四运动,"西方精神"主要呈现为科学、民主、自由、平等、博爱或先进等令人崇尚的幻象。在刘鹗的《老残游记》(1905)中,那艘在茫茫苦海上挣扎的破船正是衰落的中国的象征,而老残带上由西方发明的罗盘和纪限仪前去拯救,无疑披露出对西方先进技术无限崇尚的"洋务自强"理想。在这类小说中,正像在鲁迅的《摩罗诗力说》,以及胡适、陈独秀、李大钊等人的论著中一样,"西方精神"是先进、进步的,而中国则成了蒙昧、愚昧、落后或封闭的大本营。

其二,西方厌恶。两次世界大战的爆发,向中国人暴露出西方文明的深

① 鲁迅:《摩罗诗力说》,《鲁迅全集》第 1 卷,北京,人民文学出版社 1981 年版,第 65 页。

重痼疾，一度拆穿了西方的迷人外衣，于是，"西方精神"被同好战、机器压制人、瘟疫、穷途末路、危机四伏等连在一起了，令人厌恶。梁漱溟在《东西文化及其哲学》(1920)中，透过三条路向的比较，说明建立在西洋哲学基础上的西方文化已成末路，并将向中国之路转化，从而相信"西方精神"不足取，关键是"中国文化之复兴"。这种西方厌恶情绪，在沈从文笔下清新、自然、与现代西方文化的影响相疏离的湘西边城风光中获得回应。

其三，西方困惑。与上述两种极端幻象相比，"西方精神"在这里显得更为错综复杂，难以归一，从而更多的是令人困惑的幻象。这主要是由于，随着西方来客的不断涌入，中西文化交汇日趋激烈，中国现实问题难以妥善解决，迫使中国人在最初的欣喜之后，不得不冷静地再度审视西方形象，发现其多方面的、优劣并存的特征。鲁迅的一系列小说揭示出对"西方精神"的深切困惑。在《药》、《阿Q正传》里，受西方思潮影响而发生的辛亥革命，只是赶跑了皇帝，却未能触及中国传统痼疾，这种痼疾在华老栓父子和阿Q身上得到典型的体现。鲁迅在这里并未全盘否定"西方精神"，而是呼吁根据中国的现实症候去重新理解它，摆正它的形象地位。

这三种幻象自然还不能囊括全部，但已能大致显示"西方精神"的多面性和丰富复杂性。或令人崇尚、或令人厌恶、或令人困惑，这些都取决于中西交往的具体语境的特殊性。值得注意的是，即便在第二类即否定性形象中，"西方精神"也不一定被全部抛弃。例如，梁漱溟的模式，离不开西方文明这一参照系。可见，"西方精神"无论其具体幻象如何，都能给予不断求异的现代中国人以诱惑力。当中国人被西方大炮轰垮了自我中心幻觉，意识到非仰赖他者便无法自救时，"西方精神"就成为理想的他者幻象、合适的求异目标。

于是，洋务运动、维新变法、辛亥革命、五四运动……直至"寻根"热潮，现代中国的每次文化运动，都同向西方他者求异的努力密切关涉。不过，当中国人竞相诚邀西方他者，进而把他者误当作"我"时，那真实的中华之"我"又该在哪里呢？张艺谋，正是近百年来向西方求异的中国人之一员。

二、从慕客到娱客

当张艺谋随"寻根"热潮崛起于电影界时,对西方的最初态度是慕客,即仰慕、崇尚并竭诚欢迎西方来客。慕客,是他向西方求异的一个具体姿态。

张艺谋是以《黄土地》开始走红的。而最初发现并赏识他的,正是西方。影片在内地上映时无人喝彩,而在中国香港和西方电影节放映时,却赢得高度赞誉,并由此使中国电影开始受到西方瞩目。西方大师一旦给予"说法",影片在"杀"回国内时就变得身价陡涨、充满灵光了。张艺谋一举获得了成功。回顾起来,正是西方给予在冥暗中徘徊的张艺谋以一线光明,一条走向更大成功的通天大路。因此,他的慕客姿态是毫不让人奇怪的。

也正是从此时起,张艺谋开始琢磨在世界电影界成功的秘诀。《黄土地》意外地博得西方嘉奖并因此在国内获得成功,这给予他宝贵的启示:首先,最重要的是能在西方讨来"说法"。有了西方的认可,就等于决定了在国内的成功。这可以叫做对内以洋克土,即借西方他者之力而在国内确立权威地位。其次,如何才能让西方乐于给"说法"呢?这就需要分析西人的口味,看看他们喜欢什么,然后投其所好。而根据《黄土地》的成功,不难发现:西方需要并且喜好的是东方异国情调。因而要想西方给"说法",就得以异国情调去满足他们。这可以说是对外以土克洋,即以中国特有的"土"味(异国情调)去打动、取悦西方,使其乐于给"说法"。这样,张艺谋的战略就包含相互联系的两个方面:对内以洋克土和对外以土克洋。前者是在国内成功的手段,后者则是在国外得奖的秘诀。当然,更根本的是后者,因为,只要能在国外得奖,在国内就一般毫无问题了。

于是,张艺谋的心思就紧紧落在如何让西方给"说法"上。他就不再是一般地慕客,而是特定地探求娱客了。娱客,在这里就是娱乐西方来客,取悦于他们,让他们获得心满意足的享受,然后慷慨解囊似地给个"说法"。

娱客的佐料是什么?正是所谓"民族精神"或"原始情调"——对西方

人来讲就叫做异国情调,具体说,即中国情调。张艺谋懂得:"我要把民族精神凝聚在作品中。只有民族文化才能超越各国的民族界线,促进彼此的了解,并改变我国电影在世界上的形象。"似乎愈是民族的,就愈具有国际性;而愈具有国际性,也愈证明其具有民族性。民族性不是由民族自身的真实生存方式去呈现的,而是靠国际性从外面指认的,即是凭他者去规定的,如此才会出现本该奇怪却早已司空见惯的事:《黄土地》等中国电影的民族特色和艺术价值,不是由中国人自己去命名和推销,而是靠西方人"发现"的。这不应被简单理解为"桃李无言,下自成蹊"似的自谦,或缺乏自我意识的无知,而主要应视为如下事实的表征:西方他者已不可避免地成为"我"的中心,"我"是被西方他者规定的。

可以说,慕客是向西方求异的开端,而娱客则是向其求异的具体步骤。有了慕客,才会引申出娱客;而有了娱客,才使慕客深化为切实的认同行动。娱客,是张艺谋神话的重要战略之一。

问题在于,张艺谋设想以中国式异国情调去娱客,单就这一点而论,还仅仅相当于一种"单相思";但怎么就导致西方来客一见钟情,发展到两情缠绵呢?除了指出张艺谋的求异与娱客姿态外,还应明白中西双方在当前世界话语格局中的不同位置,以及西方的特殊战略需要。因为,西方之"看"中张艺谋,也不会无缘无故,而有着具体实际的利害考虑。

三、后殖民语境中的容纳战略

在当前世界话语格局中,中西对话是一种趋势,也是一种现实。开放的条件使中西隔绝成为过去,而使中西对话成为可能。中国正在从与西方的交往中获得自己需要的东西。从这个角度看,中西对话是必然的,是比中西隔绝更为合理的文化交往方式。

按照巴赫金和伽达默尔从不同角度作出的相近设想,对话应当是双方(或多方)之间的平等切磋、协商或会谈,而不应有不平等的等级歧视。对话的方式应是民主的,相互尊重、相互体谅。对话的目的不一定就是双方达

成完全一致,也不应当让一方被迫地、不情愿地归顺另一方,而是相互陈述己见,彼此理解,求同存异,在保持各自自主性的前提下尽可能达成某种暂时的妥协。这就相当于哈贝马斯(J. Habermas)所说的那种"沟通"。沟通才是对话的目的。其实,中国哲人孔子、古希腊思想家苏格拉底和柏拉图,早就在他们各自的对话体著述中,显示了对话式交往的具体面貌和意义。平等的对话式交往,比不平等的独白式交往更具合理性。

然而,张艺谋所身处其中的中西对话语境,却显露出某种复杂性。表面上,这种对话是平等的、彼此互利的。张艺谋想去西方得奖,是出于心甘情愿,无人胁迫,西方也是在公平竞争的体制下决定是否给奖,无人舞弊,可谓两厢情愿。张艺谋频频获奖,不正说明他是靠自身雄厚实力和平等竞争机制取胜的吗?他如今的"世界级"大导演地位,不更证明这种对话的平等性吗?但实际上,表面的平等掩盖着实质上的不平等,对话的外形隐去了独白内核。

这样说的一个重要原因是,在当今世界话语格局中,中西双方的位置迥然不同。由于经济、军事等实力的差异,西方是中心,而中国是边缘;西方是强势的,而中国是弱势的;前者是权威,而后者是从者。这表明中西双方地位主次分明,强弱悬殊,并不存在人们所想象的那种平等。这种地位的差异决定了当前中西交往过程中的不平等关系。其实,这种不平等对话几乎贯穿于鸦片战争以来的整个中国现代史进程中。中国人与西方人对话或向西方求异,并不是出于单纯的好奇或虚怀若谷地学习先进的心理,而是由于一个血淋淋的事实:西方打败了一向自信天下无敌的我们,它比我们强大;而我们要反过来打败它,自身实力不济,就只能向它学习,即"师夷长技以制夷"。于是才有中西对话。不仅对话动机建立在不平等的利害关系上,而且对话的方式和结果也因此都是不平等的:西方他者不断输送强势话语(科学、技术、民主、君主立宪、启蒙精神等),使自卑而求自救的中国人倾心景仰、感激不尽,其结果便是尽情"拿来",让来自西方的话语入主中土,变得"中国化"了。例如,西方炮舰的威力无言地讲述着技术先进的神话,从而诱发了中国的洋务自强运动;西方技术的先进又使中国人看到其背后的君主立宪或共和制的权威,于是引发了维新变法或辛亥革命运动;西方发生

的被压迫民族反抗强大压迫者并获成功的故事及其相应的理论,教导中国人起来寻求解放;黑格尔创造的"民族精神"概念,令中国人信服并寻求重建自身的民族精神;至于五四白话文运动,更是西方改造中国的一个明证。因此,中西对话的不平等性是必然的,虽然是不合理的。

但问题在于,为什么张艺谋与西方对话会显出表面上的平等呢?也就是说,张艺谋在西方屡获大奖为什么会令国人踌躇满志、沾沾自喜,以为中国电影已步入世界一流,可以同西方平等对话了呢?这就需要考虑当前的世界性后殖民语境。

后殖民语境是与殖民语境相对而言的。就现代中西文化交往史来说,从1840年的鸦片战争到20世纪50年代以前,西方帝国主义主要试图以赤裸裸的暴力强制征服中国,剥夺中国的政治、经济、军事上的独立自主权。这是一种殖民主义侵略方式。而所谓殖民语境,正是指中西对话所发生于其中的那种西方对中国实施暴力强制的文化环境或氛围。在这种殖民语境中发生的中西对话,就必然表现为不平等的方式:西方是施动者,中国是受动者;西方人语气强硬,不容分辩,中国人则语调乏力,唯唯诺诺。表面看去,中国人是主人或盟主,西方人是来客,主宾身份是分明的。但实际上,西方来客是不请自来,甚至是乘炮舰强行闯入的。也就是说,西方话语借助西方强大的经济、军事与政治实力而影响中国,因此,这种殖民语境中的话语征服可以说也是强制性的。

与殖民语境下的强制方式不同,后殖民语境下的征服则转换为感染方式。自80年代后期起,尤其是进入90年代以来,随着苏联和东欧阵营的解体,世界政治、经济和军事格局出现新变化,西方逐渐放弃过去殖民主义时代对"第三世界"或边缘国家的强制性话语征服方式,转而采用感染性话语征服方式。这就形成所谓后殖民语境。后殖民语境,指的是殖民主义战略终结之后西方对"第三世界"(如中国)实施魅力感染的文化环境或氛围。殖民语境与暴力或实力强制方式相连,而后殖民语境的特征则是以魅力进行感染。前者是"硬"的一手,后者则是"软"性征服。确实,当过去沦为殖民地或半殖民地的"第三世界"国家纷纷起来追求经济与文化的高速发展以及民族的独立自主时,昔日殖民语境下那"硬"的一手便日渐失效了,这

也是西方转向"软"的征服的重要原因之一。于是,我们看到,西方对"第三世界"的支配和控制目的未变,但方式变了:它以温和、平等、善解人意、富于诗意、彬彬有礼的姿态,先解除对手的武装,然后乘虚而入,令其心悦诚服,从而倾心跟从。给人的表面印象,似乎是"两个世界"之间的差距和鸿沟正在这魅力感染的瞬间弥合,世界各民族大团结的"欢乐颂"幻象也在此生成。但是,不应忘记,西方在牢牢操纵着这一切:无论采取强制方式还是感染手段,主动权都在西方,或者说,主要在西方;同时,这种表面弥合却是以"第三世界"遭受无意识的压抑为代价的:它们的角色常常被规定为仅仅以异国情调去取悦西方。

对后殖民语境中的这种感染方式,不妨从希腊神话中宙斯化装与凡女幽会的故事去理解。善于与凡女偷情的天神宙斯(Zeus),也是雷电之神,他的真身是不能被凡女瞧见的,一旦瞧见,后者便会立刻化为灰烬,宙斯的占有欲便得不到满足。酒神狄奥尼索斯(Dionysus)之母塞墨勒(Semele)正是这样香消玉殒的。聪明的宙斯采用化装术隐去威力强大的真身,而改以种种富于魅力的面具去巧妙地偷香窃玉:扮成公牛劫走欧罗巴(Europa),变作天鹅与勒达(Leda)亲近,化为金雨从窗口泻下同达娜厄(Danae)约会,如此等等。这种乔装改扮的面具掩去了过分威严的真身,使征服变得巧妙、温和,可谓攻无不克、战无不胜。后殖民语境中发生的"第一世界"与"第三世界"的对话,以及中西对话,西方对这些对手采取的不正是这种化装战略么?化装,为的是以表面的魅力感染隐藏实际的暴力强制,用形式上的平等掩盖实质上的不平等。

张艺谋神话,正可以看作这种后殖民语境的一部杰作。他不断地在西方获奖,很大程度是因为他适时地投合了西方后殖民主义的容纳战略需要。

西方话语作为位居中心的强势话语体系,同任何统治性话语体系一样,最关心的是自己在世界话语格局中统治权威的永世长存问题。因此,它在与任何"第三世界"或边缘性话语体系对话时,总是首先看其是否有利于维护和巩固自身的话语盟主权。对它而言,张艺谋影片可能具有如下四种作用:(1)有益,即有利于巩固自己的权威;(2)有害,即形成颠覆性威胁;(3)既无益也无害,但具有某种可容纳性;(4)无法沟通,缺乏引进价值。哪种

情形更可能成真呢？张艺谋影片毕竟主要是有关中国人的特殊生存方式的话语，从而不大可能对西方话语直接产生巩固作用或构成颠覆性威胁。同时，它在西方得奖，表明不存在沟通的障碍。这样，(1)、(2)、(4)不大可能出现，唯余(3)，即被容纳。

确实，张艺谋文本既不会直接为西方文化大厦添砖加瓦，更不会挖其墙脚，故而正是被容纳的合适对象。容纳，指统治性话语或中心话语对被统治话语或边缘话语作包容、接纳或吸收工作，使这类他者话语失去固有的独特性或颠覆性因素，转而按统治性话语的规范加以重构（稀释、变形、移位、改装等），从而被巧妙地用来巩固西方话语的统治权威。这种容纳战略既可以消磨对象的棱角，为我所用；又可以借机制造双方平等对话的幻象，正适于贯彻以魅力感染的意图。因此，容纳成为后殖民语境中西方对付"第三世界"话语的经常性战略诡计。

那么，张艺谋影片是凭什么而获得被西方容纳的资格的呢？在我们看来，主要就是它构造的中国式异国情调。

四、西方人眼中的中国式异国情调

异国情调（exotic atmosphere），这里指对特定民族而言，艺术所虚构的能呈现他种民族国度的生活方式的那些奇异方面的审美信息或审美氛围。简单讲，异国情调就是向特定民族呈现的他种民族的生活情调。每个民族的生活方式不同，自然就形成彼此不同的异国情调。在今天这个各民族交往日益频繁的世界上，人们厌倦自己所熟悉的东西而向往异国情调，应当说是十分自然的事情。或许可以说，这主要是审美趣味上追求新奇和差异的问题。

但对现代西方人来说，对异国情调的享受却并不是简单的审美事件。发现并欣赏异国情调，这里有殖民主义者的"功劳"。以哥伦布发现新大陆为开端，西方殖民主义者以疯狂的攫取欲和先进的武器侵入非洲、美洲和亚洲等异国他乡，在那里殖民，奴役土著居民，并把掠夺的财宝源源不断地运

回西方。他们发现和欣赏异国情调,不过是在证明并炫耀自己对殖民地的胜利征服。因此,对异国情调的享受固然是审美事件,但这种审美事件从来就不是纯审美的,而是依赖于殖民主义者的血腥屠杀、残酷掠夺等利害关系的。按照赛义德(Edward Said)在《东方主义》一书中的观点,西方国家热衷于创立并研究"东方学",根本的和原初的动机并不在于东方的异国情调,而在于东方的殖民价值。也就是说,西方的"东方学"兴趣主要在于如何征服、奴役东方,而对东方异国情调的兴趣是其中极次要的。

在西方人眼中,中国确实曾经充满了引人入胜的纯审美色彩的异国情调,但那只是在中西发生真正利害接触的鸦片战争之前。1827年,德国大文豪歌德对中国式异国情调有如下感慨:

> 中国人在思想、行为和情感方面几乎和我们一样……只是在他们那里,一切都比我们这里更明朗,更纯洁,也更合乎道德。在他们那里,一切都是可以理解的,平易近人的,没有强烈的情欲和飞腾动荡的诗兴……人和大自然是生活在一起的。你经常听到金鱼在池子里跳跃,鸟儿在枝头歌唱不停,白天总是阳光灿烂,夜晚也总是月白风清。①

自鸦片战争开始,这种单纯审美印象就被殖民主义硝烟熏黑了:要么,中国被无情地贬为蒙昧、蛮横、落后、腐朽的罪恶国度,它竟敢刺杀西方使节,因而是复仇的对象;要么,当中国的大批文化宝藏被西方"发现"和强行掠走后,中国成了殖民主义"研究"的对象,从此,西方对中国式异国情调的热忱就无法与殖民主义文化侵略分离开来了。就前一种情形说,中国式异国情调可能被当作蒙昧、腐朽等否定性价值的象征;而在后一种情形中,这种异国情调则可能是西方显示其文化优越性与胜利感的符号。无论如何,西方人眷顾中国式异国情调,都有意无意地属于其殖民主义总体战略的一部分。

至于张艺谋,西方是在后殖民语境中相中他的。这种语境的改变只是导致了西方对中国的征服方式的改变,即由暴力强制转变为魅力感染,但并没有造成征服目的的改变。西方一如既往地要征服中国,只不过征服方式

① 爱克曼辑:《歌德谈话录》,朱光潜译,北京,人民文学出版社1982年版,第112页。

做了改动。张艺谋以其对中国式异国情调的卓越创造,成为西方对中国实施魅力感染的合适人选。

五、寓言型中国情调

张艺谋在哪些方面合适呢?为什么西方对他情有独钟?按理,与他同处后殖民语境中、只是略早出道的"第四代"导演们,同样也有本事向西方展现中国式异国情调(简称中国情调)。但是,为什么他们没有被挑中?例如,《小花》、《小街》、《巴山夜雨》、《城南旧事》、《良家妇女》、《青春祭》、《湘女萧萧》、《邻居》和《野山》等"第四代"代表作,可以说洋溢着浓郁的中国式异国情调,却并未受到西方大师赏识。这里的原因比较复杂,不过有一点应当肯定:西方需要的是张艺谋那种寓言型中国情调,而不是"第四代"那种象征型中国情调。

这里的"寓言"(allegory)和"象征"(symbol)不能混同于一般文体分类。按照本雅明的观点,寓言不再指一般包含道德训义的文类,而是"世界衰微期"特有的艺术形态。它表现为意义在文本之外、含混、碎片化、阐释难以穷尽等;与此对应,象征也不再指一般寓意性、暗示性文类,而是"世界繁盛期"特有的艺术形态,它总是使意义含于文本之内,讲求完整、确定、总体化、具有历史深度等。本雅明本人是推崇寓言型艺术而贬低象征型艺术的。因为,他相信寓言型艺术具有使人同灾变或衰败的"历史连续体"(continuum)作彻底决裂的巨大功能,能完成革命"救赎"(redemption)使命。本雅明认定,"对事物的易逝性的欣赏,和对把它们救赎到永恒的关怀,乃是寓言的最强烈动力"①。

如果说,寓言型与象征型的区分可以从空间与时间、抽象与具体、零散与完整、含混与明晰、反常态与常态等去考虑的话,那么,由此不难见出张艺

① 以上参阅拙著《语言乌托邦——20世纪西方语言论美学探究》,昆明,云南人民出版社1994年版,第11章。

谋与"第四代"的不同，并且可以发现张艺谋那种寓言型中国情调对于西方人的特殊价值。

首先，作为寓言型艺术，张艺谋影片文本是高度空间化的。"第四代"影片悉心关注历史的时间流程，寻求过去、现在和未来的高度统一。《青春祭》、《野山》、《湘女萧萧》等都力图给予纷纭繁复的历史变动以清晰的时间性，显示历史老人的时间步履。而张艺谋文本，则有意淡化、甚至仿佛遗忘历史的时间性，转而追求空间化：故事似乎在没有具体年代、缺乏确切时间标志的一块真空地带发生。《红高粱》中的十八里坡、《菊豆》中的杨家染坊、《大红灯笼高高挂》中的陈家大院，虽然都被贴上某某年代的标签，但这种标签与故事本身其实并无多大干系，重要的是使故事从中国历史的具体的时间流中抽身而出，以便对西方人显出某种普遍、永恒意义。与中国人关心自己民族的故事的时间性不同，西方人心中的异国情调似乎总是在他们的时间流之外的某个静止、孤立的空间中存在。如果按索绪尔的"共时"（synchronie）与"历时"（diachronie）概念，这里的空间化与时间化的分别也可以理解为共时化与历时化的分野。

其次，张艺谋的寓言型文本体现出某种表达的抽象性。"第四代"追求历史的时间性，就必然偏爱历史的具体性，即可感觉、可触摸的特性。因为，历史的时间性是必须体现在可感觉、可触摸的即具体的历史事件中的。《野山》把改革给中国农村带来的巨大而又复杂的变化，具体化在鸡窝洼两对夫妻的生活和感情变故上，追求小中见大。而在张艺谋影片中，人物动作、场景等虽然也是具体可感的，但这种具体可感往往只是抽象的符码，很少具有历史具体性。"颠轿"拍得不能不算具体感人，然而这具体感人的场景可以发生在完全不同的时间中，却不会失去其具体感人的力量。高粱地"野合"同样如此。它们更多地只是关于中国人的"性"生活的抽象符码。让西方人由此窥见东方"性"生活的奇异而又可理解之处，这就够了，何必再管它们具有怎样的历史具体性呢？

再次，张艺谋文本总是显出零散性，这与"第四代"注重完整性不同。由于留心历史的时间性和具体性，"第四代"一般追求故事结构的完整性，即来龙去脉、因果联系、主次矛盾、多重关系等的组织显出有机整体性和自

足性。《青春祭》描写知识青年李纯陷入两种文化之间的冲突,《良家妇女》讲述杏仙与婆婆五娘和小丈夫之间的关系,《湘女萧萧》描绘萧萧与愚昧的传统规范的对立,都给人以完整而统一的印象。张艺谋影片则总是在叙事结构上露出裂缝,并且让意义依赖于文本之外的因素。《红高粱》里,"我爷爷"与"我奶奶"的"野合"故事,同"打鬼子"的故事不存在必然的联系。"打鬼子"可以任意换成打土豪、土匪或伪军等其他故事。"颠轿"、"野合"、"尿酒"、"酒誓"、"打鬼子"等事件之间,只具有松散的联系。由于如此,文本的意义也是片断的、残损的,更多地依赖观众的"填空"。在《大红灯笼高高挂》里,主要人物之一的陈佐千竟然"只闻其声而不见其人",或者仅以背影出场。主角颂莲进陈家前的具体背景、经历怎样,观众除了目睹笛子之外,几乎一无所知。《秋菊打官司》中,秋菊"一根筋走到底"的固执性格是怎样形成的?"第四代"会对此尽力展示其历史必然性和完整性,但张艺谋则不愿如此刨根究底,他只满足于讲述眼前的片断。这些零散性画面,对于一直处于中国历史连续体中的观众来说,会有残破与迷惑之感,甚至会不满于张艺谋的故弄玄虚、遮遮掩掩;而对习惯于把中国看作世界秩序边缘的遥远国度的西方观众,这些又似乎恰好可以满足他们无尽的好奇心和不求甚解的心理。相反,"第四代"影片通常能让中国观众获得完整的印象和满足感,但在西方,那里的观众却仿佛厌倦这种完整性,因为它总是阻碍他们随兴所至地"填空"和想象。《菊豆》、《大红灯笼高高挂》和《秋菊打官司》虽然都享誉西方却在国内受普通观众冷落,部分原因正在这里。

复次,张艺谋文本偏爱意义的含混性。含混(ambiguity),或者称多义、复义、歧义或朦胧等,意指意义是多重的和不确定的,具有丰富的可能性。正由于文本是零散的,所以意义就显出难以捉摸甚至深不可测的特征。张艺谋善于制作这种意义含混的仪式化场景和形象,如"颠轿"、"野合"、高粱地、大红灯笼、陈家大院、杨家染坊、红辣椒和笛子等。这一点尤其体现在张艺谋影片的突然逆转式结尾的设置上。"我爷爷"奉"我奶奶"之命完成了打鬼子和为罗汉报仇的壮举,但"我奶奶"却中流弹牺牲。这时,仿佛时间流停滞,日月无光,"我爸爸"唱着民间小调送别"我奶奶"。这样突兀结尾的意义是什么?难有定说。杨天青终于苦熬过为杨金山拦棺49次,满以为

可以与菊豆团聚,不音被儿子杨天白打死,气得菊豆在道出"他是你的亲爹"的真相后,放火怒烧杨家大院。这一结局对菊豆和杨天白分别意味着什么？答案不应是封闭的而是开放的。颂莲在争宠惨败后,在三太太梅珊屋里"闹鬼",使梅珊的歌声震荡陈家大院；随即,新的五姨太迎娶进来,颂莲在院内徘徊的身影随镜头的拉起而愈益渺小,直到隐没在阴森而严整的四合院之中。这个结尾也是多义的:解释颂莲的命运,预示五姨太的未来,暗示传统父亲秩序的永世长存,点明弑父使命的艰巨……秋菊决定不讨"说法"而与村长和解,村长却突然被拘捕,这时,秋菊的极度"震惊"在告诉人们什么？可能的解答有多种:秋菊不该认死理地讨"说法",法院不识时务和不近人情,"说法"不如"活法"真实,等等。对西方观众而言,这些突然逆转式结尾可能会使他们感兴趣的中国情调更为引人入胜和离奇,更富于刺激性,因而更值得回味、赏玩。比较起来,"第四代"影片则更喜欢意义的明晰性。明晰与含混相对,指的是意义的清楚、确定、同一和封闭等。《湘女萧萧》试图借萧萧这一反抗者形象,揭露传统伦理的愚昧和腐朽方面,呼唤真正人性的生活,这一主题是明晰的,因而也是便于概括的。但张艺谋的如上影片,其主题却很难归纳,它们是含混的。

最后,这种寓言型文本的特点,还在于表达上的反常态。反常态,约略相当于俄国形式主义的那种"陌生化"（defamiliarization）,就是打破或偏离常规,追求新奇效果。一般说来,反常态可以看作任何艺术的明智的追求与特点,但是,张艺谋影片却使其格外突出。"颠轿"、"野合"、染坊中似无尽头的红布、大红灯笼其及有关规矩、《秋菊打官司》中的偷拍镜头、巩俐这位国际影星的"土"味形象等,这些反常态镜头有效地渲染了中国情调的新奇性,给予寻找异国情调的西方观众以极大的满足。相比而言,"第四代"影片总体上属于常态表达,不似这般刻意求异,而往往寻求历史的真实性。西方观众迷恋的是新奇性,而不是真实性。

总之,张艺谋影片具有空间化、抽象性、零散性、含混性和反常态特点,正是这些特点为西方观众创造出寓言型中国情调。在这种寓言型文本中,中国被呈现出无时间的、高度浓缩的、零散的、朦胧的或奇异的异国情调。这种异国情调由于从中国历史连续体中抽离出来,因而能在中西绝对差异

中体现出某种普遍而又相对的同一性,从而能为西方观众所欣赏。相反,"第四代"的象征型文本推崇时间性、具体性、完整性、明晰性和常态,力图把观众的思绪引入中国历史连续体之中,自然会招致西方观众的拒绝,因为他们并不想沉入中国历史之流中,而只想做旁观者饱览中国情调。他们需要的不是真实,而是奇观。可见,西方之"挑中"张艺谋,或者张艺谋适合了西方,正是由于张艺谋创造出寓言型中国情调。他向西方观众提供的不是"历史化"的中国,而是"稗史化"的中国,即属于逸闻趣事、乡村野史、奇风异俗意义上的中国。西方人在饶有兴味地欣赏这类中国"稗史"时,会更加满意自身的"正史"地位牢不可破。

同时,如果寓言型与象征型的差异更多地属于话语结构的差异的话,那么,正是由这种话语差异可以窥见三方会谈语境中的历史。"第四代"的象征型文本总带有书写并拯救中国历史的焦虑。这一代不满意于当代自我本身的孱弱和西方他者对中国的长期压抑,因而总想还原被压抑这一历史真实,渲染民族危机,目的是警醒国人,"引起疗救的注意",因而其责任感、使命感十分强烈。《青春祭》提出两种文化的冲突与融汇问题,《良家妇女》、《湘女萧萧》和《被爱情遗忘的角落》把批判传统父亲伦理和追求个性解放的问题凸现出来。而张艺谋的寓言型文本却把书写并拯救中国历史的焦虑抛诸脑后,甚至连带地把与焦虑相关的感伤、痛苦、忧郁、忧患意识等"深度"都统统抛弃,而代之以好奇和无深度(平面感)。这不是张艺谋缺乏责任感和使命感,而只是说他缺乏"第四代"那种植根于历史危机与拯救焦虑之中的责任感和使命感。他的这种责任感和使命感十分强烈:尽快向西方认同,被西方容纳,以此结束中国的边缘处境。因此,他不遗余力地以寓言型中国情调去娱客。不过,正像"第四代"以其历史焦虑重构仍无法走出历史危机一样,张艺谋以其奇异的中国寓言仍不能迈出西方为他划出的边缘区域。

张艺谋与陈凯歌同属"第五代",为什么两人在西方的待遇是那么不同呢?具体说,与张艺谋在西方频频获奖、连战皆捷形成强烈反差,陈凯歌以《孩子王》和《边走边唱》两度冲击"戛纳",却屡战屡败。原因之一就在于,陈凯歌实际上在此把"第四代"特有的书写与拯救中国历史的焦虑膨胀到

极致,制造出把观众纳入中国历史连续体之中的强大向心力。但是,他搞错了对象。他的西方大师们厌恶且无需理解他的这种焦虑。他们要的是东方异国情调。所以,法国记者有理由恶作剧式地授予《孩子王》以"金闹钟奖","表彰"它能以枯燥乏味而使人昏昏欲睡。不过,陈凯歌经过几年的琢磨,终于从"屈辱"中走出来,以《霸王别姬》荣享戛纳电影节金棕榈奖——迄今为止中国电影在西方获得的最高荣誉。

《霸王别姬》的获奖奥秘之一在于,它一改《孩子王》和《边走边唱》那种历史焦虑,而向西方呈上张艺谋式寓言型中国情调。首先,这是有关京剧艺人和京剧艺术的故事,这一点本身就颇具东方味,对西方人具有诱惑力;其次,这涉及中国人生活中古老又常新的"背叛"问题,同样具有东方"文化"味;再次,主要人物段小楼与程蝶衣之间在手足情与同性恋上的含混,也能吸引西方观众;最后,陈凯歌在两次失利后终于"背叛"自己过去的电影美学原则,而皈依西方大师,改"邪"归正,这种"第三世界"向"第一世界"虔诚地归顺的姿态,岂不更能打动戛纳节的评委们?

六、西方利益圈里的张艺谋文本

当张艺谋将寓言型中国情调呈现给西方时,西方人会从中获得什么呢?换言之,张艺谋的寓言型文本对西方有何实际意义呢?相应地,在这种西方利益圈里,这种文本会产生怎样的功能呢?这些问题我们已在前面约略和零星地涉及到了,这里来集中谈谈。

首先,在较一般的文化人类学意义上,张艺谋的寓言型中国情调会满足西方对于中国奇风异俗的好奇心,因而它的功能表现为一种民俗奇观。对西方人来说,中国人在地理环境、种族特征、家庭关系、婚恋方式、审美趣味、语言表达、宗教信仰和政治纷争等民族文化的各方面都表现出鲜明的独特性和差异性,正是这些独特性和差异性向他们呈现出一种民俗奇观,可以满足他们无穷的好奇心。张艺谋文本正构成这样的民俗奇观,例如,《红高粱》里的"颠轿"、"野合"、"酒誓",《菊豆》里的中式杨家染坊、笨重的木轮、

婶侄偷情、拦棺哭殡民俗,《大红灯笼高高挂》里的中式陈家大院、大红灯笼、点灯与封灯家规、京剧脸谱,《秋菊打官司》里的陕北农舍、大红辣椒、中国式年画与西方后现代文化明星像相杂糅的乡镇民风、中国农妇打官司的经历等。这是中国民俗的一次集中展览,也是西方人好奇心的一次集中满足。

其次,在比较特殊的性文化意义上,张艺谋文本可以有效地满足西方人的窥视欲,从而呈现为"锁孔"这一特殊功能。自从弗洛伊德"发现"性欲、无意识与文化的特定联系以来,性欲和无意识领域与阶级、经济、世俗政治权力的公共世界之间的"严重分裂",就一直是西方人尤其关注的重大问题①。出于这种传统,西方观众自然乐于发现与己不同的中国人的特殊的性政治、性文化和性生活,并从这种性差异中寻找某种可能的相通点。正是这样,"颠轿"的中国式调情方式、"野合"的中国式性解放方式、一夫多妻模式及其点灯与封灯的性生活规矩、"窥浴"和婶侄偷情这一东方式乱伦故事、秋菊为丈夫的生殖功能受损而执拗地打官司等,这些与"性"相关的中国情调自然受到西方观众的欢迎。相应地,饱经熏染的西方人也善于捕捉张艺谋精心设计的性隐喻:成片的透着野性的挺拔的高粱秆、圆形高粱地、杨家四合院染坊、陈家四合院套四合院的布局、圆柱形大红灯笼等。张艺谋执导的四部影片确实无一不涉及"性",无一不投合西方观众的窥视欲。它们如一只只"锁孔",导引西方人窥见中国人的一般秘不示人的隐私。

最后,就西方的后殖民战略而论,张艺谋文本被西方容纳,恰如一件件战利品,能满足西方人对于"第三世界"的胜利感。一次次嘉奖张艺谋,并不简单地意味着他已"走向世界"、"进入中心"或"成为世界一流",而恰恰是一次次证明他仍在中国,在这世界边缘地带,仍未能真正成为"一流"。因为,颁奖权操纵在西方手中。西方人只是按自己的喜好和需要去颁奖,他们决定中国电影的命运。他们愿意奖赏张艺谋,这件事本身就表明,张艺谋处在他们的掌握之中,是他们在"第三世界"显示自己的中心权威的战利品。什么时候,当西方导演像张艺谋和陈凯歌去西天取经那样而向中国讨

① 杰姆逊:《处于跨国资本主义时代中的第三世界文学》,《当代电影》1989 年第 6 期。

"说法"时,中国电影的"一流"水平就该不是自我幻觉了。

张艺谋文本在西方获奖,不仅仅成为西方显示其既往胜利的战利品,而且还是促进其下一步成功的"软性"广告。对张艺谋文本这类边缘性话语的成功容纳,可以作为一个典范向世人宣告:西方是一个虚怀若谷、自由平等的话语国度,在那里,就连这样的边缘话语也能受到如此礼遇!在这样一层温情脉脉的诗意面纱的掩隐下,西方统治就似乎不再那么威严可怖,而是显得合法、合理又合情了,从而获得一次成功的再生产。张艺谋文本被如此容纳,不正成为西方确证其盟主权的富于魅力的"软性"广告么?

可见,在西方利益圈里,张艺谋文本一旦被容纳,就成为投合好奇心的民俗奇观、满足窥视欲的"锁孔"、宣扬胜利的战利品和"软性"广告。

当然,这种容纳战略与其说是有意识的,不如说更多的是无意识的,即是西方征服他者话语、巩固自身权威的一种无意识战略。正由于其在无意识层面暗中运作,从而即便西方人本身未必都意识到和承认,更不用说张艺谋们对此难以察觉了。统治性话语的统治诡计正在于,它总是散布迷离且迷人的烟幕以掩饰自身赤裸裸的真实意图,这与宙斯的化装策略是一样的。

七、民族性与他性

从上面的讨论中可以看到,当代自我面对西方来客,作出向西方求异的选择;在选择中未能找到强化自我的良策,却反而被西方他者乘虚而入地反客为主了,于是只能走向娱客;娱客的结果,是向西方慷慨奉上寓言型中国情调,而西方则以后殖民语境中的容纳战略使之成为满足好奇心、窥视欲和胜利感的合适对象。张艺谋文本的浓郁的中国情调显示出充分的民族性,但在后殖民语境中,这种民族性却反而是被西方他者巧计构成的。民族性仅仅成为一种虚幻的摆设,它实质上是西方"他性"。于是,我们不得不目睹这样的自我境遇:愈是民族性的,却反而愈是"他性"的;同理,愈想以民族特色征服西方,却相反愈易被西方征服,从而失去其民族性。张艺谋携带民族性走向西方,陈凯歌又接踵而至,他们都成功地被容纳了,也就是被

"他者化"了。似乎有一双无孔不入、无所不能而又无形的巨手,正无情地把所有民族性的东西置换成"他性"的东西。这双巨手正是当今的后殖民语境。要使民族性摆脱"他者引导"而回归自身,就必须首先清理这后殖民语境。清理的办法之一,就是实施"超寓言战略":西方竭力把中国文本挤压成民族寓言,那么,我们需要以"超寓言战略"去应对①。当然,这种清理需要一个必要的前提:坚持与西方交往,保持中国的世界性,同时努力寻求中国在世界中的真正独特的民族性。在这个意义上,我们仍寄厚望于张艺谋,期待他能利用自己被容纳的有利地位,对重构中国形象或中华民族性有所贡献。

<div style="text-align:right">(原载《东方丛刊》1993 年第 4 辑)</div>

① 参见拙文《张艺谋神话与超寓言战略》,《天津社会科学》1993 年第 5 期。

Chapter 14 | 第十四章

我性的还是他性的"中国"?
——张艺谋影片的原始情调阐释

张艺谋,以其在国内外屡获大奖的"神话"式经历,已成为90年代正宗的中国形象的权威"供应商"。他在《黄土地》、《红高粱》、《菊豆》、《大红灯笼高高挂》和《秋菊打官司》中描绘的原始情调,无论在国外还是在国内,都唤起了原始中国的真实感。人们把张艺谋描绘的原始中国,看成确实如此的原始中国。那么,张艺谋的原始中国究竟是一种真实还是一种虚构?它是"我性"的还是"他性"的?这正是我们需要讨论的问题。

一、原始情调与灵韵重构

张艺谋影片总是把人们抽离现实而引领到遥远的过去,甚至仿佛是原始时期,与神秘的、野蛮的、朴素的、愚昧的东西相遇,而且,还使我们领略这种原始生活中弑父英雄与传统父亲规范之间的冲突的艰巨性、残酷性与丰富性。正是这样,张艺谋影片散发出一种独特的象征性信息——原始情调。

这里的原始情调,笼统讲是指现代艺术中通过特定的话语结构而呈现的富有特色的原始生活氛围。它可以看作西方自卢梭以来或中国自鲁迅以来的现代艺术家,为着现代人的特殊需要,而对过去生活所作的想象的和象征性的重构。在西方,歌德、席勒、艾略特、庞德的诗,劳伦斯、乔伊斯、福克纳、戈尔丁、康拉德、毛姆、黑塞的小说,毕加索、米罗、凡·高、高更的绘

画,奥尼尔、尤奈斯库的戏剧,斯特拉文斯基的音乐,以及《走出非洲》、《印度之行》、《火之战》、《第七封印》等影片,都倾心于原始情调的构造。而在中国,这种倾向也不乏代表:鲁迅的《狂人日记》、《药》、《故事新编》,沈从文的《边城》等湘西生活小说。而尤其显著的要数80年代后期的"寻根"艺术了,张承志的《黑骏马》和《北方的河》,韩少功的《爸爸爸》,叶小钢等人的"新潮音乐","85美术新潮"中的某些作品,杨炼、海子的诗,等等,都在寻根过程中重构起富有魅力的原始情调。

就理论渊源讲,维柯、卢梭、狄德罗、达尔文、尼采、弗洛伊德、泰勒、弗雷泽、列维-布留尔、荣格、卡西尔、列维-斯特劳斯、弗莱和拉康等,都曾给予艺术家以灵感。无论西方艺术家还是中国艺术家,在对原始情调的渲染中,都透露出张扬民族精神以缓解现代文明危机的或隐或显的意图。总的说,原始情调不能被当作原始生活实际氛围的真实再现,而应被视为一种现代虚构或重构,即是现代艺术家为着现代人的生存需求而运用话语手段虚构的原始生活信息。

不过,作为现代虚构,原始情调应该相当于本雅明所谓的"灵韵"(auro)。"灵韵"本来指文化工业化之前"自由艺术"所特有的那种流动的、韵味无穷的审美感染效果,它使艺术显示出与实际生活迥然不同的纯粹、神圣和自然风貌。按本雅明的看法,现代机械复制艺术如电影正在使这种古典"灵韵"销蚀、崩溃,因为它以"众多的摹本"取代了"独一无二"的"原本"。① 应当说,本雅明用"灵韵"概括文化工业化之前艺术的经典特征,很有见地,但却忽视了现代机械复制艺术重构"灵韵"的巨大能力。当代机械复制艺术,例如电影和电视,正善于利用各种技术手段,巧妙地使经典"灵韵"再生,并且变得世俗化或非神秘化。阿多诺就曾写信反驳本雅明说"灵韵"正是当代流行艺术如电影的基本组成部分。当然,这种世俗化或非神秘化实际上掩盖了真正的经典"灵韵"不可再来的深刻危机。而这种经典"灵韵"又是同现代人已失落的民族精神紧紧相连的。其实,不仅在电影和电视等

① 〔德〕本雅明:《机械复制时代的艺术品》,〔美〕梅·所罗门编:《马克思主义与艺术》,北京,文化艺术出版社1989年版,第592—593页。

技术艺术中,而且在文学等"自由艺术"中,重构"灵韵"已成为现代艺术的普遍旨趣。上面提及的那些中西艺术家孜孜不倦地创造原始情调,正是这种"灵韵"重构旨趣的显示。具体讲,中国"寻根"热潮对原始情调的狂热崇拜,集中披露出这时期中国人对与民族精神一道飘逝而去的经典"灵韵"的眷恋、呼唤与再造之情。张艺谋影片中的原始情调,正适时地为追寻经典"灵韵"的当代中国观众提供了一次满足。那么,如何把握这种原始情调呢?

二、原始情调类型

原始情调作为虚构的原始生活信息,对被虚构的原始生活会流露出特定的评价态度。这种态度因人而异,因作品而异,从而形成原始情调的不同类型。如果说,我们可以把这种态度分作肯定、否定和调和三种形态,那么,这里至少可以发现如下三种原始情调:

其一,原始崇尚型。这类原始情调对被虚构的原始生活抱着肯定、赞赏或迷恋态度。卢梭想象说:"漂泊于森林中的野蛮人,没有农工业、没有语言、没有住所、没有战争",生活在平等、自由之中,比文明人更具生命活力。相反,"在他变成社会的人和奴隶的时候,也就成为衰弱的、胆小的、卑躬屈节的人;他的安乐而萎靡的生活方式,把他的力量和勇气同时消磨殆尽"。① 这种对原始自然生活方式的无条件崇尚,在中国小说家沈从文的《边城》中获得反响:"翠翠在风日里长养着,把皮肤变得黑黑的,触目为青山绿水,一对眸子清明如水晶,自然既长养她且教育她。为人天真活泼,处处俨然如一只小兽物。人又那么乖,和山头黄鹿一样,从不想到残忍事情,从不发愁,从不动气。"翠翠姑娘作为"自然的女儿",既是纯朴、秀美、安宁的原始自然生活方式的结晶,又是它的象征。她对我们流溢出清纯美丽的"灵

① 〔法〕卢梭:《论人类不平等的起源和基础》,北京,商务印书馆1982年版,第106、80页。

韵"。一般说来,属于原始崇尚型的原始情调,总是涉及远离城市的带有野性或蛮荒性的自然环境,人向自然认同,有着女神般美而圣洁的人物等。它实际上是在把现代人的理想生活方式幻化为令人崇尚的原始神话。

其二,原始厌恶型。与前一类恰恰相反,这指的是对原始生活流露出批判、谴责或全盘否定的态度。鲁迅的小说、韩少功的《爸爸爸》、贾平凹的《古堡》等属于此类。鲁迅笔下的"食人民族"、"狂人"、"人血馒头"、关于地狱的迷信、国民性等,显示了原始生活的蒙昧、愚昧、罪恶或腐朽等否定性性质。韩少功"寻根"寻出来的原始英雄刑天的后代丙崽,却是畸形、失语症、呆痴、愚昧、迷信等几乎所有人类绝症的象征。这类原始情调,总是涉及原始生活的落后、愚昧、封闭、丑恶,传统习俗的残暴或不合理,食人妖魔逞凶,好人受难。人们创造这类原始情调,总有其明确的批判性考虑。

其三,原始困惑型。与前两类都有所不同,这里对原始生活的态度更显复杂和含混,常常表现为选择的困窘,有取有舍,既有崇尚也有厌恶,时而礼赞时而谴责。《黑骏马》借黑骏马、美丽的索米娅、慈祥而善良的奶奶、充满生机的草原风光等,表露出原始崇尚意向;但同时,又借白音宝力格对城市的向往、索米娅遭恶徒黄毛污辱、草原生活的贫困和愚昧等,而显示了原始厌恶倾向。这两种态度就这样交织在整个文本里。在不少小说里,情形还有不同。这类原始情调,往往使原始生活呈现出变化的、多方面的或神秘的风貌。

张艺谋执导的影片如何按此归类呢?大致说来,也可以分为三类:(1)原始崇尚型:《红高粱》;(2)原始厌恶型:《菊豆》、《大红灯笼高高挂》;(3)原始困惑型:《秋菊打官司》。

从这里可以看出,张艺谋影片的制作顺序与我们的分类逻辑顺序暗合。他先是以《红高粱》几乎无条件地崇尚原始生命力,但接着在《菊豆》和《大红灯笼高高挂》中却急转向否定原始生活。当全盘肯定或否定都显露出偏执时,他拍出了《秋菊打官司》,使人们获得他正在竭力调和或折衷这一冲突的"说法"。这种暗合显示,逻辑的权力往往与历史的权力是一致的。现在的问题是,如何进入张艺谋的三类原始情调世界呢?

应当首先给原始情调制订一些适用的指标,以免我们在漫游时看花了

眼。一般说来,在分析每类原始情调时,我们主要看三方面:原始场景、原始人物和原始体验。原始场景指构成原始情调的故事发生的具体环境,包括自然环境和人文环境。原始人物指构成原始情调的故事主人公的性格特征。原始体验是上述两方面的综合,指在原始场景中活动的原始人物的基本生存状态。这三方面构成原始情调的基本内涵。以这三方面的指标去考察张艺谋的上述三类原始情调,不难获得这样的结论:作为原始崇尚类型,《红高粱》表现为野性、阳刚和狂欢;作为原始厌恶类型,《菊豆》和《大红灯笼高高挂》体现出愚昧、悲哀和沉郁;作为原始困惑类型,《秋菊打官司》呈现出古朴、古执和震惊。

三、原始情调之一:野性、阳刚和狂欢

《红高粱》着意营造出野性、阳刚和狂欢这令人崇尚的原始情调。

故事的场景处处透露出满溢的野性。这些场景主要由十八里坡、青杀口、高粱地(自然环境),以及酒坊(人文环境)组成。十八里坡是麻风病人、掌柜李大头的酒坊所在地,也是主要人物的活动场所。它"周围没有人烟,荒凉惨淡",恰似一孤岛坐落在远离村镇的荒郊野外。附近的青杀口,更是匪患发生之地,连一向胆大妄为的轿夫们在此也禁不住心惊肉跳。而正是在这仿佛处于历史之外的青杀口,"不知道什么时候",长出了百亩地的野高粱,"自生、自长、自灭,灵气十足"。处在这样蛮荒环境中的酒坊,同样与社会隔绝,恰似真实历史之外的另一个世界。这样,影片呈现出一种孤零零的飘浮在现代文明或真实历史传统之外的原始野性氛围。野性,在这里是同文雅、文明或文弱等相对立的,指未开化的原始生命力。因而十八里坡等场景,正是野性即原始生命力的象征。

影片以红色为基调,有力地渲染出这种满溢的野性。在中国文化传统中,红色总是同"火"、"热"、"狂"、"战斗"、"革命"等激进概念相联系的,因而这里的红色基调同十八里坡等野性场景结合在一起,就使满溢的野性更添几分狂热。整个空间都弥漫着太阳与血的黄偏红的色调。这是一个黄、

蓝或黑色底幕烘托出的红色的世界。一块红色的盖头蒙住"我奶奶"的头，把她同燃烧的激情联系了起来。在橙黄色土地和滚滚烟尘中飞舞的红色轿子，与轿夫们坚实的棕红色肌肉相配，汇聚为充满野性狂躁的原始生命热情。至于一大片无边无际的红高粱林、奔放流动的红高粱酒，以及打鬼子时如火焰般燃烧的高粱酒的红色，更是把原始野性和狂热渲染得淋漓尽致。这表明，红色基调汇同原始场景，成为原始野性的象征。

在这块野性的场景上活动的主要人物"我爷爷"和"我奶奶"，自然同样是充满野性的。"一方水土育一方人。"不过，《边城》里生长在秀美湘西山水场景中的翠翠属原始阴柔之美，而这里被十八里坡的野性和狂热场景熏陶成的"我爷爷"和"我奶奶"，则属原始阳刚之美。阳刚，又称刚健、崇高、雄浑、劲健等，在这里代表原始生命力的外溢勃发形态。原始生命力是如此强劲、充盈，以致渴求雄壮、强健的外在表达形式。"我爷爷"正是浑身透露出这阳刚之美：在形体上，他高大魁梧、强壮，从他那一块块饱绽的肌肉可以感到生命力灌注于全身。在行动上，他颠轿戏新娘、杀蒙面盗、"野合"，直到打鬼子，处处显示了原始野人般的阳刚之气。"我奶奶"，也绝不是翠翠那类阴柔、清纯女子。她在上轿出嫁前怀揣剪刀、出嫁途中与轿夫头子"我爷爷"眉目传情，回娘家时大胆"野合"，以及后来严令丈夫"我爷爷"打鬼子替罗汉大叔报仇，自己也英勇献身，这些呈现的是女性的阳刚之气。"我爷爷"和"我奶奶"就这样展示出一种原始野人般的阳刚"活法"。

原始野性场景加上原始阳刚人物，我们就容易见到原始狂欢体验了。"狂欢"一词，借自巴赫金，这里指与仪式化动作交织在一起的超绝文明或道德规范的极度的身心愉悦状态。狂欢是反文明、反规范或反秩序的原始自由体验，它似乎使无论人物还是观众都在一瞬间挣脱了文明的枷锁，在自然的野性的怀抱中获得生命的极度快乐。"我爷爷"正是这样一位狂欢节主人公。他借"颠轿"这一粗犷的乡村民俗放肆地调戏新娘，使被压抑的原始欲望挥洒出来；他神勇地一举杀死蒙面盗，上演了一出"英雄救美人"的好戏；继而又自扮蒙面盗与"我奶奶"成好事，可谓英雄人格毕现；他把拦劫下的"我奶奶"扛进充溢着野性的神奇的红高粱地，以其过旺的精力扫倒大片高粱，正是在扫倒的高粱所构成的圆形空地中央，与"我奶奶"完成了粗

野、狂热、潇洒自然而又神圣的"野合"仪式。还有,他酒后撒野"尿酒",居然酿成名酒"十八里红";他主持的"酒誓"仪式,狂热而神圣,粗俗又庄严,庄谐融汇;最后,他领导壮士们以高粱酒打鬼子,酣畅淋漓,惊天地而泣鬼神!这种狂欢与一系列仪式渗透在一起,透露出原始野性的强劲魅力。

《红高粱》正是这样精心拟构出充满原始野性、阳刚和狂欢意味的原始情调。给观众的直接印象,是这种原始情调似乎该是中华民族旺盛、强健的民族精神之所在,只要我们发扬这种精神,就能享受到真正的生命自由。不过,如果在 80 年代后期中国文化语境的特定情形中,这部影片会生成另一种不同的意义:由对原始生命力的过度放纵进而走向法西斯主义。当然,换一种文化语境,它该又引申出新的意义来了。

四、原始情调之二:愚昧、悲哀和沉郁

与《红高粱》以野性、阳刚和狂欢令人崇尚不同,《菊豆》和《大红灯笼高高挂》却陡然转而以愚昧、悲哀和沉郁而使人厌恶。这两部影片的原始场景主要不再是《红高粱》中那种野性、蛮荒的自然环境,而是被文明社会的规矩紧紧束缚的家庭院落。"原始"一词在此的特点也就不再是野性,而是变成愚昧。愚昧,是同落后、蒙昧、腐朽、陈旧、封闭等否定性字眼相连的,指原始生活的否定性方面。人们不妨由此联想《狂人日记》中"狂人"的"家",《祝福》里的鲁家,《阿Q正传》里的未庄,《雷雨》中的周家,《北京人》中的曾家,《家》中的高家等。在这些作品里,村镇庭院等人文环境都是同愚昧联系在一起的。张艺谋对杨家染坊和陈家大院的描写,显然与如上作品属一路。

杨家染坊是密如蛛网、密不透风的村镇民房中之一个,这本身就暗示:杨家是一个被现成规矩严密支配的封闭世界。在家由杨金山说了算,出门则有族长的规矩。当杨金山死后,家族的权力仍继续控制杨家。因而在这里,菊豆和杨天青的性解放冲动总是被压制的。同样,陈家大院由若干四合院组合而成,阴森、恐怖、幽暗。颂莲自嫁到陈家后,再也没有走出过这座深

宅大院。以大红灯笼为中心,点灯、灭灯、点长明灯和封灯,织成使任何独立个体都感到窒息的规矩网络。因而,杨家染坊和陈家大院作为原始场景,是中国的愚昧文化传统的象征。

处在愚昧场景中的主人公们,是绝没有"我爷爷"和"我奶奶"那种潇洒、自由的。相反,他们的命运总是令人感到悲哀。悲哀,属悲剧之一种,但不是悲壮,而是悲惨和哀怜。当"我爷爷"和"我奶奶"以阳刚之气摧毁一切礼仪、享受到"野合"的自由时,天青和菊豆只能小心翼翼、战战兢兢地靠近。"我奶奶"可以怀揣剪刀,也可以把酒醉的"我爷爷"赶出门去,而菊豆只能在杨金山的捆绑按压下痛苦呻吟,或是惊慌中用柴草去封堵天青窥视的"小洞"。同样,当"我爷爷"勇杀蒙面盗和李大头,自己取而代之时,天青只是无可奈何地把刀砍在楼梯扶手上,又小心谨慎地取下。故事发展到为杨金山拦棺49次,菊豆和天青被耗竭了最后一丝反抗的勇气,那样痛苦、绝望,那样悲惨而哀怜。至于结尾天青被天白一棒砸死、菊豆放起冲天大火,看来是一种决裂姿态,但其实只是无奈中的自焚,不可能导向悲壮,而仍旧还是指向悲哀。

在陈家大院,大少爷飞浦不敢做天青,而颂莲也就连菊豆那种有限的解放也享受不到了。颂莲求解放不成,于是甘愿加入成群妻妾向老爷争宠的"游戏"之中,这预示她的命运可能比菊豆更为悲惨。她斗胆谎称怀孕,获得陈老爷点长明灯的宠幸,一时间地位登峰造极,得意洋洋。但很快被对手卓云和雁儿识破编局,立时遭封灯厄运,地位一落千丈,彻底失败。她最后被指认为疯子,是她悲哀命运的写照。

同原始场景的愚昧和人物的悲哀相连,这两部影片激活起一种原始体验的沉郁。沉,沉痛,痛苦;郁,抑郁,郁结。沉郁,也就是与严整的家族规矩交织在一起的生命的压抑状态。正是严整的家族规矩,限制了生命力的自由勃发。杨天青和菊豆正当的性解放要求,不得不一次次被杨家的族规扼杀。颂莲对真正的爱情生活的渴望,也只能被陈家的家规所斩断。当杨家拦棺49次的规矩残酷地摧垮了杨天青和菊豆最后的精神防线时,我们看到,陈家的灯笼家规也把颂莲宣判为失败者,排除在家庭秩序之外。因此,置身在阴森可怖的家庭院落中,面对严整的家规,主人公们只能是失败的

弑父者,从而也就只能一再坠入沉郁之中。沉甸甸的生活秩序,沉重的不安分的反抗心灵,一再受抑制的自由愿望,这些总是使主人公们品尝到沉郁,再也不会有"我爷爷"和"我奶奶"那种原始生命的狂欢境界了。

场景的愚昧、人物的悲哀和沉郁体验,共同构成了原始厌恶情调。这时,原始生活曾被赋予的那种令人崇尚的光环消退了,相反却处处是黑暗、腐朽、暴虐,即是令人厌恶的对象。这就构成对《红高粱》的原始崇尚世界的有力拆解。

五、原始情调之三:古朴、古执和震惊

初看起来,《秋菊打官司》描写现实题材,似难与原始情调牵扯上。但稍稍细察,就不难发现其纪实风格所掩藏的原始边缘气息。当然,应当看到,与前三部影片比较,这里的"寻根"或原始追寻冲动确实有淡化的趋势。

故事发生的场景主要是 90 年代的陕北农村,以及乡、县、市各级政府、法律机关所在地。这里是中国的边缘,现代中国的偏僻、落后、闭塞地区。"原始的"在这里就是"边缘的"。贫瘠的黄土地似已失却了《黄土地》时那种跃动的原始精气,而显得含蓄、深厚、朴实。农舍是简陋的,正像农民们那身土气的穿着一样。乡镇街道狭窄,房屋低矮,人们反应迟缓,目光滞涩,说话粗鲁,但毫无《红高粱》中那群西北莽汉的阳刚之气。秋菊去村长家讨"说法"时经过的那些土路、土坡,以及去乡镇和县城时重复闪现的乡间公路和土地,还有那不断被特写出的一串串通红的红辣椒,都在呈示出一种西北民风民情——古朴。旅馆中那位乐于助人的善良老汉,法院对面代人写状纸的老头,公正的李公安,作风踏实的严局长,甚至公而忘私的好干部村长——他们为秋菊组成了一个好人的社会场景。

这个场景表面看是高度纪实的,但实际上与之相反,是高度虚构的。因为,如此一个全是好人的社会,应当只能在原始神话或童话里才有。毋宁说,这里虚构的是当代人的原始神话,正像沈从文《边城》里现代人心中的原始清纯世界一样。如果说,《边城》的原始场景的特点在于清纯的话,那

么,这里的特点就在于古朴。古,貌若古代、远古;朴,素朴、淳朴、朴实。对于 90 年代的中国观众来说,银幕上出现的这些与众不同的偏僻、落后而又淳朴、可爱的西北民风,无疑是一种古朴的原始情调。

秋菊就活动在这片古朴的氛围里。她的行为举止固然体现出新时代觉醒的农村妇女的新风貌,但主要还应看作一种原始风貌的再现。与前三部影片中人物的阳刚或悲哀特征不同,秋菊向我们展现的是一种古执。古即古怪、古直、古朴;执,即执拗、执著、偏执。古执在这里就是指秋菊古朴而执拗的性格特征。她代替丈夫去向权贵讨"说法",实际上是在重复着刘兰芝、杜丽娘、窦娥、杜十娘、祥林嫂、繁漪等古代和现代原型受压而求反抗的命运。同时,她一次次地、百折不挠地、孤独地求取"说法",这种执拗也与上述同道的执拗息息相通。她认准"说法"是"活法"的根本,并相信在一个好人环境里讨来"说法"不成问题,于是执著地去寻求。尽管一再遭遇意料不到的失败,甚至后来连丈夫也不予支持,她仍然执拗地坚持下去,不达目的决不罢休。"我就不信没有个说理的地方。"这种古执,不正是一种生存方式的古执么?

在古朴的氛围里以古执的性格去生存,会导致何种体验呢?一般说来,以秋菊的正当和执著,在全是好人的社会环境,讨来区区"说法"不会成问题,从而由此可以产生出快乐或满足体验。然而,张艺谋却安排了一个突兀的结局:古执的秋菊感念村长对自己母子的恩德,决心放弃讨"说法"而与村长和解,想不到法院这时却以故意伤害罪把村长拘捕了。面对这突如其来的激变,秋菊不顾一切地奔跑在雪地上,追赶那只闻警笛声而不见车影的警车。这时,秋菊就只能经历本雅明所谓的那种"震惊"体验了。震惊,含有冲击、震扰、惊诧、困惑、茫然失措等涵义,是秋菊对突然巨变的反应。她惯常的感觉、思维、幻想、想象等连续体,在这突然事变的打击下被迫中断,出现断层、脱落、碎片。关于过去、现在和未来的思虑,也在此时陷于迷乱之中。震惊,成为真正的生存方式正在破碎的标志。

于是,场景的古朴、人物的古执和震惊体验,使人感到的是原始困惑。看起来,一切都是素朴而可爱的,没有《菊豆》和《大红灯笼高高挂》中的那种暴虐、奸诈、阴冷,而有关心、帮助、温情;但是,主人公却连区区"说法"也

讨不到,她不愿"抓人",而人却被法院抓走了。这传达出的信息必然是:原始生活既不是田园牧歌式的,也不是地狱式的,而是处处潜隐着异常,出人意料,令人难以捉摸。

六、边缘化、寓言化与他者化

张艺谋从"寻根"始,经过"弑父",而奉献出"原始情调",这是他给予当代中国观众的馈赠,也是他征服观众的成功的战略诡计。他顺应 80 年代后期至 90 年代初期中国的"寻根"热潮,不失时机地烹制出适合公众口味的原始情调。1987 年的《红高粱》,以关于中华民族精神的乐观而激昂的寓言姿态,在当时复活民族精神的狂潮中推波助澜。经过 1989 年,在 1990 年和 1991 年制成的《菊豆》和《大红灯笼高高挂》,那种乐观而激昂的民族精神骤然萎缩、腐朽,代之以愚昧、落后、封闭、残暴的民族劣根性。这时,张艺谋从原始崇尚的一极摆向了原始厌恶这对立的一极。或许是意识到这种摇摆会带来逻辑上的动荡不安,他在 1992 年以《秋菊打官司》形成对上述对峙两极的调和,即不再是单纯的原始崇尚或原始厌恶,而是原始困惑。这样,张艺谋完成了对原始生活的肯定—否定—调和历程,而这个历程又正是"寻根"热潮本身的演化历程。因此,张艺谋在国内的成功,很大程度上与他善于追随时髦的"寻根"热潮的演变,投其所好地调制美味可口的原始情调有关。

他的具体"烹调术",可以说是边缘化、寓言化和他者化。使故事发生在远离文明中心的边缘地带,从而罩上奇异色彩,这是边缘化;把本来是历时发生的故事共时化,使其超越具体时空而享有某种永恒且神秘莫测的意义,这是寓言化;而边缘化与寓言化合起来,则是使被描写的原始情调的中国向当代中国观众呈现出陌生他者的状貌,这就是他者化。他者化其实就是使中国抖落现在的真实尘沙,而换上广告式的令人崇尚、厌恶或困惑的虚幻面具。这意味着舍此求彼,以彼代此,用"他性"中国置换"我性"中国,即用虚幻的、陌生的中国置换真实的熟悉的中国。经过这种置换,那真实的

"我性"的中国就被推远了,远不可及,从而无限期地推迟出场。而虚幻的"他性"的中国却似乎反而令人熟悉、亲近,从而悄悄地转化为"我性"的中国。但是,"他性"的中国毕竟不能混同于"我性"的中国。原始情调也毕竟是虚构的中国情调。

其实,这里的原始情调以及相应的边缘化、寓言化和他者化战略,在很大程度上就是按西方他者的规范而制订的,从而它们本身就是西方他者引导的产物。从《黄土地》意外地被西方"发现"时起,张艺谋就开始琢磨以怎样的异国情调去"征服"西方。对中国人来说是原始情调的东西,在西方人那里就成为异国情调。张艺谋从《红高粱》开始,一步一个脚印地带着原始情调走向西方。但是,一味揣摩西方他者规范的结果,却是"自我"、"我性"被西方"他者"、"他性"暗中置换。他的"我性"的中国其实不过是西方"他性"的中国的幻象。而真正的"我性"的中国,仍然还没有争得发言的权利。

(原载《中国文化研究》1994年第4期)

Chapter 15 | 第十五章
张艺谋神话:终结与意义

张艺谋以其与众不同的电影活动,曾经在 80 年代后期至 90 年代前期创造过惊人的"神话"般奇迹,获得过超常的毁誉,于是有引人注目的"张艺谋神话"。而今,随着中国电影界和整个文化界场景的变化,这种"神话"光圈已然转暗。1994 年的《活着》似乎是一个重要标志:它虽然于次年获得戛纳电影节最佳男演员桂冠,但由于一些复杂的原因,在国内禁映,而且并未引起像《红高粱》获奖时引发的那种轰动,人们(公众和批评界)已很难再给予张艺谋如过去那种"神话英雄"的毁誉了。这似乎是"张艺谋神话"的一个终结性标志:超凡的和幻想的神话时代已经结束,平常或平凡时期已然来到。在这种终结性时刻,我们似乎有必要,并且有可能回头对这种神话的兴衰转化及其意义作一点分析,以期见出中国电影和文化中的相关问题及其启示。

一、张艺谋神话

当我们说"张艺谋神话"时,这"神话"在这里究竟指什么?张艺谋电影在何种意义上成为"神话"?不妨首先来重温当年中国电影专家眼中的一组难忘镜头:"(1988 年 2 月)23 日柏林时间十六时整,威廉纪念教堂的钟声敲响了,西柏林城顿时安静下来,十二家电视台摄像机对准评委会主席古利尔莫·比拉基。中国影片《红高粱》荣获金熊奖!西柏林的公民们、欧洲的公民们立时看到了这一幕!中国电影首次跨入世界电影前列!当晚二十

时,隆重的发奖仪式开始了。上千人的大厅,座无虚席。在雷鸣般的掌声中张艺谋从观众席上站立起来,穿过热浪般的人群,登上舞台。中国电影艺术家们在一排捧着银熊的获奖者面前,骄傲地高举着光芒闪烁的金熊。散会了。热情的女记者奔过来拥抱着张艺谋,亲他的脸蛋!本届评委、英国著名女演员特尔达·斯温顿在记者的闪光灯中拥抱着张艺谋,留下最亲热的纪念。张艺谋被包围着,在一群白皮肤人面前,这位留着寸头的黄种人显示了一种东方人的魅力。"①这组镜头向我们展示了张艺谋电影在国际上受到英雄般欢迎的令人空前激动的场面。它或许可以作为一种仪式性象征,使我们由此领略张艺谋在西方和中国所创造的电影神话。张艺谋,一个使"中国电影首次跨入世界电影前列"的神话般英雄!确实,在群星争辉、令人眼花缭乱的20世纪80年代后期至90年代前期的中国文艺界,能持续吸引公众的好奇心、艳羡目光和认同或拒斥欲望的神话式英雄,恐怕首推张艺谋了。我们现在不妨来对这位英雄的业绩作一简要回顾。

 张艺谋于1983年出任"第五代"的筚路蓝缕之作《一个和八个》的摄影,在电影圈内始获好评;1984年承担了后来被称为"第五代"扛鼎之作的《黄土地》摄影工作,其卓越的摄影才华首次引起国内外瞩目:获1985年度中国电影金鸡奖最佳摄影奖,法国南特亚非拉三大洲国际电影节最佳摄影奖,美国夏威夷国际电影节柯达最佳摄影奖;1986年,出任《老井》摄影且自荐兼演男主角孙旺泉,并且一炮即红:获日本第2届东京国际电影节最佳男演员奖,第11届《大众电影》百花奖和第8届中国电影金鸡奖最佳男主角奖(这位从未学过表演,也从未尝试过演出的人,竟能一举成功,不是神话又是什么?);更值得纪念的应是1987—1988年:他首次试做导演时执导处女作《红高粱》,竟出人意料地一举夺得第38届西柏林国际电影节大奖金熊奖(与此相对照的是,本来夺标呼声很高的陈凯歌携《孩子王》远征戛纳却失败而归,这使张艺谋变得一枝独秀了),这个前所未有的"走向世界"大业一旦成功,随之而来的奖项就变得轻而易举了:中国广电部政府奖、百花奖和金鸡奖,以及澳大利亚、津巴布韦、摩洛哥、比利时、法国、民主德国、古

 ① 李健鸣、黄建中和孔民:《〈红高粱〉荣获金熊奖侧记》,《大众电影》1988年第4期。

巴等国奖项。他1990年执导的《菊豆》再度震惊世界：获美国第63届奥斯卡金像奖最佳外语片提名（能获此盛名也有理由被认为是中国电影前所未有的空前成功），香港、法国、西班牙、美国芝加哥等国际电影节奖；1991年导演的《大红灯笼高高挂》，更是夺金取银：再获美国第64届奥斯卡金像奖最佳外语片提名，并获意大利第48届威尼斯国际电影节银狮奖及其他多项奖励；1992年摄制的《秋菊打官司》又一次为他赢得盛誉：夺得意大利第49届威尼斯国际电影节大奖金狮奖、"伏比尔杯"最佳女演员奖等，以及中国广电部政府奖特别荣誉奖、百花奖、金鸡奖，北京电影学院首届学院奖影片大奖和导演奖。1994年导演的《活着》，于1995年5月获法国第46届戛纳国际电影节最佳男演员奖（葛优）①。

　　张艺谋正式"触电"不过十余年，却已硕果累累，接连不断地在国内外赢得大奖，搂"金"抱"银"，这种在电影界前所未有的成功怎能不令人艳羡？对此神话，人们的态度是多种多样的：或是惊喜，或是惊惧；急切的认同者有之，愤怒的拒斥者有之。但无论如何，他似乎都已成为20世纪80年代后期至90年代前期中国的超级"文化英雄"。这位超级英雄以他个人的神奇故事，谱写出一则当代中国自我的神话——"张艺谋神话"。"神话"（myth），原是远古民族对神或超人在一个完全不同于人们通常经历的世界或时代中的非凡行动的虚构性叙述，从而必然地总是人们的非凡的想象、幻想、情感和欲望等主体能力的话语凝聚。而"张艺谋神话"之"神话"，则与这种先民创造的处于实际世界背后的超凡的"神"的故事有所不同，而是一种现代产物，即是富有现代理性和科学的人们，出于自己的某种超乎理性或科学的现实需要，有意或无意地把非凡想象力投诸现实人物，直到使其似乎具有某些非现实的超凡属性或特殊魅力的结果。"张艺谋神话"，作为与张艺谋电影活动有关的神话，是当代中国人出于自己的特殊需要而把非凡的想象力投诸张艺谋，使其成为神话式英雄的结果。换言之，"张艺谋神话"虽与张艺谋本人的行动，甚至可以说与其创造性行动紧密相关，但绝不是简单的个人

① 以上参考了《张艺谋作品及获奖年表》，中国电影出版社中国电影艺术编辑室编：《论张艺谋》，北京，中国电影出版社1994年版，第308—311页。

所有物(如时下所谓的"个人化"神话),而是个人与集体一道努力的结果。如果离开了这个时代的历史、文化语境,以及处于其中的集体状况,张艺谋个人无论如何奋斗,也无法创造出这种神话。因此可以说,"张艺谋神话"是指20世纪80年代中期以来由张艺谋本人与当代中国公众共同制作的、有关张艺谋电影活动的、带有非现实的超凡属性的文化想象活动。

"张艺谋神话"通常涉及两个基本层面:一是指张艺谋电影文本的神话,即张艺谋任摄影、演员和导演的影片的镜头组合、美学文体、形式特征、意指活动及深层意蕴等,可以简称张艺谋文本神话;二是指这些文本被制作和接受的具体文化语境的神话,涉及制作者和接受者所置身其中的特定时代的意识形态氛围、基本价值体系和文化压力等因素,可称张艺谋语境神话。这两个方面自然是紧密相连、共同起作用的。有关张艺谋文本神话,我们已在别处论述过,这里只打算集中考虑张艺谋语境神话问题①。原始神话早已在现实中消逝了,但我们的无尽想象力却仍然在不断地制作当代神话。"张艺谋神话"的语境内涵是什么?它对理解我们的时代有什么特殊意义?对这些问题的追问,想必应有助于我们把握处于世纪之交的中国文化状况。

二、张艺谋神话的语境内涵

张艺谋神话有着80年代后期至90年代前期中国文化语境的时代烙印。它虽然发生在电影界,却在艺术界和更广大的文化界产生了深广的影响,所以,它说到底是一种以电影神话面貌出现的文化神话。

从张艺谋的个人经历看,它属于当代中国的"丑小鸭"神话。张艺谋来自中国社会底层,且出身"不好",自然地从小经历坎坷,饱受屈辱。即便是

① 有关"张艺谋神话",见拙文《谁导演了张艺谋神话?》,《创世纪》1993年第2期;有关张艺谋影片的文本分析,见拙文《异国情调与民族性幻觉》(《东方丛刊》1993年第4期)、《我性的还是他性的"中国"》(《中国文化研究》1994年冬之卷)、《面对生存的语言性》(《当代电影》1993年第3期)。

上大学,也经受磨难……然而,他正是凭着非凡的毅力、韧劲和机遇,从当年的"狗崽子"一跃而成为蜚声海内外的"世界级"大导演或"一流"电影大家!或许迄今为止,中国还没有第二位艺术家能鼓荡起这样的显赫声名!于是,人们可能会像安徒生那样感叹说:"只要你是一只天鹅蛋的种子,就算你是生在养鸭场里也没有什么关系。"或许,按照孟子的著名论断来理解可能更符合中国传统:"故天将降大任于斯人也,必先……"但不管怎么说,张艺谋的确创造了一部当代神话,一部令中国人和西方人都倾倒的当代中国"丑小鸭"神话!

相应地,"张艺谋神话"就可视为当代中国青年自我实现的神话。在张艺谋以《黄土地》摄影初露锋芒的1984—1985年,刚刚开始城市经济体制改革的中国大地,正涌动着个人的自我实现热浪。人们相信,在这个开放的年代,充满了新的机遇,因而,以新的方式去寻求新的富于个性的生活,甚至自我实现,是可能的。这是一个需要自我实现神话而又产生了这种神话的时代。张艺谋领悟了这种时代精神,并幸运地成为这种神话英雄。

从这则神话的成功过程看,它称得上当代中国人向西方认同的突出范例。电影本是生自西方而于全球繁衍的艺术,西方电影美学自然历来就成为世界电影的最高或中心权威。当张艺谋负笈北京电影学院时,西方正开始向国门初开、急于认同的中国导演展露它那天鹅般高贵的容颜。在蛰伏于此的黄金般宝贵的4年里,张艺谋应当有幸初识西方大师的艺术瑰宝,带着惊喜在西方电影美学的海洋里试泳,得出向西方认同、推动中国电影的美学革命的信念。而当时中国电影界实际的权力结构则从根本上迫使他走向西方。并不是他完全自觉地选择了西方,而是客观情形迫使他不得不这样做。在80年代初的中国电影界,占主导地位的还是复出的"第三代"导演和兴起的"第四代"导演,其电影美学主要来自苏联模式。这一主一次的两代导演共同组成了当时中国影界的似乎凛然难犯的正体格局。而才跨出校门的张艺谋等青年学生,有什么本事能在需要资格和资历的电影界争抢一席之地呢?他们希望通过《一个和八个》及《黄土地》赢得前辈导演和公众的接纳,但很快就失望了:没能获得自己急切期望的发言权。当感到那支持了"第三代"和"第四代"的苏联模式已不可能再成为自己的后援后,当其新

作诞生之初竟遭到饱受第三、四代导演及苏联模式熏陶的中国公众的冷遇之后，富有远大抱负且急于寻求轰然出场的张艺谋们，只能把最后的希望投向外部的奇异力量了。好在"外面"终于给了让张艺谋们满意的"说法"：《黄土地》在海外出人意料地受到西方电影界权威的热烈赞扬！这些权威意见反馈回国内，《黄土地》立时命运陡转。中国电影权威和公众才开始以西方人给予的新的目光去正视它，从而"发现"了它的令人惊异的审美与文化价值。西方都说好了，中国还能说不？同时，影片在香港电影节上映获得圆满成功，激发起香港人的中国文化认同或"寻根"热潮，这对那时向往港台的内地观众无疑更产生了极大的感召力。这样，这场"海外大捷"一传回内地，就权威性地一举驱使观众重新返观《黄土地》，甚至一度导致了影院场场爆满的空前盛况。人们这次借助外力擦亮的眼睛终于"看"出了《黄土地》不同凡响的价值。特别是正自觉履行启蒙使命的内地精英知识界，更是担负起阐释和传播它在美学与思想上的革命意义的责任。接下来，张艺谋对西方的认同似乎就变得顺理成章和平常了：《红高粱》、《菊豆》、《大红灯笼高高挂》和《秋菊打官司》等影片，都是借助在国外获奖的威力而在国内成功的。特别是当《菊豆》和《大红灯笼高高挂》接连在国内遭禁时，他硬是靠《秋菊打官司》获威尼斯电影节两项大奖的威力，使两片在国内开禁，从而创造了影坛奇迹。所以，鉴于张艺谋的成功体现了"对内以洋克土"的艺术谋略，可以说，"张艺谋神话"在很大程度上是与向西方认同分不开的。

从开放时代特有的文化想象来说，"张艺谋神话"被赋予了"中国走向世界"的神话的内涵。张艺谋由于屡屡在国际电影节获奖，并且在开放时代第一次荣获世界第一流电影节大奖，享有"世界级"大导演盛誉，从而被捧为中国电影"走向世界的第一人"。当《红高粱》获奖的消息传回，《大众电影》杂志就在开篇急切地、充满喜悦地宣告："中国电影正在走向世界"，"中国电影在世界的地位正在提高"，"中国电影首次跨入世界电影前列"！几篇文章都高度评价了张艺谋获奖的巨大意义："这次，《红高粱》在世界三大电影节之一的西柏林电影节获大奖，说明中国电影走向世界的步伐加快了！"文章援引西方权威的话作支持："现在美国、苏联、中国的电影处于世界电影的前列"，"世界电影的希望在中国"。作者颇为骄傲地写道："中国

影片在西柏林电影节获大奖,其意义相当于一个重要体育项目在世界级比赛中获得冠军,是值得全国人民欢欣鼓舞的事!"该杂志还提醒读者尤其注意以下几个镜头:其一,西柏林自由电台记者在影评广播中声称,拍摄《末代皇帝》的贝托鲁奇应"向张艺谋学习",这个事实的重要性在于"从艺术上予张艺谋以新兴的世界级导演的地位,与世界著名导演匹比"。其二,"本届评委、英国著名女演员特尔达·斯温顿在记者的闪光灯中拥抱了张艺谋,留下最亲热的纪念"。其三,"张艺谋被包围着,在一群白皮肤人面前,这位留着寸头的黄种人显示了一种东方人的魅力"。[①] 作者们感兴趣的显然是张艺谋被赋予"世界级导演"地位、被世界级演员认可和被处于世界中心的"白皮肤人"簇拥的事实,也就是他走向世界的事实。

 张艺谋就是这样被尊为中国电影走向世界的神话式英雄的。他之所以受到英雄凯旋般的隆重欢迎,正是由于被认为在走向世界的过程中作出了非凡贡献。"走向世界"是20世纪中国文化界的一个响亮而又充满悲剧意味的口号。它是中国现代性的一个想象物。中国现代性的核心,是要使落后和蒙昧的中国按现代世界先进国家的典范——西方标准去实现现代化,即从落后和蒙昧的边缘国度成为现代世界的中心。在中国知识分子的想象中,古典中国曾是世界或天下的中心,中心就等于世界,这时,中国直接地仿佛就是世界。然而,鸦片战争以后,落后和蒙昧的现实使得中国自觉置身在现代世界的中心或主流之外,从而就似乎等于在世界之外。而现代中国的根本任务,就是使中国重返中心即重返世界。所以,走向世界,在中国现代性意义上,是一种走向现代世界之中心的文化想象物。这样的目标无疑是崇高的和难以实现的。而当中国的政治、经济和军事一再推迟实现这一目标时,人们不得不把无限的希望投寄到文化上:拥有灿烂文化传统的中国,有理由在文化上率先走向世界。从文化上走向世界,可能会为从政治、经济和军事上走向世界铺设必要的台阶。如此,张艺谋就变得格外惹人注目了。在20世纪中国走向世界的历程中,如果出现过神话般奇迹的话,张艺谋无

[①] 见《大众电影》1988年4期上刊载的《中国电影走向世界》、《〈红高粱〉荣获金熊奖侧记》等文。

疑是其当然英雄(主角)。

人们会在文章里抑制不住喜悦地宣告:由于张艺谋等中国导演走向世界的努力,世界终于"重新发现中国",而更有意义的是,"世界把目光转向中国和中国人,特别是一些大师们对'中国题材'的偏爱。西方人在认真地反思着他们与东方的关系,正努力想看明白自己该当救世主还是该当赎罪人,这也是'回顾过去,瞻望未来'的一种形式吧!"这里强调的重点是张艺谋的贡献的特殊意义:"在《红高粱》之后,不仅中国电影引起全球性的瞩目,电影中的中国和中国人更在西方各国获得了与中国的国际地位相称的'身价'。"文章最后甚至热烈地预言:"中国将与世界的步伐同步运转,这正是电影文化中"重新发现中国"的本质原因!"①这里,张艺谋在令"世界重新发现中国"方面确实应记一笔,但是,这一笔究竟该怎样记,却大有讲究。例如,世界所"发现"的是怎样的中国呢?是否能把这种中国就当做现实中国呢?还有,说"中国将与世界的步伐同步运转",是什么意思?是说中国的文化已突然发展到堪与西方世界争奇斗妍的一流水平,还是说西方世界正把中国文化从自身的轨道拔出来而纳入西方轨道,或是说中国文化已加入国际化商业制作的循环体系?这些复杂问题显然需要认真梳理,不能笼统断言和盲目乐观。

三、有关张艺谋神话的评论

近十多年来,面对张艺谋神话,人们已提出过多种不同的阐释和评价,这里有必要作出初步梳理。有关张艺谋神话的讨论曾出现过两次高潮:一次是在 1988 年至 1989 年间,围绕《红高粱》的获奖而展开;另一次是在 1992 年至 1993 年间,围绕《秋菊打官司》获奖及由此而来的《菊豆》和《大红灯笼高高挂》开禁奇迹而展开。这两次争论都涉及若干不同观点,彼此分歧颇大。限于篇幅,这里不可能一一探讨。考虑到两次争论虽意见不一,

① 张雅洱:《重新发现中国》,《北京广播电视报》1992 年第 18 期(5 月 5 日)第 10 版。

却显露了相同或相近的视点,不妨合而论之。下面以争论较为激烈、分歧尤其显著的有关《红高粱》的评论为例作简单梳理,以便发现众说纷纭之中的相同或相近视点。在极简化或浓缩的意义上,有关《红高粱》的评论可以被分为两类六种:

一类着重从张艺谋影片文本的奇异美学文体本身入手作出阐释和评价。这里又可分作三种:(1)热烈赞美。认为张艺谋影片创造出不同于中国电影传统的奇异的美学文体,是中国电影出现腾飞或进步的有力标志;另一方面,这种奇异文体由于为历来注重新奇的西方电影界所熟悉,所以很容易被容纳,于是成为中国电影走向世界或为西方所容纳的有力标志。如有的论证其东方美学特色,富于"浓烈的东方神秘主义色彩"、"东方民族的神韵","实实在在地体现了深沉的意义,体现了我们的祖辈和民族的神气"[①]。有的强调得奖的国际原因:"《红高粱》中浓烈的东方文化色彩,那放荡不羁的法外之徒,异国情调的民俗和自然风貌,以及融合了现代审美情趣和民族艺术特色的表现形式,在国际上立刻被认同";并揭示它对中国电影美学传统的新贡献:"继承了中国叙事艺术传奇性的特色,又与现代电影的造型性和场面观赏性相融合","既有民俗学的文化意蕴,又以动作的强烈和场面的新奇而引人入胜",从而成功地建立起"异于传统中国电影的现代形态"[②]。(2)全盘否定。这种观点虽然同样看到了影片的奇异美学文体,但相反认为这种奇异文体意味着以丑陋和顽蛮取代美感,属于美学上的严重堕落。论者十分严厉地指出:"《红高粱》成了探索片摈弃美的倾向的终端,成了西部片渲染丑的趋势的集成","使中国老百姓的顽蛮心理"得到"淋漓的暴露","体现了审美观念的堕落","使作品从基调到主旋律,从概貌到神韵都粗化、丑陋化了","全部重心只是在于追求上述'蛮'刺激的效果,从而完成银幕上富有开创意味的丑的描塑"[③]。(3)温和批评。与上面的肯定和否定这两种尖锐对立观点不同,这里则试图采取更温和或中性的态度,认为

① 张海方:《自由随意的结构形式》,《电影艺术》1988 年第 4 期。
② 罗艺军:《论〈红高粱〉、〈老井〉现象》,《电影艺术》1988 年第 10 期。
③ 朱寿桐:《愈益丑陋的蛮刺激——谈〈红高粱〉等探索影片的追求》,《电影艺术》1988 年第 7 期。

张艺谋电影的奇异文体虽有一定的探索性意义,但更存在种种缺憾,"没有完成一部我们说不出是什么样式的新类型的影片"。如影片场面处理"不够新颖和独特",往往"传奇到不要来龙去脉、不要人文背景"的地步。更重要的是,影片结构出现难以弥合的明显分裂和零乱,如先锋探索与商业上的逐奇的不协调、主要人物处理的不一致和简单化等。"《红高粱》给我的感觉是创作当中有错乱、把握不定的东西,没有思考成熟。文化的、社会的、技巧的等等方面都不太完整。"因此,以为《红高粱》获奖就等于"宣告中国电影进入国际一流水平",是"非常没有文化的"。①

第二类则侧重于从张艺谋影片的故事内容入手作出阐释和评价,发现这些影片主要表现中国人生活中的基本的、原始的或人性的方面。这里也可分出三种:(4)热烈赞美。认为张艺谋影片表现了蕴藏在中国人深层的顽强的"个人生命活力"及中华民族的"民族精神"。金鸡奖的评语可能具有代表性:"《红高粱》浓烈豪放地礼赞了炎黄子孙追求自由的顽强意志和生生不息的强大生命力,融叙事与抒情、写实与写意于一炉,发挥了电影语言的独特魅力。"②而其他论者更有各自不同的发挥:"'我爷爷'变成了一尊远古的雕像,它作为不屈民族的形象和一个蕴意丰盈的意象,融进了血红的高粱,血红的天空,血红的宇宙。唯有万物之灵的太阳散射出刺人的光芒,象征了永恒、顽强的民族精神。"③"《红高粱》表现……在一个非常恶劣的、生命难以生长、人性正常发展的自然和人文环境中,生命不屈地生长、人性不屈地挣扎……在国产影片中,我第一次看到这种洋溢着生命的酒神精神。这是一首我们民族的生命赞歌。"④(5)全盘否定。认为张艺谋影片表现和歌颂了我们民族中落后、愚昧或丑恶的东西,这是中国电影的耻辱,而它的得奖恰恰暴露出当前中国文化的深重危机。论者以反映"老百姓私下嘀咕的意见"的方式说:"影片热情歌颂的男主角'爷爷'是一个十足的流氓加无赖……宣扬和歌颂那些愚昧、落后的东西,完全肯定男主角流氓加无赖

① 郑洞天:《它不是我心目中的〈红高粱〉》,《电影艺术》1988 年第 4 期。
② 转引自罗艺军:《论〈红高粱〉、〈老井〉现象》,《电影艺术》1988 年第 10 期。
③ 薛晓:《红色的铺张——观〈红高粱〉》,《大众电影》1988 年第 6 期。
④ 刘再复语,见丽水:《刘再复谈电影》,《大众电影》1988 年第 10 期。

的种种表现。不以为耻,反以为荣,比阿Q还阿Q。""如果中国电影象《红高粱》这样的姿态走向世界,甚至为了夺奖,取悦于外国人,专门收集、展示、夸耀我们民族最丑恶的东西,那么,这样得来的奖,不是中国电影的光荣,而是中国电影的耻辱,中国电影的悲哀。"论者还尖锐地把问题提到整个中国文化的"民族危机"高度。① 另一位论者则把有关批评描写得更为生动:"一部获得国际大奖的《红高粱》,在本国映出后,招来了阵阵骂声,把个导演张艺谋骂得狗血淋头,一无是处。似乎只有让其上吊、抹脖子、上断头台,方解国人之恨。"这是因为他们认为张艺谋"让自己的先人们剃成难看的秃头,穿着碍眼的前边不开口的大裆裤,当众解开裤子捉虱子,还把人家用一头骡子换来的女人往高粱地里拖。打日本人不但没胜,还输了个精光,死得剩下两个人。这导演还有点中国人的味儿没有?难怪上柏林得奖,西德可出过希特勒。外国人凭啥给你奖,不就是你往中国人脸上抹灰,头上扣屎盆子吗?""'正派人'现在甚至已经耻于谈高粱地三个字,因为这已成为淫秽、下流和让人心生邪念的代名词。"人们还把张艺谋与当年因拍摄中国的落后与阴暗面而遭到国人讨伐的意大利导演安东尼奥尼,以及专揭中国"丑陋"的中国台湾人柏杨相提并论:"张艺谋就在中国,为什么不吊销他的执照?听说那小子成了万元户了,这是出卖民族尊严挣来的钱,凭什么还给他发奖金?"②这里引述的有些"广大观众"的意见,已似乎不是正常的理性的批评,而简直就是谩骂甚至人身攻击了。(6)既赞美又批评。这里对张艺谋影片既不是单纯地热烈赞美,也不是全盘否定,而是在赞美中披露并批评其在内容上的缺憾,这大致相近于(3)的温和立场。不过这里也有略微不同的情况。有的论者从总体上加以肯定,认为《红高粱》是比较完整的,在原有的探索片经验基础上达到了较高的层次。内容和形式、体裁和风格、电影语言等各方面的把握都较纯熟,它达到探索片的新高度,又列入常规片的行列","前景是可喜的"。同时又承认,影片确实在某些局部存在缺憾,如

① 杜渊:《对〈红高粱〉获奖的困惑》,《大众电影》1988年第5期。
② 胥培才:《欣赏心态:"高粱们"的自尊心》,《大众电影》1988年第6期。

"给人以前后两部分分割的感觉",但毕竟属于瑕不掩瑜。① 有的论者则一方面承认《红高粱》"走到了新的境界",具有"强烈的冲击力",另一方面又分析其不足——内容上的"乱"。影片前半部与后半部在形式上不统一,恰恰是"内容不统一"带来的。例如,想写女性对自由生命的追求这一主题,却未能把握"奶奶"对罗汉的感情,后来又转而去表现它不应去表现的爱国主义主题去了。不少细节刻画也显得粗糙。而这些正是"因为导演对主题把握不准确造成的"。②

就上述两类评论而言,前一类主要是从美学角度看的,关注张艺谋影片在美学文体上的意义,由此入手展开评论;后一类则主要采用了文化角度,专注于影片内容对当前中国文化的意义。具体说来,(1)属于美学—肯定性评价,(2)为美学—否定性评价,(3)为美学—中性评价,(4)为文化—肯定性评价,(5)是文化—否定性评价,(6)属文化—中性评价。这六种评价可能直接地是由部分专家或其他文化人作出的,但在中国公众(无论是电影专业人员,还是非电影或非艺术专业知识分子及普通观众)中都可能具有相当广泛的代表性,显露了有关"张艺谋神话"的基本不同意见。其实,这六种看法之间的关系在实际中往往是相互联系或交叉的,需要看到其中的复杂情况。现在的问题在于,张艺谋电影及电影神话为什么会引出如此分歧的意见呢?我们该如何看待这种分歧情形?应当讲,无论是美学角度还是文化角度,都是评论张艺谋影片的合理角度,从而都有理由存在。我们绝不能简单地断言美学角度是正宗或属于"电影本身",而文化角度是异端或属于"电影之外",或者相反。应当看到,它们各自本身都不一定完善,都可能出现偏颇:在强调美学意义时可能忽略文化意义,或者相反,在突出文化意义时轻视或遗忘美学价值。同任何其他艺术作品或现象一样,"张艺谋神话"往往具有美学与文化双重性,因此,把美学角度与文化角度统合起来加以考察,或许是一种明智的选择。

其实,如果把上述两类六种看法一一并置起来,则可以得到三组看法:

① 郑国恩:《我欣赏它的造型语言》,《电影艺术》1988年第4期。
② 林洪桐:《带着缺陷进入新境界》,《电影艺术》1988年第4期。

第一组是(1)与(4)的合并,既肯定张艺谋奇异文体的美学价值,又赞扬其对个体生命和民族精神的张扬,代表着启蒙知识分子群体的激进立场;第二组是(2)与(5)的并置,一面认定张艺谋在奇异文体上的探索是导向野蛮和丑陋美学,一面又批评他对个体本能、原始欲望等的描绘是暴露和出卖中国人的尊严,显示了普通公众的保守立场;第三组是(3)与(6)的并置,在承认张艺谋的美学—文化探索的积极意义的同时,发现其在美学与文化上的明显缺憾,透露出电影专家的温和立场。这三组看法虽然在实际的张艺谋批评中很难完整地见到,但毕竟恰好体现了美学与文化统合起来的双重视野,并分别披露出启蒙知识分子、普通公众和电影专家三种社会身份及其激进、保守和温和的立场,因而可以看作有关"张艺谋神话"问题的三种基本的阐释和评价模型。

问题不在于上述三种模型中哪一种更合理或正确,以及我们该作何选择。在我们看来,它们各自都具有某种合理性(却是有限的合理性),都有理由存在,因为现实中人们的生存及观点本来就是彼此不同的,没有必要也不可能寻求完全一致。问题在于,上述三种模型与"张艺谋神话"的关系如何?一个耐人寻味的事实是,它们并不是如我们想象的那样外在于"张艺谋神话"的,而恰恰是"张艺谋神话"的当然组成部分。激进地赞美、保守地否定和温和地品评,这三者之间的杂语喧哗正编织起"张艺谋神话"之所以成为神话的必要的文化语境。试想,假如仅有张艺谋的电影活动而没有这样的赞美、否定或品评的文化语境,"神话"又如何可能呢?张艺谋和他的电影合作者们不可能仅凭自身的力量就能制作出"张艺谋神话"。"张艺谋神话"实际上是由张艺谋等电影制作者和广大公众及批评家共同形成的,他们之间具有一种"共谋"关系。

四、张艺谋神话的终结与意义

正如我们开头所说的那样,随着《活着》的完成及其遭遇,"张艺谋神话"走向了终结。这种终结,表明的不是张艺谋电影活动的终结,而是这种

电影活动从超常奇迹到平常活动的转化。正是在80年代后期由封闭到开放、向西方认同、走向世界和渴望完成个人的自我实现等文化语境条件的作用下,张艺谋的电影活动被罩上超常奇迹或神话的光圈。然而,到了90年代中期,当这种文化语境发生改变时,这种超常奇迹就不得不变得平常了,具有了非神话内涵。从"张艺谋神话"走向终结这一事实,可以引申出值得思索的东西。

张艺谋创造出中国电影获世界电影大奖的神话,并不必然证明"中国走向世界"这个伟大的现代性幻想获得实现,即并不等于中国文化就达到了20世纪人们为之奋斗的世界一流水平,而不过是表明,中国电影已必然地汇入当今世界电影的国际化潮流之中。也就是说,张艺谋电影获国际大奖,与其说证明了中国电影达到世界一流,不如说只是证明了它进入国际化潮流之中。张艺谋而今已不再被罩上神话英雄光环,恰恰表明这种原来并不平常的国际化在今天已成为平常的现象了。

电影国际化的主要标志之一,是跨国资本的利用。从张艺谋率先踩出这条"西天取经(金)"的通天大路后,无论是"第五代"同仁,还是"第三代"前辈和"第四代"兄辈,都纷纷起而仿效。谁拥有了跨国资本,谁就可能在电影竞争中占据有利地位。"张艺谋神话",在一定意义上正是利用跨国资本的商业神话。而当这种神话终结时,跨国资本的介入就变得平常,因而变得基本和有力了。张艺谋凭借国际化手段在使"第五代"成为中国电影主流方面作了关键性贡献,也正是凭借这一手段,他作为始作俑者,带动"第五代"抛弃原初的知识分子启蒙文化旨趣,而转向了利用跨国资本的大众文化。

面对跨国资本,个人又能做什么呢?跨国资本不仅能统一世界电影制作策略,而且更具有使电影的美学文体和内容都变得国际化的魔力。80年代中国知识分子的人道主义式诗意启蒙和自我实现理想,无疑在此受到跨国资本的有力拆解和无情嘲弄。"张艺谋神话"中固有的启蒙和个性内涵自然不得不被商业性内涵所取代。在这个意义上,"张艺谋神话"的终结正象征着80年代占主导地位的知识分子启蒙神话和个性神话的终结,以及90年代商业(跨国)资本的胜利。

"张艺谋神话"曾在80年代后期被知识分子读解为高雅的启蒙文化（精英文化）在世界上成功的标志（正如前引评论所说的那样），然而，随着其商业色彩的由淡转浓，人们不由得发现，"张艺谋神话"代表的与其说是启蒙文化的胜利，不如说是它的溃败和转化。当电影艺术不再以承担诗意启蒙为己任，而是以商业成功为基本目标时，启蒙文化也就不得不品尝到溃败的苦果了。同时，这一点可能更为重要：张艺谋之走上国际化大众文化制作潮流，在中国产生一种榜样的感召力，诱使人们转入大众文化制作潮流，于是，形成了启蒙文化内部巨大而深刻的裂变——一部分知识分子转而走向了大众文化制作之路。当张艺谋被奉为神话英雄时，表明上述转向还处在过程之中；而到了这种神话终结时，这种转向已经完成了：启蒙文化中已裂变出大众文化来。而张艺谋并未做成启蒙文化的英雄（把他奉为这种英雄实在是一种必然的语境误读），只不过充当了启蒙文化转向大众文化、或在大众文化的冲击下失败的"转换器"。对此，今天的启蒙文化界是应当毫不迟疑地作出自己的清醒反省和批判的。

曾经受到广泛赞扬或批评的张艺谋式奇异文体或奇体，在公众眼中也失去了往日的奇光异彩，而变得平淡无奇了：张艺谋所首创的奇体不过是一种谋求商业成功的国际化大众文化制作策略，成了人们竞相仿效的奇体"经典"。

可以说，"张艺谋神话"的终结，表明80年代知识分子启蒙神话和个性神话走向终结，揭示了启蒙文化转化为大众文化的必然性。当然，这还主要是从"张艺谋神话"背后的文化和经济（商业）原因来说的。这并不是回头追问"张艺谋神话"的唯一路径。从中国电影和审美文化的发展角度看，"张艺谋神话"还可以留下另一些令人深思的东西。

从中国电影的发展看，张艺谋提供了一个以奇体击败正体而成为主流的成功范例。正体是占主导地位的正统体式的统称，而奇体则是处在边缘地位的非正统的、新奇的或怪诞的体式的统称。在张艺谋出场之前，中国电影界还是以"第三代"导演为主、"第四代导演"为辅的正体格局。这种正体是50年代以来电影正统体式的一种延续形态。而正是张艺谋以其奇体代表作《红高粱》一举冲破第三、四代的垄断地位，有力地带动"第五代"从临

时的探索片处境而一跃升上各代导演竞相仿效的正体地位。这是中国电影史上罕见的以奇代正的成功范例。当然,"第五代"很快就尾随张艺谋走上国际化大众文化制作之路,远离启蒙文化的期待,这同样也是需要反省的。同时,从中国电影美学的演变看,张艺谋对"非运动镜头"、"视觉表现美学"、"杂种"电影和"好看"电影的探索,他所创造的象征形象和隐喻形象体式,以及对奇异的原始情调、异国情调和流韵的追寻,都为中国电影美学谱写了新的奇异乐章,表明他在中国电影史上将占据着一个十分显赫的地位。未来的21世纪中国电影,肯定会频频回顾它。无论是赞成还是反对张艺谋,他都会是一个绕不开的存在。

不妨看得更宽泛些,从中国审美—艺术文化的转化角度看,张艺谋的作用也是重要的。在他之前,中国艺术的主潮还是一种知识分子的启蒙文化,其基本任务被认为是对大众实施诗意启蒙,即用活生生的艺术形象感染大众,向他们传播理性。而张艺谋的横空出世,打乱了这种诗意启蒙节奏,显示出娱乐因素在艺术中的日渐增长态势及其重要性。张艺谋电影中那些让人或赞美或指责的著名镜头,如颠轿、野合、酒誓、封闭的陈家大院等,在今天看来,其实不过是艺术中不可缺少的新奇娱乐因素。张艺谋不过是较早的示范而已。如今,中国的审美—艺术文化虽然被分作主流文化、大众文化和启蒙文化(精英文化)三大块,但是,同80年代相比,它们无一不增加了明显的娱乐因素,从而具有了娱乐文化的特点。在现代,由于文化概念不同,艺术也往往被赋予了不同的含义:首先,在启蒙文化意义上,艺术往往被赋予了审美或诗意地启蒙的使命,对人具有提升、丰富或塑造等功能;其次,在描述文化意义上,艺术是一种认识手段,常常被当做认识民族性格或社会特性的重要"化石"或"窗口";第三,在娱乐文化意义上,艺术则是人们日常生活的平常的组成部分。人们的看电影、听音乐、读小说等艺术生活,并不像过去那样是日常生活流程之外的特殊的高雅享受,而往往是与工作、商业、贸易、家居和购物等日常过程交融在一起。这种艺术的主要功能,不再是诗意地启蒙,也不再是认识,而主要是日常娱乐。可见,按不同的文化概念理解,艺术的功能或特性就可能呈现出不同。如果说,在80年代主要地在启蒙文化意义上看待艺术,那么,90年代则经常在第三种即娱乐文化意

义上看待艺术,把它当作日常劳作之余和劳作间隙的消费或休闲等"象征形式"。在 90 年代的情形下,所谓艺术中的大众文化、主流文化和启蒙文化潮流,其实说到底都带有娱乐文化性质了。它们在艺术的娱乐文化氛围中不得不带着娱乐特点:大众文化自然主要表现出娱乐性;主流文化和启蒙文化诚然分别致力于宣传教育和个体探索,但由于都置身在娱乐性总体氛围中,所以都或多或少地体现出娱乐特点,或者寻求以娱乐手段去实现其宣传教育和个体探索的目的。从娱乐文化潮的角度看张艺谋的电影活动,可以看到:"张艺谋神话"在 80 年代后期发生,恰与娱乐文化潮的兴起同时。这绝不是偶然的巧合,而是中国现代文化发展的一种必然:它正是娱乐文化意义上的神话。它是那时期卓然兴起的娱乐文化潮的最初的和最有冲击力的潮头部分。在新兴的娱乐文化对于当时占主流地位的启蒙文化的冲击中,它起到了特殊的急先锋和偶像作用。因此,在我们考虑这种巨大而深刻的转化的原因时,是不能忽略张艺谋的作用的:他是启蒙文化转向娱乐文化的过程中的一个富于感召力的神话英雄。当娱乐文化变得平常时,这位英雄当然也从神坛走了下来。至于当代娱乐文化主潮,启蒙文化界同样应当作出历史的和辩证的反省。它既不能被笼统地视为中国文化的富有活力的新发展的当然代表,也不能被简单地裁定为一种可怕的倒退、停滞或堕落的表征,而是具有比这远为复杂微妙的内涵,需要冷静地和全面地剖析。

张艺谋的近作《摇啊摇,摇到外婆桥》为我们近距离观察这位走下神坛的英雄的面貌提供了合适机会。这是他在"好看"的都市娱乐片方面作的初次精心尝试。影片尽管调动了都市娱乐片所需的迷人的旧上海、神秘的黑社会、令人刺激的惊险场面及国际化影星(巩俐)的个人票房号召力等因素,并在具体细节、方言土语方面付出了不能不说有效的努力,但总体上是平庸的,不仅远未达到"世界一流导演"所需要的水准,甚至连稍有票房的国际娱乐片效果也未获得。中国公众和批评界理应对他要求更高。这可说是张艺谋为其放弃知识分子启蒙信念而掉头走向娱乐文化潮、或中国当代娱乐文化潮的兴起本身,所必须付出的一笔代价,同时也是这位英雄的神话已然终结的一个表征。中国的娱乐文化似应顾及中国人的美学传统。它应既"好看"又"耐看",既充满娱乐因素(快感)又耐人寻味(美感),正像金庸

的武侠小说既俗且雅,俗而雅,惊险、刺激而又富于中国文化神韵一样。让人在轻松娱乐中领略悠长的文化余味,这种中国式美学效果的获得,似应成为今后娱乐文化创造的努力方向之一。

"张艺谋神话"从辉煌到终结,给我们留下了可以多方面阐释和评价的东西。这里自然不及一一检视,不过是初步提出问题。但想来我们已能认识到,"张艺谋神话"具有美学与文化双重意义,掺杂着积极及消极价值,需全面分析,而不能只说某一个方面。当然,这应当建立在一个共识的前提下:"张艺谋神话"在中国电影和文化发展中扮演过必然而又重要的角色。他还会继续演下去,尝试令人感兴趣或回味的新奇角色,但已不大可能再演"神话"了。

(原载《文艺研究》1997年第5期)

Chapter 16 | 第十六章

奇异姿态与独创的辉煌
——论张艺谋

1988年初春时节,名不见经传的中国内地年轻导演张艺谋携处女作《红高粱》远征第38届西柏林电影节。而前一年年底在北京圈内试映时,影片就引发过一些批评,因而没有多少人把这件事放在心上:张艺谋抱"金熊"?他怎么可能?但正像艺术史上的许多奇迹一样,不可能的事确实发生了。还是让我们重温十多年前中国电影专家眼中的难忘镜头吧:

(1988年2月)23日柏林时间十六时整,威廉纪念教堂的钟声敲响了,西柏林城顿时安静下来,十二家电视台摄像机对准评委会主席古利尔莫·比拉基。中国影片《红高粱》荣获金熊奖!西柏林的公民们、欧洲的公民们立时看到了这一幕!中国电影首次跨入世界电影前列!当晚二十时,隆重的发奖仪式开始了。上千人的大厅,座无虚席。在雷鸣般的掌声中张艺谋从观众席上站立起来,穿过热浪般的人群,登上舞台。中国电影艺术家们在一排捧着银熊的获奖者面前,骄傲地高举着光芒闪烁的金熊。散会了。热情的女记者奔过来拥抱着张艺谋,亲他的脸蛋!本届评委、英国著名女演员特尔达·斯温顿在记者的闪光灯中拥抱着张艺谋,留下最亲热的纪念。张艺谋被包围着,在一群白皮肤人面前,这位留着寸头的黄种人显示了一种东方人的魅力。①

① 李健鸣、黄建中和孔民:《〈红高粱〉荣获金熊奖侧记》,《大众电影》1988年第4期。

这组镜头使人看到了张艺谋电影在国际上受到英雄般欢迎的空前令人激动的场面。其实,这样的欢呼场面对西方人来说早就习以为常了,不足为奇,只是对从来没有获过西方大奖的中国内地电影界来讲,它才有着如此不同寻常的特殊意义:要知道,这一"跨入世界电影前列"的辉煌时刻,对中国内地电影界而言是企盼已久而又史无前例的!这不是神话般奇迹又是什么?

不管怎么说,以《红高粱》赢得"金熊"为标志,中国内地电影界从此出了一个具有世界影响的大导演。

一、中国内地电影界的"丑小鸭"

在20世纪80年代之前,中国内地电影界除了与苏联及东欧国家有一些交往并获得过极少的奖项外,在西方主宰的世界几大电影节如西柏林电影节、戛纳电影节、奥斯卡和威尼斯电影节等一直默默无闻。在这个急于对外开放和走向世界的年代,中国内地电影迫切需要幻想出一类末日拯救般的文化英雄,他仿佛能以其超凡魔力一举抖落晦气,把中国送上世界一流电影舞台,从而为实现中国走向世界这一宏伟的现代性大业作出贡献。当然,他需要秉有一种特殊素质:先是出身寒微,卑琐而不起眼,但向上之心不泯;继而饱经坎坷和忧患,仍执著地追求;最后突然间石破天惊,大放异彩,终成正果。可以说,他应当是中国的"丑小鸭"(ugly duckling)。于是,张艺谋应运而生,生逢其时,顺时成英雄。

张艺谋,曾名张诒谋,于1951年11月生于古都陕西西安市。在这块散发着千年文化灵气的黄土地上出生,喝黄河水长大,那么,人们有理由相信,深厚的黄土文化氛围会对他情有独钟,恩爱有加。中国人历来相信"地灵人杰"。不过,他注定了会先遭遇不幸,正所谓好人多磨难。这磨难的根子不在他本人,而在他的父亲带给他的家庭出身上。父亲毕业于黄埔军校、曾在国民党军队任职的经历,使他在50年代被戴上"历史反革命"帽子。这顶"黑"帽子给他本人及全家成员包括张艺谋带来了厄运,使张艺谋在社会上背负着"低人一等"甚至"非人"的沉重身份负担,品尝到歧视、屈辱、忧

郁、自卑等人生苦味。"在这样的家庭背景下,我实际上是被人从门缝儿里看着长大的。从小心理和性格就压抑、扭曲;即使现在,家庭问题平了反,我个人的路也走得比较顺了,但仍旧活得很累。有时也想试着松弛一下,但舒展之态几十年久违,怕是一时半会儿找不回来。因此,我由衷地欣赏和赞美那生命的舒展和辉煌,并渴望将这一感情在艺术中加以抒发。人都是这样,自己所缺少的,便满怀希望去攫取,并对之寄托着深深的眷恋。"①身份的卑微反而激发了他对理想的生命形式的追求欲望和强烈的自强冲动。愈是自卑,愈渴求自强。"那时我没什么好说的,一方面我埋头读书;一方面我就有那么一股劲儿。"张艺谋在说"一股劲"时,咬着牙,伸出他的右臂,并高高地扬起,似乎在显示他内心向命运挑战的气概。② 这位戴着"狗崽子"帽子的人能在1971年跳出农村进咸阳棉纺厂当工人,既有幸运的成分,也与其个人的才能有关。他的出身原本会让任何招工组断然拒绝,但是,社会总会为一个具有潜能的天才提供合适的机遇,哪怕这种机遇有时过分地稀少。即便是在那个看来已政治化到"密不透风"的时代,机遇也可能会向时刻准备着的人难得地露出自己的亲切笑脸。张艺谋善打篮球,而偏偏这个才能又为工厂所急需,于是,他得以幸运地上调进厂;也正是在工厂的7年,他迷上业余摄影,这为他以后考上电影学院、做电影摄影打下基础。

到此为止,他基本上还只是一个饱经生活创痛的下层平民,恰如"丑小鸭"最初的模样。连他自己也不会预料到,这些卑微而不起眼的经历,后来会成为种种传播媒介竞相"翻炒"的绝好原料。因为,当代中国公众需要这样的中国式"丑小鸭"形象。或者,从中国传统看,他可能更适宜被看作孟子所谓的"生于忧患"、肩负"天降大任"的圣贤式英雄。正像古代圣贤舜兴起于田野、傅说自筑墙的苦力中被选拔出来、管仲由囚犯升为宰相、孙叔敖在海边偏地被发现、百里奚从买卖场所被解救和任用一样,张艺谋的下层身份和屡遭磨难经历,为他的成名奠定了雄厚的"文化资本"。"故天将降大

① 据罗雪莹:《赞颂生命,崇尚创造——张艺谋谈〈红高粱〉创作体会》,中国电影出版社中国电影艺术编辑室编:《论张艺谋》,北京,中国电影出版社1994年版,第159页。

② 见王斌:《奇人张艺谋》,连载一,《戏剧电影报》1993年第16期第5版。

任于斯人也,必先苦其心智,劳其筋骨,饿其体肤。空乏其身,行拂乱其所为,所以动心忍性,曾益其所不能。"①于是,按孟子的这种成圣成贤逻辑,张艺谋一生头二十余年的不幸经历就可能被转化成为圣贤或英雄的必然的万幸经历。这种不幸与万幸经历,加上出生地地灵人杰的传统信念,人们有关张艺谋的"丑小鸭"造型就可以完成了。然而,命运似乎还要不断地"苦其心智、劳其筋骨":他先是报考北京电影学院被婉拒,后来还是靠慧眼识英才的文化部部长的一封推荐信终使他如愿以偿;进校后还得以沉默、孤傲和苦读去回击他人对自己"走后门"的造谣和攻击。到了1982年,在4年的忍气吞声、卧薪尝胆之后,这只"丑小鸭"终于可以向世人展露它那高贵圣洁的容颜了。从封闭走向开放的中国,正在为张艺谋制造成功的机遇,提供挥洒才华的舞台。

是真正的丑小鸭,就必然会在历经磨难后变成天鹅。于是,从1984年到1994年约10年间,在传播媒介的持续关注和公众的一再惊羡中,张艺谋成功地扮演了中国式"丑小鸭"神话的主角:从一个出身卑微、屡遭磨难的下层平民,成长为"国际性"或"世界级"大导演;而且,他的影响远远溢出电影圈外,成为具有超凡魅力的当代中国文化英雄。下面,我们不妨列举他的主要业绩。

1983年,任中国电影"第五代"的筚路蓝缕之作《一个和八个》(广西电影制片厂摄制)摄影,在电影圈内始获好评,算是牛刀小试。这是一种预示。1984年,做后来被称为"第五代"扛鼎之作的《黄土地》(广西电影制片厂摄制)摄影,其卓越的摄影才华首次引起国内外瞩目:获1985年度中国电影金鸡奖最佳摄影奖,法国南特亚非拉三大洲国际电影节最佳摄影奖,美国夏威夷国际电影节柯达最佳摄影奖。影片未获导演奖(陈凯歌)而一再获摄影奖,这个事实容易让人们产生这样的感觉或错觉:是张艺谋而不是陈凯歌才是《黄土地》的最大功臣。张艺谋就更有理由引人注目了。1986年,他本是以其在国际电影摄影界的知名度而出任《老井》(西安电影制片厂摄制)摄影的,但摄制过程中却又斗胆自荐兼演男主角孙旺泉,并且一炮即

① 《孟子·告子章句下》。

红:1987年9月获日本第2届东京国际电影节最佳男演员奖,1988年4月获第11届中国《大众电影》百花奖最佳男演员奖,1988年5月获第8届中国电影金鸡奖最佳男主角奖。这位从未学过表演,也从未尝试过演出的人,竟能一举成功,不是神话又是什么?

更值得纪念的应是1987—1988年:他首次试做导演时执导的处女作《红高粱》(西安电影制片厂摄制),竟出人意料地于1988年2月一举夺得第38届西柏林国际电影节大奖金熊奖。与此相对照的是,本来夺标呼声很高的陈凯歌携《孩子王》(西安电影制片厂1987年摄制)远征戛纳却失败而归。这就使张艺谋变得一枝独秀了。这个前所未有的走向世界大业一旦成功,随之而来的奖项就变得顺理成章和轻而易举了:获中国广播电影电视部1986—1987年度政府奖;1988年4月获第11届中国《大众电影》百花奖最佳故事片奖,5月获第8届中国电影金鸡奖最佳故事片奖、最佳摄影奖、最佳音乐奖和最佳录音奖,6月获澳大利亚第35届悉尼国际电影节悉尼电影评论奖,9月获第5届津巴布韦国际电影节最佳影片奖、最佳导演奖、故事片真实奖和最佳艺术成就奖,10月获摩洛哥第1届马拉卡什国际电影节导演大阿特拉斯金奖、制片大阿特拉斯金奖;1989年1月获比利时第16届布鲁塞尔国际电影节及比利时法语广播电台青年听众评委会最佳影片奖,2月获法国第5届蒙特利埃国际电影节银熊猫奖,4月被第8届香港电影金像奖评为10大华语片之一;1990年4月获民主德国电影家协会年度大奖及评委会提名奖,12月被评为古巴年度发行影片10部最佳故事片之一。

1988年导演的《代号美洲豹》虽然未获大奖,却也有收获:1989年8月获第12届《大众电影》百花奖最佳女配角奖(巩俐)。同年在《古今大战秦俑情》中出演男主角,这似乎可以看作陈凯歌当年有关"秦国人"之说的具体实现。他个人虽未获奖,但该片还是有所斩获:1990年2月获第44届西柏林国际电影节国际影评人协会娱乐电影荣誉奖,同月还获西班牙年度电影展科幻电影技术奖,次年4月获香港电影金像奖最佳电影配曲奖及最佳女主角提名,9月获法国巴黎奇情动作电影展大奖。

1989年执导的《菊豆》(西安电影制片厂摄制),使他继《红高粱》之后再度震惊世界:1990年4月被第9届香港电影金像奖评为10大华语片之

一,5月获法国第43届戛纳国际电影节首届路易斯·布努埃尔特别奖,10月获西班牙第35届瓦亚多里德国际电影节大奖金穗奖及观众评选最佳影片奖,12月获美国芝加哥国际电影节大奖金雨果奖,1991年1月获美国第63届奥斯卡金像奖最佳外语片提名。能够获得最负盛名的美国奥斯卡奖提名奖,这也有理由被认为是中国电影史上前所未有的空前成功。

1991年导演《大红灯笼高高挂》(中国电影合拍公司摄制),更是夺金取银:4月被评为第10届香港电影金像奖10大华语片之一,10月获意大利第48届威尼斯国际电影节银狮奖、国际影评人协会大奖、天主教影评人协会大奖、金格利造型特别奖、艾维拉诺塔莉特别奖;次年1月获美国第64届奥斯卡金像奖最佳外语片提名,6月获意大利全国奥斯卡奖(大卫奖)最佳外语片大奖,并获最佳外语片女主角提名,6月获意大利米兰电影协会观众评议本年度外语电影第1名大奖,9月获第16届《大众电影》百花奖最佳故事片奖及最佳女演员奖。

1992年摄制的《秋菊打官司》(西安电影制片厂摄制)又一次为他赢得盛誉:9月获意大利第49届威尼斯国际电影节大奖金狮奖、"伏比尔杯"最佳女演员奖、《查克》杂志评选的最佳女演员奖、《电影文化》评选的青年电影奖、联合国儿童基金会奖、天主教影评人协会奖、中国长春国际电影节金杯奖;1993年4月获中国广播电影电视部1992年度政府奖特别荣誉奖,9月获第16届《大众电影》百花奖最佳故事片奖,11月获第13届金鸡奖最佳故事片奖和最佳女演员奖;1994年5月5日获北京电影学院首届学院奖影片大奖和导演奖。①

1994年导演《活着》,于1995年5月获法国第46届戛纳国际电影节最佳男演员奖(葛优)。1995年导演《摇啊摇,摇到外婆桥》。1996年导演《有话好好说》。1997年与祖宾·梅塔合作执导歌剧《图兰朵》。1998年导演《一个都不能少》。

张艺谋正式"触电"不过10余年,却已硕果累累、金杯满屋,令先辈和

① 以上参考了《张艺谋作品及获奖年表》,中国电影出版社中国电影艺术编辑室编:《论张艺谋》,北京,中国电影出版社1994年版,第308—311页。

大多同行似乎仅能望其项背。这不是当代中国的"丑小鸭"奇迹又是什么?

这丑小鸭已不再是那只粗笨、深灰色的又丑又惹人讨厌的鸭子,而是一只美丽绝伦的天鹅!人们会记得,在安徒生的《丑小鸭》里,丑小鸭之所以能最终出落成圣洁美丽的白天鹅,除了凭它那百折不挠的韧劲和忍辱负重的精神外,还应提到的是它在逆境中对天鹅的自觉认同精神。当这可怜的丑家伙在深秋的荒野上孤寂地徘徊时,偶然瞥见一群美丽而陌生的"大鸟"从上空飞过。它们白得发亮,脖颈颀长而柔软,发出响亮而动人的鸣叫,展开美丽的双翅,快乐地飞向温暖的远方。这就是它后来知道的天鹅。面对美丽而圣洁的天鹅,丑小鸭固然会自惭形秽,但它却一不嫉妒、二不气馁,而是居然异想天开地要冒死飞向它们,与它们认同。因为,在它眼里,它们才是最高贵而理想的神圣归宿。正是凭借这种自觉而执著的认同精神,丑小鸭才能最终变成一只最美的天鹅。张艺谋,不再是"历史反革命"的"狗崽子"、黄土地最底层的农民、蛰伏于电影学院的忍辱负重的"后门生",而是蜚声海内外的世界级大导演或一流电影大师!或许迄今为止,中国还没有第二位艺术家能像他这样鼓荡起如此显赫的声名!于是,西方人可能会像安徒生那样感叹说:"只要你是一只天鹅蛋的种子,就算你是生在养鸭场里也没有什么关系。"而中国人则可能想起孟子的教诲:"故天将降大任于斯人也,必先……"不管怎么说,张艺谋的确创造了一部当代神话,一部令中国人和西方人都倾倒的当代中国"丑小鸭"神话!

二、弑父:当代自我与传统父亲之间

尽管考察张艺谋电影活动的"神话"特质是颇有意义的,但这种文化考察并不能代替对张艺谋影片文本的具体分析。如果说,文化考察是要发现据以读解张艺谋影片意义的必要的特定社会上下文或语境,那么,文本分析则是要探求张艺谋影片意义的具体表述方式本身。这里,我们需要进入张艺谋影片文本内部,去理解其意义的具体表述方式。这种理解当然可以是多角度的,但这里只能采取其中之一。可以看到,张艺谋影片中总是存在着

当代自我与传统父亲两种形象,确切点说,存在着当代自我与传统父亲之间的冲突性形象。

当代自我,是艺术文本中通过艺术形象系统显示的当代人的自我形象,这种自我形象是当代人所想象或幻想的主体形象。而传统父亲,则是与自我形象相关的另一种形象,即是影响当代自我的现成传统秩序的人格化身。这里的传统秩序是从过去沿袭下来的正统伦理规范、礼仪、习俗和家规等的通称。愈是深入考察中国社会,人们愈会体会到传统秩序的无可争辩的权威性。传统倚仗血缘亲情所赋予的权力,组成无所不在的权威性统治网络。在这个网络中,新生的、具有活力的主体形象——当代自我,总是遭遇压制和扼杀的命运。在当代自我的想象中,这种压抑性传统权威逐渐凝聚为一种人格化形象——传统父亲。在张艺谋影片中,传统父亲总是被视为生存之根染病或衰朽的罪魁,是当代自我向"根"认同的坚固障碍。

对当代自我来说,传统父亲是原初完美的"想象界"(the imaginary)的毁坏者。它不断制定令人生畏的话语规范,发布严酷的禁令,形成密如蛛网的"象征界"(the symbolic)统治秩序,以便压抑当代自我的来自"现实界"(the real)的欲望。这样,传统父亲为自我的发展设置了非如此不可的拉康式"情境"(condition)。从理想描述看,这一情境是任何一个自我走向成人的康庄大道。自我只要顺应、遵循这个情境,就会顺利成长。在《黄土地》里,农家女翠巧似乎只有默默接受父亲的安排出嫁,才是正道。然而,从现实描述看,传统父亲所设置的情境,却相反处处构成自我自由地成人的桎梏,甚至使其遭受灭顶之灾(在独自驾舟投奔解放区时被滔滔黄河吞没)。翠巧在八路军战士顾青的启发下,认识到父命只会损害自己的自由成长,于是想违抗父命而向往解放区"明朗的天"。可见,传统父亲情境具有两种相反功能:建构或者颠覆自我,正如中国古语所谓"水能载舟,也能覆舟"一样。不管怎么说,传统父亲是自我无法回避的生长情境。传统父亲的具体形态可以多种多样:一是可以由生父充任,生父成为万能权威的具体化身;二是在生父无法正常行使权威时,如生病、年迈、去世、出家、离家、能力或水平低下,等等,则由"代父"替补。"代父"即代理父亲或象征性父亲,可以由祖父母、叔伯、兄长、母亲、族长、邻居、教师或上司等具有某种权威的人担

任。"代父"往往代替生父而行使父亲权力。中国社会自古代就有的一大特点在于,家长制或家族血缘关系网络成为整个社会结构的初始范型。在一个家庭中,父亲是一家之长,具有最高权威,妻子和儿女都必须服从。由家推及国,在一国之中,国王或皇帝对全体臣民有着父亲般不可抗拒的威信。而在一个村落、地区、团体、派别等社会单元中,首领则作为"代父"推行父亲权威。这种以家族关系为初始范型而建立起来的社会统治方式,可以称为"家族主义泛化"或"泛家族主义"。"泛家族主义"意味着整个社会关系网络可以在父子关系模式中找到原始摹本。由此推论,当代自我就无时无刻不处在传统父亲的威慑之下。

置身在传统父亲编织的情景中,当代自我该怎么办?在极端意义上,他只能选择要么从父,要么弑父。从父,就是顺从或服膺父亲权威,按其指点做人和成人。这自然应是一条合乎社会规范的顺路,但往往以牺牲自我的个人自由为代价。而弑父,就是反抗、冒犯父亲,同其彻底决裂。"弑"可以是实际的"杀",但更多的情形是象征性"杀"——无论是杀父行动还是违抗父命行动,都可以看作弑父行动。在艺术中,弑父常常指任何一种象征性抗父行动。

不过,实际上,当代自我的选择要复杂得多。他可能既不完全从父,也不一味地弑父,而是时而从父,又时而弑父;或者在从父中弑父,在弑父中从父;或在总体上从父,而只在某些时候弑父,或者恰恰相反;还有,或在意识里从父,而在无意识里弑父,或者正相反,等等。这些可以大致称作亦从父亦弑父。例如,《北方的河》就属于这种类型,具体说,它是在意识里从父(寻父和认父),而在无意识里弑父。至于《狂人日记》,则是先弑父而后又从父(兄长充任代父)。

张艺谋的大多数影片都展现了这类情形:既然传统父亲是压抑当代自我的罪魁,那就只能选择弑父这一条路。只有弑父,当代自我才能挣脱锁链,自由地成人。当然,正像我们前面已申明过的那样,这里对张艺谋影片中弑父意义的追寻,也不过是一种阅读或阐释而已。现在让我们进入张艺谋影片之中,具体地看看他所构造的弑父的文本世界。

1.《红高粱》:从弑父通向从父。《红高粱》里的"我爷爷"堪称当代中

国电影中少见的令人昂奋的弑父英雄。传统父亲的形象在此是由蒙面盗、酒坊掌柜李大头、土匪司令秃三炮以及日本军队等具体承担的。他们构成"我爷爷"成人的障碍,因而不弑父难以成人。"我爷爷"先通过杀死蒙面盗赢得"我奶奶"的芳心,完成了高粱地"野合"的神圣仪式;再凭借暗杀麻风病人李大头并与秃三炮对抗,成为"我奶奶"的合法丈夫;最后以高粱酒打日本鬼子,完成了一次象征性弑父使命。这样,"我爷爷"成功地完结了自己的个体成人仪式(赢得"我奶奶")和社会成人仪式(打日本鬼子)。"我爷爷"的弑父行动显得如此充满豪气、令人兴奋和痴迷,以致观众不难感受到一种浓烈的狂欢节气氛——这是弑父的狂欢。不过,应当看到影片文本内部的复杂性。画外叙述人(超故事叙述人)"我"未能亲历上述弑父壮举,只能空自羡慕"我爸爸"豆官;而"我爸爸"作为那场轰轰烈烈的英雄行动的参与者和见证人,则无条件地仰慕真正的中心英雄"我爷爷"。这就显出了一种似乎"一代不如一代"的"向后看"倾向,或者说"种的退化"趋势。这一点本身就等于是向传统父亲权威的一次礼赞和臣服,而这又是与"我爷爷"的似乎坚决的和不妥协的弑父精神相背离的。当弑父精神成为一种令人敬畏而又一时难以企及的经典传统时,它就只能催化出自身的反面——从父精神了。弑父精神暗中通向从父精神,这难道不是一种黑格尔所谓的"历史的诡计"(ruse of history)?《红高粱》无法摆脱这一诡计的作用力场。

2.《菊豆》:悲剧的重复与结构化权力。与"我爷爷"可以在荒无人烟的法外高粱地和十八里坡潇洒地弑父不同,《菊豆》里的弑父者杨天青却不幸被束缚在封闭的杨家四合院及由若干此类四合院组成的洪水峪中。杨天青从第一次牵着驴子进入俯拍镜头中的铁屋似的四合院时起,便注定了永远也走不出这森严的父权之网。杨天青指向父辈杨金山的弑父行动仅仅表现在:在染坊里与菊豆偷情,并且出于对自己不孝和罪孽的自责而在杨金山偏瘫后依旧侍奉他,而不是像"我爷爷"那样自由自在地在高粱地野合、杀死李大头并取而代之。这样,杨天青的举动只能是既从父也弑父的有限的弑父行动。对照之下,杨金山对他的压制和惩罚却是无限的:不仅一次次设法置杨天青与菊豆于死地,而且在死后仍通过族规对他们形成无形又无所不在的压制,从而彻底击碎两人的幻想。而杨天青与菊豆偷生之子、他的名义

上的弟弟杨天白的介入,更是雪上加霜。天白为了同他争夺菊豆这一共同的欲望客体,眼里总是闪射着与杨天青面对杨金山时相同的弑父火焰。在弑父的坚决和果敢方面,儿子确实远胜过老子——童年时误杀无能的名义父亲杨金山,尚属原始的隐性弑父举动,而长大后在大染池里凶狠地将名义兄长和生身父亲杨天青打死,则是空前大胆的明确的弑父"壮举"。对生身父亲的凶狠杀戮(真正的误杀)使他不单丧失母亲这一欲望客体的真实性,而且也在观众心里毁坏了通过除去罪恶的法律上的父亲杨金山而建构起来的主体形象。母亲的摧肝裂胆的哀叫"他是你的亲爹",注定了会伴随并折磨他一生,从而令他重蹈俄狄浦斯弑父行动之覆辙。既从父也弑父的杨天青被儿子杀死,终于宣告了其弑父行动的悲剧性;而果敢弑父的杨天白通过先后除掉两位父亲,虽然使自己的生命力获得《红高粱》中的"我爷爷"式的短暂的流溢喷射,但又最终落入不可拯救的恐怖的伦理陷阱,从而仍然不能逃脱杨家长辈那种悲剧宿命。

于是,透过两代弑父者的悲剧命运的重复,一种由传统父亲施加于自我的结构化权力便显示了出来。结构化权力,在这里是说家族权力已渗透于整个家族关系结构之中,即被结构化了①。正如杨家四合院的封闭格局所象征的那样,传统父亲的结构化权力是如此严密和强大,以致溢满整个空间,产生巨大威慑力,牢牢攫住两代弑父者的反抗的灵魂,迫使他们最终遭受身体(如杨天青)或心灵(如杨天白)的毁灭。更重要的是,传统父亲的这种结构化权力是如此深厚博大和无坚不摧,以致已仿佛先在地和永久地规定了任何弑父者无法逃脱的失败命运。这样,《菊豆》等于是对《红高粱》的浪漫性弑父举动的一次有力瓦解。同时,对于以发掘被压抑的民族精神为宗旨的"寻根"冲动,也构成颠覆性的力量。

3.《大红灯笼高高挂》:黑暗之神与女巫的反讽性游戏。与前两部影片拥有弑父英雄不同,在这部影片里,弑父英雄却是基本缺席的。或许,那唯一有资格扮演弑父者的应是大少爷陈飞浦,但他只是在伴着幽幽的笛声与

① 杰姆逊:《拉康的想象界与象征界》,《理论的意识形态》,第 2 卷,伦敦,1988 年版,第 62 页。

颂莲一划而过后,便超然游离于陈家大院的激烈纷争之外了。等到第二次与颂莲见面时,颂莲已在妻妾争宠战中彻底败北,飞浦软弱到连承受颂莲目光的勇气也没有了。当弑父英雄缺席时,在妻妾成群的陈家大院,就只得上演成群妻妾丫环向老爷陈佐千争宠的反讽性游戏了。按加拿大神话批评代表人物弗莱(Northrop Frye,1921—)关于神话原型与四季更替对应的观点,这应该是与冬天、黑暗势力得胜、英雄毁灭相连的反讽性神话,其从属性人物是食人妖魔和女巫。如果说,以陈佐千为代表的传统父亲无疑地属于黑暗势力的话,那么,颂莲及其他妻妾丫环则可以说是女巫的化身,他们共同创造了反讽性神话。不过,反讽效果的最终实现还须依赖观众的主动参与。这个文本内部诚然还没有出现真正的弑父者,但其故事的进展却已为可能的弑父者准备了一个当然的席位——对弑父者角色的召唤。这个被召唤的弑父者只能来自于文本之外,即来自于观众。文本所陈述的颂莲等人的悲惨遭遇,势必激发观众对于陈佐千及其所代表的家族权力网络的仇恨,迫使他们产生强烈的弑父欲望。从而,当观众接受文本的召唤,以弑父者的身份自文本外参与到文本中时,反讽效果就实现了。

陈家大院阴冷、幽深,如黑暗的铁屋,是传统父亲规范的象征;陈家老宅屋顶那牢房般阴沉可怖的屋子,在无言地发布着有关禁令和惩罚的话语;既作为影片标题更作为主要象征形象被反复呈现的大红灯笼,则是父亲权力的隐喻;至于仅仅以威严的声音(还有唯一一次的模糊背影)在场的父亲陈佐千,无疑是陈家大院、屋顶牢房、大红灯笼等传统父亲权威形象的人格化呈现。所有这些象征性形象,渲染出黑暗势力得胜的氛围。直接体现这世界的黑暗的,是那些无所不在地支配妻妾们的祖宗规矩。祖宗规矩是传统父亲权威的具体化,构成了主体所身处其中的现实。在这些规矩中,围绕大红灯笼而制定的规矩是最具威力的——点灯、灭灯、捶脚、点菜、长明灯和封灯等规矩,作为传统父亲所编织的家族统治网络,预先决定了每一个家族成员的位置和命运。

没有了弑父英雄,就只能目睹女巫们登场献艺了。成群妻妾向陈老爷争宠,是女巫们的主要节目。二太太卓云、三太太梅姗、四太太颂莲,以及丫环雁儿,为争夺陈老爷宠幸的权利——获得"点灯"资格,展开了你死我活

的拼争。没有正义与邪恶、真诚与伪善之别,只有无聊的争风吃醋游戏。对颂莲来说,点灯、捶脚、点菜等都是新鲜而有趣的,与大少爷调情也充满刺激性,在布满京剧脸谱的屋内打牌并意外地发现梅珊与高医生的私情使其兴味盎然,而以怀孕为名骗取长明灯恩宠,就更是令人愉快的家庭游戏了。即便在假象被戳穿、封灯厄运降临、地位一落千丈的时刻,她仍然能智剪卓云的耳朵,痛快淋漓地让雁儿受惩罚,在嫉妒中借酒后失言而使对手之一的梅珊被除掉。这样,以游戏形式向陈老爷争宠,并与其他妻妾丫环斗法,是这位女巫式人物的行为的特点。而其他妻妾丫环也以同样的戏法予以回敬,她们同样是女巫式人物。嫉妒、阴险毒辣、诡计多端,是这些女巫尤其擅长的。陈老爷要宠人,妻妾们想被宠,黑暗之神与女巫就自然形成游戏性共谋了。正是他们的游戏性共谋,构成了一种反讽性效果。没有弑父英雄的世界,黑暗之神和女巫们不是照旧可以上演惊心动魄而又赏心悦目的神话剧么?

不过,这出戏在反讽中仍然带有某种悲剧意味。颂莲的失败,正像她一度受宠若惊一样,都是必然的。颂莲的悲剧,是从属者力图以违反规矩的方式进入传统父亲秩序而终于失败的悲剧。这是女巫们最大限度地向黑暗之神献媚而终究被抛弃的悲剧。颂莲不得不以女巫式语言总结道:"我在算计这事儿,她们在背后算计我,整天你算计我,我算计你,斗来斗去……","我被人骗惯了,人人都骗我","人就是鬼,鬼就是人","人在这个院里算什么东西,是狗,是猫,是耗子,就是不是人"。确实,在失去真正的人——弑父英雄的世界里,就只能"人道"毁弃而"鬼道"横行了。传统父亲作为黑暗之神的化身,也正可以说是"鬼道"的化身,他注定要把所有"人道"的东西都变成"鬼道"的东西。

但是,弑父英雄虽缺席却又始终在场。观众的目光始终在注视着颂莲与父亲权威以及其他妻妾丫环的游戏。他们一面把悲剧的根源归因于传统父亲规范,对这黑暗势力充满仇恨,同时,又深深惋惜弑父英雄的缺席,于是,他们内心产生出强烈的弑父冲动,想在没有英雄的时空里,自觉自愿地充当一回弑父英雄。然而,观众却又无法真正进入文本中的陈家宅院,铲除黑暗之神,改造并拯救女巫们,而只能缺席在外,在想象中在场。这种只能

在想象中弑父而无法触动实际历史的情形,不正构成深刻的反讽效果吗?只是在影片中才最终完成,其反讽效果终于实现。因此,不是让影片中的角色实际地弑父,而是改由各位观众去充当内心想象性的弑父英雄,这样的弑父行动势必要大打折扣了。

4.《秋菊打官司》:代理弑父者的尴尬。这里也没有出现真正的弑父英雄。受伤的万庆来原是应以弑父者的姿态向蛮不讲理的王善堂讨"说法"的,却显得软弱无能,无法充任弑父英雄,于是,他的妻子秋菊只好起来代替丈夫去讨"说法"了。一个通常所谓的农村弱女子,就这样被推到了代理弑父者的位置上。秋菊的要求似乎很简单:不要村长赔200元钱,而只要他"给个说法"。但这位父母官却十分倔强:宁愿赔钱也不愿给"说法"。理由是,"我是公家人……今后怎么开展工作?"显然,问题的关键出在"说法"上。一方面,秋菊把讨"说法"当做真正的"活法",因而全力去求取,这实际上意味着向传统父亲争夺话语支配权;而另一方面,村长以话语权势者自居,牢牢守护着"说法",与秋菊相对立,即便舍去钱财也要使"说法"留住。这样,代理弑父者全力讨"说法",而传统父亲竭力不给,父子冲突在所难免。秋菊于无奈中只得由村而乡而县而市,展开自己层层讨"说法"的历程。秋菊是幸运的,处处遇到童话王国般的好人;但她又是不幸的,总是得不到区区"说法"。最后,当村长帮她难产脱险、顺利生产儿子时,她感到了这父母官对自己的莫大恩德,于是决定放弃讨"说法",以免落入民间所谓的"恩将仇报"的道德陷阱。这表明她已从最初的弑父者,转变为从父者,即从父亲秩序的反抗者变为父亲秩序的臣服者。但偏偏在此时,法院以故意伤害罪把村长拘捕了。于是,我们只能目睹秋菊在雪地上追赶警车时的极度震惊和茫然失措神情。这就使秋菊不仅没有成为完整的弑父者,而且也没能当成从父者。村长被抓走,使她连做个村长的顺民的权利也转瞬即逝了。可见,秋菊的行动经历了从弑父者(讨"说法")到从父者(不要"说法")的转变过程。这种转变表明,这里的弑父行动并不是纯粹的和始终不渝的,而是变化着的,内在地通向从父行动。刚才还在不顾一切地坚决讨"说法",但在"欠"了村长的"人情债"后,就马上不要"说法"了。这里的逻辑是,村长帮助我顺利生下儿子,这就等于给"说法"了。如果还要"说法",

岂不忘恩负义?这时,秋菊实际上等于退回到她否定过的"给了钱,这就是说法"的老套上去。秋菊终于否定了自己先前追求的东西,放弃了"说法"比"活法"更为根本的立场。这就必然导致两面不讨好的结局:没能成功地扮演代理弑父者角色,与此同时,也没能如其所愿地充当代理从父者角色。她既未能越出父亲秩序之外,又未能进入父亲秩序之中。她成了被"悬搁"者,悬浮于历史的空白里,上下无着落。这岂不是代理弑父者的尴尬?

其实,当影片放映到秋菊感村长大恩而放弃讨"说法"时,观众也可能会在心里热烈地赞同和产生共鸣:"就是,人家帮你顺利得个儿子,功劳有多大?还有脸再去要个什么'说法'?"而在前面,这些观众或许曾是那么激烈地拥护和支持秋菊去讨"说法"。由此可见,从激进的弑父者退还到妥协的从父者,这种转变的基础就蕴藏在观众之中。观众与秋菊一样地经历了这一转变过程。看来,尴尬的并不仅仅是秋菊,而且还有观众。代理弑父者毕竟只是"代理"的,而真正合格的弑父英雄又在哪里呢?

5.《活着》:弑父、无父与安贫(平)。福贵一开始就经历了一场后果重大的家庭劫难。这位地主少爷不顾家人的反对,整天和皮影戏班主龙二赌博。父亲徐老爷子骂他"畜生"和"小王八蛋",他则以强烈的弑父意识回骂"老王八蛋"和"徐大混蛋"。妻子家珍劝他也无济于事。这场赌博既为他带来灾难性后果,如怀孕的家珍负气携女出走娘家,祖传徐家大院被输给龙二,父亲气绝身亡,一无所有的他和母亲被迫搬家,在贫困中度日;但同时,也戏剧性地和幸运地使他躲过了本来会有的可怕的"地主"成分而当了光荣的"城镇平民",还由此彻底改掉嗜赌习气而重新迎回妻小。赌博事件及其败家和安家结果,对他后来的整个人生态度产生了巨大而深远的影响。如果说,此前福贵还有强烈的弑父冲动及行动的话,那么此后,他的弑父意识就消逝殆尽了。赌博败家的惨痛使他刻骨铭心地认识到,弑父是不必要的,重要的是当个普通平民活着,这比其他一切都好。这里有两组镜头值得回味。一组是在被抓民夫的生死战场上,他目睹了命运的残酷和无常,满怀"活着过日子"的企盼对春生说:"我可就得活着回去了,老婆孩子比什么都好"。另一组则是在全镇公审大会上"现行反革命"龙二被判死刑时,他被惊吓得连尿也憋不住了,五声枪响时他如丧家之犬吓得瘫在树干上,每响一

枪他颤抖一下,仿佛枪枪打中的不是龙二而是他自己,五次颤抖完他连裤子也湿了,一阵急跑回家问妻子土改时划的什么成分,连连说:"平民好,平民好,什么都不如当个老百姓"。有了活着、做平民这样的生存意识,他在生活中虽然接连遭遇令人悲哀的事件的打击,但总是心态平和,处之泰然。刘镇长,作为父母官,不时地来他家"管"他,他本来满有理由加以反抗,却根本就不想这样做。这是因为,他心中早已泯灭掉先前的弑父意识了。对他而言,似乎这已是一个无父的世界,从而无需弑父。从弑父到无父,福贵经历了这样一场人生变化。这也应看作导演张艺谋本人的激进意识变得缓和的置换形式。

活着,以平民方式活着,被视为比其他一切包括弑父都更为基本,因而更为重要的事情。相比之下,其他一切都是无关紧要的了。这里表露的显然是一种安贫(平)心态。安贫(平),一语双关,既指安于贫穷,也指安于平静,合而指安于平和生活的人生态度或心境。其实,对这个一生多灾多难而始终难以真正平淡的人来说,安贫(平)本来应是一个难以企及的奢望;现实的可能性显得只能是,在不断的灾难打击下悲愤而死。但影片让我们看到,福贵总是能以安贫(平)心态化解痛苦,在平和中慢度此生。"活着……比什么都好",无疑正是其凝练的表述。

6.《有话好好说》:从冲突到和解。街头个体书贩赵小帅追求安红不成,反被一公司经理刘德龙叫人打伤,维护自我尊严的决心驱使他硬要剁刘德龙的手,而工程师张秋生在向小帅索赔电脑时觉察其图谋,全力以赴去阻拦,两人之间构成一种类似儿子与父亲的冲突。小帅既向拥有钱和权的类似兄长的刘德龙复仇,又一再拒绝代表知识的父辈秋生的劝说,俨然一位真正的弑父英雄。而秋生向小帅灌输宽厚、忍让及和解等道理,并为此而受尽意料不到的屈辱,也确实尽到了父亲般的慈爱、责任和义务。但最后,当慈善的秋生在自我尊严遭到毁灭性凌辱而于愤怒中向小帅砍下维护尊严的一刀后,才终于领悟了小帅的复仇行动与誓死捍卫自我尊严之间的必然联系。这使两人从剧烈冲突走向了友好和解。

弑父,构成了读解张艺谋影片文本的共通视角之一。《红高粱》虽然造就了激进而浪漫的弑父英雄,但最后又哀叹"一代不如一代"。《菊豆》里两

代弑父者的悲剧命运的重复,显示了传统父亲的结构化权力的无所不在的威势。到《大红灯笼高高挂》,弑父英雄死灭,剩下黑暗之神与女巫从事反讽性游戏。或许为了打破沉寂,在《秋菊打官司》里,代理弑父者又以激进的姿态出场,上演了可能只算半出精彩的弑父剧,随即陷入弑父与从父都不可能的尴尬与无奈中。到了《活着》,残存的弑父冲动终于在赌博劫难中寂灭了,变为无父的安贫(平)心态。这种无父心态在《有话好好说》里则演变为父子从冲突走向和解的结局。由此看,从激进的弑父行动开始到父子和解,这是张艺谋影片的一条演化线索。张艺谋最初可能有意识地幻想以"我爷爷"式浪漫弑父英雄去横扫传统父亲规范,但到头来却发现,这样的英雄是不现实的,他们属于遥远而不可企及的过去,早已毁灭了;如今,中国大地似乎还无力再度孕育出这样的弑父英雄。而另一方面,代理弑父者又无力承担起弑父这一"天降之大任"。于是,张艺谋不得不否定或修正自己先前的弑父努力,而呈现一种父子和解心态:与作为平民活着这一基本人生目标相比,弑父变得不重要了。

三、奇变体、象征化与愤气结韵

张艺谋影片的意义诚然是存在的,但这种存在却是通过其审美方式才得以实际地展示的,因而我们有必要在此考虑张艺谋影片的审美方式问题。而考虑一个导演的文本的审美方式,较为简便的办法无疑是抓取其最显著的审美特征,因为审美特征是尤其能显示审美方式的特别突出的方面。审美特征是对艺术文本中能显示艺术家的独特个性的那些标志性因素的统称。[①] 一个成功的艺术家总会在其文本中体现出属于其自身的与众不同的东西——这就是他的审美特征。正是审美特征,能使他同其他艺术家清晰地区分开来。可以说,张艺谋正是这样一位有着自觉而又明确的审美特征

① 参见童庆炳:《文学活动的美学阐释》,西安,陕西人民出版社 1992 年版,第 114—123 页。

追求的导演。

确实,张艺谋从拍片之初起,就有着比较明确的审美特征追求,当然其间也经历过调整和变化。在拍摄《黄土地》时他尝试用非运动镜头来增加"历史感",并提出"视觉表现性"主张①。在独自执导《红高粱》时,他明确标举一种与以往中国电影不同的"杂种电影",以及"好看电影",强调"将电影观赏性和艺术性相结合"②,纠正中国电影过度"理性化"和非观赏性的弊端。"我给哥儿几个说,咱们拍出来的电影在视觉造型上要比较有意思,比较好看,这就跟血管一样,你把它剖开之后,里面流的准是血,咱也用不着揉这血,搓这血。咱《红高粱》就得拍成那两句话:'一亩高粱九担半,十个杂种九个混蛋',咱就拍一个'杂种'电影。"③这就把他的"杂种电影"和"好看电影"两种美学主张联系了起来:"杂种电影"就是那种与现成的"理性化"主流电影不同、尤其注重观赏性和艺术性的"好看电影"。这些思想为把握张艺谋影片的审美特征提供了重要的参照。当然,这些自述还不能代替我们对具体影片审美特征的文本分析。

一般说来,体现在艺术文本中的艺术家的审美特征,可以从三个层次把握:文体、形象和气韵。文体一词,在这里指文本的形式因素的总和,它属于显示或窥见审美特征的最直接和基本的层面。这通常涉及文本的镜头、光线、色彩、构图、音乐、叙述结构等方面。对此,张艺谋在谈"呆照镜头"、"叙述"和"纪实风格"时有所涉及。形象是由文本的文体层面所显示的具有明确形态的意义单元,如单个人物形象、人物群像、场景形象、总体形象等。这属于显示审美特征的集中或显明层次。那些富有特征的人物(如"我爷爷")、物象(如陈家大院、杨家染坊、笛子、红辣椒)、场景(如"颠轿"、"野合"、"拦棺")等,都往往能体现张艺谋的审美特征。这或许是特别能让人记起张艺谋的审美特征的层次。气韵一词,来源于中国古典美学,在这里大体指由上述两个层面共同显示或流露出来的某种深层、幽微而回味不尽的

① 张艺谋:《就拍这块土!——〈黄土地〉摄影体会》,《电影艺术》1985 年第 5 期。
② 据罗雪莹:《赞颂生命,崇尚创造——张艺谋谈〈红高粱〉创作体会》,中国电影出版社中国电影艺术编辑室编:《论张艺谋》,北京,中国电影出版社 1994 年版,第 167、168 页。
③ 张艺谋:《唱一支生命的赞歌》,《当代电影》1988 年第 2 期。

神气与余意。一般说来,"气"与精神、神气、气势等相连,是宇宙生命运动、主体精神个性和力量等完满地灌注于文本的标志。而"韵"则同和鸣、回环、余韵、余味或余意等相连,指文本所流露的幽微淡远而又令人回味不尽的余意。宋代范温认为:"有余意之谓韵","尝闻之撞钟,大声已去,余音复来,悠扬宛转,声外之音,其是之谓矣……必也备众善而自韬晦,行于简易闲淡之中,而有深远无穷之味……测之而益深,究之而益来,其是之谓矣"。① 如果硬要有所区别的话,"气"更偏重于显示阳刚、刚健之美,而"韵"则更侧重于展示阴柔、柔婉之美。但这里最好合而论之:气韵表示文本中那种深远幽微而又回味不尽的神气与余意②。显然,气韵是最能体现艺术的审美特征但又尤其难以言说的因素。当然,上述三个层次的划分是相对的,它们在文本中往往紧密联系在一起。我们下面不妨依次作简要分析,以窥张艺谋影片审美特征之一斑。

其一,文体特征:奇变体。按刘勰在《文心雕龙》中提出的"奇正观",文学乃至一切艺术都可能包含两种文体:正体和奇体。正体是雅正、典雅的文体,引申而指在文化中处于中心地位的支配性的正统文体。奇体则是指新奇、奇异的文体,引申而指在文化中处在边缘地位的从属的或被排斥的非正统文体。如果说《诗经》是正体的当然代表,那么楚辞就是奇体的典范。针对那种只承认正统文体而轻视或否定奇体的传统偏见,刘勰首次以非凡的勇气和识见明确地为奇体正名。他指出,不仅《诗经》等正体直接体现了"明道"、"征圣"和"宗经"的儒家精神,而且以屈原为代表的楚辞等奇体也能负载同样的精神,只不过它是以不同于正体的"诡异"或"异端"面貌出现罢了。他给予奇体之"宗"《离骚》以极高评价:"虽取熔经意,亦自铸伟辞","其叙情怨,则郁伊而易感;述离居,则怆怏而难怀;论山水,则循声而得貌;言节候,则披文而见时","气往轹古,辞来切今,惊采绝艳,难与并能","其衣被词人,非一代也"(《文心雕龙·辨骚》)。《离骚》一方面能师

① 范温:《潜溪诗眼》,转引自钱钟书《管锥编》第4册,北京,中华书局1979年版,第1362—1363页。
② 参见成复旺主编:《中国美学范畴辞典》,"气韵"、"韵"条目,北京,中国人民大学出版社1995年版,第138—144、162—170页。

法"圣人"经典,另一方面又能吸收非正统的或民间的奇异话语,创造出具有超常审美魅力的话语(自铸伟辞),从而激活和丰富"圣道",对后世"词人"产生了深远的影响。这一见解明确揭示了奇体的独特美学功能:以新奇或奇异面貌为文化提供必要的积极力量。

根据以上"奇正观"的理解,可以把张艺谋影片的文体特征简要地概括为奇变体。奇变体或奇体,与雅正体或正体相对,指求奇异、求变形之体,是一种奇异而变形的文体。这正大体相当于张艺谋自己有关"杂种电影"(或"野路子电影")的概括。这自然是从张艺谋电影与其时中国电影主流相比较的角度来说的。如果说,他要反叛的中国主流电影——以"第三代"为代表的"理性化电影"或"载道电影"——属于富有中心权威的雅正体,那么,他自己的"杂种电影"就应属兴起于边缘的奇变体了。因而我们要了解张艺谋电影的奇变体特征,就需要将其与雅正体相比较。

这里主要谈谈色调。张艺谋影片总是追求一种奇异性和冲击力。也就是说,色调总显得比一般主流影片更奇异或突出,从而令人印象深刻,具有强烈的视觉表现力和冲击力。

陕北高原的土通常是浅白或淡黄色的,但《黄土地》却特别突出一种浓重的黄色基调。张艺谋自己这样解释:"将土地的黄色,作为表现性的重点因素,选择柔和的外景光线,使黄土地呈现温暖之色;大量运用长焦距镜头,造成压缩感,强调人与土地的不可分,在凝滞中也有压抑的成分;挑选冬季拍摄,排除绿色,突出黄色;用高地平线的构图法,使大块黄土地占据画面主面积……"①通常雅正体影片导演如第三、四代在表达黄土地时,一般是按照其季节变化色调去"忠实"地拍摄的。吴天民的《人生》和《老井》分别描绘发生在陕北和山西农村的故事,却没有特意渲染黄土地之"黄",而是顺乎自然季节的变化去拍摄。《黄土地》的最初剧本写的是青山绿水的南泥湾,也没有突出黄土地之"黄"。而张艺谋拍摄时,为了专门突出黄色的表现力,采取了一系列特别措施,如选柔和外景光线、运用长焦距镜头、排除绿色、用高地平线构图以使黄土地占据主画面,等等。正是这样,黄土地才显

① 张艺谋:《就拍这块土!——〈黄土地〉摄影体会》,《电影艺术》1985年第5期。

示出人们此前在影片中从未见过的独特的黄色"美"来,形成视觉上的震惊和惊奇效果,对于海内外观众产生了奇异而强大的冲击力,极大地助成了中华民族文化反思和历史批判题旨的表达。也就是说,黄土地的奇异和富于冲击力的色调,并不仅仅是可有可无的纯形式因素,而具有直接左右内容的修辞力量:它为整个影片文本的意义定下了一个情感或意义基调,使得始终结合深沉、博大而富有生机的黄土地来从事中国文化和历史的反思成为可能。

在《红高粱》中,张艺谋则刻意追求红偏黄效果,给人以鲜亮、热烈、火热感觉。张艺谋自己这样阐述说:"画面营造强烈,充分发挥色感,主角穿红衣,最后画面全是红色,红色成了电影的主调,传达了一种强烈的感觉。红色在中国的意义是不言而喻的,红色有其共通性,红色代表革命。中国五千年文化中,在传统意念上,红色更多是代表热烈,象征太阳、火热、热情,这亦是全人类共通的感觉。《红高粱》是想表达热烈的情感,而故事是简单的。通过一个男人和女人的故事,在高粱地发生种种奇奇怪怪的事,简单的思想表达出一种对生活热烈的态度,舒展生命的活力,是一种人生态度,用红色就是最适合不过了。故电影大量用红色,保持其中的冲击力。"[①]基于对红色的文化和美学含义的这种理解,张艺谋非同一般地突出红色的感染效果,使得他有关颂赞生命的主题得到有力表达。

此外,《菊豆》以暗黄和阴蓝为基调,使人感到阴郁和压抑,有助于烘托影片对中国社会反人性的恋爱和婚姻伦理传统的批判;《大红灯笼高高挂》属于暗红和阴蓝的混合,渲染出阴森和恐怖感,更强化了上述批判性主题;《秋菊打官司》则体现了从大部分鲜亮场景到结尾阴郁氛围的转换,显露出主人公秋菊的性格从古执到震惊和茫然的变化;《活着》又回返了《菊豆》和《大红灯笼高高挂》中的阴暗色调,不过其象征作用稍有淡化,似乎有回归于平淡之势,突出了影片有关人生的沧桑感和对此的平常心态的表达。

① 周静然整理:《潮平两岸阔——焦雄屏与张艺谋谈〈红高粱〉》,原载香港《电影双周刊》1988 年总第 238 期,据中国电影出版社中国电影艺术编辑室编:《论张艺谋》,北京,中国电影出版社 1994 年版,第 184 页。

其二,形象特征:象征化。影片文体是艺术形象得以生成的基本场所。就张艺谋影片而言,文体上的奇变体使得富有象征化特征的艺术形象创造出来。奇变体的设置,目的是创造充满象征意味的艺术形象。这里的象征指艺术中可以表示人、物、集团或概念等复杂事物的符号表意系统。具有象征意义的形象,总是既表示形象的表面含义,又包含着更丰富而复杂的深层意义。象征形象的重要特征在于,"对这种外在事物并不直接就它本身来看,而是就它所暗示的一种较广泛较普遍的意义来看"①。象征性形象重要的不在它的表层意义本身,而在它所暗示的深层普遍意义,从而在意义上形成表层与深层之间的含混或多义性关系。可见,所谓象征化,就是使被摄入镜头的对象能显现出特殊的象征意义的过程。张艺谋影片正是在奇变体框架中努力从事象征化创造,形成一个个特征鲜明而又含义丰富的象征形象。

在《红高粱》里,我们看到一系列象征化形象:红色影调、"我爷爷"和"我奶奶"、十八里坡、高粱地和野合等。整部影片的红色影调既是文体层面的特征,同时又可以看作一种象征形象:它象征着原始、野性而又生生不息的生命力。主人公"我爷爷"和"我奶奶"是追求个性自由的两位农村青年男女,但又不止于此:他们其实代表着导演理想中的挣脱了现成理性束缚的富于生命活力的中华儿女。十八里坡的荒凉、蛮野和静寂,似乎象征着远离文明道德中心的边缘自由地带。溢满野性的一株株高粱和整个高粱地,则有效和有力地突出了自由的生命或生命的灵气这一象征意义。"第三代"导演陈怀皑对"高粱"和"十八里坡"两组镜头的象征性意味尤其赞赏:"影片的空间造型、旁白等形式,与内容紧密地结合在一起。说高粱是'自己长出来,没人种,没人收',这是对高粱的礼赞。高粱与生命意识是同义的,自生自灭。到十八里坡,则说'除了来买酒的,再也没人来',因此是封闭孤独的。影片这两个空间与人的生命都相关联,很有象征性。"②小说原作者莫言的话也有助于体会这一点:"如果从原作者立场出发,把我的血海一样的红高粱变成了一片绿高粱——我是感到遗憾的;但站在观众的立场

① 黑格尔:《美学》第 2 卷,北京,商务印书馆 1981 年版,第 10—11 页。
② 陈怀皑:《浓点与淡线的交织》,《电影艺术》1988 年第 4 期。

上,那如同汹涌的波浪、充满了灵性、充满了活力、充满了神秘气氛的绿高粱,它激起了我么么丰富的超越画面的联想,我只有赞美绿高粱啦……我始终认为高粱是我小说里的不屈的精魂,我也希望张艺谋的片子里的高粱成为具有灵性的巨大的象征,使'我爷爷'、'我奶奶'们的命运和高粱们紧密交织在一起,他基本做到了。"①小说家发现自己心中的可以同人的自由的精神活动相通的、"具有灵性的巨大的象征"的红高粱,终于在影片中实现了相当的视觉表现效果。

同时,"我爷爷"和"我奶奶"在圆形高粱地"野合"的场面,也借助仪式特有的神奇力量传达了人的自由生命的必然、庄严和神圣这一象征主题。难怪"第四代"导演张暖忻也热烈赞扬说:"野合这一段表现得很好。用三个高粱叶子在阳光下、在风中摆动的镜头,把野合这件在中国几千年来被视为不光彩的事情给歌颂了,而且显得很神圣很悲壮,这是中国电影文化史上独树一帜的段落,体现了张艺谋这一代人对人、对性、对人性、对女性、对人的生命力的呐喊。这个呐喊是很有力的,是我在《青春祭》中欲喊而又未喊出来的。前几天听张艺谋谈创作,他自己也认为最能激动他的就是高粱地里的野合,他要表现生命、歌颂生命……影片中高粱地野合这一神来之笔可谓天才之作。"②确实,高粱地"野合"这一组象征镜头,是中国电影史上不可多得的经典性形象,在我看来,它称得上张艺谋对中国电影美学和世界电影美学的一个独特而伟大的贡献,尤其能显示他的影片的审美特征。如果要评选20世纪中国电影的杰出镜头或形象的话,它无疑当之无愧。

在《菊豆》中,那向观众摇过来的密密麻麻的四合院村镇,尤其是杨家四合院,显然象征着中国恋爱和婚姻伦理的封闭、陈旧和腐朽。封闭的染坊,宛如一个使一切生机都被摧残的腐朽的文化染缸。染缸上悬挂的似无尽头的红布,在述说着个人的生命本能的强烈及其面对染缸式伦理道德时的无奈和悲凉。

《大红灯笼高高挂》中的陈家四合院,更是表明张艺谋对象征化的追求

① 莫言:《也叫"红高粱家族"备忘录》,《大西北电影》1988 年第 4 期。
② 张暖忻:《三级跳的最后一跳》,《电影艺术》1988 年第 4 期。

达到了一个极端。他走遍全国许多地方,才在山西寻到作为陈家四合院的拍摄现场的乔家大院,这表明了他在创作上不惜一切代价追求象征化的决心。正像"语不惊人死不休"那样,他可以说是"不见象征死不休"。这样一个由若干封闭的小四合院组成的四合院群落,每一个小四合院似乎就代表一个被封杀的妾或女人的命运,它们合起来仿佛组成了一个残杀自由生命的杀人不见血的血腥场所。高高挂起的大红灯笼,无疑是陈佐千的男性权力和欲望的象征,也是妻妾们的悲剧命运的罪魁。红灯高挂时节,看起来是女人受宠的节日,而实际是男人的狂欢节和女人的受难日。

《秋菊打官司》里引人注目的一串串红辣椒,既是陕北乡土风情的写照,也象征了主人公秋菊的泼辣与古执性格。

在《活着》里,大院的象征功能被张艺谋再一次运用了:豪华而堂皇的徐家大院,象征着个人的一种悲惨命运。徐福贵在拥有它时,坐吃山空,导致家破父亡,沦为平民(贫民);而龙二连赌带骗地拥有了它,则遭受了比福贵更惨的结局(土改时因此被划成地主而被人民政府枪决)。所以,徐家大院成了悲惨命运的象征。

在《摇啊摇,摇到外婆桥》里,象征形象得到了普遍性运用。片名本身取自儿歌歌词,象征着儿童的童真世界及其必然破灭的命运。"外婆"一词象征着一个亲切而童真的世界,但"外婆"的始终不出场,又表明她只不过是一个心造的幻影。与"外婆"相连的童真世界本身是美好的,正如小金宝、小阿娇及唐水生一道唱起这首儿歌时的游戏情景和喜悦姿态所表明的那样;但是,它在现实里却又是可望而不可即的,甚至是不可能实现的。这就必然显示出童真理想与残酷现实之间的尖锐对立,以及由此所引发的深深忧郁。这一点可以说构成了影片的总体象征氛围。影片的两个主要对立场景——大上海和无名岛,分别象征着繁华与宁静、异己与亲情等的对立。影片从开头到结尾多次出现的船,无疑是作为小金宝、唐水生和小阿娇之类人的漂泊与流浪命运的象征出现的。他们的人生不正像苦海上命运难卜的一只只小船么?结尾时,唐水生被倒吊在桅杆上,他看到了一个完全颠倒的海上世界——这不正是他身处的被颠倒、被异化的世界或其命运的象征么?他狠狠地挣扎着把小金宝被害前送他的几块大洋抖落入水,似乎正象征着

对这被颠倒世界的觉醒和反抗行动的开端。

而对西方观众来说,上述象征形象似乎都可以视为中国文化、中国人的生存环境及其命运的象征性符码,它们使他们看到了如此的"中国"。张艺谋通过这些象征形象,以富于含蕴的镜头表达出丰富而深刻的含义。

其三,气韵特征:愤气结韵。张艺谋影片的总的气韵特征,在于愤气结韵。愤气,采自中国古典美学。明末清初廖燕(1644—1705)在《刘五原诗集序》中指出:"慷慨之何哉?岂藉山水而泄其幽忧之愤者耶!然天下之最能愤者莫如山水……故吾以为山水者,天地之愤气所结撰而成者也……知愤气者,又天地之才也。非才无以泄其愤,非愤无以成其才;则山水者,岂非吾人所当收罗于胸中而为怪奇之文章者哉?"①愤气是天地间存在的不平之愤气,它一旦与艺术家这类"天地之才"相契合,就能宣泄出崇高、壮美或雄奇这类愤气之作。就艺术形象的审美特征而言,所谓愤气就应是文本所展现出来的一种愤懑和不平之气。正像廖燕有关"天地之愤气"和"天地之才"的结合所说的那样,愤气是文本形象系统和导演意图的结合体。张艺谋的每部影片几乎都宣泄了愤气,但重要的是,这种愤气都力求"结撰"出深长的韵味,可以令人回味再三。结韵,就是说愤气在文本中结撰成宛转而幽暗的韵味。愤气,不是随便什么"气",而是带有历史的正义感或必然要求却又在现实中严重受阻而郁积起来的天地和人间的浩然正气,一种不甘屈服的追求自由的生命精神。在张艺谋影片中,这种愤气由于不是直接表露出来,而是巧借奇变体和象征化形象系统的综合作用展示出来,因而结撰成似乎生生不息的韵味。所以,愤气结韵作为张艺谋影片的气韵特征,就是指在现实中受阻的天地人间浩然正气或生命精神,通过奇变体和象征化形象的特殊作用,显示出宛转而幽暗的韵味。愤气结韵是张艺谋影片的总的特征,它在具体影片中又有不同形态。

1.《黄土地》:悲沉。在统一而弥漫的黄色影调中,大块大块荒凉、贫瘠而又厚重的黄土地,似乎在其荒贫的外表下内在地积蓄了无限的精气,这是所谓"天地之气";另一方面,女主人公翠巧不甘屈服于包办婚姻命运而最

① 廖燕:《二十七松堂集》卷四《刘五原诗集序》。

终勇敢地起来反抗并牺牲的故事,又在述说着一种追求个性自由的人间正气。这样两股"气"同样地因受阻而积蓄成一股愤气,在漫漫黄土地和滔滔黄河间驰骋、挥洒、徘徊,呈现出一种令人感荡而回味的悲沉韵律。悲沉,是悲壮之气凝聚而成的沉厚之韵。在这种悲沉的旋律中,人们不禁感慨:那养育过几千年中华古典文化的黄土地,还能继续哺育中华现代文化吗?正是伴随着这种追问,人们会发现,一股悲壮而深沉的气韵在黄土大地和人们内心同时奏响、回荡和漫游,那不正是中华文化的不灭的精魂在旋舞么?

2.《红高粱》:亢韵。当亢奋而狂野的个体生命力在远离文明中心的边缘蛮荒地带纵情挥洒时,它本身就会释放出一种特殊的节奏和韵律,这就是亢韵。亢韵,是亢奋而狂野的生命力自我挥洒时的昂扬节奏和韵律。"我爷爷"和"我奶奶"的个体生命之愤气(活力)是如此强劲、热烈和不可遏止,以致不得不以冲决文明礼仪的异端方式释放出来,在释放中奏出高亢、昂奋和激越的生命旋律。如果说,在《黄土地》里这股生命之愤气在黄土地上无处挥洒而沉凝下来,那么,在这里,在充满野性、生机勃勃而本身就富于神韵的红高粱林中,总算得到了一次尽情宣泄,演奏出一曲豪放的愤气之歌。

3.《菊豆》和《大红灯笼高高挂》:悲抑。或许是天地及人间之正气注定会在社会现实中受阻,很难真正持续地达到亢韵境界的缘故,这两部影片突然间奏出了悲抑旋律。悲抑,即悲而抑,既令人悲哀又压抑,是指作为天地及人间之正气的个体自由渴望被世俗伦理所扼杀,释放出一曲悲哀而令人压抑的旋律。菊豆和天青的自主的婚恋行为,由于是婶侄之畸形婚恋,为社会伦理及家族伦理所不容,始终被压抑着,没有获得尽情挥洒的机会,从而显出悲哀而压抑的节奏。愤气不能直接宣泄(如在《红高粱》里那样)时,就只能低回徘徊,成为悲抑之曲。悲抑,使人体会到一种被压抑的低回而幽暗的沉重感。

4.《秋菊打官司》:震惊。秋菊不顾世俗礼仪地代丈夫向村长求取"说法"的行为,本来是洋溢着天地及人间之愤气的,这是由人间之不平而产生的愤懑之气。然而,令人惊奇地,这个全是好人的社会竟然不能为她准备好区区"说法",因此,她最终只能承受突然的震惊打击。震惊,是因愤气意外地无处挥洒或宣泄而形成的内在惊异、焦虑和茫然失措状态。

5.《活着》:淡韧。这里虽然一定程度地回荡着《菊豆》和《大红灯笼高高挂》里有过的那种悲郁气息,但面对悲郁,却似乎在演奏着另一支旋律——一曲人生的淡韧之歌。淡韧,是我们新造的词。淡,指平淡、淡然,也就是不浓烈、不绚烂;韧,指柔韧、坚韧,也就是柔而不软。淡韧,在这里用来表示一种平淡或淡然而又柔韧的人生状态和态度。它意味着面对不断袭来的悲剧命运,虽痛感无可奈何和无计可施,只能淡然承受,但最终并不放弃生命,而是顽强地活着。徐福贵在其一生中一再遭受命运的无情捉弄:因嗜赌气走妻女、输掉徐家大院、气死父亲、为生计唱皮影戏险些丧命于乱军中、回家后女儿变哑、儿子被轧死、女儿难产死去……在这一连串打击的轮番折磨或摧残下,那种强烈而难以抑制的正气或愤气似乎快要消失殆尽,只剩下一口细若游丝而又绵绵不绝之气:在淡漠中坚韧地活着。活着,这就够了。这样,淡漠中隐含柔韧,淡漠中不失柔韧。这种淡韧不也蕴涵着一丝人间之愤气么?看完影片,观众会体验到一种淡漠而柔韧的人生状态。

6.《摇啊摇,摇到外婆桥》:清浊互抗。影片以唐水生的视点展开叙述,这个清纯少年乘船来到上海大都市,目睹城市的繁华,唐老爷的豪阔,小金宝的迷人、快乐和骄奢等新奇场景,以及随之而来的一个个充满血雨腥风的黑道残杀故事,感到好奇、不解和迷茫,最后在无名岛亲眼目睹无辜的翠花嫂和小金宝相继被害的惨剧。在随唐老爷返回上海的船上,当他被倒吊在桅杆上,用颠倒的双眼看到一个颠倒的世界时,他才似乎从迷茫中觉醒过来,初步认清了这个颠倒世界的被隐匿的真相。正像小金宝的表面快活终究掩盖不住内心的极度忧郁和悲剧性预感一样,整部影片在童真世界的无知与快乐表面显露出那潜藏着的深深隐忧,于是我们感受到一种清浊互抗效果。

清与浊,原是中国古典美学评论作家作品的一对概念。它起初被用于人物品评,分别被认为是人性、人格的善与恶、上与下的标志,即清者善,而浊者恶,清者为上而浊者为下。后来这对概念被曹丕《典论·论文》引进文学品评中:"文以气为主,气之清浊有体,不可力强而致。"清与浊又成为贯穿文学作品的两种有"体"之"气"。清代刘熙载《艺概》也看到,"气有清浊厚薄,格有高低雅俗"。按照古典美学,清与浊指人(包括作家)与作品秉有的两种气,清者为美,浊者为恶。而在这里,清与浊则主要借指影片文本所

叙述的世界里两种对立的社会人性:前者指清纯或纯真的人性,而后者指混浊或污浊的人性。所谓清浊互抗,正是说文本世界里清纯人性与混浊人性之间构成了一组紧张对抗关系,使人产生了既向往又厌恶、欲告别又留恋的复杂体验。影片一面通过儿歌"摇阿摇,摇到外婆桥"等展示了对清纯世界的向往与赞美之情,一面又竭力让混浊世界显露凶残面目,使两者总是处在尖锐对立的紧张状态,直到影片结束也无法化解。我们看到,在被异化了的小金宝身上,从她对翠花嫂的同情中,还可以看到残存的一丝人间清纯之气,但这毕竟旋即被毁灭了。天真无邪的小阿娇称得上清纯之气的纯粹化身,但她却被混浊之气笼罩了:根本不知母亲无辜惨死的真相,错把仇人当恩人。她坐着小船到了大上海,等待她的是否如小金宝一样的悲惨命运?倒是少年唐水生,在被倒吊在桅杆上的颠倒处境中,总算"采"得了一股天地与人间之清气与愤气,于愤懑和觉醒中把小金宝被害前夕送给他的几块大洋抖落水中,初步显露了对这个黑白颠倒世界的金钱关系本质的觉醒、轻蔑态度和反抗的决心。可见,清气具有一种揭发隐忧、剥露真相的强大力量,并且可以奏响贯穿天地人间的凛然旋律。但是,唐水生毕竟只是这个浊气熏天的世界里仅见的一丝清气,还远不足以抵消那几乎弥漫一切的污泥浊水。他返回大上海这个污浊染缸以后,又会怎样呢?如果他坚决与之决裂并勇敢反抗,是否只能像小金宝那样以卵击石,很快归于失败?如果他最终与之认同,那么上海黑道社会是否又多了一个罪恶帮凶?显然,混浊而黑暗的阴影处处在笼罩并颠覆着令人向往的清纯童真世界,清与浊始终构成了一种相互对抗的紧张关系。影片通过唐水生的初步觉醒和反抗,显露出这种混浊对清纯的杀机,这就够了。

上面,我们扼要分析了愤气结韵的若干具体形态,即悲沉、亢韵、悲抑、震惊、淡韧和清浊互抗。在这里,愤气的显现可能会有强弱高低之分,但都能结撰成韵,令人获得不同的审美感受。张艺谋在拍完《红高粱》后说过:"我把《红高粱》搞成今天这副浓浓烈烈、张张扬扬的样子,充其量也就是说了'人活一口气'这么一个拙直浅显的意思。"[①]这种天地与人间之"气"可

① 张艺谋:《我拍〈红高粱〉》,《电影艺术》1988 年第 4 期。

以说贯穿于张艺谋的每部影片中,更为重要的是,它并未直接剥露出来,而是在奇变体和象征化形象交织成的符号系统中呈现为"韵"。换言之,张艺谋善于把天地与人间之愤气结撰为令人感动的生命的节奏和韵律。

一提起张艺谋影片,我们可能会首先想到它们那独特的奇变体,那含蕴丰富的象征化形象,那令人回味再三的愤气结韵。当然,在这样做时,我们可能只是站在一种单纯的审美或美学立场上,暂且遗忘掉我们所立足于其中的具体而复杂的时代文化语境(如三方会谈语境)。实际上,这种单纯的审美立场只是一种难以现实化的假想,而真正的现实却是,我们总是置身在具体而复杂的文化语境中。所以,我们的审美立场无法不与文化立场交织起来。而一旦这种交织实现,我们就会发现,对张艺谋影片的上述审美特征的体味必然会遭遇来自文化语境的压力的强大拆解。看来,对张艺谋影片采取一种审美与文化的双重视野,应当是更为合理的,这样有助于揭示张艺谋影片的双重意义。然而,现实地看,或许我们更应当承认的是,这种双重视野内部必然地交织着一种轻易难以化解的张力。我们既想平静和超脱时空地品味张艺谋影片的审美风貌,又不得不正视它们的现实的文化语境含义,二者的张力是在所难免的。与其在审美与文化视野两者间硬性判定孰优孰劣,不如争取在它们的张力间左右逢源、上下求索。

四、以奇代正的成功范例

从20世纪八九十年代中国电影格局看,张艺谋提供了一个以奇体击败现成正体而自己成为新正体的成功范例,即以奇代正范例。当然,这里的以奇代正体现为三个阶段或三种情形:先是"第五代"作为整体对第三、四代的冲击,最初呈现为以奇抗正的均势;接着是"第五代"内部张艺谋异军突起,带动"第五代"发起新的最后总攻,一举实现以奇代正战略目标;后来则是张艺谋带头作为异类导致"第五代"解体为"泛五代",并因此而带动整个中国电影界"代"的格局瓦解,这属于各代化解。

1. 以奇抗正。在张艺谋于1983—1984年间出场时,中国电影界还是以

"第三代"导演为主、"第四代"导演为辅的正体格局。这种正体是 50 年代以来电影正统体式的一种延伸形态,其主要美学特征表现为"大叙事"①。而从此时起至 1987 年,正是张艺谋和陈凯歌、张军钊、田壮壮和黄建新等一道,以《一个和八个》、《黄土地》、《盗马贼》、《猎场札撒》、《喋血黑谷》和《黑炮事件》等具有奇体特点的"新电影",向第三、四代发起有力冲击,极大地动摇了其正体霸主地位。于是,人们惊呼中国电影出现了新的一代——"第五代"!在这时,张艺谋的特点和贡献还主要表现在《一个和八个》和《黄土地》的摄影上,如在非运动镜头和视觉表现性方面的卓越开拓。人们把《黄土地》在国际和国内的巨大成功,以及"第五代"的成功出场,同张艺谋的出色摄影联系起来,是有道理的。确实,他以奇体式摄影有力地促成"第五代"对于第三、四代正体的"美学政变"。但在这时,"第五代"虽然被认为是新的具有奇体风貌的一代,却并没有获得正体或正体之一员的地位,而是仅仅被指认为"探索片"。它虽有新奇或奇异的冲击力,但毕竟幼稚和不成熟,因而总在不稳定的"探索"状态之中。在当时的语境中,"探索片"就是有创新精神而尚不成熟的影片的称谓。上面提及的几部"第五代"代表作,都是由于其"探索"价值而被接纳或拒绝接纳的。应当讲,在处于正体地位的第三、四代看来,能以"探索片"名义接纳或认可"第五代",自己已是够宽容或宽宏大量的了。因为,在那时,无论是"第三代"(如谢晋《芙蓉镇》),还是"第四代"(如吴天明《人生》和《老井》,颜学恕《野山》),都自信正处在如日中天或方兴未艾的时代!所以,"第五代"作为中国电影导演之一代出场,最初所享有的不过是"探索片"这一非正体的尴尬地位。这时,张艺谋和整个"第五代"扮演的还是以奇(体)抗正(体)角色,远不足以形成以奇代正气候。在这时,他们不得不与第三、四代暂时形成和维持力量上的均势,谁胜谁负的问题还没有真正解决。这时真可以说是准确意义上的中国电影第三、四、五代相映争辉格局。

2. 以奇代正。当《红高粱》在 1987 年年底出现和次年 2 月获得柏林电影节金熊奖时,均势即刻就被打破了。正是这部在西方中心世界首获大奖

① 参见拙文《"无代期"中国电影》,《当代电影》1994 年第 5 期。

的奇体代表作,有力地带动"第五代"以其原有的"探索片"成就为坚实依托,一举冲破第三、四代的垄断地位,从临时的"探索片"处境而决定性地一跃升上各代导演竞相仿效的正体地位。这是中国电影史上罕见的以奇代正的成功范例!因为,在这之前,中国电影的第一、二、三、四代的逐代传承,基本上是以自然年龄和以老带新的方式,按部就班地有序进行的,是传统的权力演化方式。但张艺谋的《红高粱》却显得格外特殊:它不仅以不同寻常的奇体彻底轰毁了第三、四代所建立和遵从的电影美学模式(正体),而且顺应国内知识界出于"走向世界"的现代性想象而对获得国际大奖的"误读",一举实现了"第五代"所梦寐以求的以奇代正战略图谋。尽管"第五代"导演个人在意识上未必就(都)那么明确地图谋彻底击败前辈而自己取而代之,但从整个中国电影的权力格局和后来的客观走势看,这却是毋庸置疑的事实。这显然属于非传统的夺权方式。陈凯歌等"第五代"同伴一再苦求而不得的正体地位,却被张艺谋一朝实现了,岂不是"神话"?可以说,张艺谋是"第五代"从"探索片"附庸处境登上正体宝座的头号功臣,是中国电影界以奇代正奇迹的创造者!

尽管电影界许多人,包括第三、四代导演的大多数,还一时难以承认和承受张艺谋及"第五代"的这种以奇代正事实,但少数明智的人毕竟已经敢于确认了。以《沙鸥》和《青春祭》等影片赢得赞誉的"第四代"女导演张暖忻这样评论说:

> 作为一个青年导演的第一部作品,达到现有的高度,是难能可贵的。把《红高粱》放在中国电影的阵营里考察,它不是一部拔地而起、一峰独秀式的作品,也不是一个新浪潮的冲击波,而是探索片整个浪潮的最后一浪,这个浪在前面那些涌的基础上达到了一个新高度。或者,我们可以把《红高粱》喻为三级跳中最后的一跳。这部影片有不少地方使我想起《黄土地》、《一个和八个》,抬轿子、黄土使我想起前者;祭酒、光头使我想起后者。我觉得一个时代的电影的探索路程,一部影片是完成不了的,是需要几部影片甚至这一代人共同完成的。《红高粱》是探索片浪潮的句号。一系列的探索到了今天,《红高粱》比较完整了。其他影片在寻求一种新东西的时候不免有过激的地方,《红高粱》

吸收了近几年不少探索片的经验教训,显得比较完整。张艺谋不见得就是要商业性,要脱离开探索片的路,只不过他自己认为艺术上就要这样追求,所以就拍出了这样的片子。探索片不该被列入异种,让人以特别的目光对待。要改变中国电影的面貌,我们应该视探索片为主流。

从《一个和八个》到《黄土地》,再到《红高粱》,张艺谋对电影语言的把握更加成熟、全面,构图、节奏、表演、音响、音乐等处理均表明他的导演才能,他比较熟练地驾驭了这部影片。我特别欣赏高粱地野合的那一段,尤其是野合后三个风动高粱的镜头。原小说里的奶奶是个风流女子,一个在当时与别人不一样的叛逆女子,她与罗汉、爷爷的风流事很富传奇性。影片抓住了这部分的神韵,野合这一段表现得很好。用三个高粱叶子在阳光下、在风中摆动的镜头,把野合这件在中国几千年来被视为不光彩的事情给歌颂了,而且显得很神圣很悲壮,这是中国电影文化史上独树一帜的段落,体现了张艺谋这一代人对人、对性、对人性、对女性、对人的生命力的呐喊。这个呐喊是很有力的,是我在《青春祭》中欲喊而又未喊出来的。前几天听张艺谋谈创作,他自己也认为最能激动他的就是高粱地里的野合,他要表现生命、歌颂生命……影片中高粱地野合这一神来之笔可谓天才之作。①

我们之所以不顾读者可能的厌烦而作长段引用,是因为这里所谈确实值得重视。

首先,当某些"第四代"导演直言"我不喜欢《红高粱》",并批评其艺术上"不够新颖独特"、"分裂"、"错乱"、"没有思考成熟"和"不太完整"等时②,张暖忻却敢于力排众议,坚持认为这部影片在艺术上不是零散的,而是"完整"的,不是幼稚的,而是"成熟"的,特别是还把其中的"野合"镜头提到了"中国文化史上独树一帜的段落"、中国电影美学史上"神来之笔"和"天才之作"这样罕见的高度。这表明,张艺谋影片的奇体价值不再以幼稚和不成熟形象,而是以完整和成熟的风貌得到了确认。这等于为"第五代"

① 张暖忻:《三级跳的最后一跳》,《电影艺术》1988 年第 4 期。
② 郑洞天:《它不是我心目中的〈红高粱〉》,《电影艺术》1988 年第 4 期。

从"探索片"处境上升为正体打下了舆论基础。

其次,张暖忻进而把《红高粱》放到整个"第五代"("探索片")的演进过程中去考察,认定它"是探索片整个浪潮的最后一浪,这个浪在前面那些涌的基础上达到了一个新高度",从而标志着"探索片浪潮的句号"。尽管她对作为"探索片"的《红高粱》的强大冲击力还缺乏充分的估计,但从客观上讲,毕竟已在事实上认可了张艺谋对于"第五代"的决定性贡献——他在前面同伴探索的基础上把它推向了最后的成熟和成功。而在我们看来,正由于如此,张艺谋决定性地使"第五代"最终实现了从临时性奇体向统治性正体的转化。

最后,她明确地批评了那种以"探索片"为次等"异种"的偏见,提出"要改变中国电影的面貌,我们应该视探索片为主流"的主张。这虽然是从"应该"的角度提出来的,并未完全洞察"第五代"日后取代自身之"无情",但毕竟已准确地预见到了它上升为"主流"即正体的必然趋势,显示了这位杰出导演的敏锐和远见卓识。

在"第三代"导演群体中,陈怀皑也属少见的开明之士:"我同意张暖忻的看法。第一部片子拍到这样,我是甘拜下风。《红高粱》的影像、音像系列都有震撼力,充满激情。影片的空间造型、旁白等形式,与内容紧密地结合在一起。说高粱是'自己长出来,没人种,没人收',这是对高粱的礼赞。高粱与生命意识是同义的,自生自灭。到十八里坡,则说'除了来买酒的,再也没人来',因此是封闭孤独的。影片这两个空间与人的生命都相关联,很有象征性。探索片是未来中国电影的主流,不可能由我们这一代人的电影构成将来的主流。不管你怎么努力,就算有十个谢晋,但谢晋已经六十好几了。"[①]他同张暖忻一样,认可并预见了张艺谋和"第五代"今后在中国电影界的"主流"地位。并且,他通过与张艺谋的对比,清醒地觉察到了"第三代"自身的局限和"第五代"所代表的发展方向,敢于坦言"谢晋老矣",未来属于"第五代"。

可以说,这样的预见已被事实所证明。张艺谋为"第五代"最后实现以

① 陈怀皑:《浓点与淡线的交织》,《电影艺术》1988 年第 4 期。

奇代正目标作出了无可替代的突出贡献：他以自己的比"第五代"同道远为独特的奇异美学，把"第五代"的美学探索推向最后的成熟和高潮，使这一代最终显示出与第三、四代彻底决裂并取而代之的实力和气势；他还被认为克服了第三、四代和"第五代"同道所具有的过度"理性化"这一不足之处，首次实现了理性思索与娱乐效果的统一，思想性、艺术性与观赏性的融合；他在国外首获大奖，又使现代知识界的"走向世界"幻想得到莫大满足，仿佛以其特有的东方文化神韵而为中国文化的世界性进程作出了前所未有的、无人能比的巨大贡献。这些都有理由使张艺谋成为中国电影界以奇代正神话的创造者。

然而，这样的说法多少有些简单化。因为，当张艺谋把"第五代"送上中国电影界新的正体高峰时，实际上又意味着使其跌入那时还未必能看清的另一个陌生的巨大旋涡之中。

3. 各代化解。在完成了以奇代正之举而成为正宗之后，张艺谋自己可能并未预先察觉到，他正在把"第五代"带向一个陌生的地方，并且会进而连带地使第三、四代也走上这条道。《红高粱》获奖的事实，以及接下来他以《菊豆》、《大红灯笼高高挂》和《秋菊打官司》等相继赢得胜利的事实，似乎无言地向人们显示了一条通往辉煌成功的通天大道：要想在电影界获得成功，就必像张艺谋那样首先在国际上赢得大奖，然后才回国内来赢得胜利。而要达到这样的结局，就需要创造一种新的中国国际化电影类型：一是要追求东方文化奇观或神韵，以便让喜欢东方异国情调的"洋人"乐于给"说法"；二是寻求国际资本的合作，以便有雄厚的资金支持。这样的榜样的感召力是无穷的，引发"第五代"同道纷纷起而仿效。黄建新的《五魁》（1993）中的土匪抢亲等民间奇异故事，显然模仿了《红高粱》；而《背靠背，脸对脸》（1994）把小说原作中文化馆的现代建筑改为旧式大房屋，其象征取义又让人见出《大红灯笼高高挂》里陈家大院的套路。何平的《炮打双灯》（1995）里奇特而刺激的爆竹民俗，似乎又有着颠轿、点灯、皮影戏等张艺谋模式的影子，明显地糅合了《红高粱》和《大红灯笼高高挂》的某些因素。周晓文的《二嫫》（1994）无法不让人想到《秋菊打官司》。尤其引人关注的是陈凯歌：这位过去被认为是"第五代"头号人物的导演，在接连以《孩

子王》(1987)和《边走边唱》(1988)冲击戛纳奖都告失败以后,不得不转而吸取张艺谋的成功战略,总算以《霸王别姬》(1992)首尝胜果,显得"张艺谋化了",或成了"张艺谋第二"。但这样的群起仿效之举,非但未能标明"第五代"的更大成功,反而证明:它已完全背离最初的由精英知识界所制订的文化和历史的反思与批判这一原则,跟随张艺谋走上以异国情调赴西天取经(金)之路,从而实际上丧失了自身。

而随着"第五代"的全军转向,"第四代"导演及仅剩的"第三代"导演也都不得不起来仿效。滕文骥的《黄河谣》(1989)对黄土文化精神的追寻,显然对《黄土地》和《红高粱》的成功作了精心的研究和模仿。一位论者评说得颇为全面:"最明显的是许多第四代的导演改弦易辙,纷纷'五代化'。比如吴贻弓的《姐姐》,黄健中的《贞女》,谢飞的《湘女萧萧》,张暖忻的《青春祭》,郭宝昌的《雾界》,以及后来滕文骥的《黄河谣》等,在这些影片里我们不难看到第五代的某些影子。甚至像谢晋这样著名的资深导演也自《芙蓉镇》后转变了创作路线,其结果无论是《最后的贵族》、《清凉寺的钟声》,还是《老人与狗》,皆没有达到他原有的高度。"[①]这就导致中国内地电影界出现了这样的新格局:"第五代"本身按照张艺谋的套路被泛化了,成了没有"第五代"特征的"第五代",从而可以称为"泛无代";而第三、四代则由于跟随"第五代"的这种转变,也抛弃了自己的过去,基本失去了其"代"的原则。这样,中国电影的由第三、四、五代组成的三代相映争辉格局,似乎在一瞬间就崩溃了,转入了一个令人迷茫和困惑的各代化解的"无代期"。无论是第三、四、五代,还是所谓的新兴的"第六代",都呈现出让人难以辨别的相同而又模糊的特征[②]。这种转向的原因可能是多方面的,但张艺谋毕竟在其中扮演了一个尤其重要的角色:他是中国电影走向各代解体局面的始作俑者和突出典范。

从以奇抗正到以奇代正,再到各代化解这一演化进程,也同时表明了一个显而易见的事实:张艺谋的成功一面极为有效地促成了"第五代"的辉煌

① 金国:《八十年代以来中国电影的两个时期》,《当代电影》1996年第5期。
② 参见拙文《"无代期"中国电影》,《当代电影》1994年第5期。

成功,一面又把它从80年代的精英文化轨道中抽离出来,带入一条始料未及的陌生道路——国际化大众文化制作,并连带使第三、四代也群起仿效。

需要看到,从中国电影美学本身的演变看,张艺谋在奇异电影美学方面的成就或贡献应是十分重要的。他对非运动镜头、视觉表现美学、"杂种电影"和"好看电影"的探索,他所创造的奇变体、象征化形象和愤气结韵审美特征,为中国电影美学谱写了一曲颇富独创性的奇异乐章。概括地说,张艺谋的奇异美学风格具有独特的美学与文化价值:其一,它使"第三代"的象征体和大叙事显露出虚幻性,被迫走向解体,并由此进而显露了现代性工程在主体性结构方面的深层症候——为着赋予主体以过分神圣化的禀赋而牺牲其现实性;其二,它透过对奇异民俗的刻画而剥露出长期被贬斥的下层民间文化在当代中国文化中的持续的强大影响,从而显示了一向由上层精英文化占主导地位的中国文化在下层民间文化方面的严重缺失;其三,由于这里的奇异民俗总是交织着民间狂欢节气氛(如《黄土地》里的婚嫁喜庆和祈雨仪式,《红高粱》里的送亲仪式、颠轿、野合、酒誓等),所以对于厌恶了"第三代"虚幻大叙事而寻求个体解放的当代观众,能产生瞬间性的个体自由与狂欢化享受;其四,这种奇异美学从源远流长的中国美学与文化传统中吸取源泉,以对中国人生存现实的深切体验为原料,为中国电影史乃至整个现代艺术史演奏出富于创造性与奇特魅力的乐章。显然,张艺谋凭借上述奇体风格,在80年代中后期至90年代前期的中国内地电影界无疑产生过某种积极的、甚至可以说是革命性的影响。这些表明,他在中国电影史上将占据着一个十分显赫的重要地位。20世纪中国电影如果有"杰出"导演的话,他无疑应是少数可以当之无愧的人选之一。他还在不停顿地探索新的"杂种"与"好看"电影,相信还会有新奇的开拓。而未来的21世纪中国电影,肯定会频频向他回顾。无论人们如何看待他,他都会是一个绕不开的巨大存在。当然,他若再扮演"神话"英雄角色,显然已是不大可能的了。

写到这里,我不禁想起了张艺谋自己的一段话:

> 我认为,艺术的生命在于创造。如果一个艺术家的最高目标是完整,那么,他的创造活动可能会受到"追求完整"的抑制,走向完整就意

味着走向死亡，因为他是在圆自己最后的这个圈儿。因此，我评价电影，绝不看它是否圆熟得天衣无缝，而是特别关注和推崇洋溢于其中的创造性活力……我向往创造的伟大辉煌，当然也深知创造的艰难甘苦。我不愿做高悬天际的恒星，而宁愿像流星那样，虽转瞬即逝，却放射出它全部的灼目的光芒。①

这时的张艺谋似乎已不只是一位导演，而同时也是一位悉心追求自身至高美学境界的浪漫诗人。或许不如说，他正是一位电影诗人。坚决舍弃正统规范和"完整"目标，坚持以奇异姿态走向独创的辉煌，该是这位电影诗人秉有的独特品格吧？当然，严格说来，这还只是他需要去继续跋涉的一条长路。因为，从我们的审美标准品评，他的电影杰作还太少：仅有《红高粱》和《活着》属上品，《菊豆》和《秋菊打官司》算中上品，而《大红灯笼高高挂》和《有话好好说》为中品，《摇啊摇，摇到外婆桥》显然是下品了。为什么这位蜚声世界的大导演却未能向人们奉献出与其名声相称的更多杰作？确实需要深思了。这虽远不只是他个人的事，却是他尤其应当正视的要命之事。对这位大导演来说，还有什么能比无法走向独创的辉煌更要命的事？我真诚地祝愿张艺谋走好！②

<p style="text-align:right">1999 年元月 5 日完稿于北京志新村

（原载《华语电影十导演》，杨远婴主编，浙江摄影出版社 2000 年版）</p>

① 罗雪莹：《赞颂生命，崇尚创造——张艺谋谈〈红高粱〉创作体会》，中国电影出版社中国电影艺术编辑室编：《论张艺谋》，北京，中国电影出版社 1994 年版，第 167 页。

② 笔者有关张艺谋的讨论，详见拙著《张艺谋神话的终结》，郑州，河南人民出版社 1998 年版。

「第四编」

市民喜剧与文化想象

Chapter 17 ｜第十七章
小品式喜剧与市民社会乌托邦
——《有话好好说》印象

看影片《有话好好说》(1996)，我被它的喜剧性场面吸引住了。擅拍悲剧的张艺谋也能拍好喜剧？这确实让我感到了一种新鲜和好奇，所以有话想说。我们还记得，从《红高粱》(1987)到《摇啊摇，摇到外婆桥》(1995)，张艺谋影片主要是以悲剧感染人的。我这里所说的无论喜剧还是悲剧，都不是指一种艺术体裁或样式(如戏剧中的喜剧或悲剧样式)，而是指一种审美对象或范畴。作为一种审美对象，悲剧又称悲剧性，常常指如下情形：主人公在人生的严肃或重大行动中遭受灾难性打击，但其内在的崇高或其他正面品质能唤起人们的深切同情。追求个人婚恋自由和打鬼子而死的九儿(《红高粱》)、勇敢求取自主性爱的菊豆(《菊豆》)、在妻妾争宠游戏中失败的颂莲(《大红灯笼高高挂》)、不畏权势讨"说法"而不得的秋菊(《秋菊打官司》)，以及在动荡与苦难人生中努力寻求平和与安宁心境的福贵(《活着》)等，都不同程度地显示了这种悲剧性内涵。可以说，张艺谋在影坛的持续成功，很大程度上正是依靠了这种悲剧性设置。

然而，在《有话好好说》里，张艺谋却显示了一种令人感兴趣的变化：一改以往对乡村悲剧性事件的刻画，而述说一个带有强烈喜剧性色彩的城市故事。在这个故事里，张艺谋讲述了个体书贩赵小帅与工程师张秋生如何围绕电脑赔偿一事而从隔阂与冲突最终走向沟通的经过。我并不是说这部影片在审美对象方面整个地属于喜剧，而只是说，它有着强烈的喜剧性色彩。这集中表现在，张艺谋在这里尽管一定程度上持续了自己影片的悲剧性传统，如在后半部分注意展示发生在赵小帅和张秋生之间的悲剧性冲突

事件,说明他们基于各自的生存严肃性而总是难以沟通,无法做到"有话好好说",但是,在影片的前半部分,确切地说在其大部分场合,以及结尾,却让喜剧性成了基调。我们看到,在饭馆里,这两人基于各自的生存严肃性及文化修养和趣味的差异性,必然要发生严重冲撞,这无疑具有悲剧性内涵;不过,这种悲剧性内涵又总是与言语喜剧交织在一起,或干脆由言语喜剧来构成,并最终在张秋生出狱后表现为喜剧通常需要的那种令人轻松愉快的和解。

张艺谋如此地以前所未有的热情眷顾喜剧,说明了什么?要回答这个问题,我们首先需要对《有话好好说》文本中的喜剧性场面作一简要描述和分析。

1.赵小帅(姜文饰演)追求安红(瞿颖饰演)不成,便雇一个民工(张艺谋饰演)到安红家楼下用喇叭大喊"安红,我想你想得睡不着觉。"民工在慌张中把这句话错喊成"安红,我想你想睡觉。"这使旁边的赵小帅着急起来,赶紧纠正……

这个场面的喜剧性主要是靠错用词语引起歧义而造成的。民工因紧张和慌乱而把"我想你想得睡不着觉"错说成"我想你想睡觉",无意中使"睡觉"一词产生了性关系内涵,从而造成了性戏谑效果,引得周围人及观众发笑。同时,值得注意的是,小帅的话不是自己亲自"说"出来的,而是雇人代"说"的,甚至也不是一般地"说"出来的,而是高声"喊"出来的,即不是"说话"而是"喊话"。显然,他没有做到片名所谓的"有话好好说"。这表明,人们在实际生活中一方面总是"有话要说",但另一方面,又总是很难做到"有话好好说"。"话"总是由于种种实际因素的干扰而变形或走样,无法"好好说",且无法"说好",这就必然造成日常生活中言语行为上的喜剧性。

2.民工重新喊叫,喊得认真而卖力,粗犷嘹亮的声音在居民区回荡,引得附近住户和行人或是充满兴趣地看热闹,或是因受到声音骚扰而愤怒地干涉,场面煞是热闹、好看。正当民工的喊叫持续时,一盆脏水从楼上泼了下来,民工和小帅两人身上都被淋湿了,狼狈不堪……

这个场面的喜剧性则是靠突然事件的介入形成的:当两人的令人感兴

趣的喊叫表演及周围人们的观赏正达到高潮时,从楼上泼下的一盆脏水使他们全身淋湿,致使上述过程突然中断。"喊话"行为受到了实际行为的阻止,再次表明难以做到"有话好好说"。

3. 当小帅在公共汽车站等待安红时,她突然来到他身后,说:"几年没见,你出息了,真够执著的!以前你可不是这样啊。"他笑着说:"那是,我比以前明白多了。"她头也不回地对紧跟来的小帅说:"说说你都明白什么了?""该明白的都明白了。""都明白了?""都明白了,确实都明白了,真的,都闹明白了。"她盯着他的脸看,显得目光暧昧。

这里两人的对话是一种伏笔,暗含着某种即将展开的喜剧性冲突。观众接下来会明白,她和他各自所"说"的"明白",其含义是不一样的。她的"明白"是双关语,既可指一般的"明白事理",也可指两性交往方面,而他只理解了前者。正是这种表面上的语义一致与深层的语义差异的对比及冲突,会造成喜剧性。

4. 当安红带着小帅回到家时,她一进屋就似乎很自然地拉上窗帘、掀开床罩、脱掉衣服,营造出一个暗示性颇为明显而强烈的"上床"气氛。正当他惊讶而不知所措时,她对他说:"过来,你不是都闹懂了吗?表演一下看看。"他发愣地问:"表演什么?""你该表演什么就表演什么!""我不是你说的那意思,我现在就是想跟你交流交流,还是一些不成熟的想法……""不成熟你来干什么?成熟不成熟不都是那么回事吗?谁不知道谁呀?""你还真就不一定知道我,我觉得我是真成熟了。""越成熟你就应该越老练,我看你现在这样才不成熟呢。""说谁呢?我不成熟,我不成熟谁成熟?"

这里的喜剧性也主要是通过具体情境中的人物对话来显露的。从小帅对安红的一连串"上床"暗示性行动的"不懂",可以见出两人前面对话中所涉及的"懂事"话题并没有达成沟通,而是形成误解,从而让观众发笑。接下来,导演抓住小帅用的"成熟"一词大做文章,让安红把这本来是精神方面的词转而引向具体的"性"的内容上,指称男女性行为方面是否"成熟",即是否经验老到或老练。小帅开始不明白安红的"成熟"一词的真实"所指",后来被激将着终于明白过来,于是大喊:"我不成熟谁成熟?"这种对话

者彼此的能指一致而所指分裂的情形及其化解,造成了喜剧性。

5.就在安红脱掉外衣而只穿三点式衣服等待、小帅正把衣服脱到一半时,楼下突然又传来喇叭里的大声喊叫:"安红,安红:'最了解你的人是我,最心疼你的人是我……是我是我还是我……'"这突如其来的喊叫,一下子打断了他们之间正在发生的事的进程,安红情绪大受影响,不屑一顾地说:"就这一套啊?什么时候学会写诗了?"这突然间发生的事使小帅一下子懵住了:"怎么回事?"他随后才想到这个喊叫的人(赵本山饰演)正是自己安排的,不免惊惶失措起来,探头向窗外张望,希望立即制止。

这里同样还是"说话"打乱了行动的正常节奏。但这"说话"已不再是以前那种"我想你想得睡不着觉"之类的日常喊叫,而是进展到改以流行歌曲《牵挂你的人是我》代替"说"了——这实际上已是一种诗歌话语,或者说如歌的诗语了。当然,这种如歌的诗语不过是对日常流行媒体文化的一种浅薄的摹仿而已。它附带着表明,以大众传播媒介为载体的日常流行文化,正以强劲的威力或暴力渗透进像小帅这类都市青年的心灵深处,使他们浅薄地把没有深度的流行歌曲当作抒发真情的理想方式。

6.再一次,安红被小帅带回家中,两人正一边调情一边准备"进入情况"时,忽然传来当当的敲门声。小帅愣了一下,没有应答,只得停止动作。而敲门声越来越响、越来越坚决,他终于按捺不住地气狠狠地问:"谁?"来人毫不含糊地大声回答说:"我,开门!"原来是张秋生(李保田饰演)不识时务地来商量电脑赔偿方案。小帅很不耐烦地问:"有什么情况明天再说,我正睡觉呢。"张秋生很纳闷:"大白天睡什么觉啊?"……

门内两人急不可待的性行为期盼,与门外同样急不可待的电脑索赔举动之间的相互冲突与对照,造成了喜剧性。同时,小帅这次所说的"睡觉"其实是一双关语,既可以理解为一般意义上的睡觉,也正如实陈述了他此时的真实状况——正要与安红"睡觉"。而秋生这位颇"迂"的工程师则只从一般意义上去理解(不解地反问:"大白天睡什么觉啊?"),并不知道小帅的真正所指。这种能指与所指的分裂自然也导致喜剧效果。

7. 好不容易以三言两语打发走张秋生,小帅正要与安红"睡觉"时,又一阵轻微的响声从门边传了过来,两人被迫再次停止了动作,扭头看去,一张塞进门缝的纸在大幅度地摆动着,显然是要引起屋里人的注意。小帅很粗鲁地冲门缝喊道:"怎么回事?搞什么搞?"又是张秋生:"是这样,我刚才忘了,我这里有一个写好了的协议,你看一下,把字签了。"……

这次其实是前一场景的重复,这一重复更加重了喜剧意味。

8. 小帅与秋生坐在饭馆里闲聊着等待刘德龙:"这些天你跑前跑后的办这个事儿也挺不容易的。""我办这事儿其实也是一半为你一半为我。""这次你帮了我一个不小的忙。""这也是我自己的事。"

两人表面上谈得融洽,彼此一致,而实际上是各说各话。老实厚道的张秋生满心以为小帅这次是真心与刘德龙和解,即"以钱换和平",所以按这种判断去理解并回应小帅的话,想不到小帅却是话里藏话,暗藏杀机。在他们的对话中,仅仅存在能指(语词声音符号)的一致,而所指(意义)却是不一致的。当张秋生被小帅蒙蔽,而观众看穿了这一切时,喜剧性就产生了。

9. 赵张二人在饭馆里继续说话。小帅看见进来一个女人,立刻来了兴趣,从而有如下一段谈话:"哎,你看这个小女子怎样?""还可以。""她这样的你给打多少分?""打什么分?咱不谈这个。""打打分有什么?闲着也是闲着。""我看她也就六十分吧。""咱俩的标准不一样,我看她至少应该在八十五分以上。光是她那个屁股就值六十分了。""你不能光看那儿,看一个人主要还得看她的精神气质。看她是不是有文化修养。""这么说你不喜欢屁股大的?""我觉得那些都还是次要的。""别管次要主要,你就说你喜欢不喜欢屁股大的吧?""无所谓。""别不好意思,这儿又没别人。""我没不好意思,我真是觉得无所谓。""说假话了不是?你们这种人太不实在,喜欢也不敢直说,这有什么?我就喜欢屁股大的,我一看就特有感觉。""你这样子看人太表面了吧?""表面?你才表面呢,我敢说你看到的女人大部分都是穿着衣服的,光屁股的你看过几个?我说的不是画片,是真人。""没看过几个。""你老婆不算。""没……几个。""没几个?那还是有几个啦!到底几个?说清楚了,除了你老婆,看过几个?""真没几个。""还是的,所以说你才

是看了表面呢。活了这么大岁数看的都是女人最表面的东西,你亏不亏呀?我跟你说,女人就得有前有后才行。胸和屁股都得够尺寸那才叫女人。""我认为那只是一个方面,是先天条件。我觉得一个女人是不是可爱还得看她后天的修炼。胸大无脑,你没听说过?""你是结过婚的人,这点道理还不懂?女人修炼得到底怎么样,得在晚上闭了灯以后才能知道。我跟你说,女人就是女人,有脑无脑的都无所谓。我认为女人第一是脸蛋,第二是胸,第三就是屁股,有了这三件,再加上会说话会来事儿,也就可以了。""那是你的看法,咱俩在这方面看法不一样。"……

即使在日常性生活观念方面,两人也存在尖锐的分歧与冲突。这里的喜剧性主要是由如下因素造成的:作为未婚青年的小帅竟如此肆无忌惮而盛气凌人地大谈女人,而作为"过来人"的秋生反而显得十分被动和斯文,简直处在被调笑、调戏或凌辱的境地,这就形成鲜明的反差,让观众发笑。在笑的同时或笑完后,人们会思索:在日常生活中何以饱学知识的工程师总是难以抵挡半文化或无文化青年的咄咄逼人的进攻?是哪方出了问题,还是双方都有问题?即,对于启蒙者和被启蒙者双方来说,问题究竟出在哪里?这样的思考想必是有益的。

10. 两人的聊天在继续,小帅问张秋生:"你先看看这只猪蹄儿是左边的还是右边的?""你问这干什么?""没什么。你替我琢磨琢磨这个猪蹄儿到底是左边的还是右边的?""这我怎么知道?左边右边不都是吃嘛。你为什么非要问这个?跟吃有什么关系吗?""没怎么,你就说说,我听听。""我不知道。""你随便说一个也行。""可能是右边的吧?""好,好,那就听你的。就右边的了。"赵小帅一边说着,一边从挂在椅子上的背包里摸出了一把菜刀……

小帅对秋生表面上谈论的是猪蹄儿这道菜,其实是要借说猪蹄儿而确定砍刘德龙的哪只手,而秋生却仅仅在表面层次来理解,没有意识到小帅的别有用心。这样,两人面对同样的能指,而心中领会到的却是不一样的所指。这同样属于两人谈话中能指一致而所指不一致、或能指与所指出现分裂的情形。正是这种不一致或分裂产生了喜剧感。

上述喜剧性场景先后发生在小帅与民工、小帅与安红、小帅和安红与张秋生、小帅与张秋生之间,而喜剧性效果的造成则主要与具体情境中的人物言谈有关,这种言谈由于种种原因而让观众感到滑稽可笑。可见,张艺谋用以调制喜剧的资源或"佐料",主要还是具体情境中的言语。这意味着说,《有话好好说》中的喜剧性主要可以归结为一种言语喜剧。

　　但仅仅指出这一点是不够的。言语喜剧不能单靠人物的说话去实现,而应该通过人物的说话而披露出更深一层的东西——人物的内在世界及其历史意味。我们看到,人物之间的对话更多的只是停留在对双关语、能指与所指分裂等手段的运用,而引发一般的"好笑"。在这一点上,这种言语喜剧颇似目前流行于各种电视媒体上的喜剧"小品",后者正是以人物的有趣言谈而逗乐观众的,似乎无法揭示更深一层的东西。因此,这种颇似电视小品的言语喜剧不妨称作小品式喜剧,即是类似电视小品那样主要以人物言谈逗乐观众的喜剧。例如,影片开头民工误说的"想你想睡觉",安红对小帅所说的"该懂的都懂了"和"成熟不成熟",以及后来小帅与秋生关于"猪蹄儿是左边的还是右边的"对谈等,都是在言语上做喜剧文章,这同人物的内在更深层的东西没有多少必然联系。

　　让人费解的是,由著名演员姜文饰演的主人公之一小帅,原本没有多少文化和道德修养,在与安红交往时必然地总是显得被动(单纯、迟钝和可笑等),但在与秋生相处时却相反处处显出自信、主动和狡猾等,总是计高一筹、操纵局势,在言语上虽然看法粗俗却又表达不俗,使秋生有时倒显得过分软弱和渺小。这种强烈对比可能正是导演希望表现的,因为他似乎想由此显示90年代中国城市生活中的一种新变化——以小帅为代表的都市新生代或"新人类",如何以新的叛逆姿态向作为80年代启蒙文化表征的旧的知识精英(如秋生)发起挑战。这种意图有一定合理性,有助于理解90年代中国社会的新变化,但是,问题在于,小帅这类人物,就其生存逻辑来看,是不大可能像影片中那样表现的——那样以不俗的言语方式谈论粗俗的东西,那样在关键时刻总是显出真正的英雄风范,如豁达大度地赔偿电脑,不惜牺牲自己的手换取秋生的醒悟,主动以一封道歉信重新赢得秋生的友谊等。按影片的表现,他们可能一方面没有知识分子的那种文化修养,但

另一方面又似乎比他们更富于文化修养,因为他们抛弃的是旧的文化修养,而预示和代表着未来更令人敬仰的文化修养。这里,张艺谋揭示了90年代青年个性的新取向,值得关注,但他明显地对小帅这类都市青年作了过度的理想化或浪漫化表现,而忽略了基本的人物性格逻辑,放弃了必要的分析和批判。

这种情形是一种迹象,它披露了张艺谋正在有意识或无意识地探索一种新的市民社会意识。如果说,过去的政治国家是突出国家的统一的政治权威而抑制个性及多样性的生长,并在这种统治出现危机时强调知识精英的特殊的理性启蒙作用,那么,正在生长的新型市民社会则是注重自由民主的"公共圈"的建立,维护个性和多样性,讲究市民之间破除了等级制的平等对话和沟通。这一点可以说正是80年代后期以来,尤其是90年代中国文学界及学术界的一个新热点。我们看到,"新写实"小说已在注意摸索新的市民社会范式。刘震云的《单位》和《一地鸡毛》中的小林、方方《行云流水》中的高教授这类知识精英在日常生活卑微境遇里的必然失败和被迫转向,似乎是对《有话好好说》中秋生的遭遇和转变的一种预示。而池莉的《热也好冷也好活着就好》中名叫"四"的作家的酸文假醋和不合时宜,及其与安居乐业的市民青年猫子的鲜明对比,仿佛昭示着依托政治国家而生的知识精英机制的衰败和新的市民社会的兴起轨迹。王蒙在一系列散文和小说中对开放理性和多元价值观的考虑,也可以说是对政治国家的反省和对市民社会的探讨。这些与政治学、哲学、社会学和历史学界正在持续进行的市民社会讨论一起,共同构成了一种走向市民社会的文化氛围。① 而张艺谋对小帅这一城市青年及其与秋生的关系的如上描述,可以说是他以电影样式对于上述探讨的一种有力回应,为我们感受这种市民社会文化氛围提供了具有感染力的象征性形式。但是,正像前面已经指出过的,当张艺谋对小帅这类都市青年作了不大符合人物逻辑且过度理想化或浪漫化的表现时,他对于市民社会所持有的乌托邦立场就显露无遗了。这令人遗憾,但又

① 参见拙著《中国形象诗学》第六章"中国市民形象",上海,上海三联书店1998年版,第375—382页。

似乎正常,因为张艺谋还没有显示出驾驭这样新且复杂的题材的足够的体验与美学储备,当他力求"拍得好看"时,势必要忽视甚至牺牲更重要而宝贵的东西(如对生长中的市民社会的深层次分析与批判)。

如此回头看,张艺谋一再设置小品式喜剧场面,其实际效果就显示出来了:与其说它在于帮助刻画人物性格或命运,不如说只在于增加影片的观赏性或娱乐性。影片的观赏性或娱乐性是张艺谋自《红高粱》以来就一直迷醉的东西。用他自己的话来说,就是电影首先要"好看",要有"观赏性",而不能总是要观众去"思考"。"我并不排斥电影的理性思考,没有思想的电影不能称其为真正的艺术。但电影不能仅仅以传达思想的多少来论高低。电影首先必须是电影自身的力量,拍电影要多想想怎么拍得好看,而不要先讲哲学,搞那么多社会意识。我总觉着现在电影创作中'文以载道'的倾向太严重,如果所有的电影都是关于民族命运、民族文化的思考,那无论拍电影的,还是看电影的,都要累坏了……我尤其喜欢斯皮尔伯格的天真、单纯。他拿金钱和技术把电影拍得那么好看,把观众弄得神魂颠倒,我很佩服这种本事。"①由此看,说张艺谋影片的一个"神圣"目标,是要用"好看"电影"把观众弄得神魂颠倒",是不过分的(当然他在这一过程中并不排斥"理性思考")。应当看到,这种对观赏性的追求本身无可非议,不失为一种独特的导演个性塑造,而在这方面,张艺谋正以其《红高粱》等影片作出了积极贡献,影响颇大。

只不过,在我看来,观赏性应当指向更深层次的审美意味追寻,而不能仅仅满足于一时的"好看"或"神魂颠倒"。在《有话好好说》里,张艺谋设置的小品式喜剧确实让我们觉得"好看",但能否提供更多呢?可以这样认为,他不过是要让这种具有观赏性或娱乐性的小品式喜剧引得我们发笑,趁我们发笑时"拖"住我们,诱使我们沉浸于其中,然后乘机抖露自己早已酝酿好的市民社会乌托邦:原先彼此充满差异的城市青年赵小帅与知识分子张秋生最终消除鸿沟而实现沟通。具体讲,通过一连串的小品式喜剧场面,

① 中国电影出版社中国电影艺术编辑室编:《论张艺谋》,北京,中国电影出版社1994年版,第168—169页。

作为启蒙者的知识分子张秋生修正了原先刻板的启蒙立场,以自己真诚而执著的劝解感动了个体户赵小帅,并认可后者复仇行为的合理性;而同时,后者则以自己的维护尊严之举和自我牺牲精神,一扫开初的不良印象而深深地赢得前者的好感,最终反过来对启蒙者产生了富有感召力的"启蒙"效果。他们双方都是通过调整各自原有的立场而实现沟通的。这种表现自有其成功之处,但是,这里的喜剧性因素不是植根在人物性格或心灵世界的内部,而更多地仿佛只是飘浮在它的外面,是外在的多余修饰,有时甚至是可有可无的。影片当然应当寻求"好看",但从中国人的审美传统来看,既要"好看"也须"耐看",即经得起反复品味。电影的喜剧性应当与电视小品的喜剧性有别。在这点上,这部影片的喜剧性显得多少有些浅泛,停留在表面,难以指向深层。

归结起来看,这种小品式喜剧的出现,显露出张艺谋对当前大众文化(mass culture)中流行媒体喜剧(如电视小品)的一种妥协姿态。他的本意可能是要从90年代流行媒体小品中吸取喜剧资源或养分(是否确实如此不得而知),以便使影片增加中国正在走向市民社会的时代感和观赏性或娱乐性,这从他吸收知名小品演员赵本山、引用流行歌曲《牵挂你的人是我》、把人物冲突的戏剧性场面置放在饭馆的卡拉OK氛围中等,可以强烈地感受到。他可能并没有充分意识到,这样做是他导演生涯中的一次重要的审美历险。摹仿流行媒体小品(包括直接让小品明星亮相),固然可以突出时代感和增加观赏性,但是,这种时代感如果处理不当,有可能变形为一种令人眼花缭乱而又浅泛的时尚感,即成为缺乏历史深度的时风描摹。同时,媒体小品的喜剧性往往要求尽可能调动各种手段,在短暂的时间内让观众一再发笑,而并不一定要求传达更深的内涵,这是由这种短时喜剧艺术样式本身所决定的;然而,当这种短时艺术样式被变形地移置到故事片中时,如果游离于人物性格或命运刻画之外,就有可能流于平面化、浮浅化或庸俗化,这更是需要仔细对待的,即需要作出鉴别和扬弃,而不能简单地照搬。城市生存状况的喜剧性,当然是值得认真追踪和表现的(在这方面我们的影片还表现得远远不够),但需要深入到城市生存方式的内部去体验,而不能满足于摹仿或移植流行小品。张艺谋显然还缺乏足够的意识准备和实力,以

便从流行小品式喜剧中跨越出来,迈向更高的台阶。我这样说或许带有一点苛求味道了,张艺谋本人和他人都有可能为此而抱不平:"张艺谋首次涉足城市题材、城市喜剧,就已做到这一步,已经很不容易了,干嘛还跟他过不去?"但我想的是,这绝不是一般意义上的过得去过不去问题,对于张艺谋这样一位成就卓著的国际知名导演,为什么不能要求更多和更高呢?与其"捧杀",何妨"苛求"?其实,这应是正常的要求,又哪里谈得上是苛求呢!

尽管如此,我还是认为,张艺谋在这里对喜剧性的尝试本身是值得重视的。他从自己多年沉浸于其中的乡村悲剧性生活体验中走出来,希望正面阐释90年代中国城市生活体验及新的市民社会趋向,发现其与悲剧性紧密交织的新的喜剧性内涵,这自然是有意义的。这部影片确实由于喜剧性因素而不失"好看",其对生长中的市民社会的描绘也令人感兴趣,对观众具有一定的吸引力,这一点应当成为其他中国导演的一个借鉴。但是,能否既"好看"又"耐看",使人在当下的感性愉悦中品尝到耐人寻味的更深层的意义,并在对新生的市民社会的肯定中保持清醒的批判立场,这可能是张艺谋今后需要着力考虑的。我希望城市生活的喜剧性不会再主要靠流行小品方式亮相,而是触及更深层次的城市生存颤动,在这方面应是大有可为的。或许,《有话好好说》不过是张艺谋以喜剧方式介入城市体验的一个引人注目的新开端?

<div style="text-align:right">

1998年4月2日于北京志新村

(原载《电影艺术》1998年第6期)

</div>

Chapter 18 | 第十八章

美国想象与市民喜剧
——影片《不见不散》分析

《不见不散》在一阵愉快的笑声中结束了,观众从座位上立起,脸上洋溢着一种由衷的轻松舒畅,不少人还恋恋不舍地注视着匆匆闪过的演职员名单,似乎依旧沉浸在令人感动和回味的剧情中。我想,这标志着一部观赏性颇佳的都市贺岁片达到甚至超过了它的预期目的,可以等待清点和瓜分喜人的高额票房了。我不禁问自己,当不少同类娱乐片费尽千般辛苦也无法从观众讨得半点便宜,而葛优和冯小刚们却似乎轻而易举地就大功告成了,这究竟是为什么?

我想这可能与当今中国市民的"美国梦"或"美国想象"有关。影片描写一对中国男女刘元和李清在美国的奇特、有趣而感人的历险,这从娱乐文化制作角度看,应当说是一个绝妙的"点子"。进入改革开放时代以来,美国始终是中国普通市民的充满激情、欲望、理想和幻想的"文化想象物"。当人们想尽情描绘未来中国人生活方式的美妙远景时,美国自然就成为种种可能的想象模式中尤其有诱惑力的一种了。由愈来愈先进的新闻媒体网络不断编织的世界头号强国形象(如海湾战争、制裁伊拉克、波黑风云、克林顿绯闻和弹劾危机、及"沙漠之狐"行动等),好莱坞成批制作和灌注的关于蛮荒西部、浪漫爱情、可怕的吸毒、恐怖的绑架、伤感的流浪和艰辛的谋生等异国情调,以及日益深入日常生活现实的可口可乐、万宝路、口香糖、牛仔裤、肯德基、NBA 和波音等"美国制造"所创造的新生活方式,还有近年热闹一时的"洋插队"文学和影视(《北京人在纽约》)等,都在清楚地表明:美国如今已不折不扣地成了中国市民日常生活的一种不可缺少的想象与现实

成分。无论是眼中世界还是梦幻天堂,即便是口嚼、嘴吸、身着和行走,仿佛无一不与美国相关。它既是想象的,因为它毕竟是一个距我们"第三世界"还十分遥远而又令我们追犹不及的"第一世界";又是现实的,因为它成为了我们日常体验和使用的"东西"——美国似乎处处成为一种"超级物欲"的代码和对象。美国就这样同时作为想象物与现实物奇特地缝合在中国人的日常现实中,如果要用一个时髦术语来表示,那就是构成了一种既凌驾于现实之上而又深植于现实之中的想象与现实混合的新的"超级现实"。《不见不散》把中国市民的文化想象伸展到美国,让他们在异国他乡纵情体验异样而令人刺激的人生,这本身就可以充分提取、激发和满足他们对于美国的丰富的文化想象力,使他们幻觉中的日常生活似乎因此而自觉充足了。

在具体制作这种美国想象时,编导确实费心尽力。首先是不断制造出人意料的奇特悬念,安排两位主人公一见面就有异国险情,而这种险情又往往是公众在好莱坞警匪、枪战片中经常目睹而又从未亲历的,如入室绑架抢劫、遭遇蒙面劫匪、闯红灯遭罚款、被警察传讯、空中遇险等。让中国人频频亲历这些过去只能想象的美国式险情而又有惊无险和充满趣味,自然可以调动和满足观众的好奇心,使他们在一种安全心理的保护下纵情体验自己的美国想象。与当年的《北京人在纽约》过分渲染美国的恐怖一面相比,这回尤其突出了历险中的安全感和乐趣,从而显然淡化了明显的意识形态策略,而更符合娱乐片的"娱乐第一"宗旨。为了强化这种娱乐效果,影片又大量采用了体现美国特色的人物、事件与物品,如黑人打劫、房车、保险业务、墓地、警察围捕、高速公路、美式别墅、美国人吵架(如摔电脑、用中国话骂人)、美国警察、华裔儿童学汉语和养老院等,这些都能有效和有力地满足中国观众的美国想象,使他们从中国人的美国历险中体会到莫大的愉快。还有一点是需要指出的,刘元身上带有过去几年中国市民熟悉的北京"顽主"形象因素,他的玩世不恭、一点正经没有、调侃和游戏等都让人不由得想到王朔笔下的人物,因此,影片如果改取"北京顽主在美国"为标题,想来也不致过于偏题,这也是一大"卖点"。而结尾安排两位主人公双双回归祖国,既出于爱国的意识形态策略需要,又做得富有中国传统,因而更隐蔽——"慈母"对"游子"的召唤难道不胜过千言万语?

葛优和徐帆的对手戏可能也是影片征服观众的另一重要因素。葛优作为中国当红男一号，本身就具有莫大的票房号召力，他与演技不俗的徐帆在《大撒把》中的出色对手戏曾给观众留下难忘印象。他俩在这里又一次形成"黄金组合"，甚至显示了比《大撒把》时更为宽阔的戏路和更为成熟的演技。葛优把狡诈而实在、冷漠而多情、尖刻而善良的北京顽主刘元演得活灵活现，如先后装瞎子、编造与莫尼卡结婚的谎言以试探李清的感情，以及梦中在养老院里与李清重逢，都演得生动感人而又恰到好处，表明葛优在表演上已达到一个新的较高水平。徐帆通过《大撒把》、《永失我爱》及电视剧《一地鸡毛》等早已显露出以演技赢得观众青睐的女明星风范，而这次通过与葛优的成功的对手戏，有理由表明自己的表演也已达到一个新高度。我想，明年的电影大奖里列入他们两人的名字，应当毫不令人奇怪。

这部影片在观众中的超常成功，提醒我们认真思考中国当代市民喜剧电影的发展问题。我所说的市民喜剧，主要指那些表现当代市民日常生活中的喜剧性方面的故事片。这类当代市民喜剧经历了三个发展演进阶段：第一阶段为消解式喜剧，如80年代后期至90年代前期的《一半是火焰，一半是海水》、《顽主》和《大喘气》等，这些影片主要以新兴的市民旨趣去解构陈旧的正统秩序，富于战斗性或对抗性，喜剧性相对淡薄。第二阶段为90年代中期以来的怀旧式喜剧，其战斗性有所减弱而娱乐因素增加，如《阳光灿烂的日子》在怀旧氛围中展示当代时髦的市民趣味，《摇啊摇，摇到外婆桥》在对旧上海往事的追忆中满足观众对中国式黑社会的好奇心。第三阶段以《甲方乙方》和《不见不散》为代表，属于消闲式喜剧，特点是完全抛弃战斗性或思想启蒙意图而标举"娱乐至上"，纯粹以逗乐市民观众、满足其感性愉悦需要为目的，并为了达此目标而调动一切可能的手段。如果说《甲方乙方》的故事还多少有些外在化和零散的话，如靠顽主们关怀垂危病人等好人好事去赚取观众的眼泪，那么《不见不散》的喜剧性就似乎出自顽主的生存境遇本身，从而把"北京顽主在美国"的故事讲得更地道和圆熟，因而也更有喜剧意味了。对比之下，张艺谋的《摇啊摇，摇到外婆桥》和《有话好好说》之所以前者失败而后者未达较高水准，重要原因之一是他对市民喜剧缺乏来自个体生存的真切体验和理解。当他仅以乡村悲剧路数去制

作市民悲剧,并且混淆悲剧与喜剧的美学规范(如《有话好好说》中以浅泛的小品式喜剧去试图表现深刻的悲剧内涵)时,必然难以取得更高成就。而葛优和冯小刚等之所以能获取成功,是由于他们更懂得当代市民生活,有着更真切的市民生存体验及其喜剧性理解,这样才会懂得以"美国想象"之类的题旨去娱乐观众。当然,按我个人的美学标准看,《不见不散》在市民喜剧片中大约可列入中品。在目前还没有出现上品的情形下,能成中品已属不易了。上品不仅能娱乐观众,而且能让他们在娱乐中体味更多和更深,享受到一种气韵生动而意味深长的中国式人生与审美境界,真正达到"百看不厌"。他们能否调制出真正的上品来呢?是继续靠已用过的"美国想象",还是另出新招?不妨拭目以待。

<div style="text-align:right">

1998 年 12 月 29 日于北京志新村
(原载《当代电影》1999 年第 2 期)

</div>

Chapter 19 | 第十九章
一场符号化的爱情游戏
——影片《网络时代的爱情》分析

我这次看片的经历有点特别：在看《网络时代的爱情》（金琛导演，西安电影制片厂1999年摄制，以下简称《网》）之前，先看了《美丽新世界》（以下简称《美》），并且直觉那是一部值得琢磨的好片子。于是，这样的情形出现了：当我的视觉开始接受《网》的新颖冲击时，感觉却还久久地停留在《美》的回忆之中，挥之不去。这就使得这两部影片的某些东西在我的体验中重叠和混杂到一起，于是我想谈《网》就不得不谈《美》。

《网》与《美》的故事都与爱情相关，都讲述了发生在当前中国社会中的爱情故事。在《美》里，土里土气的乡下人张宝根，和既看重钱更重视身份的上海姑娘黄近芳之间的爱情纠葛，是始终与金钱这东西搅在一起的。本来，两人条件悬殊，相爱几乎不可能。但是，当张自信自己终究会拥有中头奖得来的一套价值70万元的住房，而黄既没有固定工作又无法找到更好的伴侣时，他们就最终"扯平"了，处在等"价"位置上，从而在未来住房的工地上拥抱到一起，共同展望那"美丽新世界"，这正像《简·爱》中贫穷的简·爱获得一笔遗产，而富有的罗切斯特又遭火灾并眼瞎，从而最终走到一起一样。这里，真挚的爱情确实存在，但别忘了它的基础是金钱及其支撑起来的社会地位。这告诉人们，在这样一个金钱欲望愈益膨胀、金钱关系日益显得坚实，而精神与道德的关系却愈益显得脆弱的年代，没有金钱及相当的社会地位，再真挚的爱也是没有附丽的。这样的刻画，加上陶虹的成功表演，无疑有力地揭示出90年代中国社会中金钱关系的日益增长的重要性——它不正是在支撑着那些看来神圣而纯洁的无所依傍的爱情么？不过，当影片

对张、黄的爱情结局主要以赞赏的基调去讲述,而缺少明确而坚决的批判性思考时,我对它的肯定就难免有一定保留了。由于如此,我终究不明白它为什么取现在这个片名。这片名立即让我想起英国作家赫胥黎的著名的"反面乌托邦"小说《美丽新世界》,后者的标题取自莎士比亚戏剧《暴风雨》中的台词"O brave new world"(啊,美丽新世界)。这部充满讽刺和批判意味的小说在多年前就有了中译本,想来编导们早已熟悉了,但用它来作片名,与整部影片的上述题旨颇不协调,显得有些滑稽可笑。

与《美》相同,《网》也主要讲述青年男女的爱情故事。整个故事由三个子故事串成:滨子的故事(1988)、四合院的故事(1993)和网络的故事(1998)。但是,与《美》中男女主人公显得实际、俗气,金钱关系在他们的爱情上始终扮演基本角色不同,《网》里男女主人公的爱情却似乎能越过金钱和社会地位的束缚,而获得一种更为纯粹或纯洁的精神性。不过,这是一种怎样的精神性呢?

男主人公滨子在影片开始时还是一位大学生。他长相算得上高大英俊,品行端正,为人开朗热情,乐于助人,特别是在电子机械方面有着特殊的天赋和技能。但是,他在爱情方面总不是成功者。面对几次机会时滨子的表现能够证明这一点:

第一次,影片开头,同学们看见一位女生的美丽背影,相互怂恿着看谁敢冲上前去与她说话,而滨子退缩了。

第二次,他在从图书馆借来的书里发现了一张女孩的底片,面对冲洗出来的照片上的美丽倩影,他动心了,到处寻觅。但等他真的专门在路边"碰见"这女孩毛毛时,却又没有勇气上前说话,反倒是对方落落大方地主动同他说话,交换姓名。

第三次,他特意到校园里好不容易"等"到了毛毛,却又假装是偶然相遇,没有表露自己的真实感情。随后他们在一块游玩时,他却根本不敢谈情,更不敢说爱。

第四次,他与毛毛再次一同出游,到了当面表达爱情的绝好机会,而毛毛又充满期待地凝视着他时,他却始终鼓不起勇气,只能急忙跑到远处的公用电话亭,发出"我喜欢你"的寻呼。这让毛毛大失所望,使得他们的爱情

注定无果而终。

第五次,滨子大学毕业后进了公司,与一位女孩相恋并同居,但是,他忘了自己生日的日期,也忘了在家中等待与他共庆的女友,致使女友在这夜痛下决心与他分手。这表明他在爱情方面依然不是成功者。

更能说明问题的是结尾,即第六次,他最终拒绝了毛毛的爱情。

这六次重复的失败或失败的重复,表明有一种共同的行为模式在背后支配着滨子,迫使他在爱情的成败关头总是选择退缩和失败。那么,何以如此呢?

要回答这个问题,不妨把滨子与毛毛比较。与滨子的情感热烈而行动怯懦相比,毛毛在爱情方面一向是主动和大胆的追求者,却不是胜利者。她本来已经有了男友,却又对踢球神勇的滨子产生了兴趣,主动相见和约会。她没有从滨子那里等来自己期待的爱情表白,对他的懦弱和胆怯倍感失望,不得已与原来的男友言归于好,两人一同在四合院里筑起爱巢。但终因男友的背叛而分手。有意思的是,这里出现的女人们似乎在爱情方面都是主动者,她们既敢爱也敢分。毛毛自不用说了,滨子的不顾母亲反对而与男友私奔的姐姐是如此,而那位勾引毛毛男友的女大款也是如此,断然与滨子分手的女友同样如此。这四位女性似乎生来就是情种,就是大胆勾引者或离异者,就敢于求爱或绝情。相比之下,滨子在关键时刻总是怯懦,毛毛的男友也是被动地受制于女大款。

这样看来,滨子的怯懦和失败在于,他的爱情往往停留在精神上而难以落实到行动中,其精神性远远溢出现实性之上。对这种精神压倒现实的情形,只要再看看他和毛毛爱情的大结局就更清楚了。当滨子和毛毛在各自的爱情长跑中双双失利后,两颗孤独的心终于又在网上互不知情地碰撞到一起。滨子只知道这位网友叫"露西娅",是在南非的中国人,而对于其是男是女是老是少则一概不知。这正是"网友约会"的一个特点。不过,这似乎一点也不妨碍这两位彼此陌生的伤心人频频相约网上,倾吐失恋的苦痛。这时,网络的神奇力量显现了:网络成了他们跨越空间、时间、情感、性格、年龄和性别等种种人生"鸿沟"的"公共领域",使得两颗破碎的心逐渐地靠近和共振。它们共振得愈来愈一致、热烈、深入,也愈来愈难舍难分。这不正

是在网络中建构的爱情乌托邦么？然而,当"露西娅"合乎爱情逻辑地走出网上而投奔北京,重新变作毛毛与滨子在机场相会时,他们想象中的热烈和投入却并没有如期出现,而是显得过分客气或谦让。最后,面对毛毛怀上别人的孩子这一事实,滨子终于不能接受,选择了退缩,双方只能永远地分手了。我们看到这样的尾声:在大洋彼岸的美国,临产前的毛毛收到了滨子寄去的那张由书本里的底片精心放大的毛毛彩照,那上面有滨子亲笔写的满含真情的一行字:"在没有我的日子里你可曾一切安好？"我想可能没有人怀疑这句话的"真",但是,它是太"真"了,以致反而显得"假"。也就是说,这种真情只能在观念或头脑的虚空里翱翔,而必然在现实中折断翅膀。这样的"真"难道不等同于"假"？

到此,网络时代的爱情究竟意味着什么,应当可以揭晓了。这一片名本身就是一个含义特定的文化代码。网络在这里不是指一般大众传播媒介网络,而是特定地指国际互联网(Internet)。作为当今最先进、最具威力和最有发展潜能的现代大众传播媒介,这种网络是如此地风头正劲和备受宠爱,以致不少人相信世界已进入网络时代(即 Internet Generation,国际互联网时代)。尽管这种网络在目前的中国还不普及,奢谈网络时代更为时过早,但网络时代毕竟已成为各种媒体竞相翻炒的大热门,在公众中鼓荡起一种新的消费热点和生活时尚。"入网"、"上网"、"网虫"和"互联网犯罪"等词语的出现频率迅速增长,正有力地说明了这一点。显然,在电影中显示这种网络时尚,无疑是影片的一个好卖点。

网络时代的人们会以什么方式谈情说爱呢？这当然会始终牵扯着观众的心。影片把网络时代与爱情这一永恒而常新的主题联系起来,显然是考虑到这样更能刺激人们的兴奋神经,从而更具竞争力。这样,"网络时代"加上"爱情",这两个文化代码重叠到一起,就应该极具刺激性和卖点了。我们似乎正处在一个"爱情的时代"。无论是报纸、杂志、书籍、广播、电视和电影等现有文化装置,还是新兴的国际互联网,这些符号系统或网络随时都在成批地和大量地生产爱情,使得爱情信息处处呈膨胀趋势,无所不在地弥漫在人们的日常生活中,构成了一个符号性的"超级现实"。这种富有"超级现实"特性的爱情有个鲜明特点,就是显得比现实更动人、更像现实。

这两位在现实中一再受挫的伤心人,在网上却可以如此轻松自如、心满意足而又没有道德负担地谈情说爱,这不正代表着一种网络时代特有的新型爱情乌托邦么?

不过,需要询问的是,滨子与毛毛之间的爱情,究竟是一种怎样的爱情呢?可以说,这是一种纯粹精神性爱情,一种只在精神方面存在而不可能体现在肉体上的爱情,即所谓"柏拉图式爱情"———种排斥肉体接触的纯粹精神性爱情。当现实中的人们正变得愈来愈实际、俗气或充满铜臭(正像《美》中显示的那样)时,我们的最先进的国际互联网却在以其新型媒体方式大量地和成批地制造柏拉图式爱情,这说明了什么?我的感觉是,网络被爱情符号充溢,并非由于现实生活中爱情坚实而丰满,而恰是由于现实中真正的爱情极度匮乏的缘故。现实愈是匮乏爱情,就愈会在网上寻求补偿,致使网上充满着浪漫而非现实的符号化爱情或爱情符号;而网上愈是弥漫爱情,则愈是由于它在现实中的匮乏。这样,爱情在现实与网络中就形成了一种可怕的恶性循环态势。这难道就是网络时代的爱情的真谛?

滨子身上正集中了这种时代症候。从开头他被女孩背影所吸引,到后来被毛毛的底片所搅动,再到最后他宁肯放走毛毛本人而保留她的照片,这充分说明,他的爱情欲望不能说不真诚,也不能说不热烈,但仅仅停留在精神上,至多是在背影或照片上,而绝不愿落实到现实中。这表明,他的所思所念主要是符号性的,或者由符号所建构起来的精神性的。与《美》中的张宝根不顾一切地去追求似乎完全不可能得到的黄近芳不同,滨子却没有勇气接受毛毛主动送上门来的爱。这两部影片似乎在此体现了各自不同的再现方向:《美》要刻画爱情对与现实金钱关系的根本性联系,而《网》则突出爱情的纯粹符号性或精神性游戏特质。也就是说,我在《网》上看了一场符号化的爱情游戏。如此,看完《网络时代的爱情》,我不能不想到这样一个问题:在这个爱情符号发疯似地繁衍、膨胀乃至爆炸的年代,真实的爱情在哪里呢?

(原载《当代电影1999年第3期》)

Chapter 20 | 第二十章

谁在说话？
——影片《女帅男兵》分析

看完影片《女帅男兵》（戚健导演，天津电影制片厂 2000 年摄制），我被它的结尾场面吸引住了：全体男篮队员在俱乐部总经理章挺的率领下，在公路边恳切挽留女教练闻婕，章总富有魅力的一席话终于打动了闻婕。我不禁问自己：这席话怎么这么富有效果？越想越觉得它在影片里确实很重要，似乎整个剧情都结在此了，而观众最终等待的也正是它。顺着这样的结尾再去想前面的内容，竟发现了一个有意思的现象：这部影片有意识地讲述的东西，同它似乎无意识中讲述出来的东西之间，存在着一种彼此既对立又共生的关系。这一点引起了我的兴趣。我不得不想这样一个问题：影片里到底谁在说话？

先来看它有意识地讲述的东西。很明显，影片讲述了女教练闻婕如何执教北斗俱乐部男篮并取得成功的故事。它到底拍得如何，编剧、表演、摄影和录音等方面的专家想来已经分别作了权威性分析，而我这里只想约略讨论一个问题：影片为什么要有意识地去讲述一个类似古代"穆桂英挂帅"传说的现代"女帅男兵"故事？即，促使编导向观众如此地讲述故事的原因是什么？因为，影片这样编故事，应当与他们对观众心理的分析和预测有关：相信时下观众喜欢看这类故事，所以竭力满足这种好奇心理。与这个问题相连的是，影片是如何去实现这样的意图的，效果如何？

我想这首先应当与一个新闻故事有关，因为它很容易让人想起两年前轰动一时的某退役女篮国手执教北京某俱乐部男篮的真实故事。那个真实故事曾经掀起过一阵不大不小的新闻热浪，引来各种大小媒体的爆炒和球

迷的关注。但很快,女教练就如一颗流星匆匆地飞划而过,在执教了几场后罢帅而去,使这场新闻事件变成一段注定了会日渐淡漠的回忆。据我估计(未经证实),这部影片的编导应当对这一新闻故事早有耳闻并受到其中什么东西的深深触动,所以才决定以这一真实故事为原型而制作影片。

这一新闻故事内部到底有什么东西能深深地触动编导?无疑应是它与其在中国几乎家喻户晓的古老原型——"穆桂英挂帅"传说之间,存在着某种相通处。按照传说,北宋时代辽国多次侵犯中原,而由男子将帅们统领的男子军队却屡遭败绩。在这"国破家亡"的危急时刻,以穆桂英为代表的女性从深闺或边缘草莽处走出,率领男兵男将们展开了一场场保家卫国的战斗,并最终既夺得胜利又获得朝廷认可。这样的传说的形成,是符合儒家的仁义之说的:当天下大治时,需施以"仁",以仁德服天下;而当天下大乱或"天道蒙垢"时,则需以"义"扶助"仁",即以大义凛然的精神、铁肩担道义的气概去拯救天下,与所谓的"正义"、"浩然正气"、"气节"等的意思是相近的。正如文天祥所言:"皇路当清夷,含和吐明庭。时穷节乃现,一一垂丹青。"按照这种儒家学说,"仁"是主流,"义"是对"仁"的补充或调节方式;相应地,男性是社会的主流,而女性则是以边缘方式对男性社会的一种必要的补充或调节。在这个意义上,以穆桂英为代表的女性扶危救乱壮举,是天下归于平定的不可缺少的途径。可以说,这一文化原型的生成凝聚了中国古代民众的文化想象:当以男性为主流的社会遭遇危机时,女性成为一支特殊的拯救力量。

我们在"穆桂英挂帅"原型与女教练执教男篮之间,是很容易发现一根红线的。正像闻婕对男篮队员们不无夸耀地说的那样:国家队夺取的金牌,大多是我们女队的,有你们男队什么份?还骄傲?中国体坛多年来就是男队的成绩远不及女队,所以盛行"阴盛阳衰"之说,这早已成为不争的事实,并且一再成为媒体报道的焦点和观众议论的热门话题。可以见出,有关女性扶助或拯救男性的文化原型,在今天仍具有其肥沃的生存土壤。所以在男队遭遇危机时由女性来拯救,这样的故事确实符合观众的来自古代传统的文化想象。从而在编导看来,女教练执教男队的故事自然会形成新的卖点,投合并满足观众的好奇心。也就是说,穆桂英等女性在男权占据主导的

社会里敢于伸张女性的超常权力,这一传说对今人仍具有吸引力,至少在编导看来对于目前的中国观众具有吸引力。如果不是这样,他们又如何能从一个流星般的新闻人物身上获得灵感,去编一个"女帅男兵"故事?如果这一推测成立的话,那么,影片编导是如何去编造这个故事的呢?

 影片首先为闻婕的出场设置了一个合理的危急局面:北斗队众星云集却一败涂地,迫使主教练田野提出"下课",俱乐部总经理章挺于无奈中请出退役女篮国手闻婕任主教练。开车时善于超速的闻婕,正是在上任后应对一连串挑战的过程中显示出自身性格的。影片对此是如何刻画的呢?不妨约略讨论其中比较明显的三条人际关系线索。一是事业线。以球星姚远为首的北斗队队员,对闻婕存在不服与抵触情绪。编导让她先后运用赌跑步、去歌舞厅放松、被队员故意绊倒却以德报怨、耐心细致地做姚远的思想工作等方式,有效地赢得了全体队员的尊敬和信任,从而使队伍的战斗力加强,接连获胜。在这点上编导是成功的,正像古代传说让穆桂英在战场上建功立业一样。但仅有这一点远远不够。二是爱情线。也如穆桂英既赢得功名也觅得佳婿一样,中国公众需要欣赏这样一种事业加爱情的故事,这样的故事才有味道。男友高东方为对手海王星俱乐部主力队员,不同意她任北斗队教练。俩人多次争吵却难以沟通。后来,随着球场上闻婕的胜利和高东方的失败,俩人的隔阂越来越大。编导不得不让闻婕对着电视采访镜头向高东方倾诉,却未见奏效,最后只是让高东方在闻婕获胜后显露出一次笑容,似乎是在向观众交代他们重新和解的可能性。这一点显然表明编导在处理爱情戏上缺少办法。而随着剧情的进展,本来以为这位女教练与男队员姚远、和俱乐部章总之间,应该多少发生一些感情纠葛,以便增加观赏性,但结果空有期待而已。可以说,影片在爱情线上缺少新意和想象力。那么,在我以为最为重要的人格描写方面又如何呢?三是人格线。唯利是图的章总一心渴求胜利和赚钱,甚至不惜为着一笔订单而令闻婕在一场关键比赛中"放水",条件是送她一套结婚用房。闻婕"大义凛然"地说"我选择胜利",让章挺又气又急但又无奈。最后,闻婕与章挺,或者说高尚的人格与低贱的金钱之间的冲突达到高潮,以前者对后者的辉煌胜利而告终。显然,这样的描写意在凸现这位女教练面对金钱利诱而"坚贞不屈"的高尚人格。

这一意图看来基本实现了。在这三条线索中,事业和人格描写见出成效,但爱情刻画却显呆板。如此看来,影片虽有不足也还算是有些看头的。

到此,影片的有意识讲述应当说已经基本完成了。但是,我无法不认真对待影片的结尾,它披露出某种无意识的东西。这里安排章总来做最后的"总结",似乎有令人琢磨的弦外之音存在。我们看到,闻婕在关系自己人格和章总赚钱的一场关键比赛中获胜后,被全体队员高高抛起,也重新赢得了恋人高东方的笑容,而章总则气得离场而去。随即便是闻婕依依不舍地离开篮球队,驾车回家。广播电台报道说闻婕"因为健康原因辞职",引来观众热线争论,也引发闻婕对俱乐部的愤怒之情。这时,她如影片开头一样又一次超速,被交通警察逮住。正在这时,队员们突然从大客车上跳了下来。我们看到,影片精心设置了这样一个场面:九名高大的队员站成一横排,从远处缓缓地"飘"过来,他们唱起了闻婕所熟悉的歌曲"对面的女孩看过来,看过来,看过来。请你不要假装不理不睬"。正是在这歌声中,闻婕由失意、孤独逐渐地变为惊诧,再转为惊喜、微笑。九名队员越来越近了,在闻婕,同时也是观众的热烈期待中终于"飘"到了闻婕面前,最后在他们的身影后竟然又闪出了章总。队员们把闻婕和章总围在路中央。章总诚恳地挽留闻婕说:"俱乐部决定,拒绝你的辞呈。""闻婕,在不到一年的时间里,你让球队产生了巨大的变化,我才认识到你的价值。""大家放心吧,我现在心里很清楚,钱要挣在明处,球要赢在场上!不然对不起球迷,也对不起这座城市!"章总这话产生了巨大效应,引来队员一阵掌声,感动了闻婕,也由此感动了观众。我们看到,摄像机及时地摄下了这样一个最后的具有"点题"功能的众星捧月镜头:在队员们的簇拥下,闻婕的形象显得格外引人注目。在这里,闻婕明显地处在中心位置。

但问题仍然存在着:在这个众星捧月场面中,谁是真正的中心或主导者?表面看来非闻婕莫属啊,她不是显出如此成功的执教本事和高尚的人格了吗?不是已经成功地让全体队员和章总服膺了吗?不是"让"编导把影片镜头最后定格在自己身上吗?影片到这里已经渲染并满足了一种强烈的观众期待:代表金钱的章总最终听命于代表人格的闻婕。这里的真正主导者看来应在闻婕而不在章总,即在高尚人格而不在低贱的金钱。而影片

的有意识讲述也应当是这样的。

但实际上,影片本身又于无意识间显露了另一个答案:真正的主导者是章总,也就是"钱"。从一开始,影片就告诉我们这一点:在篮球俱乐部里,谁有钱谁就有权,可以任意"炒掉"教练和队员。因此,不是球员或教练,而是老板才是俱乐部的主宰者或主体。章总的口头禅是:"你不过是我的雇员,我说了算。"有钱当然也就有权,而无钱的闻婕必然是无权的。所以,从上任之初,闻婕就一再承受"下课"的压力,直到最后她与章总在为赚钱而打假球还是为胜利而打球之间发生了尖锐的冲突。而"钱"的主导性角色的关键性亮相,就出现在结尾的众星捧月式场景中。在这里,观众的热切期盼已经被提到了嗓子眼上:如此能干又高尚的闻婕应当留下。谁拥有最后的决定权呢?自然是章总。影片让我们看到,他才可以决定选择闻婕/人格还是金钱。他从队员的身后突然闪现在闻婕面前,这一方式表明了他的背后支配地位。在这时的这组人群中,其他所有人都没有说一个字,而唯有他才开口说话,才享有说话的特权。也确实如此,他是这一场景中唯一的说话人。是他在说话,钱在说话,而不是别的。他的话不折不扣地具有超常的威力,有着空谷足音的神奇功效。正是他个人的话语,或者说,正是钱,在决定闻婕的去留,在为影片最终"点题",也最后地抚慰观众。与他(钱)的超常的话语威力或话语暴力相比,包括闻婕和队员在内的所有其他人都是沉默的,似乎都没有获得说话的权利。从章总的唯一说话人地位或身份,我们难道不正可以倾听出影片中潜藏的另一种声音么?而从这无意识地透露出来的另一种声音中,我们难道不正可以探测影片编导者和观众所共同置身于其中的当下社会情境和文化语境中扮演重要角色的金钱形象么?编导们应该正是深深地体验到了现实中金钱的致命地位,才于无意识中讲述出来。

所以,我从这部影片中"看"到了两重(层)文本:一重是有意识讲述的文本,即高尚的人格战胜低贱的金钱的文本,属于明言的文本;二重则是无意识讲述的文本,即金钱在其中扮演支配者角色的文本,属于隐言的文本。两重文本在一个文本中同时存在,相互拆解、对抗又相互共生,使得这部影片文本洋溢着一种内在的张力。看起来,高尚人格战胜了金钱,这一点正是编导们着力揭示的;但是,另一方面,金钱又在暗中拆解这一意图,它通过章

总的话语威力而无意识地显示自身,表明了其在全场的主宰作用。或许人们会争辩说,影片的点睛之笔"钱要挣在明处,球要赢在场上!不然对不起球迷,也对不起这座城市"不正是由章总本人说出的吗?这不是显示了金钱对人格的服膺吗?你怎么可能"看"出金钱在拆解人格呢?我想关键在于不能孤立地看待章总的话语本身,而应当看到这一话语在整个话语情境中的作用,尤其是看到谁在说话,谁拥有话语权。在那个众星捧月场景中,章总是唯一的说话人,话语权在他而不在其他任何人。他可以这样说也可以那样说,他的话就是权威,就是一切,所有其他人只有聆听的份。这种主宰者特权正是由他的说话特权规定的。所以,从章总的话语所指似乎可以得出人格已经降服金钱的结论,但从这种充满霸气的说话特权本身及其对全场的威慑力,又不能不看到金钱的暗中支配作用。这两种情形是并存的。

这或许不是编导们有意为之,但在我的观看中又确实存在。这种双重文本情形的造成,取决于多种因素,但有一点是应当可以肯定的:这并不神秘,而不过是编导和观众所置身其中的现实生存境遇的审美置换而已。人们没有明确意识到,并不等于就不存在,只不过是潜隐在无意识深处而尚未浮出意识水面而已。既然是存在着的,就总有可能从无意识之物转变为意识之物。

至于它们中哪个是真正重要的说话人或哪个占据支配地位,不好回答,似乎是在让现实中的观众去"填空"罢。写到这里,我不禁想起了法国思想家福柯在《什么是作者》一文结尾处说的话:"谁在说话又有什么关系呢?"我们不能不感到,诸如"人格与金钱"或"人格还是金钱"之类的问题,是人们在现实中无法不时时遭遇的双重文本式困窘。也许,我们就注定了会别无选择地生存在这样的双重境遇之中。确乎如此的话,我们自然也就不得不说:本来就这么存在着,谁在说话又有什么关系呢?

2000年4月12日于北京

(原载《当代电影》2000年第3期)

Chapter 21 | 第二十一章
对于廉政中国的文化想象
——影片《生死抉择》分析

如果从影片类型来看,《生死抉择》应当是一部社会问题片或伦理片,它讲述了当今中国公众普遍关心的反腐倡廉故事。主人公海州市市长李高成在中央党校学习一年后回来,立即被卷入自己工作过的中阳纺织厂工人的集体请愿风波中,由此引发出自己也被牵连进去的重大腐败案件。李高成面临一个"生死抉择":是把自己交给廉政还是留给腐败? 作为一个关键人物,他的自我抉择确实成了事件进展的关键:只有他作出正确的抉择,才能确保廉政一方的成功。他在市委副书记杨诚的协助和省委万书记的支持下,经过短暂而艰难的思索,战胜了自我,作出正确的抉择,起来斗倒了以郭中姚为首的"腐败集体",并由此挖出了其后台省委副书记严阵等,从而夺取了反腐败斗争的胜利。对这部影片,当然可以从若干不同角度去考察,我这里想谈谈影片对当今公众的文化想象的塑造。

一、文化想象与反腐倡廉

我这里说的"文化想象",是指特定时代社会公众对自己所身处于其中的生活境遇的一种集体想象,这种集体想象是他们为着解决迫切需要解决但又难以解决的生活矛盾而展开的包含情感、理智、幻想、错觉和欲望等多种心理要素在内的生活体验过程。这种文化想象可能弥漫于社会公众的生活体验中,并且常常透过日常言谈、媒体报道、生活事件及艺术等多种方式

表现出来。电影总是要按照社会公众的文化想象去制作的,或者说,总是要按他们的可能的期待视野去创造这种文化想象,以便使他们的文化想象获得一种象征性投射和满足。就《生死抉择》来讲,问题在于,当今社会公众的文化想象是如何被制作成这部影片的?换言之,这部影片是如何体现当今公众的文化想象的?

无需我多说,反腐倡廉绝对是当前我国社会公众十分关心的大事,可谓大事中的大事,事关国家、民族和个人的生死存亡。无论是各级政府还是普通公众,都把反腐倡廉提到很高的理性高度来认识。不过,应当看到,反腐倡廉不仅体现在清晰的理性认识上,而且更活跃在人们的日常文化想象中,并且在文化想象中呈现出远为丰富而多样的具体表现形态。在这个意义上,这部影片及时地捕捉到了公众的文化想象,并以银幕故事的形式富有感染力地表现出来。可以简要地说,它所涉及的是当今中国公众关于"廉政中国"的文化想象,即对于中国的腐败现状和廉政未来的集体构想。这种想象显然包含三个部分:一是对中国的腐败现状的想象,二是对由腐败到廉政的转化过程的想象,三是对廉政未来的想象。影片着力刻画的是前两方面。这里表现出来的文化想象策略是需要认真总结的。

二、对腐败现状的想象

影片把文化想象的焦点牵引到如下问题上:如何认识和解决当前中国严峻的腐败现状?影片选取海州市中阳纺织厂作为透视中国腐败现状的典型事例。在这里,腐败现状呈现出如下要素:(1)厂级干部人人腐败,直至发展成严重的"集体腐败";(2)这个腐败集体编织起一个广泛而严密的关系网,呼风唤雨,无所不能;(3)腐败集体得以形成和发展,依赖于一个特殊的党内高层"保护伞";(4)甚至连反腐败的清官本人也早已在不知情的情况下成为受贿者;(5)工人群众成为腐败的受害者和牺牲品(他们与腐败集体形成十分尖锐的对立关系,直至要赴市委集体上访)。在这5种要素中,要素(4)是尤其令人触目惊心的。因为,通常的反腐败作品往往要先假定

一个身正廉洁、以身作则的现代清官形象,唯有他才有足够的资格和号召力去推动反腐倡廉运动。而在这里,清官李高成在自己不知情的情形下竟也早已成为受贿者(或受贿者家属),由此可折射出腐败状况在中国之严重和普遍程度。这一点揭示是颇为大胆的,也部分地披露了中国公众对流传于民间的关于中国的腐败现状的文化想象。

这种腐败现状是依照一定的想象逻辑呈现出来的。如果按照法国符号学家格雷马斯的符号矩阵,我们可以看到四组主要人物,他们分别构成在场、缺席、非在场和非缺席四种角色。

如符号矩阵所示,腐败状况有自身的发生和发展逻辑。当李高成赴党校学习时,他是缺席者。正是在他缺席时,郭中姚等作为在场者得以猖狂地腐败,编织起腐败关系网。李妻吴蔼珍和弟弟李宝柱本来与腐败集体无关,属于非在场者,但被郭中姚等"拉下水",成了受贿者和受益者。众工人是腐败集体的受难者,属于非缺席者,他们目睹腐败集体的所作所为,虽敢怒敢言,却无济于事,只好等到李高成学习归来集体请愿了。也就是说,只有当李高成重新成为在场者时,众工人才有反腐败的机会。这就形成如下格局:李高成缺席时,坏人猖狂;他在场时,坏人收敛。这样的文化想象逻辑的设置,极大地突出了清官李高成在整个故事中的中心地位和关键作用。

这种文化想象逻辑体现出一个鲜明内涵:好人缺席时坏人作恶,而好人在场时坏人受挫。这一文化想象逻辑其实在整部影片中都是令人印象深刻的。就好人缺席时坏人作恶来说,有两个关键例子:一是李高成在中央党校学习时,郭中姚等人乘机大肆腐败,并贿赂李高成家人(妻子和弟弟),二是

杨诚被迫赴中央党校学习和万书记出访欧洲四国时,郭中姚、曹万生和严阵等人加紧"处理"李高成。至于好人在场时坏人受挫,则有三个典型例子:一是李高成从北京一回来就开始对付郭中姚等人,拉开了反腐败斗争的序幕;二是杨诚推迟赴中央党校学习,留下来与李高成联手反腐败,取得初步战果;三是在严阵疯狂反扑的危急时刻,杨诚与万书记带着中纪委的指示返回,既保护了李高成又揭露了严阵等人,从而扭转了反腐败斗争的大方向。

三、从腐败到廉政的转变

影片具体地展示了从腐败到廉政的解决途径,对于这场反腐败斗争提出了一种想象性解决方式。这里有如下要素:(1)主人公李高成本人首先作出"生死抉择",决定站在人民一边;(2)腐败集团坚持顽抗到底,疯狂反扑;(3)妻子吴蔼珍在李高成的陪同下到检察院自首;(4)神圣帮手在关键时刻及时地现身,如市委副书记杨诚和省委万书记,力保李高成度过险关。这里呈现出另一个符号矩阵:

代表廉政的李高成之所以能走出开初的困境、战胜随后的种种困难,直至取得最后胜利,关键是:(1)接受了神圣帮手杨诚和万书记的帮助和指导,继而(2)自己作出了正确的"生死抉择",并且(3)以实际行动教育和转化了受贿的妻子,并成功地选取腐败集体中的薄弱环节加以突破,使自己的徒弟副厂长冯敏杰反戈一击,导致腐败集体土崩瓦解(这里包含的逻辑是:

坏人勾结得再严密也总有薄弱环节,堡垒最容易从内部突破),从而(4)最终彻底揭露和战胜了郭中姚与严阵集团。在这里,李高成的个人生死抉择当然是一个关键要素,但实际上,最为关键的要素还是帮手的神奇能力——如果没有杨诚的保护和配合,杨诚如果没有万书记的指示,万书记如果没有中纪委的批示,那么,李高成个人的作为将是十分有限的,甚至注定了会以卵击石而归于失败。这一点披露出关于中国的反腐倡廉运动的关键要素的想象:反腐倡廉运动要取得真正的胜利,关键中的关键还是中央的正确领导。可以想象,假如这种来自中央的最高权威受到阻碍,遭遇地方"保护伞"的层层遮挡,那么影片故事的结局就可能是另一种样子了。例如,假如万书记没能同杨诚及时赶回,即便赶回来也没能带来中央的指示精神,那严阵就会成功地运用他的权力实现图谋,主人公和整个反腐败斗争的胜利就暂时不可能了。影片的整个进程确实着力展示了这一点。

影片设置的这种主人公与帮手模式,其实可以从50年代以来的影片中寻到传统原型。杨诚和万书记之与李高成,同卢嘉川之与林道静(《青春之歌》)、洪常青之与吴琼花(《红色娘子军》)是一致的,它们属于从50年代延续到80年代初期的同一个电影美学传统。这一传统强调主人公的成长离不开神圣帮手的卓越启蒙和富于魅力的领导。而从80年代初期开始,这一传统受到质疑和转化,其突出标志之一是神圣帮手由男性领导换成了平凡而又圣洁的人民群众,尤其是"地母"般温柔、沉厚和富于韧性的劳动女性。李秀芝之与许灵均(《灵与肉》)、冯晴岚(和天云山乡亲)之与罗群(《天云山传奇》)、胡玉音(和芙蓉镇乡亲)之与秦书田(《芙蓉镇》)等,正是如此。正是在普通劳动女性(群众)的帮助下,落魄于乡间的知识分子终于战胜了困难,迎来自我的新生。尽管这里还是男性始终处于中心,女性只是他们战胜困境、超越自我的有力帮手,但女性的重要性毕竟被突显了。

相比之下,在主人公与帮手关系方面,《生死抉择》突出展示的还是男性主人公的中心地位、男性帮手的神圣权威,女性在故事进程中一直处在次要地位,是处于"暗处"的生存。李高成的妻子吴蔼珍最初只是他的"绿叶",后来变成了他教育和帮助的对象;杨诚的家属索性就被安排在场外;李高成的师傅夏玉莲更多的只是这个男性主宰的区域里的一个被侮辱与被

迫害的对象。总之，这是一个男性处于绝对中心地位的区域，无论是腐败分子还是反腐败人士，都是由男性充当主角，他们是反腐败和腐败这正反两方面的"精英"。看得出，影片有意识或无意识地要接续50年代至70年代的电影想象传统，而不是80年代以来的新传统。

四、对廉政未来的想象

影片在结尾处描绘出反腐倡廉斗争取得胜利的美妙景象，并展示了中国未来的廉政前景。这里值得注意的要素有：(1)腐败集体的每一个人都受到了应得的惩罚，可谓"恶有恶报"，公众由此可出口怨气和愤气了；(2)中阳纺织厂重组领导班子，呈现出大型国企改革的崭新气象，算得上"柳暗花明"；(3)敢于自我反腐败并且坚决打击腐败的李高成，荣幸地再度当选为市长，可谓"善有善报"；(4)反腐败斗争的坚决领导者杨诚升任市委书记，显示了"众望所归"。这样的想象显然带有理想主义和乐观主义精神，预示了一个充满希望的美好的"廉政中国"。可以预计，深潜于当今中国社会公众内心的对于未来"廉政中国"的文化想象，是可以由此找到一种象征性满足和宣泄方式的。

五、男性中心论及其他

据报载，影片即将在全国各地放映，这可能确实会在一定程度上投合、满足或宣泄当前中国公众关于"廉政中国"的文化想象，并且强化当前反腐倡廉斗争的必要性和持久性。但是，另一方面，影片在编织有关"廉政中国"的文化想象时，过多地依赖于少数男性精英人物（如李高成、杨诚、万书记等干部）的基本作用，似乎反腐败只是他们的事情，唯独他们才有能力从事和领导反腐败斗争，而普通工人及女性则仅仅是受难者或次要角色。可见影片体现了一种明显的男性中心论和精英主义旨趣。我想，倘是像影片

这样把反腐败斗争的最后胜利过多地投寄到少数男性精英人物及其男性神圣帮手身上,必然容易因此而忽略普通公众(包括女性)及其他多种因素(如舆论监督)在反腐倡廉进程中的积极作用,减弱反腐败阵营的多重声音和强大力量,把复杂而长久的反腐倡廉进程简单化。从电影想象传统来看,这样做显然是由于承袭了50年代至70年代的电影想象传统而淡忘了80年代以来直至90年代的新传统,后者消解了男性中心论和精英主义旨趣,强调多重因素和多方面力量在生活中的综合作用。而在我看来,忽视这种新传统是会付出美学代价的。

<div style="text-align:right">

2000年8月12日于北京

(原载《当代电影》2000年第5期)

</div>

Chapter 22 | 第二十二章
重塑关于国乐的想象的记忆
——影片《刘天华》分析

一个富有传统的民族要在世界上生存,是离不开它的历史记忆的。而随时随地以想象力去激活沉睡的历史记忆,以便使现实的生存活动更有力量,就成了今人回溯传统的经常形式。在人们的记忆深处,刘天华(1896—1932)曾在五四时期为国乐(以二胡为代表)的现代性生存做出过开创性贡献。然而,当人们想仔细追忆这位现代民族乐坛的杰出斗士的战斗姿态时,却不无遗憾和尴尬地面对着岁月的遗忘:他的亲朋好友仅少量健在,即使健在也多已忘却,而同时代人的回忆文字和图片也仅薄薄一卷而已。这就是历史上的刘天华?于是,影片《刘天华》摄制组不得不面对一个难题:如何穿越漫长的遗忘隧道而钩沉出有关刘天华的历史记忆?这里的记忆运作方式显然不是自传性的个人记忆,而是对于他人的一种集体记忆。而这种集体记忆也不是对当下人和事的即时记忆,而是对于年代久远的几乎被遗忘的历史人物的记忆。如此,这种对于历史人物的集体记忆必然依赖于今人想象力的激发,通过想象去激活沉睡的回忆,或者说,再造一种想象的记忆。因此,影片的任务就十分明确了:凭借想象去穿越遗忘隧道,再造出关于现代国乐的灵魂人物刘天华的集体记忆。

一、重塑想象的记忆

那么,如何再造关于刘天华的集体记忆呢?这里的集体记忆是以历史

记忆的形式存在的。历史记忆是社会文化成员通过文字或其他记载来获得的,需要借助于社群活动如庆典、节假日纪念、亲朋好友聚会以及艺术等多种形式以保持新鲜①。电影正是现代人保存历史记忆的一个惯常形式。进一步说,历史记忆往往有三种形态:第一种是实录型记忆(memorizing),第二种是认识型记忆(memory),第三种是批评型记忆(remembering)。实录型记忆要求按历史事件的"原样"去忠实地复原和记录,这被视为真理之所在;认识型记忆要求从支离破碎的历史残片或遗迹中去发掘那被湮没或隐匿的历史,这意味着一种新的阐释和认识;批评型记忆所搜寻的既非实在的过去,也非更优越的认识,而是对于现实的求变意向和批判性目的②。就这三种记忆形态来说,《刘天华》既无法追寻刘天华的实际生活,也不想加以批评性地呈现,因此必然地选择了认识型记忆,即以当代文化语境为基点来建构一个阐释平台,在此平台上重塑关于刘天华的历史记忆。

由于这一记忆阐释平台是建立在零碎的历史残卷基础上的,因而想象的参与是十分重要的:编导们不得不根据今天的文化语境去展开想象,在想象中重塑关于这位现代国乐大师的历史记忆。这样,这里的认识型记忆就具有了"想象的记忆"的特点。也就是说,这里的记忆是想象造成的,是想象性记忆;而这里的想象也不是要虚构出全新的东西,而是服从于历史记忆的重塑,从而属于记忆性想象。历史记忆和当代想象就这样汇为一体了,目的是按当代的文化语境和需要出发,想象出关于刘天华的历史记忆。于是,这部影片就被融汇到当前有关弘扬民族文化的艺术生产政治中了。

但重要的不是这种目的本身,而是实现这一目的的具体方式。真正需要关注的是,影片以怎样的方式去重塑有关现代国乐之魂的想象的记忆?确实,编导们只能利用今天能够调动的文化想象资源和技术手段去

① 哈尔布瓦奇:《论集体记忆》,芝加哥,芝加哥大学出版社1992年版(Maruice Halbwachs, *On Collective Memory*, Chicago: University of Chicago Press,1992)。参见徐贲:《文化批评的记忆和遗忘》,《文化研究》第1辑,天津社会科学院出版社2000年版,第111页。

② 阿丹姆森:《马克思与马克思主义的醒悟》,伯克利,加州大学出版社1985年版,第223页(Walter Adamson, *Marx and the Disillusionment of Marxism*, Berkeley, CA: University of California Press, 1985, p.233)。参见徐贲:《文化批评的记忆和遗忘》,《文化研究》第1辑,天津,天津社会科学院出版社2000年版,第112页。

刻画刘天华的形象了。这里不可能全面描述,而只能选择几个方面略作说明。

二、数字技术与国乐创世神话

运用目前高科技的电影手段去创造国乐的神奇境界,是影片着力追求的一个突出特色。

影片开头的镜头正是一个显而易见的例子:观众起初看到的是短暂的黑暗画面,这明显地隐喻着没有国乐的现代生活的冥暗状况。接着听见了悠扬的二胡演奏声,它似乎以一种创世纪的神力,渐渐地创生出一丝———一团———一片光明,在光明中闪现出一幅配有诗歌书法的国画,这幅国画旋转出绵绵不尽的三维画面,在这种旋转中,我们瞥见了位居画面中央的刘天华演奏二胡的背影,最后再渐次转出他的正面形象,他运弓的双手和专注的神态……这里综合地展示了画面加工、三维动画和影像合成等数字电影技术,显然是要幻化出一种以国乐为中心、融诗书画为一体的民族艺术记忆。按照这种再造的集体记忆,中国的民族艺术本来就是一个诗、乐、书、画等的有机统一体,而处于这一统一体的中心画面的则是刘天华这样的音乐人。这里显然构建了一个国乐创世的神话奇观。不过,就影片的表达意图来看,刘天华还不是这个国乐世界的真正主体,真正的主体(主宰)是国乐本身。在这个意义上,与其说是刘天华创造了国乐,不如说是国乐创造了刘天华,甚至创造了整个世界。开头由黑暗向明亮的镜头转化,正是由二胡演奏来实现的。似乎正是在二胡的演奏声中,包括刘天华在内的整个世界才创生出来。

另一组数字技术镜头尤其能点明这一国乐创世意图:在并不明亮的屋子里,刘天华刻苦而执著地练习二胡演奏。他悠扬的二胡乐曲,渐次打动了处于漫长黑夜中的哥哥、嫂子、妻子,直到驱散了黑夜,迎来江南水乡的黎明景象;紧接着,这种二胡旋律又先后叠化出满目青翠的竹海、黄澄澄的油菜花的海洋;再随即是刘天华彻夜钻研音乐、四处拜师学艺,直到任教于常州

第五中学的一系列画面叠现。这一组镜头鲜明地表明,国乐是这个活生生的生活世界的真正原动力和魂灵之所在。

显然,影片的编导者并不只是想刻画刘天华形象本身,而是想借这一形象来建构一个基于集体的历史记忆的国乐创世神话,以便为处于当前全球化语境中的当代中国人幻化出一个民族音乐乌托邦,表明正是国乐的强力存在才有可能使中国人在全球化语境中找到安身立命之家。反过来说也一样,如果这个国乐创世神话编织成功,那么,刘天华形象也就同时成功地屹立起来了。

三、国乐氛围的空间依托

要把刘天华这一国乐之魂写"活",即让关于他的历史记忆显得鲜活动人,从而使今日观众受到感染,就需要精心描绘他的国乐活动所得以展开的具体生活空间。影片集中刻画了刘天华的两处生活场景:清丽的江南民居和古朴的古都北京。这两处场景都是关于刘天华的历史记忆得以附丽于其上的具体空间领域。围绕江阴县西横街49号故居,影片描绘了秀丽的江南水乡风光:散发出醇厚韵味的清澈水流、水流环绕的江南城镇、横跨一湾清水的小桥、穿越小桥的迎亲小船、小船上的喜庆灯笼和迎亲乐队、富有特色的江苏民居、民俗意味浓厚的街头节日气象……这组清丽而有趣的江南风光,既构成刘天华早年的日常物质生活场景,又宛如意义丰富的代码,象征着中国古典文化传统的现代物质维度。而从刘天华任教于北京大学时起,江南水乡景色就被古都北京的古朴风貌取代了。北京大学和女子师范大学的校舍、京城四合院、富有特色的昆曲戏院等,构成了一组古朴的北方风景,与江阴家乡的清丽形成鲜明对照。这两处生活场景的刻画都注意体现中国民族生活特色,为影片的整体国乐氛围的形成提供了物质空间依托。

四、痨病鬼和唢呐鬼及其辩证法

痨病鬼和唢呐鬼这两个形象分别代表病态和卑俗，本来都是否定性的中国形象的象征。影片一开始就设置这两个形象，似乎是要让它们承担起类似鲁迅的"铁屋"形象和华氏父子痨病鬼形象曾体现过的象征意蕴：它们不正是衰败的旧中国的写照么？不过，影片实际上是要把鲁迅时代所再造的历史记忆加以翻转：化腐朽为神奇，变卑俗为高雅。这一点正是影片的当下艺术生产政治需要的，也是重塑历史记忆的必经之道。刘天华的痨病鬼父亲，诚然是以压抑者形象呈现的，他一直反对刘天华学习二胡。观众目睹这一镜头：刘父先是脚踩掷于地下的二胡，然后大喊："过来，跟我跪下！不成器的东西！干什么不行？偏要学这种叫花子讨饭的家伙？"痨病鬼不仅自身是病态的，而且似乎也成了国乐的毁坏者。但是，这位痨病鬼却客观上为刘天华做了两件大利之事：一是本来为自己的痨病"冲喜"，却替刘天华建立起一个终身相濡以沫的美满家庭，二是他的去世又使得刘天华有了学二胡的自由空间。这里显然体现出由病态或腐朽向生机转化的辩证意味。而被刘父指责的"叫花子"，却是刘天华振兴国乐的灵感的源泉。绰号"唢呐鬼"的叫花子，一向被人们视为卑俗者而加以排斥，但其美妙的唢呐音乐却令刘天华神往，以致忘记了自己正是娶亲之日的新郎官。这同样显示了一种俗雅转化的辩证法：卑俗的叫花子却通高雅音乐，国乐在民间。这就再造出一种以国乐为中心的病态与生机转化的辩证性记忆。

五、国乐现代化三途

影片调动了多种音乐手段：主要演员由专业音乐人担任，镜头中出现的演奏全由演员实演，全片贯串着刘天华的传世名曲，音乐采用了数字立体声技术并综合运用了前期录音、同期录音和后期音乐创作等。这些手段的运

用都服务于一个目的:展示中国国乐的现代化风貌,以便向今日公众输入一种新的有关国乐的集体记忆。国乐要振兴,就必须现代化。人们知道,在中国古代是无所谓"国乐"的,"国乐"只是西洋音乐引进后对于中国民族音乐重新指认的产物。在西洋音乐的强势语境中重新指认国乐,实际上就意味着参酌西乐而重新改造有关国乐的历史记忆。因此,国乐的现代化问题也就是与民族音乐相连的集体的历史记忆的重构问题。在影片中,这具体体现为三条路径:

一是俗乐雅化。在历史记忆中,二胡本属低级俗乐,历来不登大雅之堂,但刘天华毕生的最重要贡献之一,正是破除这一俗乐记忆,把它改造为足以与西乐抗衡并展现中华民族个性的雅乐。这意味着把低级俗乐提升到雅乐的高度,也就是说把昔日的俗乐记忆改造为雅乐记忆。在结婚喜庆日也痴迷于民间俗乐——向"唢呐鬼"学习民间音乐,赴北京大学任教后,关于《国乐之前景》的演讲、在国乐教学上的开拓性创举、成立"国乐改进社",以及推出"刘天华先生暨国乐改进社音乐会"等,都显示出他在抢救民间音乐和提升俗乐方面的历史性贡献。这样的描写意在表明,把民间通俗音乐高雅化,正是国乐的现代化的必由之路。而雅化俗乐的目的,还是使音乐从贵族庙堂走进民众之中。影片让刘天华在演讲中这样说道:"二胡又名胡琴。因为它的名字上有一个胡字,所以很多人把它视为异端,认为它粗鄙淫荡,不足以登大雅之堂,这是胡琴的不幸。二胡虽然不是一件最完美的乐器,但它能在民间如此流传,足见有它特有的禀性和魅力。比如吃饭,吃西洋大餐可以饱人,但吃窝窝头同样能果腹。又比如走路,穿皮鞋可以上街,穿布鞋也同样可以远足。而今天的中国,窝窝头和布鞋,比起皮鞋和大餐,其价值要大得多。从古到今,音乐从来是以贵族的形式在流传,我们要在民众中普及音乐,二胡是一件最合适的工具。我刘天华人微言轻,但是我总想,二胡的历史不能从吾辈手中翻开新的一页吗?"借助这席话,刘天华在国乐的现代化方面的贡献被鲜明地揭示出来:一方面是俗乐的雅化,另一方面则是雅乐的俗化,而二胡正是实现这两方面融汇的"一件最合适的工具"。

二是以西活中。在刘天华时代,处于西乐强势包围中的现代国乐无疑

置身在生死存亡的危急关头。像他这样兴起于民间的音乐人,如何在与西乐的对抗中复兴国乐呢?影片首先为他安排了一场中西冲突:在江苏省立中学学生运动会上,刘天华率领常州第五中学学生国乐队与其他学校的西乐队抗争,试图为国乐争光,却在众多西洋乐队的包围下遭遇失败。这场失败肯定令他刻骨铭心。但影片没有让这场失败记忆简单化,而是着力变被动和消极为主动和积极:他没有灰心丧气,在北大的"兼容并包"环境中虚心学习西洋音乐,在与西乐的较量中不断为二胡等国乐争取地位。影片第二篇章主要是以古诺夫和赵先生两人的视角叙述的。把刘天华在北京的生活与古诺夫这位西方音乐家如此紧密地联系起来,究竟是为什么?西方他者在这里起什么作用?显然,编导是要以这个他者形象综合地体现如下几点:首先,揭示国乐所生存于其中的严酷的西乐环境;其次,刻画西乐对国乐的积极启迪作用;再次,表明处于西乐他者见证下的国乐民族个性的保持、开发和伸张情境。为此,影片具体地讲述了古诺夫与刘的戏剧性见面、赶赴破庙亲聆刘为难民演奏二胡、"跟踪"刘去欣赏中国艺术、邀请刘来家演奏二胡,以及接受刘学习小提琴等故事。影片为了突出西方他者的见证作用,还借助古诺夫的口说:"后来才知道,在刘天华之前,除了民间小调之外,二胡还从来没有过创作曲目。他给自己这首曲子起了个很好听的名字,叫《烛影摇红》。也许在中国音乐的黑夜里,刘天华就像那支孤独的红烛。"而与古诺夫的出现相交叉的,则是生活方式西化的赵先生。这位西装革履的洋博士,先是从古诺夫的讲述中对刘天华产生好奇心,又亲自旁听他关于《国乐之前景》的演讲,还与他在戏院观看昆曲时邂逅,从而激活了沉睡在内心的国乐记忆,与刘结成至交,并且为刘的首次音乐会的举办奔走集资。赵的出现从一个侧面显示了刘天华和国乐对于处于西化境遇中的人们的巨大感召力。

三是模仿自然。在率领国乐队与西洋音乐竞争失利后,心情颓丧的刘天华独自一人去山里,从山鸟的鸣叫中寻找作曲的灵感,演奏二胡新曲。这似乎正是古老的希腊"摹仿"说或中国古代"观物取象"说的一种具体图解形式。再有是他在北大时,亲赴破庙探视难民,为逃难的江阴老乡演奏二胡,感动了在场的所有难民、前来慰问的学生以及闻讯赶来的古诺夫。精心

安排这一组镜头意在表明,真正的国乐是来源于对民众的苦难生活以及苦难中的希望诉求的"摹仿"的。

六、理性意图与体验刻画

按理,我的论文只到"文化分析"止,别的方面如价值评价之类则由其他同行做,这个安排是合理的。但写到这里,我又忍不住想多说几句。单从文化内涵上讲,影片确实是精心想象、拍摄和制作的,为重塑今人的国乐记忆提供了合适的电影艺术形式,并且在电影技术的运用和音乐艺术效果的体现上都达到了较高水准。这是值得肯定的。然而,音乐传记故事片毕竟不同于音乐文化史书写,而是首先要讲一个好故事。没有好故事,音乐文化史知识就无处附丽,而可能飘浮于与现实人生体验相脱节的虚空之中。影片对于刘天华的生存体验缺少更真切的和更富有活力的刻画,而与重塑国乐记忆相连的理性意图则明显地大于具体体验描写,这就减弱了影片的感染力。我当然知道一个纳言慎行的音乐家是难以表现的,但影片似乎还可以做得略好一些。或许这仅仅是我个人的苛求?

<p style="text-align:right">2000 年 12 月 11 日完稿于北京
(原载《当代电影》2001 年第 1 期)</p>

Chapter 23 | 第二十三章

在网络时代重构社群记忆
——影片《父亲·爸爸》分析

看完《父亲·爸爸》,我产生了一个直感:这是一部有独特想法但又用力不足的影片。我说它有独特想法,是指它所讲述的发生在钱卫和翟大爷之间的社群关系故事,对于当今网络时代的社会伦理建构,应当有某种现实启迪意义;而说它用力不足,则是说上述独特追求在故事构思和影像表现两方面都留下了明显的需要弥补、完善、深化或再雕琢之处。所以,我对这部影片有一种既喜且憾的复杂感受。这里,只是想就影片的上述独特想法作点简要的文化分析。

一般说来,这部影片可以被称做"艺术片",它区别于娱乐片、商业片等片种。但如果从我提出的大众文化内部的影片文化类型模式看,这部影片当属于高雅型大众片(其他类型有主导型大众片、大众文化片和民俗型大众片),即是那种"带有高雅文化特色的大众文化(或精英文化)片,旨在传达影片制作者所拥有或向往的知识分子的理性沉思、社会批判和美学探索旨趣"[①]。与当前不少影片旨在满足普通公众的日常娱乐需要不同,影片明显地体现了编导自己的属于知识分子本身的表现意图:透过钱卫与翟大爷之间的交往故事,为当今社会个人、家庭和邻里之间的现实关系及其理想重建提供了可供比较的想象性模型。为了实现这一意图,影片讲述了四种家庭关系模式。

① 参见拙文《高雅型大众片与影片文化类型》,《当代电影》2001 年第 2 期。

一、现实家庭关系模式一:钱卫家

钱卫家是作为 80 年代的现实型家庭关系模式来刻画的:

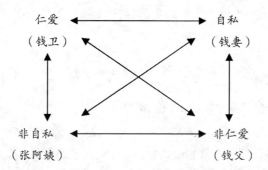

这是一个非理想的或不完整的家庭:钱卫和妻子结婚多年还没有要孩子;钱父早年丧偶,孤独、苦闷,脾气暴躁;老保姆张阿姨可能同样是个孤独人。在这个家庭模式中,钱卫可以说是仁爱的代表,他对于因自己的交通肇事所造成的过失敢于承担责任,热切关心和照顾翟大爷。而处在他对立面的钱妻却代表着自私、俗气,对翟大爷只是敷衍了事,一心顾念自家生活,买雪花呢大衣、听音乐会等,不愿让"人家笑话我寒酸"。按钱卫的旁白来说,"她总是希望我能走一条仕途之路,而我对这些却没有任何兴趣。因此我们之间的裂痕越来越大"。钱父是兵团政委级的离休老军人,自从早年丧偶起就对儿子产生了敌意,简单、粗暴,动辄训斥、谩骂,致使二人常常处在"战争"状态,显然是"非仁爱"的代表。老保姆张阿姨一辈子在钱家服务,她心地善良,关心钱家父子,可视为"非自私"的代表。在这个模式的左半部,是仁爱和非自私的力量,而在它的右半部,则是自私和非仁爱的力量。这两种力量彼此旗鼓相当,相互处在对峙状态,虽然它们之间谁胜谁负的问题还无法解决,但毕竟造成了内部的不和睦和冲突情势。一句话,这家人都是不幸福的。

按理,当家庭不幸福时,如果单位能带来一种补偿,那么,主人公的生活

可以获得一种平衡。然而，作为钱家的社会关系因素，钱卫所工作的杂志社同样不能给他带来温馨和欢乐：这件平常的交通事故竟使他的工作受到影响，既引发领导的不信任，又带来同事张勇经常的冷嘲热讽和老王的偷窥。在单位里，钱卫也无法找到家庭所没有的和睦和温情。

这表明，主人公钱卫的家庭生活是有缺失的：冷漠、粗暴、紧张。这种缺失就为他向往另一种理想的家庭生活模式提供了充足的理由：他需要并期待着真正的父亲、妻子和母亲。

二、现实家庭关系模式二：翟家

与钱家相似，翟大爷家也是有缺失的，没有幸福可言。在其家庭关系模式中，翟大爷是仁爱的化身。他与邻里关系和睦，对明式黄花梨木椅充满了感情，在自己被撞的情况下还替撞自己的钱卫着想，让他去医治撞伤的下巴，而全然不顾自己被撞骨折的事实。但是，这位旧社会的当铺伙计，在新社会看来没有找到自己的位置，也缺乏社会地位，因此只能成为被政府救济的"五保户"。他的家庭关系并没有被交代得很清楚，观众仅仅知道他有个儿子。儿子在"文革"中与其他红卫兵一道想把父亲视如生命的黄花梨木椅作为"四旧"上交，遭到老头子拼死抵抗，从而导致父子关系决裂：儿子一气跑到四川再也没有回来。从此，这个孤老头子就与黄花梨木椅为伴。

黄花梨木椅本身是人工木头制品，似乎象征着古老的传统在现代的延续，但另一方面，当它成为父子之间决裂的诱因和见证物品时，它也就具有了一种非仁爱的或冷漠的意味了。而风筝虽与黄花梨木椅一样也是人工制品，但应当象征着个体的自由，因而可以说代表着与自私不同的因素——非自私。非自私，这里指的是一种宽阔、坦诚的胸怀与品格。作为著名的"风筝哈"的徒弟的徒弟，翟大爷酷爱风筝，把它当做自己的另一个伴侣："我看这放风筝还是与世无争，自由自在，随心所欲。"相比而言，如果说黄花梨木椅代表生活中的稳定与不变的传统因素，那么，风筝则可能代表生活中的运动与变化因素。两者可以构成一种辩证的组合。当然，实际上，两者本身也

可以说是生活中的传统因素的代表。

从以上图式可以见出,处在上半区的是人——代表仁爱的翟大爷和代表自私的翟子,但这两类人是彼此不和睦的和不幸福的。而与此相对照,处在下半区的则是物——非自私的风筝和非仁爱的黄花梨木椅,它们一个具有自由的秉性,另一个则被寄予永久性期待,都成为了人的生活缺失的一种必要的补充。这一模式的特点在于人与器物的组合。当人的生活出现缺失时,是器物加以弥补。这与第一个家庭关系模式完全由人来构成,具有显著的差异。然而,对于人的生活缺失的弥补不能依赖于非人的器物,而只能依靠人的生活本身。也就是说,人的生活问题只能由人本身去解决。翟子出走四川后,翟大爷的生活陷入无子和无家的危机中,尽管有黄花梨木椅和风筝替代性地陪伴,但这种替代性陪伴毕竟是非人的,从而是不完善的。翟大爷的生活危机只能等待儿子的回归来化解。这样,与钱卫期待理想的家庭关系相似,翟大爷热切地渴望着儿子的回归。

三、想象型家庭关系模式:社群乌托邦

当上述两种家庭关系模式都有缺失并要求弥补时,即当钱卫渴求父亲而翟大爷想念儿子时,如何弥补寻父和寻子的缺失就成为影片要探讨的焦点了。于是,钱卫骑摩托车撞伤家住国子监附近的四合院的翟大爷,就被制

作成了实现双方寻找的目标的契机了:钱卫找到代理父亲,而翟大爷找到代理儿子。钱卫每天给翟大爷送饭,同他聊天、下棋,谈艺术和人生,这成了翟大爷生活中的节日——似乎久别的儿子又回来了。这个代理儿子是那么善解人意、知书识礼、充满孝心,简直就比亲生儿子还要像儿子!另一方面,钱卫来到这四合院,本身就是对冷漠、粗暴和紧张的钱家生活的一种逃避和解脱。当他从翟大爷这里寻找到父亲的仁爱、温厚和博学时,他就获得了逃避和解脱之余的弥补和慰藉了。记得钱卫有这样的旁白:"我和翟大爷的感情在一天天的加深,到了后来,如果一天不去翟大爷家,我心里就会觉得缺了点什么。"

同样重要的是,与翟大爷同住一个四合院的金大妈和桂容,则分别充当了想象中的母亲和理想妻子的角色,而李师傅、李妻和儿子小三则扮演起兄嫂和侄子的角色。

这样,来自钱、翟、金、李四个家庭的人就在这四合院空间里,以类似虚拟的方式重新组合成了一个带有想象性色彩的新"家庭"。这个家庭的组合原则是:仁爱、和睦和互助。这个想象的新型家庭关系模式,一方面成为钱卫和翟大爷各自生活缺失的及时弥补,另一方面更幻化出一种超乎单一家庭关系之上的更广泛的社群乌托邦:生活在同一社群的各个家庭,只要彼此仁爱、和睦和互助,就都可以找到快乐和幸福的"家"。而反复出现的国子监及四合院似乎更强化了这种社群伦理与传统伦理的联系,体现了编导者回归传统伦理的明显企图。

四、当下网络时代家庭关系模式

其实,除上述三种模式之外,影片还刻画了第四种家庭关系模式,这就是未充分讲述的当下网络时代(2000)的家庭模式:随着传统四合院被新型大厦取代,相互友善的家庭被迫拆迁,从和睦共处的四合院搬入彼此隔绝的高楼,友朋离散,亲情冷漠。典型的例子是钱卫与父亲之间形同陌路。在失去80—90年代那短暂的想象型家庭关系模式及社群乌托邦后,从西藏返回

的钱卫只能重返拆迁后的四合院,在那人去屋空的一片废墟中伤感地凭吊;而为了填补这不可弥补的情感空虚,他又只能在孤独中借助昆鹏网上聊天室的虚拟社群,与远方那些不知真名实姓的"朋友"相沟通,以这种方式重新建构自己对于那一段四合院虚拟社群的记忆。在这里,影片显然有意要突出想象型家庭关系模式与网络时代家庭关系模式之间的强烈对比。

五、结语:在网络时代重构往昔社群记忆

　　影片通过上述四种家庭关系模式的营造及对比,体现了一个显而易见的表现性意图:在当前网络时代冷漠的人际关系语境中,重构80—90年代有过的那种仁爱、和睦和温馨的社群记忆。网络时代,或称国际互联网时代,在这里被表现为这样一个内含冲突的时代:一方面,这个时代的家庭关系体现为冷漠和孤独,正如钱卫家的父子关系一样;而另一方面,在现实中饱尝冷漠和孤独的人们如钱卫,却可以从网上聊天中建构起一个虚拟的或想象的公共领域——一种具有理想色彩的家庭关系模式。在这里,现实的冷漠与虚拟的温馨之间形成了尖锐的对峙。这种难以调和的冲突语境难道就是人们所欢呼的网络时代?值得注意的是,这里供钱卫进行网络聊天的话语资源,并非来自日新月异、瞬息万变的当下生活,而是来自他埋藏于心底的有关80—90年代的社群记忆:从西藏归来的他只能在网络中重新整理和回忆与翟大爷、桂容、金大妈等共处的仁爱、和睦和温馨的往昔时光了。由此可以见出,影片编导着意在此重构关于80—90年代的社群记忆,以便为真实情感匮乏而虚拟情感丰盛的网络时代提供真正具有源头活水意义的情感资源。这里出现了明显的对照语境——当下的人际冷漠和孤独与有关80—90年代的仁爱、和睦和温馨的社群记忆形成鲜明对比。在我看来,这种在人际恐惧中重塑温馨和睦的80—90年代社群记忆的意图,难免与对80—90年代生活的着意修饰、美化或提升和对当下网络时代伦理危机的忧虑相连,披露出编导者对于当前现实人际关系和伦理规范的一种悲观与拯救意念。

这种对于80—90年代社群记忆的重构行为，实际上可以视为一种想象性行为。影片是要以记忆重构的方式，为当下理想的社群或家庭关系建构提供一种想象性模型。这表明，想象的可能就是记忆的，以记忆的方式显现；而记忆的则可能就是想象的，是运用想象力对过去重新回忆的产物。记忆与想象就这样形成密切的联系，服务于人们对于现实生活世界的筹划。两者都是人们调整自己的文化价值标准、建构理想的社会伦理模式的常用手段。

影片对当下网络时代的家庭和社群伦理的探索是值得重视的，它对80—90年代社群记忆的理想化重构及对当下社会伦理关系的带有悲观色彩的忧虑，都有着某种合理性，可以为这个时段的文化价值重建提供一种合适的想象性模型。不过，影片如果能在故事编排和影像表现两方面都力求完善，应当能更为充分和完整地实现这种文化探索。例如，钱卫父亲的形象应该更丰富些，有些人物关系需要交代得更清晰和具体，如钱父与张阿姨、翟大爷与金大妈、钱卫与桂容之间的关系。而钱卫出走西藏的5年生活，则似乎根本就没有在他的生活中划下任何记忆痕迹，这有些于理不通。

（原载《当代电影》2001年第5期）

Chapter 24 | 第二十四章

文化传奇的现实化
——影片《天上草原》分析

刚看过由年轻军人在青藏高原演绎的《高原如梦》(中国电影集团公司2001年出品,周友朝和尚敬执导),现在又被带到富于传奇色彩的《天上草原》(内蒙古电影制片厂2002年摄制,塞夫和麦丽丝执导)。我接连感受到令人激荡的高原精神洗礼、如草原般宽阔无边的绵绵母爱的轮番冲击。一个念头不由得在心中萦绕:这两部影片都讲述了发生在边远少数民族地域的传奇故事,难道说我们又置身在一个新的文化传奇的潮涌中?这样想着,再回味《天上草原》,不由得对它的文化传奇的现实化特色有了那么一点特别的印象。

塞夫和麦丽丝不愧是打造蒙古草原传奇故事的行家。在最近十年里,他俩联袂执导的《东归英雄传》(1993)和《一代天骄成吉思汗》(1998)曾先后引起广泛关注。前者讲述流亡异乡的蒙古族人从欧洲返回蒙古草原的传奇经历,获第二届大学生电影节最佳观赏效果奖;后者叙述英雄成吉思汗的成长过程,获第五届大学生电影节最佳故事片和最佳女演员奖。这两部影片似乎都体现了塞麦伉俪执导的影片所必有的故事要素:一是蒙古族英雄传奇,二是美丽的草原风光,三是骏马奔腾的雄姿,等等。这可以使我得出结论:草原、骏马、英雄成为塞麦氏传奇影片模式的"三要素"。那么,到了《天上草原》,他们还能不能给观众带来一丝真正新鲜的东西呢?

应当说,这部新片的新,主要在于蒙古族传奇的现实化或人间化刻画方面。这就是说,影片体现出将以往理想化的文化传奇转而按照现实的本来面目加以描绘的写实企图。塞麦此前刻画的传奇人物,无论是"东归英雄"

还是"一代天骄",都属于非现实的历史人物,由于相隔遥远的时空距离的缘故,编导可以自由地纵情虚构和想象。然而这次却是面对发生在当今的现实故事,也就缺少那种自由度,而不得不顾及现实因素的制约作用了。也就是说,在这部新片中,浪漫的文化传奇开始增添现实或人间的气息了。

影片以汉族少年虎子的视角,讲述了他亲历的发生在腾格里塔拉草原的故事。雪日干是腾格里塔拉草原远近闻名的打狼英雄,以其英名赢得美丽的姑娘宝日玛的芳心。但不想雪日干生性鲁莽,不顾妻子的劝阻,酒后与舍楞发生争执,一刀刺伤舍楞,被判刑入狱5年。妻子宝日玛虽然与他离婚,但拒绝改嫁,一心把雪日干13岁的弟弟腾格里拉扯大,并等待他出狱。谁想雪日干出狱归来,不仅使宝日玛与腾格里的叔嫂亲情格局被打破,出现三人间微妙的情感纠葛,而且又由于带回汉族狱友的儿子虎子而不断激发新冲突,这就形成四人之间的复杂关系。

影片正是从这里展开叙述,编织起两条故事线索。第一条线索,是叙述人虎子与阿爸雪日干、阿妈宝日玛和叔叔腾格里之间的汉蒙间沟通的故事,这里也同时涉及虎子这位"城里人"与雪日干和宝日玛等"乡下人"之间的沟通。从城里初到陌生的草原时,虎子倔强、固执、粗野,甚至死活不开口说话,一心想逃出蒙古包,惹得性情暴躁的雪日干动辄狠揍他。而正是由于纯洁、善良和充满爱心的宝日玛的百般引导和呵护,以及英俊、潇洒而又善解人意的腾格里叔叔的感召,虎子才逐渐地抚平了创伤。与此同时,在此过程中慢慢改掉恶习而恢复英雄气概的雪日干,也以阿爸的姿态训练虎子,终于帮助他成功地夺取了少年赛马比赛的冠军,从而顺利地度过了他人生道路上十分重要的青少年认同危机期。

这条故事线索包含了两种性格状态之间的复杂的组合关系:一是平静,二是躁动。如果说,宝日玛是平静性格的代表,那么,雪日干就是躁动性格的当然化身了。而如果按照格雷马斯的符号矩阵的四要素模式,则应在平静和躁动之外加入非平静和非躁动两个要素。这样就有:腾格里代表非平静,而虎子代表非躁动。从而我们可以看到由平静、躁动、非平静和非躁动四种性格组成的符号矩阵(见图1)。这个符号矩阵中交织着至少六种人物关系及其演进过程:(1)平静对躁动,显示了平静的宝日玛如何帮助粗暴的

雪日干改掉恶习的过程。(2)平静对非平静,对嫂子宝日玛充满纯真爱意的小叔子腾格里,为了嫂子与哥哥的正常生活而选择出走当兵,这里展示的纯洁而无私的爱对于虎子和雪日干都具有巨大的感召力。(3)平静对非躁动,宝日玛凭借自己的平静而最终换来汉族少年虎子的转变。(4)躁动对非平静,雪日干与腾格里兄弟之间的"情敌"关系由于腾格里的出走而顺利化解。(5)躁动对非躁动,雪日干的躁动不安与虎子最初的性格特点具有某种相似处,但经过宝日玛等人的调教,这个成长中的少年逐渐发生了变化,成熟起来。(6)非平静对非躁动,具有英雄气质的腾格里对于虎子来说是成长的认同范型。

图 1

这条故事线索意在说明:虎子及其破碎的家庭所代表的汉族都市文化是有缺失的,而这可以通过以宝日玛和腾格里为代表的蒙古族草原文化来拯救。这里显然存在着这样的隐秘预设:都市文化——躁动不安,草原文化——平静而纯洁;汉族——躁动,蒙古族——平静。因父亲入狱而无人管教的少年虎子,正是在蒙古草原的怀抱中才治愈创伤而完成成长任务的。

不过,影片如果仅仅这样叙述,就难免过于简单了。我们还需要看到影片的第二条故事线索的作用。这条线索透过虎子的双眼,展现了发生在雪日干、宝日玛、腾格里和舍楞之间的蒙古族内部沟通的故事(见图2)。这就

是说,影片在对于虎子及其家庭所代表的汉族都市文化展开批判时,并没有把宝日玛等所代表的蒙古族草原文化简单地理想化或浪漫化。相反,影片通过雪日干与舍楞之间的多次无谓冲突,以及雪日干与宝日玛、雪日干与腾格里等人的矛盾,揭示了蒙古族内部在情感、性格等方面的种种复杂纠葛。图2与图1是大体相近的,只是在非躁动位置上以舍楞取代了虎子。舍楞与雪日干构成一对对立面:一个喜欢激怒人,一个容易被激怒;前者处处贪实利,后者时时护实利。他们二人一样地躁动不安,一样地仅仅关注眼前实利。这样的人怎能代表蒙古族草原文化?显然,他们是蒙古族草原文化发生缺失的表征。而他们的转变,则与宝日玛和腾格里的协力帮助有关。这表明,正像汉族都市文化发生缺失一样,蒙古族草原文化内部也是有缺失或迷雾的,亟待以宝日玛和腾格里为代表的平静而纯洁的文化价值系统去加以教化或救助。

图 2

其实,应当看到,汉蒙两族之间的救助是相互的:如果说,汉族都市文化的危机在其内部无法化解,而是依赖于蒙古族草原文化的救助才得以克服,那么同样,也正是由于汉族少年这个"旁观者"或"他者"的到来,蒙古族内部潜藏的矛盾才同时获得了激化以及解决的机会。激化意味着把隐伏的冲突暴露出来,并且引向解决的方向。影片正试图告诉我们,汉蒙两族都各

有其历史与现实缺失,但只要善于实施双重沟通(各自内部个人间的沟通以及两族间的沟通),就应当而且可能达成新的协调或完满,如此,一种新的文化格局是可以期待的。

可以说,与此前塞麦氏的文化传奇相比,这似乎正是那么一丝多出的值得重视的新东西:一是淡化了传奇色彩,增添了一些现实气息;二是消解了超凡英雄的历史作用,而突出了平凡人沟通的重要性。这一点与《高原如梦》对当代军人的现实性刻画有不少相似之处:一位富于英雄气概的青年军人的成长历程始终缠绕着现实的平凡因素。打造文化传奇,但同时使它体现出现实化和平凡化的倾向,也就是说,打造富于现实化和平凡化的文化传奇,这似乎正是导演的明确追求。不过,影片在这样做的时候,没有细心挖掘那些足以令人感动而印象深刻的独特细节或场面,这使得文化传奇的神奇意味及其现实化特色都缺少那么一点感动人心或动人心魄的力量。

写到这里,我不禁想到了一个既与塞麦两导演有关,又带有一定普遍性的问题。随着90年代前期那令人激荡的创新高潮渐成过去,已然功成名就的中年导演们如今正忙于让当年的传奇式创新适应于现实人间规则的转化或协调工作。这样做自有其现实合理性,我理解。但是,在这样做的过程中,如何让影片的制作服从于新的原创性因素的引导,让公众能够观赏到富有足够新意的创造性制作,似乎就是一个应当提出来加以讨论的迫切问题了。是继续寄厚望于他们,还是干脆将眼光掠过他们而定格在青年导演身上?我想,同时期待两者从不同方向实施的新突破,应是一种合理的选择。然而,我的期待能够兑现吗?

(原载《当代电影》2002年第4期)

「第五编」

无代期电影与大众文化

Chapter 25 | 第二十五章
"无代期"中国电影

在90年代,中国当代电影进入一个特殊的发展时期。80年代中后期一度有过的那种第三、四、五代相映争辉的群星灿烂格局,那个继30年代以后中国电影史上的又一繁荣时代,已然飘逝而去。但见星移斗转,昔日星群或者转暗,或者消隐,或者变换了模样,总之,一个辉煌的时代似已成为美好的回忆。但我们在这里还无暇直接沉入浪漫而伤感的回忆之中,而只是想尽我们视力所能地一瞥这星空的转移过程。这就需要首先描述第三、四、五代各自的主要特点,然后考察当前的电影现状。

我们不得不感叹,中国电影正处在一个微妙而重要的"无代期"。"代"的分野已经模糊乃至消隐,取而代之的是"代"的裂变、重组的星云图。这里的"代"首先是在导演意义上说的,其次类推而指他们拍摄的影片。如果没有"第五代"的横空出世,当代电影的"代"的概念恐怕难以变得如此清晰而分明。谁能料想,仅仅过了几载,三代争辉就为无代新景代替了。为着说明这几代电影之间的演进逻辑,不妨暂且借用德国批评家W.本雅明的"象征"与"寓言"概念。按我们的理解,"象征"艺术总意味着内容与形式、主观与客观、主题与题材的有机整体,追求"深度",其意义内含于文本之内,是历史繁盛期的艺术样式。"寓言"艺术则使上述要素处于分裂境地,变得含混或不确定,其意义依赖于文本之外的其他因素,是历史衰败期的艺术样式。这一区分可以为我们把握第三、四、五代电影之间的关系提供一个合适的话语阐释框架。当然,阐释框架本身并不重要,不过是为了思索问题的方便,重要的是发现问题。

一、第三代:"大叙事"的建立与破碎

"第三代"导演从 50 年代起一直活跃到 80、90 年代。他们的代表通常有崔嵬、凌子风、水华、谢晋、谢添和谢铁骊等,作品包括《中华儿女》、《红旗谱》、《青春之歌》、《红色娘子军》、《早春二月》、《南征北战》、《舞台姐妹》、《白毛女》等。这批导演随着中华人民共和国的诞生而升上电影星空。自 20 世纪初以来一再被耽搁的中国文化的现代性工程,终于在 50 年代正式开工了。这一新文化工程的基本任务,是在旧的中心崩溃的废墟上,创造新的具有中心魅力的中国文化。这种新文化将不再简单地是民族性的,而是要实现全世界或全人类的现代化——来自西方的科学化、技术化、公共化、公有化指标是其核心内容。这样前所未有的新文化工程,迫切需要一种新电影为它提供富于感召力的无意识镜像,于是,"第三代"电影应运而生。

如果说,"第一代"电影如郑正秋和张石川的《难兄难弟》等构成了中国古典文化的衰败的"民族寓言",而"第二代"如郑君里、蔡楚生、袁牧之的《马路天使》、《乌鸦与麻雀》、《一江春水向东流》等则显示了从衰败的"寓言"返回"象征"的艰难历程,那么,"第三代"的出场是要完成一个被一再延误的使命:越出前两代的"民族寓言"樊篱,创造新的"象征"艺术,以便向现代性工程呈献动人的无意识镜像。所以,"第三代"的叙事体是以"象征"为基调的。

在这一代导演中,谢晋尤其具有代表性意义。他早期的《红色娘子军》讲述了被压迫女奴吴琼花在帮手洪常青的引导下获得解放和成长的故事。这一故事作为"象征"型叙事体,堪称一度支离破碎的中国旧文化借助神圣的卡里斯马力量而重获秩序、重返中心的有力象征,从而在无意识镜像的意义上显示了现代性工程的合法性逻辑及其超常权力。"卡里斯马"原是韦伯、希尔斯等的术语,这里借指一种具有原创性、神圣性和感召力的人物或符号。它是特定文化中举足轻重的权威性力量,有助于维护或形成中心价值体系。创造一大批中国现代卡里斯马典型,是谢晋及其他"第三代"导演

的共同追求。

洪常青和吴琼花正是这样的卡里斯马典型。洪常青给吴琼花的四枚银毫子的四次重复出现耐人寻味。重复是影片常用的一种修辞术,它总是要服务于特定的表达意图。那么,这里的重复有何意义呢?这种重复意味着一种行为规范或模式被输入到原来缺乏秩序的吴琼花的生存之中。四枚银毫子的第一次出现,是在分界岭上常青为她赎身和先知般地指路以便其奔向红区的时刻。这如一道闪电把她从黑暗椰林引入光明之途,意味深长地设定了她的解放道路的性质——不是个人报仇而是阶级反抗。第二次出现是在她因违令开枪而反省的禁闭室里,这四枚银毫子既唤起她的负债—报恩冲动,又如温馨的纽带把常青的原本严肃的意识形态灌输转化为具有卡里斯马魅力的感召,即只有阶级反抗才能使被压迫者获得自由,同时,只有解放全人类才能最后解放无产阶级自己。第三次又回到分界岭,琼花在与常青最后分别时,把其中的三枚作为首次党费交还给常青,一枚留作纪念,这等于表明琼花已具备还债的资格——她的个人解放冲动正时刻准备着汇入集体实践之中。最后一次是在常青就义之后,还是在分界岭上,琼花从遗物中找到了那三枚银毫子,使全部四枚重新聚合在一起,肩背起常青的旧挎包含泪举行入党宣誓仪式,这就象征性地最后完成了琼花从女奴到女兵再到女指挥员的成人仪式。通过这四度重复,本来无秩序意识、幼稚而弱小的琼花终于获得了行为规范,成长为新的强大的历史主体。这一叙述暗示,衰败的边缘的旧中国一旦接受现代性工程的神圣规范,就能迅速转变为充满活力的中心的中国。

显然,这样的"象征"叙事体适时地为现代性工程幻化出美丽动人的无意识镜像,从而有理由被视为 50 年代以来中国文化的主导性或基本叙事体即"大叙事"的经典样板。"大"在这里取自中国古典美学,相当于今日之"崇高",即具有伟大、神圣、正义和乐观主义等内涵,也有供仿效的"元"或"原初"含义。所谓"大叙事",就是指组织中国当代电影叙事行为的基本的崇高性叙事模型。这种"大叙事"的功能在于,它作为中心性叙事模型,能不断向一般叙事活动供给资源,并提供权威性保障,使其具有合法性和感召力。当然,"大叙事"不可能概括中国当代电影叙事的全部特质,而只是显

示其中心特质,还应充分关注那些边缘叙事体的作用。

谢晋早期的这一"大叙事",到 80 年代时不得不遭遇深重的合法性危机。在历经"文革"浩劫后,这种"大叙事"还仍然充满魅力吗?所以,他的后期影片《牧马人》、《天云山传奇》和《芙蓉镇》都致力于论证和捍卫"大叙事"的合法权威。这里的三位主人公许灵均、罗群和秦书田不约而同地在现代性工程中一开始处于中心地位,但随即被放逐到边缘,后来重新返回中心。正是在放逐中并通过放逐,他们分别从象征大众母亲的秀芝、冯晴岚和胡玉音及众乡亲那里,饱饮生活的灵泉,获得返回中心秩序的神力。试把《天云山传奇》人物关系带入符号矩阵中,可以看到如下图示:

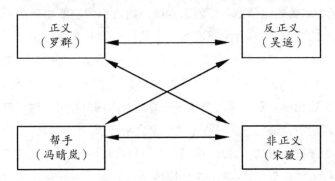

罗群是正义力量的当然代表,他由于反正义者吴遥的打击和陷害而失落权力和爱情。正是在代表大众母亲的冯晴岚的救护下,他顽强地存活下来,借助新的历史际遇,终于教育并争取了昔日恋人宋薇,等于争取了大批不明真相的受蒙蔽群众,战胜了以吴遥为代表的反正义势力,重新赢得中心权力和爱情。这部影片可以看作有关"大叙事"成功修复的隐喻。这似乎是在证明,当代文化的"大叙事"尽管有过缺憾,但已顺利修复和完善,可以魅力常在了。由此可见,以谢晋为代表的"第三代",在当代文化中实际地扮演了"大叙事"的建立者和修复者角色。换言之,他们的电影文本成为近四十年来当代文化的"大叙事"的经典话语。在 80 年代,如果没有"第四代"的兴盛,"第三代"本来是可以心满意足地庆贺自己的成功修补的,从而对自己所代表的"大叙事"充满自信。但是,由于"第四代"的历史性出场,"第三代"的存在合理性就被大大削弱了,其地位逐渐地由中心移向边缘。相应

地,"第三代"所支撑的"大叙事"不得不趋于破碎。

二、第四代:"大叙事"的加速瓦解

从70年代末起,尤其是进入80年代以来,当"第三代"正在全力修复备受诘难的"大叙事"时,"第四代"开始出场。他们中有杨延晋、黄建中、黄蜀芹、滕文骥、张暖忻、郑洞天、谢飞、吴天明、吴贻弓和颜学恕等导演,先后创作了《生活的颤音》、《巴山夜雨》、《青春祭》、《湘女萧萧》、《良家妇女》、《人生》、《老井》、《野山》、《黄河谣》和《本命年》等作品。这一代导演基本上是在"第三代"的"大叙事"的怀抱中长成的。他们一方面从中获得了自身的叙事规范,另一方面又感到了这种"大叙事"的内在危机。在当代文化语境已经发生改变时,基本叙事规范就不应固步自封地满足于小补小修,而应实施相应的创造性转化战略。"第四代"领受到这种叙事压力,试图寻求突破。如果说,"第三代"的特点在于自信而自如地显示新的历史主体的生成逻辑,那么,"第四代"则对此深表疑虑,力求展示这主体的生成的艰难性,并显示其存在危机。在《湘女潇潇》、《良家妇女》和《老井》里,三位女主人公的顽强而执著的个性解放追求,却不得不消融于强大的环境的逼迫之中,这与《红色娘子军》里吴琼花在神圣帮手的导引下的巨大成功形成鲜明对比。同时,《人生》里的高家林、《老井》里的孙旺泉、《野山》里的禾禾、《黄河谣》里的当归和《本命年》里的李慧泉等男主人公,在向着历史主体生成的过程中,显得中心无主,步履维艰,早已失去"第三代"影片中洪常青、许灵均、罗群和秦书田等人的那种神圣性、韧性或回天神力。与吴琼花经过四枚银毫子的四次重复出现而顺利成长为历史主体不同,孙旺泉通过三次倒尿盆而一步步消磨了个性解放斗志,向着父亲秩序完全臣服。这样的叙述,无疑对"第三代"及其"大叙事"形成拆解的力量。

然而,由于他们的叙事"武器"本身就基本上出自"第三代"的"大叙事"以及"象征"体,缺乏根本意义上的创新,所以,尽管作出了艰苦的突破性努力,仍然难以走出"第三代"的"魔力场"。确实,"第四代"影片是以

"象征"为基调的,即追求内容与形式、主题与题材、典型人物与典型环境等的有机的对立与统一,强调影片应当真实地再现中国历史连续体并使其进入良性循环的轨道。当然,与"第三代"竭力证明"大叙事"及"象征"体的超然的合理性和权威性不同,"第四代"始终带着怀疑态度去重写"大叙事"和"象征"体,如呼唤"电影语言的现代化"及"电影本体"。由于如此,他们实际上既不可能完善"大叙事"及"象征"体,也不可能挣脱其桎梏而重新创造。他们所能做的,不过是从内部导致"第三代"及其"大叙事"的加速瓦解,同时突现出新的叙事体出场的必然性和焦虑。这样,"第四代"就为"第三代"的下场和"第五代"的登场铺平了道路,从而成为由"第三代"摆向"第五代"的中介环节。由这点上看,"第四代"就似乎是为着告别"第三代"和迎接"第五代"而存在的,这是一种令人惋惜的悲剧性存在。不过,在今天看来,这一代有许多叙事变革是值得重新总结的。

三、第五代:"变叙事"和"寓言"体

正当"第三代"和"第四代"之间为争取当代电影盟主权而展开微妙的冲突时,"第五代"以前所未有的陌生化姿态亮相。由陈凯歌和张艺谋等制作的《黄土地》在国内初映,受到观众冷遇。这一点也不令人奇怪。观众长期以来习惯于"第三代"那种"大叙事"和"象征"体,以及"第四代"的有限的突破,对这种新的叙事体缺乏接受的审美素养。但毕竟这是一个开放的时代,电影被不由自主地置放在当代自我与传统父亲和西方来客的三方会谈语境中。与当代自我的中心无主和语调乏力形成鲜明对照,西方来客凭借其在世界话语圈的中心权威地位而在中国这边缘地带必然地被奉为权威。所以,《黄土地》在海外电影节上出人意料地备受西方权威赞誉后凯旋而归,就立即变得身价倍增了。人们凭借西方大师赐予的"慧眼"去重新审视,才终于惊喜地发现了过去为自己所轻视或拒斥的影片的高度审美价值。运用这种眼光去看待同类新电影现象,才有了"第五代"这一命名。在这点上可以说,如果离开了西方权威的权威性"发现","第五代"的"代"的地位

的确立就是不可思议的。

严格说来,我们所谓的"第五代"仅仅存在过几年,即大约在80年代中后期,涉及《一个和八个》、《黄土地》、《盗马贼》、《猎场扎撒》、《晚钟》、《黑炮事件》、《错位》、《红高粱》、《孩子王》、《边走边唱》等影片。但自《红高粱》获柏林金熊奖后,"第五代"开始全力按西方电影美学规范拍片,追求国际化商业价值,从而逐渐失去了自身特点。

我们理解的"第五代",在出场之初就十分明白,只有同"第三代"那种"大叙事"和"象征"体决裂,才能找到自身的独特品格。可以说,"第五代"据以向"大叙事"开战的新武器主要是"变叙事"和"寓言"体。"变叙事"之"变",取衰变之意。正像古代有"变风"与"变雅"一样,当代"大叙事"衰落后而产生出"第五代"的"变叙事"碎片。"变叙事"并不意味着与"大叙事"针锋相对地另搞一套,而只是意味着"大叙事"的内部结构被拆解开来,人们得以更清晰地窥见"大叙事"的究竟。这种"变叙事"可以从多方面考察,这里暂且指出两点:有疑问的主人公和帮手的非神圣化。

当"第三代"自信地描绘主人公的顺利成长、"第四代"开始发现这种成长的艰难曲折性时,"第五代"却喜欢刻画一种全新的人物——有疑问的主人公。这种主人公不再是像过去那样在神圣帮手的导引下成长,而是对一切满含疑问。应当看到,这一代导演那时大多三十来岁,相对"第三代",他们是"子"辈;而相对"第四代",则只有"弟"的名分。作为多年来父兄辈的"大叙事"和"象征"体的风雨见证人,他们力求做出冷静、客观和公正的历史反思。正像论者已经指出的那样,在他们与其父兄之间,似乎横亘着巨大的裂谷。当中国历史连续体出现这种断裂时,他们充满焦虑地屹立在当代自我的位置上,试图作出反省。于是,与"第三代"和"第四代"都全力刻画成长型主人公不同,这一代的影片总喜欢设置有疑问的主人公。顾青(《黄土地》)、"我"(《红高粱》)、老杆儿(《孩子王》)是其中的代表。这种主人公总是被甩出中心轨道,不得不穿行于历史过程的缝隙或边缘。顾青虽属八路军,却只是黄土高原的民歌收集者,无力救助寻求解放的翠巧。"我"只是在生不逢时地、充满羡慕地转述"我爸爸"所讲述的"我爷爷"和"我奶奶"的辉煌经历。老杆儿似乎是知识分子,但不过是从城市中心到农村边

缘的被放逐者。正是在被正统秩序遗忘的边缘地带,他们反倒具有了历史沉思的优势和精神空间,于是敢于展开有力的质疑。可以说,这些有疑问的主人公的质疑,是对导演的历史焦虑的审美置换。而这种有疑问的主人公的设置,正是对前两代成长型主人公以及整个"大叙事"的深切的历史性质疑。由此也可以说,历史沉思构成了"第五代"的一个鲜明特点。

在"第三代"那里,帮手总是神圣的、万能的,如洪常青,至少是充满灵性的,如冯晴岚和胡玉音。在"第四代"那里,帮手与主人公的这种神圣同盟开始趋于瓦解,如高加林、孙旺泉、禾禾和李慧泉等都似乎生不逢时,无法"神遇"洪常青式或胡玉音式帮手。但只是在"第五代"影片里,对帮手的全盘质疑才真正铺开来,从而出现了非神圣化的帮手。《黄土地》里,对于寻求自主与解放的陕北农村姑娘翠巧来说,英俊潇洒的八路军战士顾青却没有洪常青那种超然力量,只有启蒙举动而无行动能力,致使翠巧被逼卖嫁,为追求自由而淹没于滔滔黄河水之中。《黑炮事件》里,厂长李任重渴望救助被排斥的知识分子赵书信,却拿不出有效且有力的行动措施。《孩子王》里,老杆儿本人都还需要帮手的救助,又如何能救助待救的孩子们呢!这里,帮手失去了过去那种超凡脱俗的神圣力量,而显得平常或无能。这种非神圣化叙事,透露出历史本身的运动趋势:非神圣化这种叙事变化,归根到底取决于历史过程本身的非神圣化。面对过度膨胀、超量发展的神圣化运动,历史需要进行自我拆解,力求显示其本来面目。在这里,是否已显示本来面目固然重要,但更重要的是这种叙事企图本身。告别"大叙事"而创造"变叙事",正是历史的一种自救行动,第五代只是幸运地被选做这种"变叙事"的制作人。

采用"变叙事"的结果,是使影片文本成为"寓言"体。由于重在质疑和拆解,"第五代"文本没有了第三、四代文本那种有机完整和浑然一体的"象征"气象,而总是体现出空间化、抽象性、零散性、含混性和反常态等特点。[①] 这种"寓言"体使"象征"体特有的"灵韵"消除了,布满了焦虑、猜测和变幻

① 见拙文《异国情调与民族性幻觉——张艺谋神话战略研究》,《东方丛刊》2003 年第 4 期。

莫测气息。如果说"象征"体流露出现代性工程的兴盛景象,那么,"寓言"体则使其变换为一幅衰败的图画。这幅衰败图画是带有浓烈的原始情调的。注重原始情调的营造,这在80年代中后期的中国并不令人奇怪。那是在文化人类学的影响下"寻根"、重铸"民族精神"的狂热岁月。"寻根小说"、"新音乐"、"美术新潮"是这个狂潮中的一部分。这种"寻根"潮的基本特色之一,正是原始情调的精心设置。原始情调在这里指影片虚构的原始生活氛围。在"第五代"文本《一个和八个》、《黄土地》、《红高粱》和《晚钟》等影片中,"原始"通常有三种含义:首先,时间上的过去,如"文革"或更早的战争年代。其次,空间上的边缘,如黄土地、高粱地、十八里坡、乡村小学。最后,从人类的本性上看,与文明相对的自然或野蛮状态,如巫术性的祈雨仪式、买卖婚姻、出嫁仪式、颠轿、野合等。当然,这三种含义往往是融合在一起的。[①] 这里,对原始民族精神的追寻,正是"第五代"的历史沉思态度的具体体现。不过,在实际的文本结构里,导演们追寻民族精神的意图,总是遭遇有疑问的主人公的有力质疑,并受到非神圣化力量的剧烈拆解。在顾青与翠巧爹之间、"我爷爷"与李大头之间,我们感到的是一种不妨以"弑父情结"去概括的强烈情绪,而这种情绪又是几乎弥漫于整个"第五代"的文本世界中的。所以,原始情调虽然有,但难免"灵韵"流失,不断倾泻出衰败气息。

于是,"第五代"在其特有的"变叙事"和"寓言"体里,镶嵌着历史沉思和原始情调这两方面,同第三、四代划出一片似乎清晰却又难以道明的界域,显示了与父兄辈所代表的"大叙事"和"象征"体相决裂的冲击力。正是凭借这种属于自身的独特的电影修辞术,"第五代"获得了与第三、四代相映争辉的资格。

对"第五代"的这种决裂举动,需要重新反省。无疑地,其中交织着积极与消极、结构与重构、毁坏与创造等错综复杂的因素。如果这一代有机会继续发展下去,其前景该是令人畅想的。但历史的逻辑总是在嘲笑想象的逻辑。这一代还没来得及发展并完善自己的"变叙事"和"寓言"体,就无可

① 见拙文《我性的还是他性的"中国"》,《中国文化研究》1994年冬之卷。

奈何地逸出原有轨道。如前所述,从《红高粱》获奖开始,"第五代"就变得军心涣散,乃至溃不成军了。可以说,进入90年代以来,已不存在真正意义上的"第五代"。

四、"无代期"征兆

在90年代,不仅真正的"第五代"趋于消失,而且严格意义上的第三、四代也已烟消云散。试看今日电影界,我们很难发现"代"的踪迹了,所以,我们说,中国当代电影进入"无代期"。"无代期"不是严格意义上的分期概念,它指的是电影界的一种特定状态,即当前电影界"代"的界限模糊、数代争雄格局趋于消失的状态。造成这种状态的原因是复杂的,既有电影界本身的原因,也有当前整个文化语境的缘由,还可以从根本上发掘更深层的历史变故因素。这里无暇对此作深入探讨,只能集中笔墨分析"无代期"的几种征兆。

首先,电影文化形态上的分流与互渗抹去了以往的"代"的分野。在当前国内文化领域,80年代那种一体化的精英或启蒙文化已经裂变,出现了大众文化、主流文化和精英文化既分流又互渗的错综复杂局面。一般说来,精英文化是一种知识话语,大众文化则追求商品性,以市场原则为主导;精英文化崇尚永久魅力,大众文化看重瞬间快乐;精英文化强调思想和历史深度与情感的交融形成的美感,大众文化关心感官快适即快感,或把深度平面化,变作感官刺激的佐料。主流文化的情形略有不同,它以维护现实社会的和睦与安定的名义,注重教化、规劝、训导,强调秩序、服从和统一。这三种文化在今天已不可能服从于同一模式,而是按各自的审美规范存在与发展。但是,另一方面,在90年代的中国,三者更多地形成了相互渗透的局面。这种文化分流与互渗进程蔓延到电影领域,就冲破了固有的"代"的格局,导致了主流电影、大众电影和精英电影的分流与互渗情形的出现。

互渗在这里主要是两种情况:精英电影与大众电影的互渗,以及主流电影与大众电影的互渗。影响更大却易受忽略的可能是后者。主流影片《蒋

筑英》为了使观众耐住性子看完全片,以便接受片中的这位知识分子典型,不惜破例大量借鉴娱乐片的惊险和悬念技巧。《中国人》则以赏心悦目的群众请愿、游行、现场电视直播等娱乐场面吸引观众,更刻意效法现代流行娱乐片的"非英雄化"手段,让中心英雄、市长钟强显出平民本色,甚至令他向不愿让出土地的倔强老农下跪,这无疑属于主流文化的大众化,或称中心话语的边缘化。在《凤凰琴》里,主流文化特有的"高调"变成了"低调"。《东归英雄传》索性把"东归"主题当作娱乐片中那种吸引观众的悬念而推入幕后,让观众沉浸在令人眼花缭乱的精彩的武打场面之中。面对主流文化与大众文化的互渗,"代"的关联在此就不再是真正的问题了。

其次,单从理论讲,"无代期"应当意味着以往第一、二、三、四、五代的美学成就的大融汇或大贯通。然而,在当前杂语喧哗的文化语境中,这种"无代"状态却无法造就有机整合,而只出现了数代拼贴。数代拼贴,是说在特定的影片文本中,几代美学规范都出场了,但彼此并没有形成有机的整体,而始终相互存在裂缝,处于异质性冲突之中。在《凤凰琴》里,"第三代"的那种"大叙事"、"第四代"的修补与反思及"第五代"的历史沉思和"变叙事",奇特地揉成一团而不是一体。

最后,要理解"无代期",更值得注意的是"泛五代"情形。"泛五代"是指"第五代"的话语规范已被播散开来,渗透到其他"代"之中,从而形成各"代"竞相仿效"第五代"的局面。这里有两层意思:第一层意思是指"第五代"本身如张艺谋和陈凯歌早已背离原先的历史沉思宗旨,而把原有的"变叙事"和"寓言"体当作谋求国际商业性成功的基本战略诡计。以这种"变叙事"和"寓言"体而制作出的原始情调,在西方人眼里实际上就是引人入胜的异国情调。《黄土地》里的婚嫁场面和祈雨仪式,《红高粱》里的颠轿、野合和酒誓镜头,《菊豆》里的叔婶乱伦和拦棺哭殡情景,《大红灯笼高高挂》里的妻妾成群婚姻和点灯与封灯家规,还有《秋菊打官司》里的陕北乡村民俗,都能激发并满足西方观众对东方异国情调的好奇心。张艺谋开创出以这种寓言性异国情调先在国外获奖而后在国内讨来"说法"的通天大道,引发了"第五代"阵营的竞相仿效,从而表明作为电影流派的"第五代"已经变味。《五魁》明显地让人想到《黄土地》和《红高粱》。《霸王别姬》使

陈凯歌不过成为"张艺谋第二"。《背靠背，脸对脸》中的文化馆古宅，总使人觉得是陈家大院的旧相识。《二嫫》里二嫫的命运，同秋菊具有明显的相似性。此外，《炮打双灯》、《活着》等也具有类似的情形。当然，这些影片在仿效中地或多或少地有所突破与创新，这需要另行研究。

"泛五代"的另一层意思，是说在"第五代"的榜样的强劲感召下，第三、四代纷纷放弃80年代的初衷，而加入到这种国际化大众文化制作潮流中，导致全国性仿效"第五代"的奇特局面。《过年》、《山神》、《香魂女》、《画魂》、《在那遥远的地方》、《雾宅》等都从"第五代"那里吸取了所需要的东西。至于传闻中的所谓"第六代"，实际上还没有充分发展其特性，就我们目前有限的阅历看，它的"先外后内"战略也不过是仿效"第五代"而已。

正是随着"泛五代"趋势的日益广泛化扩展，"无代"情形加剧了。"第五代"改弦易辙，第三、四代加以仿效，试看今日之中国电影，难道还有"代"的格局？似乎是，每一代都只有放弃自己原有的独特美学风貌而走向"泛五代"，才能获得自己的存在。这样的中国电影状态，究竟意味着什么？这里关于"无代期"只提及三种特征，其他不及一一讨论。这种概括有待于以后更加全面、具体和细致地展开。

结语：利用"无代期"

我们面对着中国当代电影的"无代期"，需要作出选择。我们相信，与其无视或拒斥它，不如明智地利用它。这里的"利用"一词，不同于随便什么"运用"，而是指在辩证分析的基础上对对象加以有目的的创造性吸收和转化。我们说过，"无代期"不是一个电影时期，而是一种电影状态。作为一种电影状态，"无代"诚然一时与混乱、困惑并存，令观众失望，或让电影理论家们难以概括，但是，它却可能包含着某些积极的因素。或者说，我们一面要认真分析其中的混乱与困惑，另一面更应当努力发掘其中的合理积极的因素，使其效力于中国电影的继续发展。例如，无论是"第三代"的"大叙事"和"象征"体，还是"第四代"的修补壮举，抑或"第五代"的"变叙事"

和"寓言"体,虽然在相互拼贴中变得零散化,失去了各自昔日的中心魅力,但仍然具有不容忽视的借鉴价值。我们仰望"无代"的星空,昔日在不同年代放光的星座,如今超越时间鸿沟而共时地一齐闪耀光华。我们正受惠于这集聚整个中国电影史能量的共时星空。这是真正的各代融会贯通的大好时机。清醒的导演和理论家,懂得如何利用这种宝贵的"无代期"财富去推进电影事业,即按新的需要激活传统,化衰朽为神奇,而不必在条件不具备时硬凑出新的"代"来。

我们相信,经过一段必要的利用过程,前五代电影的丰厚遗产将会得到创造性吸收和转化。如果我们把这种利用进程纳入走向21世纪的中国文化这一更大的语境之中,同寻求新的中华民族品格即中华性的事业结合在一起,那么,我们就能从中获得更高的视界,从而发现中国电影发展的新方向。相比之下,那种一味地沉溺在"无代期"或仅仅作简单的否定的态度,对发展我国电影事业不会是积极的选择。让我们在电影实践中学会利用"无代期"吧。

(原载《当代电影》1994年第5期)

Chapter 26 | 第二十六章
当代大众文化与中国大众文化学

当我在80年代初沉浸于"人类感性的解放"的审美理想时,绝没有预料到,这种感性解放在今天是以大众文化的感性愉悦方式变形地实现的。生活在当今中国都市的人们,不管个人是否喜欢,都无法否认一个事实:大众文化的潮流正拨动着几乎每个市民的心弦。无论是在家读周末报纸、看电视剧、听流行歌曲,还是出门骑行在街头林立的广告中、进商场享受美化的环境,或者是安坐在电影院与主人公同悲喜,都无不置身在大众文化的休闲氛围中。可以说,大众文化正在每日每时地和潜移默化地影响、甚至塑造人们的情感和思想,成为人们日常生活的一个当然组成部分。因而,认识和阐释大众文化,就成为认识和阐释人们自身的一个重要方面。然而,对如此日常而又重要的大众文化,知识界却知之甚少:要么对其存在置若罔闻,要么一概视为低俗物而严词拒绝,要么仍旧沿用以往高雅文化的分析手段去观照,从而一再推迟真正意义上的探讨。所幸的是,近几年来已陆续有学者开始正眼打量它了,尽管这打量还远不及大众文化本身的发展和演变的速度。本文正是想从我个人的视角加入到这种打量之中,就大众文化谈点浅见,并尝试提出建立中国大众文化学的初步设想。在我看来,中国大众文化理论确实已经需要进展到中国大众文化学了。

一、大众文化的定义

探讨大众文化,总会遭遇基本的概念问题:什么是大众文化?这个词历

来众说纷纭,不可能找到最后的公认的正确答案,不过却不妨对这个概念提出一种约略的操作性界说。我这里所说的大众文化,是英文 popular culture 的对译形态(也有人用 mass culture 一词)。即便是在英语世界,这个词也有种种不同用法。这里可以列出它的六种不同定义。(1)大众文化是为许多人所广泛喜欢的文化。这个定义强调受众在数量上的绝对优势,但没有考虑价值判断。(2)大众文化是在确定了高雅文化(high culture)之后所剩余的文化。这里注重它与高雅文化的明显区别,但忽略了两者之间的复杂关系。(3)大众文化是具有商业文化色彩的、以缺乏辨别力的消费者大众为对象的群众文化(mass culture)。这里主要从批判或否定的意义上理解大众文化,无视它的可能的积极意义。(4)大众文化是人民为人民的文化(culture of the people for the people)。这里强调大众文化是人民自己创造的,但未能指出这种创造所受到的文化语境的深层制约。(5)大众文化是社会中从属群体的抵抗力与统治群体的整合力之间相互斗争的场所。这个定义不是把大众文化理解为一种文化实体,而是理解为不同群体之间的"霸权"斗争战场,而与斗争相对的协调方面却较受忽略。(6)大众文化是后现代意义上的消融了高雅文化和大众文化(high and popular culture)之间的界限的文化。这里突出了近来大众文化与高雅文化间的融汇或互渗趋势,但有可能因此而抹杀其差异性。[①] 这里不可能更详细地检讨上述六种定义的得失,但可以指出:它们都各有其合理性与片面处。

如何在操作上定义大众文化呢?需要特别注意如下几方面:第一,大众文化并不是任何社会形态都必然伴随的现象,而仅仅是工业文明以来才出现的文化形态,尤其以大众传播媒介(机械媒介和电子媒介)为手段和按商品市场规律去运作;第二,它是社会的都市化的产物,以都市普通市民大众为主要受众或制作者;第三,它具有一种与政治权力斗争或思想论争相对立的感官愉悦性;第四,它不是神圣的,而是日常的。如此,可以对大众文化下

① 约翰·斯托雷:《文化理论和大众文化导论》,第 2 版,美国佐治亚大学出版社 1998 年版,第 6—18 页(John Storey, *An Introduction to Cultural Theory and Popular Culture*, 2nd edition, University of Georgia Press, 1998, pp.6-18)。

一个简要的操作性定义(不是最后的定义):大众文化是以大众传播媒介(机械媒介和电子媒介)为手段、按商品市场规律去运作、旨在使大量普通市民获得感性愉悦的日常文化形态。在这个意义上,通俗诗、报刊连载小说、畅销书、流行音乐、电视剧、电影和广告等无疑属于大众文化。

这一定义可以使大众文化同一些相关概念区别开来。大众文化与民间文化(folk culture)都具有通俗易懂和受众大量的特点,但民间文化是古往今来就存在于民间传统中的自发的民众通俗文化,而大众文化则仅仅是与现代工业化和都市化进程相伴随,并运用大众传播媒介手段制作的具有商品消费特点的市民文化形态。在当今都市,大众文化往往与民间文化形成复杂多样的关系。高雅文化(high culture)与精英文化(elite culture)大体同义,同大众文化一样存在于当今都市,但显得截然不同:它以文化或教育程度较高的少数知识分子或文化人为受众,旨在表达他们的审美趣味、价值判断和历史使命感。

二、当代中国大众文化潮的勃兴

上述意义上的大众文化,是在20世纪90年代以来逐渐成为中国知识界关注的对象的。80、90年代之交,是当代中国大众文化潮勃兴的关键时刻。这并不是说大众文化是从这时才兴起的,其实它早在清末民初就已经萌发,并从那时以来一直以种种不同的方式存在并演化着;而只是说,一度被高雅文化抑制的大众文化,是到这时才逐渐升腾和扩展为整个中国市民文化的主潮并引起了知识界的强烈关注。总体看,从20世纪初到80年代,中国文化主潮带有以知识分子的精英旨趣为主导的高雅文化特色。按这种精英旨趣,中国现代文化启蒙和民族救亡任务异常地重要、艰巨和紧迫,从而一向富于特殊感染魅力的文化就必须无条件地承担起社会动员和文化批判的非常使命。与此同时,它的感性愉悦因素就必然地受到忽略、抑制或排斥;即便是有所倡扬,也主要是要它服务于上述社会动员和文化批判意旨。确实,对现代知识分子来说,启蒙和救亡的紧迫情势要求他们创造"真美"

艺术去唤醒公众的社会使命感和文化批判热情,自觉地承担起社会责任。如此,何来轻快的欢娱和快乐?这种启蒙精神长期成为中国文化的主流,这一主流甚至持续到 80 年代。从 70 年代末期起,在经历了"文革"的政治化挫折后复苏的高雅文化,重新在文化主潮中占据着主导地位。它把精英知识界所构想的审美或诗意启蒙任务作为文化的根本使命。这时期的文化主潮,虽然由于对"纯美"精神的重新倡导,不可避免地减弱了直接的功利性而增加了娱乐性,但娱乐性在当时主要还是服务于急迫的社会动员和文化批判意图,即增长的娱乐因素仍被当作新时期社会动员和文化批判的必要手段,而本身并没有展示出多少目的性来。这样,80 年代文化留给人们的基本印象,依旧是严肃的理性沉思;而如何落实轻松的感性愉悦,仍悬而未决。但从 80 年代后期起,尤其是进入 90 年代以来,微妙而重要的变化毕竟发生了:在计划经济体制向市场经济体制转化和消费社会来临的新形势下,以精英旨趣为主导的理性沉思型高雅文化丧失了主流地位,并裂变成大众文化、主导文化(以群体整合、秩序安定和伦理和睦等为核心的文化形态)和高雅文化三足并立的新格局。当然,在这种一分为三的新的文化格局中,大众文化是作为主潮兴起和存在的。①

不过,这种变化不是突然出现的,而是在若干因素的综合作用下逐渐生成的。第一,是外来大众文化的影响。来自港台和欧美的大众文化风靡中国城市,邓丽君、李小龙、《三笑》、《追捕》、《从大西洋底来的人》、琼瑶、金庸等在人们面前展示了文化的愉悦性景观,并逐渐地使这种感性愉悦需要不断获得再生产,引发了国内大众文化的摹仿性制作兴趣,从而为 90 年代的大众文化潮埋下了"伏线"。第二,是新型大众传播媒介的引进。从"砖头"录音机到高保真组合音响,从黑白电视机到超大屏幕彩电,从无线电视到有线电视网,从个人电脑到国际互联网,大众传播媒介为人们的大众文化制作和享受提供了物质支持。第三,更主要的是高雅文化主潮本身的感性愉悦追求。80 年代前期高雅文化掀起的对"全面发展的人"、"人的感性的

① 我在《从启蒙到沟通》(《文艺争鸣》1994 年第 5 期)里曾提"主流文化",现觉得提"主导文化"更妥。

解放"及其"纯美"境界的追求热情,实际上已合乎逻辑地预示着以感性愉悦为中心的大众文化潮的兴盛,只是当时的计划经济体制还没有为它准备好成熟的消费市场以及高雅文化陈规仍有某种束缚而已。朦胧诗人不正强烈地"渴望着在情人的眼睛里度过每一个宁静的黄昏"么?更值得一提的是电影界的娱乐片热。还是在80年代中后期(1986年至1989年),与城市经济体制改革的进程相应,中国电影呈现出新的开放势头,娱乐性开始受到非同寻常的重视。随着《少林寺》等武打片风靡全国,一批电影导演、电影美学家和批评家不约而同地寻求把娱乐性电影或娱乐片作为中国电影发展的新方向,引起争论。重要的是,通过广泛讨论,其最后竟成为当时政府电影部门制定的全国性电影战略决策。广播电影电视部的电影局局长在1989年全国故事片创作会议上反省说:"长期以来,我们被桎梏在对电影艺术功能的狭隘理解当中,那时故事片作为一种完全的宣教工具,蛮横地排斥了影片的娱乐功能",而在80年代初还对电影的娱乐功能作"品位、格调上的轻视"。这位政府官员同电影创作与评论人员站到了一起,坚决纠正以往电影过度理性化的偏颇,大力伸张娱乐性。为此他提出如下政府总结和规划:"加强各类片种的观赏性、娱乐性,为满足人民群众多样化的文化娱乐和审美需求,实现电影的多元化功能而努力","现在有必要特别强调注重影片的娱乐功能,以匡正以往的偏颇","强调注重电影的观赏性、娱乐性"。他甚至指出:"有鉴于处在改革、开放的形势下,人们对多种文化的渴求,需要愉悦、松弛乃至健康的宣泄,因此强调注重电影的观赏性和娱乐性乃是贯彻'二为'方向的题中应有之义。"①这不仅证明了电影的娱乐功能,而且明确地把娱乐性提到"二为"方向的高度去认识,从而使大众文化制作获得了合理性和合法性。无论今天对这种娱乐热究竟应作何评价,它在当时毕竟同美学热中的"纯审美"渴望和文学中的金庸小说热等一样,构成了高雅文化界渴望和呼唤大众文化的组成部分。

　　正是上述外来影响、大众媒介技术和高雅文化本身的感性愉悦渴望等多种力量的交汇,为大众文化潮的勃兴铺设了新的宽阔河道。从80年代中

① 见《当代电影》1989年第2期。

期开始到 90 年代初,崔健的《一无所有》等城市摇滚乐、《黄土高坡》等"西北风"流行歌曲、张艺谋的《红高粱》等娱乐电影,以及《渴望》、《编辑部的故事》、《北京在纽约》等肥皂剧,就在大众文化这个宽阔河道里放纵地奔流着。如此说来,90 年代的大众文化潮不过是 80 年代高雅文化的感性愉悦渴望在市场经济、消费文化、大众传媒和外来影响等条件下的现实化而已。于是我们目睹了这样的 90 年代新景观:不仅以感性愉悦为核心的大众文化已成为中国都市文化的主潮,而且它还连带着使主导文化和高雅文化都似乎理直气壮地把感性愉悦作为一种必要的和不可缺少的目的性因素植入自身的躯体之中,而以往那种严肃的理性沉思精神则相对减弱了,有时甚至被消融了。

三、大众文化与文化

要认识大众文化的价值或无价值,需要首先对文化本身加以大体界说,以便在此基础上进而思索大众文化的位置。所谓"文化"(culture),在西文中最初指土地的开垦及植物的栽培,后来指对人的身体、精神,特别是艺术和道德能力及天赋的培养,也指人类通过劳作创造的物质、精神和知识财富的总和。按英国文化批评家雷蒙·威廉斯(Raymond Williams,1921—1988)的归纳,文化往往具有三种定义或内涵:第一是理想性定义,指人类的完美理想状态或过程;第二是文献性定义,指人类的理智性的和想象性的作品记录;第三是社会性定义,指对人类的特定生活方式的描述。① 而美国当代文化批评家贝尔(Daniel Bell,1919—)则采取了略有不同的三分法:"我在书中使用的'文化'一词,其含义略小于人类学涵盖一切'生活方式'的宽大定义,又稍大于贵族传统对精妙形式和高雅艺术的狭窄限定。对我来说,文化本身正是为人类生命过程提供阐释系统,帮助他们对付生存困境的一种努力。"第一种文化指"特定人类的生活方式",这是人类学家提出的较为宽

① 雷蒙·威廉斯:《漫长的革命》(*The Long Revolution*),伦敦,1961 年版,第 57 页。

泛的文化；第二种文化以英国贵族学者阿诺德（Matthew Arnold，1822—1888）等的文化观为代表，指"个人完美成就"，这对贝尔来说显得过于狭窄了；第三种文化是贝尔追随德国哲学家卡西尔（Ernst Cassier，1874—1945）的结果，指由人类创造和运用的"象征形式的领域"（包括神话、宗教、语言、艺术、历史和科学等），它主要处理人类生存的意义问题。贝尔采取了与人类学家的宽泛文化和贵族学者的狭窄文化都不相同的居中或居间的策略：把文化视为表达或阐释人类生存意义的象征形式。[①] 比较再三，我个人倾向于采纳与卡西尔和贝尔相近的文化概念：文化是特定人类群体表达其生存意义的象征形式，包括神话、宗教、语言、历史、科学和艺术等形态。

但这个文化概念还没有为大众文化设定合适的领域，即文化分层问题还悬而未决。美国文化批评家杰姆逊（Fredric Jameson，1934— ）也认为存在着三种文化定义，但在具体理解时与威廉斯和贝尔有同也有异：一是指"个性的形成或个人的培养"，这大致对应于威廉斯的第一种和贝尔的第二种文化含义，即阿诺德代表的狭窄的贵族文化观；二是指与自然相对的"文明化了的人类所进行的一切活动"，属于人类学概念，这显然又与威廉斯的第三种和贝尔的第一种文化含义大体相同；三是指与贸易、金钱、工业和工作相对的"日常生活中的吟诗、绘画、看戏、看电影之类"的娱乐活动，这尤其能体现后现代社会或消费社会的时代特点——以大众文化为主流的日常闲暇中的娱乐活动。这第三种文化概念体现了杰姆逊的特殊立场和关注焦点：后现代文化或消费文化其实就是以日常感性愉悦为主的大众文化。[②] 西方学者的论述自有其针对性而不能简单照搬，但这并不妨碍我们略加参照，着力分析中国都市文化状况的独特特点。

我认为，一定时段的文化应是一个容纳多重层面并彼此形成复杂关系的结合体（并非统一的整体）。而在这种多样文化的结合体中，大众文化具有自身的特定位置。当前中国都市文化存在着若干复杂的层面，但可以大

① 贝尔：《资本主义文化矛盾》，赵一凡等译，北京，三联书店1989年版，第24、58页。
② 杰姆逊：《后现代主义与文化理论》，唐小兵译，西安，陕西师范大学出版社1986年版，第2—3页。

约见出如下四个层面:一是主导文化,即以群体整合、秩序安定和伦理和睦等为核心的文化形态,代表政府及各阶层群体的共同利益,这是当前中国文化与西方文化不同的一个重要方面。二是高雅文化,代表占人口少数的知识界的理性沉思、批判和探索旨趣。三是大众文化,尤其突出数量众多的普通市民的日常感性愉悦需要。四是民间文化,代表更底层的普通民众出于传统的自发(或非制作)的通俗趣味。从文化价值看,这四个层面之间是否有高下之分呢?其实,就文化的分层来说,四个层面本身是无所谓高低之分、贵贱之别的,关键看具体的文化过程或文化作品本身如何。每一层面都可能出现优秀或低劣作品,无论它是主导文化和高雅文化,还是大众文化和民间文化。

四、大众文化的特征和功能

大众文化具有自身独特的与主导文化、高雅文化和民间文化不同的特征。第一,信息和受众的大量性。利用现代大众传播媒介(如电影和电视)成批地制作和传输大量信息并作用于大量受众,是所有大众文化的一个基本特征。"大量"是其优势,但贪多图大往往对公众造成传媒"暴力"。第二,文体的流行性和模式化。一种大众文化在开初总是善于吸收高雅文化和民间文化等的某些特点,创出原创性新模式,随即迅速地通过批量化生产而流行开来,从而变得模式化了,并引来众多摹仿之作,如《一封家书》之后有《祝你平安》、《常回家看看》等一批仿作。流行是大众文化的必然特征,但流行的结果就是模式化,而模式化则又距"老化"或"僵化"不远了。第三,故事的类型化。在一部电影或电视剧中,好人与坏人、情人与情敌、由顺境转逆境或相反等故事,都是按大致固定的类型打造的,从而有武打、言情、警匪、伦理、体育等众多类型片、类型剧。这与高雅文化注重典型或个性是不同的。不仅影视甚至流行音乐,往往都是按明星的类型化特点定做的。第四,观赏的日常性。与欣赏高雅文化带有更多的个体精神性不同,公众对于街头广告、电视剧、流行音乐、时装、畅销书等大众文化的接受,是在日常

生活的世俗环境中进行的,往往与日常生活过程交织在一起。甚至有时,现实生活似乎就直接地意味着谈论昨晚的或等待今晚的电视剧。这种日常性固然可以使艺术揭下神圣或神秘性的面纱而与公众亲近,但又容易使艺术变得低俗、庸俗或媚俗。第五,效果的愉悦性。大众文化作品无论其结局是悲或喜,总是追求广义上的愉悦效果,使公众的消费、休闲或娱乐渴望获得轻松的满足。这种轻松的满足有时以牺牲历史使命感、理性精神和批判性为代价。

上述特征规定了大众文化的社会功能:以大量信息、流行的和模式化的文体、类型化故事及日常氛围满足大量公众的愉悦需要。使大量社会公众获得感性愉悦,让他们安于现状,是大众文化的基本功能。当然,具体分析的话,大众文化往往具有若干彼此相反的功能:反抗高雅文化又利用它,拆解官方权威又维护它,追求自由与民主又加以消解,标举日常生活的正当性又使其庸俗化,等等。有的大众文化甚至以反抗高雅文化开始,又以自身成为新的高雅文化的典范而告终,例如好莱坞影片《飘》,张恨水和金庸的小说等。有时制作者的主观意图会遭遇公众的无情抵触或拆解。与法兰克福学派全盘否定大众文化不同,英国文化研究代表人物斯图尔特·霍尔(Stuart Hall)提出了一个著名观点:公众对电视节目可以有三种解码立场。一是统治性—霸权性立场(dominant-hegemonic position),完全受制于制作者的意图;二是协商性符码或立场(negotiated code or position),可以投射进自己的独立态度;三是反抗性符码(oppositional code),站在对立面瓦解电视制作者的意图。① 这表明大众文化绝不是铁板一块,公众既可能淹没也可以寻求自己的主体性。总之,这至少说明,大众文化的社会功能是复杂多样的,应具体分析。

五、大众文化研究的意义

面对迅猛发展的大众文化,理论界该怎么办?是视其如洪水猛兽而严

① 斯图尔特·霍尔:《电视话语的编码和解码》,载西蒙·杜林(Simon During)编:《文化研究读本》(*The Cultural Studies Reader*),伦敦,Routledge,1993年版,第100—103页。

加讨伐、御强敌于国门之外,还是笃信它预示着真正的自由和民主?我想,这种极端的否定或肯定态度都于事无补,重要的是针对大众文化本身的特点作理智的分析和评价。大众文化具有自身的特点,与高雅文化、主导文化和民间文化有不同之处,因而需要把大众文化当做大众文化本身,按它自身的规律去加以研究。而那种以高雅文化或主导文化的标准去硬性裁剪大众文化的做法是不足取的。就大众文化本身来说,其积极与消极方面往往纠缠在一起,需要冷静辨析。鲁迅曾说:"美术诚谛,固在发扬真美,以娱人情,比其见利致用,乃不期之成果。沾沾于用,甚嫌执持。"①艺术(美术)的目的就是以"真美"去"娱人情",即以真正美的东西去使人获得感性愉悦,至于它涉及现实功利关系,实在不是其本意。如果人们凭此强求艺术直接服务于现实功利需要,那实在是违背了艺术自身的审美规律。这种关于艺术旨在以非功利性审美去娱乐情感的看法,无疑道出了大众文化的基本特征:大众文化从根本上说具有娱乐文化性质,使人们获得感性愉悦。但这种娱乐特征在不同的作品中有着不同表现,呈现为高低不同的价值品级。成功的大众文化作品,应当不仅能使公众获得丰富而深刻的审美愉悦,而且能在审美愉悦中被陶冶或提升,享受人生与世界的自由并洞悉其微妙的深层意蕴。而那种只满足于产生感官快适、刺激或沉溺的作品,显然是平庸的或庸俗的。同样,那种不要娱乐而只要直接的功利满足的作品,也必然是平庸的或庸俗的。所以,大众文化诚然离不开直接的娱乐性,但仅有娱乐显然是远远不够的。娱乐只有当其与文化中某种更根本而深层的东西融合起来时,才富于价值。

 大众文化的存在是一个事实,研究它有何意义呢?可以说,大众文化主潮是我国文化演进到现在的一种必然状况。从当前市场经济体制和消费社会状况来说,这种娱乐文化潮显然具有某种历史必然性和审美合理性。在告别长期的过度"政治化"偏颇(如"文革")以后,在经历长久的娱乐渴望和呼唤以后,大众文化有理由现实地把感性愉悦置放在真正基本的地位。但承认大众文化从理性沉思走向感性娱乐这一趋势的必然性和合理性,并

① 《鲁迅全集》第 8 卷,北京,人民文学出版社 1981 年版,第 47 页。

不意味着可以轻易地放弃对此作清醒的理性沉思和价值评判。相反,后者显得尤其迫切和必要。当前的大众文化潮迫使我们面对新的文化价值问题:什么样的大众文化才是真正富有意义或价值的?这样的问题无疑对我们的现成高雅文化知识体系构成新鲜而陌生的挑战。是全力投身大众文化潮中,使它扩展为整个文化的唯一特性,还是反过来严厉地批判或抑制它,迫使它按高雅文化的高雅标准去重新塑造?与此极端做法不同,或许有一种可能性:既承认大众文化的某种合理性和优势,但更正视它的某些弊端或缺陷,从而作冷静的学理阐释和评价,为它在文化领域划定合适的地盘,规定合理的任务。显然,后者是目前尤其需要的。依照一定的学理方式去阐释和评论当前的中国大众文化潮,考察其成败得失及未来走势,为走向21世纪的大众文化和整个文化的发展提供一种合理化借鉴,正是需要努力的方向。如此说来,大众文化研究直接与文化建设相关联,甚至就是文化建设的一个重要环节,因而对它加以及时的深入研究,直接关系到我国文化建设的健康发展。更由于它是一个极其复杂的多方面现象,包含积极与消极、理性与非理性、健康与不健康等多重可能性,因而尤其应当作冷静的理性分析,揭露和批判其消极面,呈现和弘扬其积极面,以便使其更好地服务于民众的文化生活,效力于健康文化建设。

六、从大众文化研究到中国大众文化学

我国学界的大众文化研究目前正在起步,主要呈现为零星的或分门别类的研究,如分别考察电影、电视、流行音乐、时装、广告、畅销书、青春偶像、网络文学等大众文化种类,而忽略一种带有普遍意义的大众文化理论建构。这样做有一个必然缺陷:见木不见林,关注具体的大众文化现象而忽略其共同属性。同时,这种零星研究既容易导致以其他文化(如主导文化或高雅文化)为标准来硬性裁剪大众文化,更容易使大众文化本身在文化中的积极或消极功能被忽略。因此,应当在加强大众文化现象的分类研究的同时,切实加强带有普遍意义的大众文化理论建构。这就需要从大众文化研究进

展到中国大众文化学。中国大众文化学是研究中国大众文化的学问,它透过中国的电影、电视、通俗文学、畅销书、流行音乐、时装、广告、网络文学等具体的大众文化现象,探寻中国大众文化的普遍特征和其他相关问题。这样的中国大众文化学力求综合地运用大众传播学、政治学、社会学、心理学、语言学、美学、哲学等跨学科方法去考察大众文化,揭示中国大众文化的历史和现状、外来影响与本土传统,以及它在中国文化和社会中的复杂多样面貌和多方面功能。在中国大众文化学理论框架中综合地分析上述各种大众文化现象,并且回头丰富、调整或改变大众文化学框架本身,是中国大众文化学的主要任务之一。需要强调的是,中国大众文化学应是中国的而不是世界普遍的。当前的中国大众文化研究主要是借鉴西方话语,这是必要的,然而又是不够的。重要的是,通过借鉴西方大众文化话语来研究中国自己的大众文化,在这种研究中发现中国大众文化自身的特征,从而建立起与中国自己的大众文化状况相适应的中国大众文化学。这是一个长期而艰巨的任务,相信会有更多学者加入到这一行列中。

(原载《艺术广角》2001年第2期)

Chapter 27 | 第二十七章

雅俗悖逆及其标志性意义
——《幸福时光》论争的启示

从电影院走出来,我一再问自己:《幸福时光》虽然谈不上好看,却也不算太难看,但为什么竟成为全国媒体的焦点,引发了一场媒体论争?这实在让我感到莫大的惊讶:人们怎么如此在乎张艺谋?

一、有关《幸福时光》的媒体讨论

在整个2000年,中国内地各主要媒体(报纸、广播、电视和杂志)都争相传播张艺谋开始执导广西电影制片厂新片《幸福时光》的讯息。这些媒体的宣传集中在如下三个焦点上:(1)世界级导演张艺谋;(2)新都市片;(3)全国及网上挑选青年女演员。这就在公众心目中设置了如下期待:世界级名导演张艺谋执导由新的青春偶像主演的时尚都市片。

而媒体宣传本身也是精心筹划:从组织拍摄班子,到全国和网上"选美",再到影片开拍,最后是影片作为贺岁片上映,媒体展开了持续一年的富有节奏的宣传攻势。效果如何?

不妨来看公众是如何解码的。英国文化研究代表人物斯图尔特·霍尔提出公众对电视节目可以有三种解码立场:一是统治性—霸权性立场,完全受制于制作者的意图;二是协商性符码或立场,可以投射进自己的独立态

度;三是反抗性代码,站在对立面瓦解电视制作者的意图。① 这表明大众文化绝不是铁板一块,公众既可能被淹没,也可能寻求自己的主体性。按照这种解码模式,公众对于《幸福时光》的媒体宣传,可能具有三种不同态度:一是完全相信,二是怀疑或观望,三是厌恶或不相信。

公众对影片的实际观影感受,同样也可分为三种:第一种认为影片还算不错;第二种觉得它水平一般,不算好也不算差;第三种则表现为极度失望。总体上说,很少有人会认为它的水平足以与当初媒体宣传所产生的期待视野相当,也就是说,《幸福时光》的先期宣传所制造的美学期待是高于影片的实际上映效果的,反过来说,公众的实际观影感受不如当初媒体宣传制造的期待视野。而许多媒体则似乎更乐意以反戈一击姿态,从当初的鼓吹立场反过来采取猛烈批评、指责甚至谴责的态度,从而演绎出一场新的媒体讨伐声浪。②

仔细想来,媒体之所以如此在乎张艺谋的《幸福时光》,确实是有原因的,其中之一便是:张艺谋还在被继续当做神话英雄,只不过,是在大众文化与高雅文化双重话语间煎熬的神话英雄。

二、高雅文化英雄及其转换

张艺谋被当做神话英雄,说到底是 80 年代至 90 年代早期中国高雅文化(或称精英文化)语境的工作成果。那是一个打破政治封闭而奋勇"走向世界"的年代,中国文化如何赢得西方也就是世界主流或中心的承认,成了中国人尤其是知识界的幼稚而又伟大的梦想之一。高雅文化,在这里指以知识分子(或精英)的理性启蒙旨趣为主导的文化形态,它一度成功地统合并制导着大众文化和民间文化等其他各种文化形态。在那时,以这种高雅

① 斯图尔特·霍尔《电视话语的编码和解码》,载西蒙·杜林(Simon During)编:《文化研究读本》(*The Cultural Studies Reader*),伦敦,Routledge,1993 年版,第 100—103 页。
② 参见《北京晚报》2001 年 1 月 4 日第 16 版、1 月 5 日第 19 版、1 月 12 日第 35 版的有关报道和评论。

文化为主潮的整个中国文化语境,似乎都在想象、期待着"走向世界"的神话般英雄的到来。神话本是原始初民对未知的自然奥秘的想象的结晶,但我们当代人的无尽欲望、情感和想象力不仍旧在从事神话般奇迹的幻想么?由于拍摄《一个和八个》(1982)和《黄土地》(1984)、主演《老井》(1985)、导演《红高粱》并接连在国际上获得大奖,张艺谋在中国影坛乃至整个高雅文化界突然间成为这样的神话英雄:在当代中国,没有任何一个人能像张艺谋这样一举实现中国人梦寐以求而屡遭挫折的"走向世界"幻想!这不是神话又是什么?一时间,张艺谋的电影活动竟凝聚了中国文化语境的丰富而非凡的想象力。张艺谋个人确实才华卓越,不过,如果离开了这一需要神话英雄而又出现了这种英雄的高雅文化语境,是不可能真正成就神话英雄霸业的。

正像任何文化语境总会变化一样,张艺谋神话得以产生和维系的特定语境不可能长久持续下去。进入90年代以来,尤其是《活着》(1994)以后和从《摇啊摇,摇到外婆桥》(1995)开始,无论是文化语境还是张艺谋的电影制作本身,都发生了某种微妙而又重要的变化。就文化语境来说,中国文化由过去的高雅文化一统天下的格局转变为大众文化、主导文化和高雅文化三足并立的格局,而"走向世界"这一高雅文化的"高雅"理想也随之失去了往日的涵盖全局的崇高威信,被以消费、娱乐或休闲为主的"通俗"的都市大众文化主潮所取代。在这种感性愉悦占主导的多形态文化格局里,张艺谋神话得以形成并发挥作用的高雅神话语境必然地破裂了。在这一消费的或享乐的时代,你到西方捧回个什么大奖又算得了什么?不就是一个奖吗?重要的不再是"走向世界"而是"走在世界",即不再是刻意到外部世界去证明什么,而是在自己的生活世界里能享受到什么。此时,独领风骚的自然应是善于制造娱乐的大众文化了。

而张艺谋自己,作为"第五代"中从高雅文化转向大众文化的始作俑者或转换器,自然深知这种高雅文化的神话语境已然瓦解和大众文化风起云涌的状况,但又竭力想在"张艺谋神话终结"的年代里续写自己的辉煌,所以毅然全力投身于通俗的大众文化制作。然而,与他的自我预期或估价不同,媒体和公众却极其敏锐地感到,他无法再像80年代那样可以随意地呼

风唤雨和独领风骚了,他的作品不仅远不及他过去之作,而且有的甚至极糟。他从农村走向城市的处女作《摇啊摇,摇到外婆桥》惨遭失败,接着拍摄的都市片《有话好好说》(1996)尽管有所收获,但仍旧受到冷遇,《我的父亲母亲》(1997)也被视为陷入老套爱情故事的平庸之作,《一个都不能少》(1998)则呈现出其有意识追求遭遇失败与无意识追求却获得成功之间的巨大分裂,直到《幸福时光》给他带来相反的"挨骂"时光。其实,这些作品作为大众文化作品出现,原本是正常的事,因为大众文化往往就是缺乏鲜明个性的类型化制作,重在感性愉悦,而且作为从高雅文化转向大众文化的"新"导演,他总会"交学费",也总有水平参差的作品,这些本来都是可以理解和加以总结的。但是,问题就在于:一方面,张艺谋的任何电影活动都会招来媒体和公众的热切期盼的目光;另一方面,他的作品一出现又都会遭到媒体、电影批评家和公众的迎头痛击。这种悖逆究竟是为什么?我认为,原因就在于媒体宣传与公众期待之间的落差,以及更为主要的现实的大众文化语境取向与现存的高雅文化传统之间所形成的雅俗悖逆状态。

三、媒体宣传与公众期待

当前文化中的神话语境依然存在,只不过,这次是大众文化的媒体与商业神话语境取代了80年代那种"走向世界"的高雅文化语境。我所说的媒体与商业神话语境,是大众文化特有的现象,指由大众传播媒介的新闻网络与电影企业的商业利润追求所共同营造的语境。一方面,大众传播媒介的新闻网络总是求新求奇求异,所以喜欢把具有高雅文化的神话英雄资本的张艺谋打扮成传播界的神话英雄,不断从他的电影活动中捕捉和制造奇异的新闻佐料,以供公众消费。即便他没有这样合适的新闻佐料,也会竭力把它制造出来。在这里,张艺谋在80年代所拥有的高雅文化英雄经历,成为大众文化的偶像塑造的丰厚资本。高雅文化在这里被大众化了。而另一方面,张艺谋影片的投资者为着确保商业利润或票房的成功,也会在影片的各种宣传中变本加厉地给张艺谋罩上高雅文化的神话英雄光环。这是以高雅

文化为资本而打造新的大众文化英雄。大众文化总是这样：乔装改扮地以高雅文化的面目出现，而不是直接以谋求商业利润的大众文化本相现形。高雅文化成为它的尤其合适的文化资本。于是，在传媒和企业（商业）的合理共谋中，大众文化语境使张艺谋又一次成为神话英雄，只不过，这次是从高雅文化的神话英雄转变成了大众文化的神话英雄，或者更确切点说，是以高雅文化面目出现的大众文化的神话英雄。在没有英雄的年代里按照大众传媒和商业运作规律凭空打造出神话英雄，是大众文化的特长或惯用技巧。新闻媒体和电影企业共谋把张艺谋的一次次本来平常的电影活动塑造成神话般的奇迹，把原来已经平凡的张艺谋继续装扮成天才，从而成功地一次次吸引公众的好奇心和期待视野。

而公众，对张艺谋本来可能已不再报以神话英雄般的期待，但由于媒体和企业联手导演的超常宣传攻势的蛊惑，也不禁心襟摇荡、心驰神往：张艺谋如何在80年代和90年代初取得过"走向世界"的辉煌，现在又如何大胆导演西洋歌剧《图兰朵》、拍摄《我的父亲母亲》及与章子怡的关系、导演《一个都不能少》及与法国戛纳电影节主席雅各布决裂、在全国各地包括网上挑选《幸福时光》的女主角及捧红新星等。这些有关张艺谋的新奇新闻都及时地和不断地勾起公众的无尽好奇心，也因此而极大地升高了他们的期待视野，使得他们满心以为张艺谋还会像以往的那位神话英雄那样，一出手就是世纪性精品或杰作，于是翘首企盼。结果是可想而知的了：遗憾、失望，或失望而咒骂！惹得张艺谋连声申辩："我不是天才！"本来张艺谋的电影美学探索本身是可以作具体评价的，例如，我个人认为《一个都不能少》还是提供了有价值的新东西①，而《幸福时光》也绝没有糟糕到惨不忍睹的地步。但当公众的期待视野被垫得如此奇高、其与作品之间的落差又巨大到难以弥合时，谁还会在乎张艺谋的什么电影美学探索和独创性呢？公众内心要的是电影神话，是与媒体宣传和他们自己的内心企盼相符合的电影神话，而不是平常的大众文化作品。

① 参见拙文《文明与文明的野蛮》，《当代电影》1999年第2期。

四、雅俗悖逆及其意义

除了媒体宣传与公众期待间的落差外,更重要的是如下奇特情形:张艺谋拍的是大众文化作品,而媒体和电影企业在宣传攻势中也是按大众文化路径走的,但是,这种宣传的内容以及公众的美学期待中却又遗留了浓重的高雅文化美学标准,使得公众内心无意识地充满了对于张艺谋影片的高雅文化渴求,这就形成有意识的大众文化制作和宣传与无意识的高雅文化期待之间的巨大悖逆。如此,人们才会惊诧地发现,自己所企盼的张艺谋影片特有的"视觉冲击"、"艺术个性"、"深刻的人性"及"对残酷压抑的人性的一种残酷抗争"等高雅文化记忆,在《幸福时光》里已"荡然无存"了①。这种大众文化与高雅文化之间的雅俗悖逆状况,看起来是只是由于媒体、电影企业及张艺谋本人对于公众的幼稚的"误导"造成的,但实际上问题更为复杂而微妙:在当前新旧转型期,新兴的大众文化竭力确立自身的美学优势并巩固其文化霸权,而看来失势的高雅文化仍然在深层潜在地而又有力地发挥着遏制作用,于是,两者间的冲突必然会持续下去。一方面,媒体和电影企业全力鼓荡大众文化新潮,但又不得不调用以往的高雅文化传统资源(如张艺谋以往电影的神话业绩);而公众虽置身在这种大众文化语境中,却又或多或少地留恋高雅文化传统,从而自觉或不自觉地以高雅文化标准去衡量大众文化产品。这样,大众文化与高雅文化之间的雅俗悖逆在所难免。

不过,经过《幸福时光》战役的集中较量,有意识的大众文化与无意识的高雅文化传统之间的雅俗悖逆,可能会逐渐让位于两者间的有意识较量本身了。因为这场公开进行的媒体大战,尤其能鲜明地暴露大众文化与高雅文化之间隐藏的悖逆,使得今后无论是导演、媒体和电影企业还是公众及批评家,都会越来越适应于大众文化和高雅文化各自的标尺,而不致依旧相

① 见《〈幸福时光〉新年遭冷说》,《北京晚报》2001年1月4日第16版。

互混淆。尤其是就公众来说,他们中越来越多的人可能会逐渐地适应媒体和电影企业为着影片票房而展开的蛊惑性宣传攻势,而不致简单地把这种媒体宣传与影片本身画等号。这或许正是《幸福时光》论争的意义所在吧?与发现影片本身的"极大缺陷"相比,这在当代大众文化及整个文化发展中或许更有意义:一种标志性意义。

(原载《中国电影报》2001年1月18日)

Chapter 28 ｜第二十八章

高雅型大众片与影片文化类型
——影片《蓝色爱情》分析

《行为艺术》(又名《蓝色爱情》)里有什么文化呢？我的任务是对这部影片作文化分析,这一点要求我设法显示它所可能包含的文化意义。年轻的刑警邰林和女演员刘云各自受到认同的焦虑的牵引,这可以引出霍建起在上一部影片《那山 那人 那狗》(以下简称《那》片,潇湘电影制片厂与北京电影制片厂 1999 年联合摄制)中探索过的身份认同问题[①];邰林心中有难以释然的艺术梦,而刘云则醉心于街头行为艺术,两人似乎因艺术的缘分而相爱,这涉及高雅文化与日常生活的关系问题；影片外景地位于堪称渤海明珠的大连,主人公的故事也主要发生在这座充满现代都市气息的北方名城,这足可以引发关于当代都市文化的分析,而这部大众文化制作却又大量刻画高雅艺术,这从中国当代大众文化的发展来看似有某种意义,如此等等。这几方面大概正是影片的主要文化内涵所在吧？

一、渴求另一半

影片对男女主人公的个人身份认同的刻画是明显的。与《那》片讲述年轻的乡邮员如何追随父亲的脚步相似,在这里邰林顶替退休的父亲做了

① 有关《那山 那人 那狗》的认同问题分析,见拙文《认同性危机及其辩证解决》,《当代电影》1999 年第 4 期。

原本不情愿做的刑警,从而同样实现了父子认同意图。而父亲仍由同一个演员扮演,则多少加强了这种父子认同意味,似乎显示出霍建起继续探讨父子认同话题的意图。这种继续不仅具体体现为邰林的接班,而且更突出地表现在他重新拾起父亲退休前仍无法侦破的马白驹悬案上。而最后邰林通过自己的成功破案,又似乎显示了向刑警父亲实现认同的决心、行动及其结果。不过,在我看来,这种父子认同线索只是影片表述的一个方面。而另一方面可能更为重要的是影片其实多少淡化了这条父子认同线索,而把叙述的精力更多地集中到另一条认同线索上——性别认同。我这里说的"性别认同"并非当下文化研究赋予的特定含义,而仅仅指如下一般含义:男女分别向往着与异性的自由结合,即恋爱自主。无论男和女都分别渴求着异性的另一半,显示了异性对于自身作为人类完整体的超乎寻常的重要性。这容易使人想到为人熟知的柏拉图故事:人类曾有一种异性同体人——阴阳人,但后来被分裂成异性的两半,"所以我们每人只是人的一半,一种合起来才见全体的符,每一半像鱼剖开的半边,两边还留下可以吻合的缝口。每个人都常在希求自己的另一半,那块可以和他吻合的符……我们本来是完整的,对于那种完整的希冀和追求就是所谓爱情"①。这个古希腊故事可以帮助我们领会男女异性爱情对于这部影片里的人们生活的重要性。影片讲述了两代人、几对男女的这类性别认同故事:一是刘云的母亲李文竹与刘云的生父马白驹之间的爱情悲剧,两人虽有纯洁的爱情,却被强行拆散,一生都生活在苦难中(一个失去记忆而禁闭在医院,另一个逃到南方颠沛流离);二是刘云的养父对于李文竹的单恋,这位刑警出于纯真爱情而不顾一切地要得到李文竹,并且坦然地接受了李文竹与马白驹私生的女儿刘云,却到头来不仅没有得到李文竹的爱情,反而在执行任务时因马白驹的莽撞而丧生;三是失去父亲、也变相地失去母亲的刘云与年轻刑警邰林热切相爱。这几对男女的共同的人生理想和行为准则都是:两性爱情是人生中最重要的事,因而要不顾一切地去追求人生中的另一半。于是,我们看到了这些动人的爱情故事。这表明,异性之间的性别认同过程成为影片叙述的重心之一。

① 柏拉图:《文艺对话集》,朱光潜译,北京,人民文学出版社1980年版,第240—242页。

当然,这一性别认同故事也仍然可以视为霍建起以往的认同探索的一种辩证性发展。可以看到,这里的爱情故事的主人公往往有个共同的行为特点:与父辈指令相抗争。李文竹虽然最后屈从于父母的包办,却曾经顽强地加以抵抗,并坚持与马白驹生下了刘云;而邵林一方面是个责任心强的称职刑警,另一方面又不听上司规劝地与刘云谈恋爱,被她身上的艺术气质所吸引,这种悖逆显然与父亲所遵循的刑警规矩不合。这些都显示了越出《那》片所展示的完全臣服于父辈旧秩序的套路的新努力。我在评论《那》片时曾如此苛求说:"一个带有根本性的问题还存在着:儿子向父辈认同,是否需要以前者对后者完全臣服为标志,正像影片中儿子对父亲所做的那样?我想问题不应像影片所直接叙述的东西那么简单或单一,而是应当采取另一种态度——历史的辩证态度。一方面,年轻而稚嫩的儿子确实需要向经验丰富的父辈学习,在父亲的引导或监护下完成青春期认同使命,而不宜不加区分地一味采取简单化的后代与前辈'彻底决裂'的行动;但另一方面,新生的儿子毕竟身处专属于自身的时代语境,肩负着独特的历史原创使命,更需要在向父辈认同的基础上悉心追求专属于自身的独特身份认同,而不应不分来由地全盘因袭父辈价值规范,在我看来这两方面的辩证性'合题'似乎应当是:儿子在与父亲认同的基础上,更着力追寻或创造属于自身的独特文化与历史个性,而这一点无疑正是影片所欠缺的。它在尽力张扬儿子向父亲臣服的合理性时,难免忽略了更为重要的新的个人原创行动的合理性。"①我提出的在继承父辈基础上更加突显自身个性的批评性建议,看来在这部新片里受到了合理采纳,邵林既做刑警,更与刘云合作演出惊心动魄的街头行为艺术,这突出地展示了在与父亲秩序调和的基础上寻求个人自主性的鲜明姿态;而与此同时,邵林的父亲显然已不再干涉儿子的自主选择,甚至他的刑警队长也并没有加以反对,而刘云的父亲马白驹也显然尊重女儿的选择。这表明,霍建起确实在寻求并实现对于自己的认同探索的一种辩证性新突破,从《那》片较多地偏向于父辈秩序而转向寻求父辈秩序

① 有关《那山 那人 那狗》的认同问题分析,见拙文《认同性危机及其辩证解决》,《当代电影》1999 年第 4 期。

与个体自主选择之间的新"合题"。

二、生活摹仿艺术？

邰林心中不熄的艺术热情和刘云对行为艺术的醉心,以及李文竹和马白驹对艺术的爱好,都提醒我们关注历来具有高雅美誉的艺术在故事中的引人注目地位。这里首先需要提及影片开头的"照镜子"镜头。镜头一拉开,出现的是镜中街头映像,先是几幅街头流动景观,接着是正在理发的照镜子的邰林。这一短暂镜头安排得新颖而巧妙,可能蕴涵着三重丰富意义:(1)邰林在理发时照镜子,从镜子里窥见自我及街头形象,这是自我镜像;(2)观众在银幕外观看正在照镜子的邰林,他们使邰林意料不到地成了被他者窥视的对象,这是自我被观众窥视的形象;(3)置身在银幕外的观众,在窥视邰林时也可能会惊奇地发现,当自己外在地悄然窥视照镜子的邰林时,邰林也可能正在里面借助照镜子的时机而窥视我们哩!这是假设中的观众被主人公窥视的形象。道理很简单:假如你能借助别人的镜子窥见别人,那么他也会借助同一镜子而反过来窥见你。你照镜子,想不到别人在看照镜子的你,而你也在别人看照镜子的你时,看到了正看你的他们,在同一面镜子里同时映现自我形象、被观众窥视的自我形象,以及被主人公反窥的观众形象,这是寓意深长的。这可以说是对电影的三重角色的绝妙隐喻:第一,电影作为自我镜像,是自我的隐秘无意识幻觉的释放;第二,电影作为观众镜像,是观众的窥视心理的投射;第三,电影作为以虚拟形象寻求与观众沟通的艺术,显示了观众被艺术中的镜像自我反窥的现实状况。这第三重角色是尤其微妙而重要的。当窥视镜中人的观众猛然间发觉镜中人也正在反窥自己时,影片似乎就无意识地传达出了一种审美主义(或称唯美主义)式主题:电影艺术是一面镜子,不仅要摹仿生活,而且更要摹仿"生活摹仿艺术"的现实状况,即现实生活如何受到艺术诘难、质疑或引导的情形。我不禁想起唯美主义的著名命题:"生活模仿艺术,生活事实上是镜子,而艺术却是现实","一个伟大的艺术家发明一个典型,生活就设法模仿它,在通

俗的形式中复制它","生活模仿艺术远甚于艺术模仿生活","生活是艺术的最好的学生、艺术的唯一的学生"。① 霍建起当然不一定完全赞同唯美主义的这些偏激的美学主张,但他显然是透过这组具体镜头以及艺术在整部影片中的设置而表达了一个或多或少会令人想到审美主义的独特美学主张:电影在摹仿生活的同时也摹仿"生活摹仿艺术"的现实状况。也就是说,他在影片中有意强调了生活如何按照艺术的模式去建构的意图。由此看,这似乎可以视为一组以追问电影艺术本身的本性为使命的"元电影"镜头,显示了霍建起对自身的导演美学的一次反思性建构。照此推论,霍建起似乎留恋于一种文化色彩浓郁的电影美学考虑:电影无论有着怎样的商业性,都终归是一门高雅艺术,一门探究人的自我形象及其隐秘心理的高雅艺术。无论是《那》片还是《行为艺术》,都不过是这种电影美学的一种具体表现。当然,这只是我的一种主观读解而已。尽管如此,以我的有限阅历而论(如果我不是过于孤陋寡闻的话),照镜子称得上是一组成功的富有丰富蕴含的独创性镜头,属于影片的一次美学贡献。

或许正是与这种电影美学相应,影片在叙述中让艺术充当了极其重要的角色。这集中表现在如下三方面:主人公热爱艺术、演戏与生活交织、两次行为艺术演出。

影片安排男女主人公邰林和刘云都酷爱艺术。邰林虽然顶替父亲做了与艺术无关、甚至可以说相对立的刑警,但幼年时就深藏于心的绘画梦却未曾消逝,这为他与刘云这位演员"邂逅"并执著地追求她打下了心理基础。而作为话剧演员的刘云,诚然热爱艺术,但并不满足于仅仅在舞台虚拟空间演戏,而是热切地渴望艺术成为日常生活行为的一部分,从而醉心于在城市街头上演行为艺术。这等于把艺术设置成两人相遇相爱的共通媒介。这样,在影片的描写中,艺术就成了主人公日常生活中最重要的东西。

同时,影片还刻意把刘云的排戏和演戏场面反复穿插进日常生活进程中。刘云正在排演一场话剧,她扮演一位执著地寻找的女孩。影片有意把

① 王尔德:《谎言的衰朽》,杨恒达译,载赵澧、徐京安主编:《唯美主义》,北京,中国人民大学出版社1988年版,第127、128页。

她演戏的片断与邰林的"调查"和刘云的"反调查"以及两人的纠葛进程交织起来，使得她在话剧中的虚拟的人生提问和寻找仿佛就成为她在实际生活中寻找父亲的过程的一种艺术注解。这样，艺术与实际生活就交织在一起，并显示了一种独特的冲突与交融状况：一方面，艺术是虚构的，却准确而有力地切中了实际生活的脉搏，这正由刘云的长段寻找性台词揭示出来了。另一方面，实际生活是远为丰富多彩的，但不过成为艺术的摹仿，这看来离奇的道理由刘云最后惊悉马白驹为自己生父这一真相而出走的事实，而获得了证明。这似乎揭示了一个道理：在艺术摹仿生活的同时，生活也在摹仿艺术。刘云的艺术与生活之间的关系正表明了这一点。在她那里，生活与艺术的关系是如此难分难解，以致生活直接地就成为她的话剧艺术的例证，并成为她的行为艺术上演的原料和场地（例如邰林在她的两次行为艺术中无意识地扮演了合作者的角色）；而同时，艺术则成为她的生活所遵循的规范、所延伸的方向（例如话剧中的台词显然出于虚构，却随即在实际生活进程中获得印证）。

不仅突出主人公的艺术爱好并让话剧片断与实际生活过程交融，而且更在开头和结尾让邰林和刘云两人合作分别完成了一次算得上精彩的行为艺术演出。开头，两位富有艺术敏感度的年轻人在大桥上相遇了，从而完成了一次行为艺术。不过，这次演出是以错位的方式实现的：刘云做出从大桥往下跳的姿势，本来是有意的行为艺术动作，但邰林却是以"刑警的名义"去相救的，这是以非艺术行为去回应艺术行为，从而显出了错位。然而，按照行为艺术的"行为即艺术"或"艺术即行为"的美学逻辑来看，邰林以刑警方式于无意识中参与并完成了刘云的行为艺术构思，这正是不折不扣的行为艺术本身。正是这种来自邰林的无意识的错位行动的配合，才客观上成就了刘云的有意识的行为艺术。也就是说，如果邰林在事先知道那是艺术而非生活的情形下去参与"演戏"，就违背行为艺术的美学逻辑了。如果说开端意味着某种规范的确立的话，那么，这个开端场面的出现就在全片进程中具有一种规范性意义：它表明男女主人公的命运将受制于行为艺术逻辑。这可以视为生活摹仿艺术的又一证明。影片中更精彩的行为艺术场面出现在结尾：刘云在得悉马白驹是自己生父的消息后突然出走，邰林四处寻找却

不得,最终在他们最初相遇的同一座大桥上找到正要跳桥自尽的刘云。他见状真情发动,禁不住随刘云的跳跃而纵身跳下相救,到头来才知这是刘云精心策划的又一次行为艺术——堪称双人爱情蹦极。影片为力求使这一大结局获得奇特感人而又合乎情理的视觉观赏效果,不仅在前面就有意做了恰到好处的细节铺垫(刘云告诉郤林她喜爱蹦极运动),而且在现场精心设置大批群众围观和警察组织救援的"时髦"场面,最后还尽情渲染两人在蹦极后在桥下水面相遇的情景(这情景当然可以设计得更感人)。其实,从某种意义上讲,影片前面的所有刻画都可以说是此次充满视觉奇观的行为艺术的必要铺垫或准备。

三、都市——挡不住的诱惑?

影片把外景地选在近年来城市建设尤其发达的大连,并注意选择和拍摄富有现代都市气息的大桥、街道、房屋、有轨电车等时尚画面,显示了都市的独特美或奇观。这些表明,制作者有意突出都市生活和都市文化的重要性。不过,如果仅仅有单纯的都市奇观描绘,那么这种都市刻画就更多地还是停留在描摹它的外部风貌上,而这显然不是真正重要的。在我看来,如果要揭示都市生活的内在特性,真正重要的恐怕还是那属于都市精神或心灵的内部状况。或者说,都市外部风光只有成为显现都市内在精神的窗口时,才具有实质性意义。也许正是出于这一考虑,影片透过两代人的求索过程力求刻画生活在这座都市的人们的特殊的精神状况(包括精神症候)。

李文竹和马白驹是老一代的代表,他们具有强烈的都市梦。在这部影片中,有两条线索容易被忽视,却不应被忽略,这就是李文竹的回城经过和马白驹返回大连。在"文革"年代,李文竹作为城市知识青年被送到农村遭受艰苦生活的煎熬。为了把她拯救出农村苦海,她的父母强行替她选择了一个刑警做丈夫,她曾为捍卫自己与马白驹的爱情而奋力抵抗过,但最终还是为了都市而舍弃了爱情。这表明,都市对于她及其父母具有无上的重要性。与李文竹相似,马白驹在因自己的莽撞而导致李文竹的刑警丈夫殉职

后，为躲避警方的追捕而逃往南方达20年之久。但他的内心始终牵挂着这座家乡都市，以及住在都市的李文竹，所以，尽管有警方抓捕的危险，他还是从南方冒死返回。这种不顾一切的返城行为在逻辑上与李文竹是相同的，都属于为了从乡村返回都市而采取反常行动。李文竹为了返城，被迫违心地与恋人马白驹分手；而同样，马白驹为了返回这个城市，冒险从躲藏了20年的南方回来。他们拥有一个共同的梦：享受都市生活。按他们两人的这种行为逻辑，乡村生活是凄惨的，而都市生活是幸福的，因而应当离开乡村而走向都市。这两条回城线索共同地显示了一种不无偏激的生活哲学：低估乡村和高估都市。从今天中国的文化语境看，正是这种偏激含蓄地置换或透露了影片所试图揭示的一种当代中国生活现象：生活艰辛的农民们纷纷从乡村流向生活相对优裕的都市，在那里寻觅自己的人生梦想。都市，真是挡不住的诱惑？

但回城并没有给李、马二人带来期望的幸福生活，都市梦随即幻灭。影片并没有一味简单地美化都市，而是在显示都市生活的快意一面的同时，更着力地刻画其紧张或凶险的另一面。这种紧张状况突出地表现为三种相互联系的情形：一是都市恩怨，如马白驹与李文竹的刑警丈夫之间的情敌纠葛；二是都市犯罪，如李文竹的刑警丈夫惨遭杀害及邰林的刑警同事被罪犯杀伤；三是都市病态，如李文竹的精神失常（以及作为刑警妻子和母亲的邰母的整日忧郁状况），还有由此而来的女儿刘云的忧郁。李文竹为返城而痛苦地抛弃恋人马白驹，如此惨重代价换来的却不是幸福生活，而是丈夫的突然死亡、恋人的仓皇出逃和自身的孤独与悔恨，并最终遭遇精神失常的因果报应，整日禁闭在医院中。这难道不正是都市生活病态的集中写照？而邰母的没有具体理由的病态或许比刑警的具体死亡更具有典范性意义——这种没有具体来由的带有形而上意味的忧郁和焦虑更有力地披露了日常生活中无所不在的都市症候。这些人物如李文竹和她的刑警丈夫及情人马白驹，为了都市生活都付出了各自的惨重代价。他们的故事表述了都市的两个方面：都市是令人快意的，但又是令人焦虑的。由此可见，影片似乎更乐意显示都市生活的两面性，如快乐与痛苦、生与死、健康与病态等。

作为生长在都市的新一代，邰林和刘云未曾有过父辈那种返城冲动及

经历,而是从一开始就同时品尝到都市生活的快意和紧张这两面,由此体会到都市生活的缺陷,并力求以艺术形式加以弥补。邰林的家庭和工作都是可以满意的,但内心深处却难以割舍早年的画家梦,于是为潜藏的艺术冲动留下了一块神圣的地盘;刘云从事了心爱的艺术工作(话剧演员),本来应该心满意足了,然而由于个人趣味及家庭悲剧的缘故,内心升起了行为艺术的强烈愿望,并实际地付诸实施。可见,他们两人的共同处在于,都拥有都市生活的缺失感,而把弥补缺失的希望投寄到艺术上(其实,马白驹后来也与此相似:在都市梦无情幻灭后,也不得不选择了艺术——通过养文竹和众多花草鱼虫以及散文写作来排遣都市生活的缺失感,这或许正显示了两代人的一种认同吧)。艺术成了都市新一代弥补都市缺失、修复都市创伤的理想方式。这里只要稍微回想一下演员刘云如何热切地拉路人和恋人共同从事街头行为艺术演出,而刑警邰林又是如何不顾阻拦和急不可待地舍身投入刘云的行为艺术演出的狂热情境,就清楚了。在他们这里,艺术简直就成了不完美的和令人厌烦的都市生活的奇绝的超脱方式。

 这样,两代人分别突显了都市梦及其幻灭和以艺术修复都市创伤的题旨。而这种题旨的要义之一在于提出当代都市生活的一个基本问题:都市的精神在哪里?都市的精神不只是在于都市的风光美,更在于都市人的心灵自由。李文竹和马白驹的悲剧在于:当不惜牺牲纯真爱情而返回都市舒适环境后,个人的心灵却永远地失去了自由驰骋的空间。而似乎是作为对于父辈悲剧的一种补救,邰林和刘云的梦想则正像他们在大桥上合作上演惊险而刺激的双人爱情蹦极一样,通过艺术的自由飞翔去寻求都市生活的新个性。显然,如果没有了个人的心灵自由,都市生活就没了魂。一个丧魂落魄的都市,还叫都市吗?影片无疑以丰富的银幕形象提出了一个令人深思的当代都市文化问题。

四、高雅型大众片

 对这部影片作文化分析,不仅需要阐释它所讲述的故事内含的文化意

义,正像上面已做的那样,而且也需要阐释它据以讲述故事的特定文化机制。这是因为,在我看来,文化作为特定的符号意义系统,往往有多方面或多层面的表现形态。单就故事片的文化分析来说,这种分析可以涉及三个层面:(1)影片所讲述的故事的文化内涵,如影片所表现的都市文化风貌、民俗文化景观以及其他更复杂的文化问题,简称故事的文化性;(2)影片本身所属的文化形态或类型,如影片究竟归属于大众文化、高雅文化还是其他文化类型,简称影片文化类型;(3)影片制作时的社会文化语境,如影片生产并发行时的社会文化状况,简称制作语境。在《行为艺术》中,第一层面的所谓故事的文化性,正是本文如上所分析的;第二层面的所谓文化类型,则是这里即将分析的;而第三层面所指的制作语境更加广泛而复杂,是指影片所产生的世纪之交的中国文化语境状况,这是有待于今后在适当时机再行分析的。就第二层面而言,我需要在如上分析故事文化性的基础上,进而叩问故事被如此地讲述的具体话语或文化机制。这种考虑涉及的方面较多,限于篇幅,我在这里暂且只想谈论如下一个问题:这部影片的文化类型及其在故事讲述中的作用。

 影片的文化类型划分与通常商业片类型的划分应有所不同。商业片类型主要是指影片故事的题材(或内容)类型,如警匪片、枪战片、言情片、网络片、伦理片等。而我这里所说的影片文化类型则主要是从文化分类入手的。中国当代文化状况如何分类?途径或方式自然多种多样,这里只涉及其中之一。我认为,一定时段的文化应是一个容纳多重层面并彼此形成复杂关系的结合体(并非统一的整体),而这种多样文化的结合体往往有四个层面或类型:一是主导文化,即以群体整合、秩序安定和伦理和睦等为核心的文化形态,代表政府及各阶层群体的共同利益,这是当前中国文化与西方文化不同的一个重要方面;二是高雅文化,代表占人口少数的知识界的理性沉思、社会批判和美学探索旨趣;三是大众文化,运用现代大众传播媒介制作而成,尤其注重满足数量众多的普通市民的日常感性愉悦需要;四是民俗文化,代表更底层的普通民众出于传统的自发的通俗趣味。从文化价值看,这四个层面之间是否有高下之分?其实,就文化的分层来说,四个层面本身是无所谓高低之分、贵贱之别的,关键看具体的文化过程或文化作品本身如

何。每一层面都可能出现优秀或低劣作品,无论它是主导文化和高雅文化,还是大众文化和民俗文化。一个不能忽略的问题是,在今天谈论文化究竟有何特定用意?我想有两点是应当特别指出的:一是人们已不再满足于像过去那样笼统地谈论文化了,而是要涉及文化的分层问题,如大众文化、高雅文化和民俗文化之类,并力求揭示不同层面的文化形态的特征及其相互关系;二是相应地,人们也不再简单地仅仅按传统规范的指引而不假思索地遵奉文化的精英或贵族特性,而是注重文化的日常性。正如英国文化批评家雷蒙·威廉斯所说:"文化是日常的"(Culture is ordinary)。如此,历来被视为高雅的文化,其实也常常是日常生活的一部分,从日常生活中生成,因而具有日常性。同理,一向被看作低下、粗俗的大众文化或民俗文化,实际上也可能蕴涵着高雅的因子,具有某种高雅性,可以通向或者被指认为高雅。这恐怕正是当今大量涉及文化及文化分析的论述的一丝新的实际用意所在吧?

回到影片的文化类型上。电影是以电子媒介为主的、可以大量复制并作用于大量受众的综合艺术,它基本上是属于大众文化类型的。如果说在20世纪90年代以前,中国内地电影的文化分类尚未鲜明的话(可以说更多地属于以知识分子的文化启蒙旨趣为中心的高雅文化),那么,从90年代开始,这种分类就逐渐地趋于完成了。这一点想来没有多少争议。但是,至今容易混淆或悬而未决的一点是,在电影这种大众文化内部,是否还存在着更复杂而具体的文化类型呢?也就是说,对于电影这种大众文化,是否还可以作进一步的文化分类呢?我想是可以的。应该看到,即便是在具体的大众文化作品中,其他各种文化类型如主导文化、高雅文化和民俗文化的某些因子也会参与进来,使得大众文化内部形成多种多样的存在状况。如果从多种文化类型在大众文化中复杂地组合的角度看,电影至少可以有如下四种类型:第一类是带有明显的主导文化取向的大众文化片,主要通过银幕形象而寻求社会公众的群体整合、秩序安定和伦理和睦等,简称主导型大众片,如《重庆谈判》、《开天辟地》、《生死抉择》;第二类是带有高雅文化特色的大众文化(或精英文化)片,旨在传达影片制作者所拥有或向往的知识分子的理性沉思、社会批判和美学探索旨趣,简称高雅型大众片,如《秋菊打官

司》、《黑骏马》、《巫山云雨》;第三类是呈现毫不遮掩的或彻底的大众文化取向的大众文化片,竭力投合普通市民的日常感性愉悦需要,简称大众型大众片(或者就叫大众片),典型的如冯小刚执导的贺岁系列片《甲方乙方》、《不见不散》和《没完没了》;第四类是体现或多或少的民俗文化特点的大众文化片,满足更底层的普通民众出于传统的自发的通俗趣味,简称民俗型大众片,这一类型在目前的国内影坛还很不发达(或许所谓"第六代"或更年轻的导演的某些影片会突显这一点)。当然,这种分类是相对而言的,还有不少影片是跨类的,甚至是无法归类的。这样的影片文化分类的目的,在于突破通常的简单分类的局限,发现电影内部由多种文化因子复杂地渗透和组合,然而又多少具有特定规范的状况。每一种影片类型都有其大致可以相互区分的类型规范,各行其道,从而呈现出各自不同的美学特征和观赏效果。

如果这种大致的影片文化分类是成立的,那么,《行为艺术》在上述四个文化类型中的位置何在呢？显然,它应属于第二类,即高雅型大众片。它虽然主要是满足普通市民公众的感性娱乐需要,但不是以俗投俗,而是以雅化俗,力图让他们在高雅文化的娱乐中或多或少地得到某种精神的提升。这典型地表现在以下几点(正像我在前面已经指出的那样):首先,整部影片在一头一尾各设置了一次行为艺术活动,并且在情节进程中间几次穿插刘云的舞台演出场面,表明了高雅艺术的主导地位;其次,更重要的是,这种高雅艺术旨趣是贯串于郁林和刘云的生活过程始终的,甚至就是他们的生活的基本规范、预示和引导;最后,这样渲染高雅文化,目的一方面是造成令公众开心一乐的效果,另一方面也能让他们在娱乐之余得到精神陶冶和个性释放。影片结尾处刘云与郁林合作表演的双人爱情蹦极,既充满戏剧性和惊险、过瘾的感官刺激,又可以令人向往个体爱情自由,真可谓俗雅同至了。这可以说是带有高雅文化特色的大众文化,或是大众文化中的高雅文化。

这使我无法不得出一种观察:与人们通常设想的大众文化与高雅文化的相互分立、对峙甚至水火不容不同,高雅文化也可以成为大众文化的制胜法宝。90年代以来新兴的大众文化要想求取成功,固然可以像冯小刚等人

那样按市民通俗趣味去打造大众型大众片(如《不见不散》是其中颇具代表性的),但也可以像霍建起这样,凭借自己的高雅文化储存而专心制作高雅型大众片。单从理论上说,两者是可以各行其是、达到各自的完美境界的。但如果混淆这一点,遗忘了大众型大众片与高雅型大众片彼此的文化类型差异,就可能导致平庸或失败。张艺谋最近拍摄的《幸福时光》之所以未能满足公众的普遍期待而遭遇票房败绩,原因之一就是没有分清这两种影片文化类型的差异,其结果是:一方面没有彻底坚持自己从《红高粱》以来至《有话好好说》的高雅型大众片制作道路,另一方面又无法真正领会冯小刚们那种大众型大众片的通俗娱乐策略,从而造成明显的非雅非俗、雅俗不靠、雅俗悖逆窘境。他"拍的是大众文化作品,而媒体和电影企业在宣传攻势中也是按大众文化路径走的,但是,这种宣传的内容以及公众的美学期待中却又遗留了浓重的高雅文化美学标准,使得公众内心无意识地充满了对于张艺谋的高雅文化渴求,这就形成有意识的大众文化制作和宣传与无意识的高雅文化期待之间的巨大悖逆"①。作为"张艺谋神话"的主角,张艺谋凭借其在《红高粱》等影片中对"好看"或"观赏性"影片的美学追求,而有意无意地在八九十年代之交的中国内地电影的大众文化进程中扮演了开风气者或转换器的角色②,然而,当真正的大众文化潮流跟随他的脚步汹涌而至时,他却似乎一时迷失了方向,丧失了以往的原创力。这应了一句老话:开风气者不为师。重要的是对于影片的文化类型有明确的考虑和追求。这时候,像霍建起这样以清醒的高雅型大众片意识去拍片的导演,就是值得珍视和激励的了。

(原载《当代电影》2001年第2期)

① 参见拙文《〈幸福时光〉论争的启示》,《中国电影报》2001年1月18日第2版。
② 参见拙著《张艺谋神话的终结》,郑州,河南人民出版社1998年版,第267页。

Chapter 29 | 第二十九章

从无声挽歌到视觉动画
——兼谈大众文化对高雅文化的置换

看完影片《天上的恋人》(北京紫禁城影业公司、中国文联音像出版社和广西河池电视台于2002年联合摄制,蒋钦民导演,刘烨、陶虹、董洁等演出),不禁回想起几年前读过的东西小说原著《没有语言的生活》(《收获》1996年第1期),产生了将这两种媒介及不同的文化形态加以比较的兴趣。从杂志媒介到电影媒介、从高雅文化文本到大众文化文本,这中间究竟发生了怎样的变化?《天上的恋人》的摄制可以提供一些启示。

从杂志媒介(小说)到电影媒介,转换是必要的:原有的文字描写要转换为电影特有的视觉造型、人物动作和影像蒙太奇等。从《没有语言的生活》到《天上的恋人》,媒介转换确实完成了,观众可以借助银幕视觉形象观看到过去只能通过阅读文字而在头脑里想象的东西。读者读小说时,一边以眼睛识别杂志上的文字,一边在脑海里把文字的意义想象为活生生的画面,这种形象带有间接性,同时也体现了不确定性和无限变化性。而观众看电影就不一样了:他可以直接观赏银幕上活动的视觉画面及声音,所获得的形象具有直接性和逼真感;同时,由于电影由演员(通常是明星)表演,大部分以实景拍摄,因而比起读小说时的漫无边际的纵情想象,当然也就体现了较多的确定性和变化的有限性。小说中的王家宽、朱灵和蔡玉珍在不同读者的头脑里可以有不同模样,而一旦转换到电影中,观众就只能观赏由刘烨、陶虹和董洁扮演的人物了。读者的变动不居的个人想象在银幕形象面前不得不趋于固定。

指出小说与电影之间的这种媒介转换诚然是必要的,但问题在于,从小

说到电影之间的转换是否仅仅出于媒介需要？其实，无需特别留意，就可以从这部影片中看到，在纯粹的媒介转换之上，出现了值得注意的更多的改编因素。

首先来看人物。小说里的主要人物都移植到影片中，只是有些微变化：第一，小学教师张复宝与姚育萍夫妻，在影片中变成兽医站张站长（未婚）和她的姐姐。这一身份改动对剧情的影响不大，估计是为了顾及人民教师的"崇高"形象。第二，王家宽周围的伙伴本来多是恶人或小人，而到了影片里则都变成善良的或没有恶意的好人。这看来是要把小说里的敌意环境转变成童话般纯真的社群，符合有关电影的主导文化需求。第三，医生刘顺昌是个故事内叙述者，他更多地成为王家宽一家命运的见证人或反思者，但到影片里则被完全省去，因为全知全能的摄像机镜头似乎可以替代地充当这种见证人或反思者角色。第四，最重要的是，与小说里的朱灵心向家宽、大胆与他在草堆里待了一夜、有明显的女性主义反抗者意味不同，影片里的她虽同样漂亮多情，却处处被动和犹豫不决：既喜欢年轻憨直的家宽，又被富有文化的张站长深深地吸引，从而徘徊不定。这一形象的女性主义反抗者意味在影片里几乎完全消失了，原因可以想见：编导不想让文化层次不同的广大观众去拒绝这一特立独行形象，或者甚至以为她"作风不正"，而只需要创造一个美丽、多情、大胆而又轻信的令人喜爱、同情和怜悯的姑娘就行了。陶虹的表演当然比较合适地呈现了这一形象。第五，哑女蔡玉珍的角色改动相当明显：原来只是来村里推销笔，变成前来寻找丢失的哥哥，突出了兄妹纯情这一面，这可以以纯情感动观众；从不会写字，变成写一手好字，在山上山下到处书写标语，这增加了其灵气和文化程度；从为了得到王家宽而竭力赶走朱灵，变成处处为朱灵着想、最后毅然决定牺牲自己对王家宽的爱而成全朱灵。把蔡玉珍改造成美丽、纯情、善良、礼让的人，自然是要渲染一种浪漫喜剧氛围。

其次看场景。在小说里，故事发生在一个普通乡村，而影片则变成风景险峻而奇异的悬崖上的村庄。这明显是要以场景的观赏性吸引观众。同时，引人注目的是，影片在开头就增设了一个巨大的红色气球，它高高地悬挂、飘动在村子上空，吸引着村里的少年们。富于动感的红色气球起到如下

多重作用:第一,在色彩和器物形体上强化视觉观赏效果;第二,点出当前消费时代商业广告对于乡民生活的影响;第三,为王家宽及其伙伴的乡村生活提供取乐逗笑的对象;第四,最后为朱灵乘气球飞去、成为"天上恋人"提供一种自始至终贯穿全剧的连贯的器物铺垫。可以说,场景的上述两点变化的目的是突出奇绝可观性,并渲染出一种轻松活泼的浪漫喜剧情调。

再看事件。在构成故事框架的事件方面,影片的改编痕迹处处清晰可辨。例如,小说中王家宽的父亲王老炳是在玉米地除草时被黄蜂蜇瞎的,在电影中变成自己的猎枪走火误伤,引出正路过此地的哑女蔡玉珍,把她当成罪魁。这种改动的主要目的,是为了让主要人物之一的蔡玉珍一开始就出场,并且造成因语言而生的巧合和误会。值得注意的是,小说在写王家宽与朱灵相好时,突出的是朱灵的大胆和主动:当聋子王家宽在谢西烛家受到侮辱而走出时,"心头像爬着个虫子不是滋味。他闷头闷脑在路上走了十几步,突然碰倒了一个人。那个人身上带着浓香,只轻轻一碰就像一捆稻草倒在了地上。王家宽伸手去拉,拉起来的竟然是朱大爷的女儿朱灵。王家宽想绕过朱灵往前走,但是路被朱灵挡住了"。朱灵的主动有两个原因:一是确实有点喜欢王家宽,二是借此向父母的管束大胆宣战:"他们像两个落水的人,现在攀肩搭背朝夜的深处走去。黑夜显得公正平等,声音成为多余。"朱灵与王家宽在草堆里待了一夜,"朱灵像做了一场梦,在这个夜晚之前,她一直被父母严加看管。母亲安排她做那些做也做不完的针线活。母亲还努力营造一种温暖的气氛,比如说炒一盘热气腾腾的瓜子,放在灯下慢慢地剥,然后把瓜籽丢进朱灵的嘴里。母亲还马不停蹄地说男人怎么怎么地坏,大了的姑娘到外面去野如何如何地不好"。朱灵还大胆地向"占了便宜"的王家宽"狠狠地扇了一巴掌"。"她想今夜我造反了,我不仅造了父母的反,也造了王家宽的反,我这巴掌算是把王家宽占的便宜赚回来了。"而到了影片里,朱灵只是与王家宽在山间小道上玩自行车而已,不再有在草堆里待一夜的大胆越轨举动,这当然是为塑造朱灵形象服务的。

更为重要的是围绕语言所发生的事件的改动。"没有语言的生活"是小说表达的关键:正是由于瞎子、聋子和哑巴之间的语言不通,造成了其生活的不如意;同时,正是由于这一家在语言上的残缺,导致了他们与村里人

家及至与似乎整个社会的误会、隔绝和敌意。所以,当朱大爷领着朱灵来向王家宽对质时,两人的事情在语言能力正常的人那里是完全可以圆满解决的:"朱大爷说家宽,昨夜朱灵是不是和你在一起。如果是的,我就把她嫁给你做老婆算了。她既然喜欢你,喜欢一个聋子,我就不为她瞎操心了。朱灵抬起头,用一双哭红的眼睛望着王家宽,朱灵说你说,你要说实话。"但耳聋坏了大事。"王家宽以为朱大爷问他昨夜是不是睡了朱灵?他被这个问题吓怕了,两条腿像站在雪地里微微地颤抖起来。王家宽拼命地摇头,说没有没有……"形势急转直下,王家宽在又一次被朱灵打耳光后,失去了幸福。"王老炳说谁叫你是聋子?谁叫你不会回答?好端端一个媳妇,你却没有福分享受。"就由于王家宽的耳聋,好事在瞬间就变成坏事了。同样,由于不识字,他委托张复宝代笔向朱灵写的示爱信才会被张钻空子利用,从而导致朱灵投向张的怀抱。朱灵前来对王家宽表示感谢,被王误解为她要赖上他,从而引来王的厉声指责、绝交,促使朱灵自尽。"王家宽说你怀了张复宝的孩子,怎么来找我?你走吧,你不走我就向大家张扬啦。朱灵说求你,别说,千万别让我妈知道,我这就去死,让你们大家都轻松。"而正当蔡玉珍发现朱灵想自尽,及时地向其父报告时,由于蔡玉玲是哑巴,阻碍了他们之间的沟通:"朱大爷正在扫地,灰尘从地上冒起来,把朱大爷罩在尘土的笼子里。蔡玉珍双手往脖领处统一圈,再把双手指向屋梁。朱大爷不理解她的意思,觉得她影响了他的工作,流露明显的不耐烦。蔡玉珍的胸口像被爪子狠狠地抓了几把,她拉过墙壁上的绳索,套住自己的脖子,脚跟离地,身体在一瞬间拉长。朱大爷说你想吊颈吗?要吊颈回你家去吊。朱大爷的扫把拍打在蔡玉珍的屁股上,蔡玉珍被扫出朱家大门。"这里以及小说里其他事件的描写都有力地确证了一个道理:语言是人的生存方式本身,没有语言的生活就是没有幸福的生活。作家对语言与生活的本体性关系的揭示,确实有其独特之处,可以引人深思。而到了影片里,这种没有语言的生活不过是更多地成为了引来误会的笑料而已;而它的引人深思也早就是不可能的了:在电影院里尽管欣赏主人公们的喜剧性误会吧,何必呆在书桌前反思没有语言的生活的痛苦?

还有就是结局事件的改动。影片里的朱灵是被蔡玉珍真情感动而主动

乘气球飞走的,给观众留下令人感动的浪漫性飘逸画面和向往空间。目睹朱灵乘红色气球在青山绿水间渐行渐远、飘升而去的浪漫场景,简直像是在欣赏一场前所未有的丰富的视觉盛宴。而在小说中,朱灵却只是选择了含羞且含怨自尽,并且以自己的腐臭尸体向负心汉张复宝复仇。"第五天清晨,张复宝一如既往来到学校旁的水井边打水。他的水桶碰到了一件浮动的物体,井口隐约传来腐烂的气味。他回家拿来手电,往井底照射,他看到了朱灵的尸体。张复宝当即呕吐不止。村里的人不辞劳苦,他们宁愿多走几步路,去挑小河里的水来吃。而这口学校旁的水井,只有张复宝一家人享用。朱灵死了五天,他家就喝了五天的脏水。""那天早上学校没有开课。在以后的几天里,张复宝仍然被尸体缠绕着,学生们看见他一边上课一边呕吐。而姚育萍差不多把黄胆都吐出来了,她已经虚弱得没法走上讲台。"这一改编的必要性相当明显:一是可以避免观众产生生理和心理反感,二是可以追求一个浪漫性与喜剧性的结尾。

　　随着朱灵的"乘风归去",二女争夫的好戏终于有了显然令观众满意的结局:美丽而善良的哑女将与聋子王家宽过上幸福生活,一家人安居在视觉场景秀美奇异的悬崖顶端。但原小说所竭力强化的则是因朱灵自杀而生的神秘仇怨对王家后来凄凉命运的决定性控制力。"他们在门前仔细听,那个奇怪的声音像是来自屋后,他们朝屋后走去,走进后山那片桃林。蔡玉珍看见杨凤池跪在一株桃树下,用一根木棍敲打一只倒扣的瓷盆,瓷盆发出空阔的声音。手电光照到杨凤池的身上,她毫无知觉,她双目紧闭口中念念有词。蔡玉珍和王老炳听到她在诅咒王家宽。她说是王家宽害死了朱灵,王家宽不得好死,王家宽全家死绝……""蔡玉珍朝瓷盆狠狠地踢,瓷盆飞出去好远。杨凤池睁眼看见光亮,吓得爬着滚着出了桃林。王老炳说她疯啦。现在死无对证,她把屎呀尿呀全往家宽身上泼。我们穷不死饿不死,但我们会被脏水淹死。我们还是搬家吧,离她们远远的。"这种神秘仇怨的力量是如此强大,以致王老炳被迫做出全家搬迁到河对岸与世隔绝的重大抉择。当然,这种仇怨终究要追溯到王家宽那没有语言的生活上:他连正常的听觉能力和识字能力都没有,怎么谈得上生活,更何况幸福生活呢?

　　与世隔绝不仅没有带来好运,反而让语言宿命变得更令人恐怖和绝望

了。小说结尾段落是这样的:"又过了一年,蔡玉珍生下一男孩。男孩出生时没有啼哭,男孩长着一双大眼和一对大耳,显得十二分的可爱。但是慢慢地,蔡玉珍发现了问题,男孩空长了眼睛、嘴巴和耳朵,他又瞎又聋又哑,连咿咿呀呀的声音都发不出来。蔡玉珍发现这些问题之后,她的耳边突然回响起一首歌谣:蔡玉珍是哑巴,跟个聋子成一家,生个孩子聋又哑。声音仿佛从河那边飘过来。她想我们还是没有离开他们,我们被他们说中了,她像王老炳那样胡思乱想,想着想着实在想不下去了,她就如一匹被人骑过的伤心的老马,对着她怀中的小马仔,说那些谁也听不懂的话。"瞎子、聋子、哑巴组合起来的家庭,诞生的竟是又瞎又聋又哑的新一代。多么令人沉痛、令人悲凉无语的语言悲剧!蔡玉珍和她的家人难道就注定了只能在这无声挽歌的伴奏下伤心地生活下去,而且看不到发生改变的哪怕一丝希望?

与这种语言宿命不同,影片以浪漫结局告诉人们:由瞎子、聋子、哑巴组成的一家人,尽管没有正常的语言沟通,却由于彼此拥有真情,终究能过上幸福生活。由满溢阳刚气的帅小伙王家宽与美丽而纯真的姑娘蔡玉珍组成的家庭,在富于同情心的观众的愿望中当然应当是幸福的!这是小说与影片在修辞效果追求上的一个突出区别。此外,出于同样的原因,影片还省略了王家挖祖坟、搬家到对岸从此与世隔绝、蔡玉珍被强奸并生下一个五官健全但瞎聋哑全占的婴儿等过程。不妨替影片编导想一想:这些很容易令人对生活产生悲观感受的事件,如果在银幕上和盘托出,显然与现成主导文化倡导的规范不尽相合,与大众文化的感性愉悦功能不符,从而与影片的浪漫生活主旨不适宜,甚至形同水火,因而被不无道理地隐去了。

最后看情调。在人物、场景和事件上的改动,必然导致整个文本情调的变化。如果说,小说通过发生在瞎子、聋子和哑巴之间的没有语言的痛苦生活过程,上演了一出在无声挽歌的伴奏下发生的冷峻甚至冷漠的人生悲剧,读来令人掩卷沉思,对语言的权力深感震惊,那么,影片则是竭力勾勒富有视觉观赏性的浪漫人生喜剧动画,看后让人在轻松与愉快中忘却生活中的沉重与苦痛。

一般说来,单就电影这种大众文化本身的特点看,《天上的恋人》对《没有语言的生活》的改编基本上是无可非议的,也就是合情合理的。你要制

作大众文化,就得如此办。还能够有更好的娱乐大众的办法吗?就观赏效果来看,这部影片甚至可以说获得了成功。不过,发生在小说与影片之间的种种变化,触及到我国当前高雅文化与大众文化之间的关系问题,有必要进一步考虑。

高雅文化与大众文化之间有明显分别吗?如果有,又在哪里?这是人们常以为了解其实未必清楚的一个问题。《没有语言的生活》把瞎子、聋子、哑巴写到一起,这可能是中国小说史上前所未有的一种新写法。应当讲,关于瞎子、聋子和哑巴等语言残障人物,早已有人分别写过了。但是,将这三种语言残疾人放在一起写,他们中的每一个人都是另一个人的器官,在情节设计上是独特的和成功的。无论作家写这篇小说时的动机或初衷究竟如何,小说文本提供出来的现实本身应具有某种确定性:以具有原创性和个性化的描写去传达个体的理性沉思、文化启蒙和社会关怀。这一文本现实足以让读者陷入反思:正像瞎子王老炳、聋子王家宽与哑巴蔡玉珍在幸福生活梦想破灭后走向与世隔绝的孤寂生活那样,没有语言的生活其实是痛苦的或反人性的。显然,作家可能想借此传达一个带有个性特点的属于高雅文化的表现性意图:反省语言在生活中的权力及其具体运作方式,追究语言与人性的深层联系。至少,读者可以从文本中读出这类高雅文化理念。我阅读这篇小说时,感受到的就是生活中不能承受的无语言沟通状态、令人不堪回首的无声的冷漠与悲凉。这样的个性化表现和社会关怀对高雅文化来讲是正常的。

然而,电影从总体上看不是高雅文化,而是属于大众文化。大众文化是工业化和都市化以来特有的文化形态,着重借助大众传播媒介而为数量众多的市民生产富于日常感性愉悦的东西。市民看电影,首要地寻求的不是理性沉思或文化启蒙,而是令人赏心悦目的视觉效果,是观赏的轻松和愉快。如此看,《天上的恋人》对小说的改编就属于大众文化对高雅文化所作的一次必要的修辞性调整,这种调整包含了增减、显隐、变形等多方面的修辞变化。简要说来,影片体现了如下文化修辞法则:第一,主要人物除了沿袭小说中的那种美丽外形以外,其性格也不宜女性主义式地特立独行(如小说中朱灵与王家宽在草堆里待一夜以反抗父母管束、自杀在张复宝水池

里以报复张），而是要清纯、可爱并且富于浪漫情趣（如影片中蔡玉珍主动"礼让"、为朱灵与王家宽布置新房、朱灵在感动后乘气球飞升等），同时还要善良、充满同情心等，这些都是要投合市民的流行审美趣味。第二，场景不宜平常而要奇绝（悬崖上的村庄），富于视觉造型性和表现性（红色气球），以便营造浪漫喜剧风味，从而吸引追新求奇的国内外观众。第三，事件安排首要地要服从于视觉观赏效果而不是内心的理性沉思，因为市民观众去电影院主要是找乐，在找乐之余能有那么一丁点思考就不错了。第四，情调上不再是谱写无声的生活歌谣，而是演奏浪漫的人生恋曲，因为大众文化不大相信真切的人生痛苦，而宁可沉迷在无功利的快乐世界中。这样，上述修辞上的转换，"成功"地导致原来由小说承载的高雅文化的无声悲歌转向大众文化的浪漫的视觉动画，由此拉开了大众文化与高雅文化之间的距离。

也许有人会单从商业角度解释改编的原因：小说是语言艺术，要求读者沉思；而电影是银幕商品，要追求票房。我觉得不完全是这样。在今天，无论是小说还是电影，都是文化产业的产品，都具有商品与艺术双重性。就是说，它们都是艺术与商品的混合物，只不过，相比起来，常常归属于不同的文化形态而已：借助报纸杂志媒介发表的小说更利于传达富于个性和理性沉思特色的高雅文化，而运用摄像机拍摄的影片更有可能传输令人赏心悦目的大众文化。刘恒的中篇小说《贫嘴张大民的幸福生活》（《北京文学》1997年第10期）被先后改编成电影《没事偷着乐》和同名电视剧，就是一例。我读小说时体会到一种类似黑色幽默的那种苦中作乐感受，想笑却又笑不起来，禁不住回头品味张大民因在生活中丧失分量而引发的沉重感；看电影时感觉这沉重感在减去分量，变得轻飘飘；而看电视剧时，张大民的贫嘴与憨态就更是吸引了大部分注意力，他生命体验中那份不能承受之轻与重仿佛快被稀释完了。显然，视觉主导的赏心悦目冲击或消解了语言阅读和沉思带来的想象的生命沉重感。《天上的恋人》的改编效果也大体相当：为着视觉上的浪漫效果而敢于牺牲理性思考的沉重。可见，媒介的差异确实带来了文化形态的不同（当然不能忽略另一面：报纸杂志媒介也可以传达大众文化，如金庸，而影视媒介也可以表现带有高雅文化的某些特点的大众文化）。

不过,高雅文化与大众文化确实是相对的和可以置换的,不能加以绝对化理解。小说《没有语言的生活》能被顺利地改编成电影《天上的恋人》,以及刘恒《贫嘴张大民的幸福生活》的影视改编,本身就是实例,显示了高雅文化与大众文化之间的差异的相对性和可变性。它们表明:高雅文化与大众文化之间确实存在分界线,但这种分界线不等于恒定不变的鸿沟,而往往只是忽显忽隐且又相互缠绕的闪烁不定的变线,因为,这两种文化都不得不受制于特定时段的文化语境状况。例如,追新求奇就是如今这两种文化都悉心求索的。小说把瞎聋哑三人写到一起是如此,因为以前没有人这样写过,这样写本身就是创新,就会吸引读者;电影进而增加悬崖上村落、红色大气球及乘气球飞升等也是如此,也由于没有人这样拍过,而这样拍了就是原创。作家和影视导演分别刻画"贫嘴"时也都是如此:突出语言调侃或语言狂欢在日常生活中的强大冲击力。在揭示语言在生活中的作用方面,两篇小说有异曲同工之妙:东西强调贫于语言(无声)的生活痛苦,刘恒突出富于语言(贫嘴)的生活幸福。而电影和电视都在这方面做足了文章,只是引向不同的表现性目的:小说更善于让读者自己去反思生活的不堪承受的沉重,影视更喜欢让观众领略生活的任何痛苦都可以化解的轻快。这样说当然也只是相对的。可以说,小说与电影两者本身不见得谁就比谁高明,关键是看具体文化语境中的具体表现。

无论如何,《天上的恋人》从小说到影片的形成过程,为理解当前我国大众文化对高雅文化的置换以及两者间的复杂关系提供了一个有意义的范本。这里虽然仅仅着重考察由小说的听觉主导到影片的视觉主导的置换而不能顾及其他方面,但它本身就已经可以揭示大众文化与高雅文化之间的一个典范性差异了。20世纪50年代以来的中国电影,一向是视觉再现性占主导地位,服从于以文学占主流的传统写实美学的真实性要求。而进入80年代,张艺谋先后通过《黄土地》和《红高粱》提出了独特的视觉表现性第一的新型美学主张,首次非同一般地突出视觉本身的意义表现力量,显示出与文学及其代表的传统写实性美学决裂的姿态。"陕北高原的土通常是浅白或淡黄色的,但《黄土地》却特别突出一种浓重的黄色基调……最初剧本写的是青山绿水的南泥湾,也没有突出黄土地之'黄'。而张艺谋拍摄

时,为了专门突出黄色的表现力,采取了一系列特别措施,如选柔和外景光线、运用长焦距镜头、排除绿色、用高地平线构图以使黄土地占据主画面等等。正是这样,黄土地才显示出人们此前在影片中从未见过的独特的黄色'美'来,形成视觉上的震惊和惊奇效果,对于海内外观众产生了奇异而强大的冲击力,极大地助成了中华民族文化反思和历史批判题旨的实现。也就是说,黄土地的奇异的和富于冲击力的色调,并不仅仅是可有可无的纯形式因素,而具有直接左右'内容'的修辞力量:它为整个影片文本的意义定下了一个情感或意义基调,使得始终结合深沉、博大而富有生机的黄土地从事中国文化和历史的反思成为可能。"而到了几年后的《红高粱》中,张艺谋更变本加厉地"刻意追求红偏黄效果,给人以鲜亮、热烈、火热感觉",形成了中国电影史上几乎空前绝后的强大的视觉盛宴。① 随着张艺谋等开创的"视觉表现性第一"原理的深入和扩散,当代电影人对视觉表现的异常重视也就变得见惯不怪了。《天上的恋人》由无声的挽歌向视觉动画所作的置换,就是在这种视觉表现性语境下仿佛自然而然地运作成的。这种置换的自然而然正说明:"视觉表现性第一"原理已经成为当前我国大众文化与高雅文化相分离的普遍性修辞法则之一了。我有理由担心,这一原理的无节制推进有可能导致中国电影遁入"唯视觉表现性"绝境。"唯视觉表现性"意指那种不顾意义呈现(如对生存体验的理解、故事逻辑、理性反思和历史真实等)而单纯突出视觉表现效果的修辞方式。当今电影正体现出放纵"唯视觉表现性"的趋势。

 对此,作为一个喜欢读小说而又时常看电影的人,我又能说什么?一面观看在视觉动画中飘逝而去的"天上的恋人",一面又像蔡玉珍那样对着怀中的小马仔唱着谁也听不懂的无声的语言与生活挽歌?我的心难免涌动起一股有关文学的"乡愁"。毫不怀疑,文学与影视、高雅文化与大众文化在彼此较量的过程中注定会继续走自己的路;不过,我清楚地意识到,文学的路标上绝不会像电影那样标明"视觉表现性第一"原理,而电影也不会像文

① 参见拙著《张艺谋神话的终结》,郑州,河南人民出版社 1998 年版,第 197—198、207—211 页。

学那样竖起生存体验、自由想象、理性反思和历史真实等大旗。其实,包括电影和文学在内的各门艺术,无论自身具有怎样的媒介特点和文化形态,都无法绕开同一个问题:如何运用合适的媒介方式和文化形态去表现人的活生生的生存体验?具体媒介方式和文化形态的选择与运用可能有其审美合理性与市场合理性,但是,它们只有服务于表现活生生的生存体验时才真正有力量。

(原载《当代电影》2003年第1期)

Chapter 30 ｜第三十章

潮头过后见平缓

——第八届大学生电影节部分影片印象

第八届大学生电影节已于今年 5 月 12 日落下帷幕。参赛的国产影片共 28 部,其中故事片 22 部,其余的如科教片和美术片等 6 部。在近半个月的时间里,首都数十所高校的大学生们对国产电影倾注了青春的热情和期待,并对如何发展国产电影提出了种种意见和建议。许多充满共鸣的观看场景和与电影人的对话场面都令人感动和难忘。同时,这些信息又透过电视和报刊等媒体传达给各界,引起了更为广泛的社会关注,激发起人们对中国电影以及整个文化的热情和兴趣。这些无疑使人看到了国产电影继续发展的希望所在。这表明,大学生参与电影,无论对于电影本身还是对于社会文化的发展,都具有积极的意义。

在这里,我只想谈谈个人观看参赛故事片的初步印象。如果说,90 年代的中国电影曾经激荡起来势汹涌的分流与互渗潮流,使得中国电影在大众文化、主导文化和高雅文化等方面同时呈现出新的发展气象,那么,在此新世纪之初,这种明显的创新势头似已渐趋平缓,转而体现出一种平流中的循序演进。这一点从这次电影节的参赛影片中可以集中地感受到。对此,我想从类型初具、文化沟通突显、喜剧性转向和回到日常性四方面谈点初步感想。

一、类型初具

我这里说的影片类型,是指当代中国内地影片的文化类型。这与通常

商业片类型的划分应有所不同。商业片类型主要是指影片故事的题材(或内容)类型,如警匪片、枪战片、言情片、网络片、伦理片等。而我这里所说的影片文化类型,则主要是从文化分类入手的。在我看来,文化是指一定的符号表意行为及其产品,而一定时段的文化应是一个容纳多重层面并彼此形成复杂关系的结合体。就当前中国内地的文化状况来看,可以发现文化的如下四个层面或类型:一是主导文化,即以群体整合、秩序安定和伦理和睦等为核心的文化形态,代表政府及各阶层群体的共同利益;二是高雅文化,代表占人口少数的知识界的理性沉思、社会批判和美学探索旨趣;三是大众文化,运用现代大众传播媒介制作而成,尤其注重满足数量众多的普通市民的日常感性愉悦需要;四是民俗文化,代表更底层的普通民众出于传统的自发的通俗趣味。从文化价值看,这四个层面本身无所谓高低之分、贵贱之别,关键看具体的文化过程或文化作品本身如何。每一层面都可能出现优秀或低劣作品,无论它是主导文化和高雅文化,还是大众文化和民俗文化。电影是以电子媒介为主的、可以大量复制并作用于大量受众的综合艺术,它基本上是属于大众文化类型的。如果说在20世纪90年代以前,中国内地电影的文化分类尚未鲜明的话(可以说更多地属于以知识分子的文化启蒙旨趣为中心的高雅文化),那么,从90年代开始,这种分类就逐渐地趋于完成了。这一点想来没有多少争议。

但是,至今容易混淆或悬而未决的一点是,在电影这种大众文化内部,是否还存在着更复杂而具体的文化类型呢?也就是说,对于电影这种大众文化,是否还可以作进一步的文化分类呢?我想是可以的。更应该看到,即便是在具体的大众文化作品中,其他各种文化类型如主导文化、高雅文化和民俗文化的某些因子也会参与进来,使得大众文化内部形成多种多样的存在状况。如果从多种文化类型在大众文化中复杂地组合的角度看,影片至少可以有如下四种类型:第一类是带有明显的主导文化取向的大众文化片,主要通过银幕形象而寻求社会公众的群体整合、秩序安定和伦理和睦等,简称主导型大众片,如《重庆谈判》、《开天辟地》、《生死抉择》;第二类是带有高雅文化特色的大众文化(或精英文化)片,旨在传达影片制作者所拥有或向往的知识分子的理性沉思、社会批判和美学探索旨趣,简称高雅型大众

片,如《活着》、《秋菊打官司》、《黑骏马》、《巫山云雨》;第三类是呈现毫不遮掩的或彻底的大众文化取向的大众文化片,竭力投合普通市民的日常感性愉悦需要,简称大众型大众片(或者就叫大众片),典型的如冯小刚执导的贺岁系列片《甲方乙方》、《不见不散》和《没完没了》;第四类是体现或多或少的民俗文化特点的大众文化片,满足更底层的普通民众出于传统的自发的通俗趣味,简称民俗型大众片,这一类型在目前的国内影坛还很不发达(或许所谓"第六代"或更年轻的导演的某些影片会突显这一点)。当然,这种分类是相对而言的,还有不少影片是跨类的,甚至就是无法归类的。这样的影片文化分类的目的,在于突破通常的简单分类局限,发现电影内部由多种文化因子复杂地渗透和组合而又多少具有特定规范的状况。每一种影片类型都有其大致可以相互区分的类型规范,各行其道,从而呈现出各自不同的美学特征和观赏效果。①

如果这种大致的影片文化分类是成立的,那么,经过多年来的摸索,今年的中国影片可以说已经类型初具。所谓类型初具,是说这些影片体现了不同的文化类型,这些类型已经初步具备各自的独特特征。

首先,属于主导型大众片的是《相伴永远》、《毛泽东和斯诺》、《芬芳誓言》和《英雄郑成功》。这类影片的主导文化功能(如教育作用、伦理感化功能等)是十分突出的,但又格外注意体现大众文化特有的娱乐性,从而形成主导文化的教育功能与大众文化的娱乐功能相融合的特征。《相伴永远》描写蔡畅和李富春的革命与爱情故事,注意刻画这对著名革命家夫妻的平凡而动人的情感活动;《毛泽东和斯诺》则突出这两位异国"英雄"之间的相互吸引情怀;《芬芳誓言》传达的是台湾人心系祖国大陆的"主旋律",但又精心探索了大众文化式的表现方式:真实人物充当演员、鲜明的纪实性、以外国歌曲串联起男女主人公的漫长而忠贞的爱情故事等;同样是与台湾回归主题有关,《英雄郑成功》则竭力渲染郑成功独闯虎穴平定叛军的英勇豪情,其中不乏英雄的英武与巾帼的侠义场面。这表明,努力摈弃单纯的说教而注入大众文化的娱乐内涵,已成为主导文化的经常而又合理的选择。换

① 参见拙文《高雅型大众片与影片文化类型》,《当代电影》2001 年第 2 期。

言之，审美感染成为主导文化确立和巩固自身领导权的法宝。

其次，可以划归入高雅型大众片的，应有《蓝色爱情》、《玻璃是透明的》、《菊花茶》、《夏日暖洋洋》、《月蚀》、《一曲柔情》、《刘天华》等。与主导型大众片更倾向于主导文化不同，这些影片的共同特色是竭力维持高雅文化与大众文化之间的张力和平衡。这一点在《蓝色爱情》里尤其突出。它虽然主要是满足普通市民公众的感性娱乐需要，但不是以俗投俗而是以雅化俗，力图让他们在高雅文化的娱乐中或多或少地得到某种精神的提升。这典型地表现在：其一，整部影片在一头一尾各设置了一次行为艺术活动，并且在情节进程中几次穿插刘云的舞台演出场面，表明了高雅艺术的主导地位；其二，更重要的是，这种高雅艺术旨趣是贯串于邰林和刘云的生活过程始终的，甚至就是他们的生活的基本规范、预示和引导；其三，这样渲染高雅文化，目的一方面是造成令公众开心一乐的效果，另一方面也能让他们在娱乐之余得到精神陶冶和个性释放。影片结尾处刘云与邰林合作表演的双人爱情蹦极，既充满戏剧性和惊险、过瘾的感官刺激，又可以令人向往个体爱情自由，真可谓俗雅同至了。这可以说是带有高雅文化特色的大众文化，或是大众文化中的高雅文化。

再次，大众型大众片，如《一声叹息》、《卧虎藏龙》、《刮痧》、《走到底》和《拯救爱情》等。这类影片与高雅型大众片容易混淆，因此需要略加区别：高雅型大众片既追求高雅艺术性又不忘商业通俗性，或者索性把高雅文化作为大众文化的制胜法宝，从而在两者之间保持一种必要的张力、置换或平衡；而大众型大众片则以明确的商业性／大众性为基本的追求目标，按照大众文化的类型进行制造。《一声叹息》讲述中年作家梁亚洲陷入与妻子和情人李小丹的三角关系泥淖而难以自拔的故事。这里的中年人三角关系或婚外恋纠葛，著名影星张国立、徐帆和刘蓓的出场，成了影片的两个主要卖点。三角婚恋纠葛可以打开观众的日常封闭的欲望闸门，在幻想或想象中设身处地地体验个人情感的自由，但与此同时，也没有忘记让他们随即品尝到这种自由所带来的无尽烦恼、痛苦和悔恨。既是放纵也是规劝，既有对理想的热烈想象也有对现实的沉重认可，加上公众充满观看的欲望和期待，这正可以保证这种大众型大众片得以可持续生产。《卧虎藏龙》的对白、表

演及故事编排等,应当说并没有多少新颖之处,甚至其爱情表白(对话)常常显得虚假(我禁不住想:这难道是中国人能说的话吗?),但由于武打设计新颖别致(如李慕白与玉娇龙在竹林上的武打场面),市场定位在外国观众对于东方文化的异国情调的好奇心,因此能取得精彩的观赏效果(外国观众不会像中国观众那样提出是否"真实"的问题)。

最后,民俗型大众片在目前虽然还极不发达,但仍然贡献出《益西卓玛》这类刻画藏族民风民情的影片。这部影片描写了主人公益西卓玛同三位男人之间的复杂的感情纠葛,显示了宗教、世俗权力和马帮等多重力量对普通藏族妇女生活的交错影响,由此刻划出典型的藏族民俗生活片。自从《黄土地》和《红高粱》先后将陕北婚嫁民俗加以描写以来,曾经出现过争相展览中国民俗的影片潮流,这种潮流后来陷入一种单纯展览民俗奇观的偏颇而遭到冷遇和批评。可以预料,在未来一段时间里,还应当会出现以新的方式讲述汉族及其他民族的民俗状况的影片。

上述类型划分应是相对的,因为有的影片(或许还是优秀影片)极有可能越出一般影片分类而涵摄全部四类特点。无论如何,中国内地影片的文化类型,从过去的较为单调到如今的类型初具,体现了当前文化语境中的多重力量对于电影的多方面的和相对稳定的规范化要求,传达了电影界的新进展。不同的影片类型本身并不一定代表审美价值的高低,而不过表明了影片在文化类型划分上呈现的差异而已。从理论上讲,每一种影片类型都可能出现价值高或低的作品。

二、文化沟通突显

此次参赛的国产片,从不同方面突出地显示了一个带有普遍性的共同意向:文化沟通。这里的文化沟通,是指具体而多样的文化状况之间既相互差异又相互融会的情形。这种文化沟通状况在影片中呈现出复杂而多样的面貌。

简要说来,这种文化沟通包含如下方面:第一,中外文化的沟通。《卧

虎藏龙》在以电影方式向世界普及中国文化传统、寻求中外文化沟通方面引人注目。它虽然是华语武打片,但从一开始就有十分明确的市场或观众定位:面向外国观众。而吸引他们的正是中国武侠文化中的特殊而微妙的蕴涵,这一点正可以投合当前全球性语境下外国人对于中国异国情调的好奇心,这种好奇心难免与当前的消费文化潮流渗透在一起。《刮痧》则直接把三代中国人置放到美国文化语境中,让他们承受中西文化之间的差异的煎熬,并由此而探索这两种文化相互沟通的可能性。第二,都市文化与乡村文化的沟通。中国都市和乡村的文化差别是显著的,而这种城乡文化差别在人们生活中的投影是深重的。《蓝色爱情》在展示大连都市风光的诱惑力的同时,描写了李文竹和马白驹这对恋人为了从乡村返回都市而体现的顽强的生存能力,揭示了潜藏在他们心中的强烈而持久的都市情结。在《玻璃是透明的》中,"小四川"等外地农村人去现代化大都市上海寻找人生梦想,经历了种种困苦和焦虑。《菊花茶》中城市姑娘与具有农民特征的铁路工人的爱情与婚姻经历,剥露出城乡文化的差别引起的苦痛,使人品尝到两者相互沟通的馨香。这些描绘可以令人领略当前中国社会中都市文化与乡村文化间的冲突引发的焦虑以及对其融会的探寻。第三,内地文化与边地文化的沟通。尽管《卧虎藏龙》和《菊花茶》分别勾勒了藏族边地风貌,但边地文化在那里仅仅是作为背景而存在的,而《益西卓玛》则致力于从内地文化的视野去直接观照和理解藏族文化,试图揭开笼罩在这种少数民族文化上的神秘面纱。第四,正体文化与怪异文化的沟通。正体文化是指符合当前正统或统治性规范的文化形态,而怪异文化则是指新兴的或异常的文化形态。《夏日暖洋洋》和《月蚀》尝试把视角投向平常被忽略的新异文化群落,在显示其沉郁基调的同时,力图证明其存在的合理性和某些价值。我们可能无法认同影片所显示的价值观,但需要对其加以阐释和理解,由此探索其可能存在的认识价值(由此帮助我们认识生活中已经存在或正在发生的一些东西,而如果这些东西被忽略,则难以对生活做出完整的理解)。此外,从《一声叹息》和《一曲柔情》可以见出传统文化与现代文化的沟通,由《无声的河》可发现正常文化与非常文化(残疾人文化)之间的沟通。

三、喜剧性转向

　　这里的喜剧性转向,主要不是指《考试一家亲》和《美丽的家》等喜剧片的出现,而是特地就《玻璃是透明的》的新探索而言的。

　　与前几年在《无人喝彩》和《大撒把》等影片中突出生活的悲剧性内涵,让人感受沉重和苦涩不同,导演夏钢在《玻璃是透明的》里转而寻求以喜剧的方式叩问当下生活变化,或者是向过去诀别。如果说,悲剧性是与严肃、凝重、艰难的人生抗争相联系的话,那么,喜剧性则是力图变严肃为诙谐,化凝重为轻松,赋予原本艰难的抗争以合理化内涵。"小四川"这一人物,无论在长相还是语言、行为和情感等方面,都明显地流溢出这种喜剧性。他听从父亲的教诲,从四川到上海打工,希望混出个模样来。个子瘦小,为人随和、谦卑、机灵,对老板的指令总是奉若神明、诚惶诚恐地执行。影片一再重复安排他于匆忙和惶恐中碰上透明的玻璃墙,落得个倒霉样,引人发笑,集中展示出这种喜剧性含义。这是在以一种类似旁观者的眼光告诉人们:在现实生活中你无论如何专注和努力,都不过是渺小、可怜或卑微的,重复着一种既定生活样式而已,每一个观众都可能比你高明和超脱得多;但与此同时,由于你的专注和努力在你个人的生活中是不可重复的和独一无二的,并且与当下观众的日常生活经历有某种类似,因此,你的每一次努力和挫折都难免引起观众的同情和共鸣,使得他们的笑声里夹带着明显的善意。同时,"小四川"所说的话语,能将四川方言中蕴藏的喜剧性因素发掘出来(尽管我认为这还做得不够),从而对上述喜剧性特征有所加强。

　　这种喜剧性转向的出现,虽然还只是开头,但毕竟珍贵:它表明中国内地电影界在都市电影或城市电影方面正开始形成相对成熟的富有旁观者冷峻和幽默感的审美表现方式。

四、回到日常性

日常生活,通常是与理想生活和精神生活概念相对而言的。与理想生活强调人应当如此的生活观念、精神生活专指人的内心生活不同,日常生活主要是指包含物质过程的实际如此的个体生活状况,其特点是:以饮食男女或衣食住行为主要任务,往往同一行为方式形成单调的重复,人不得不经常处理琐细事件等。与前几年的影片大都注重讲述重大历史事件中的重大人物不同,这次参赛的不少影片不约而同地注意刻画日常生活的平常、粗朴或低俗特征,使人获得一种感受:日常生活的重要性明显地增强了。与那些注重美化或理想化日常生活的影片不同,《美丽的白银那》使人感受到农村日常生活的真实的残酷性和沉重性。《夏日暖洋洋》、《月蚀》和《走到底》则把触角伸向生活在底层的都市青年的日常状态,展示其认真、严肃却又总是不成功、不幸的生存竞争。这样的影片可能会让观众更多地领略日常生活的沉郁或黯淡而不是其亮色,这难免遗憾;在感叹它们的残酷的真实具有某种合理内涵的同时,我以为更需要呼唤一种对这种真实的冷峻批判、对希望的呈现以及追求热忱。

以上我从个人角度对第八届大学生电影节部分参赛影片谈了点粗浅感受。明显的创新势头已经趋缓,这并非坏事,因为电影的发展不能单纯比照经济增长的高速指标。电影虽然是文化产业或商业,但同时也是艺术,而艺术是需要探索(包括失败的探索)以及较长时间的积蓄的,需要按照商业和艺术这双重规律去运作。急躁和冒进无法促进电影的繁荣。我以为,这种潮头过后的平缓局面不仅不令人悲观失望,反而让人见出了中国电影界的某种成熟趋向。克制创新的浮躁而沉潜于生活体验、对这种生活体验作冷静的阐释和理解、探索新的合适的电影形式并加以表现,这或许正是发展中国电影的一条必由之路吧。

<div style="text-align:right">(原载《电影艺术》2001 年第 4 期)</div>

Chapter 31 ｜第三十一章
多元汇通与成型
—— 第九届北京大学生电影节部分影片观感

以"青春激情、学术品位和文化意识"为特色的北京大学生电影节,在2002年第九届时是否会呈现一种新面貌呢?今年4至5月间,我像去年那样充任北京大学生电影节评委会主任,得以有机会在一周时间里集中观看电影节上参赛的国产新片。对去年的影片,我曾谈过如下感受:"如果说,90年代的中国电影曾经激荡起来势汹涌的分流与互渗潮流,使得中国电影在大众文化、主导文化和高雅文化等方面同时呈现出新的发展气象,那么,在此新世纪之初,这种明显的创新势头似已渐趋平缓,转而体现出一种平流中的循序演进。"我还把这种"平流中的循序演进"具体归纳为四方面:"类型初具、文化沟通突显、喜剧性转向和回到日常性"。[①] 而与去年相比,今年的感觉则有了一些不同:"平流中的循序演进"已经和正在被多元化类型格局及其成型所取代。也就是说,今年的参赛片显出多元化类型格局并趋于成型这一新景观。

一、文化类型片的多元汇通

与去年的主导文化、高雅文化、大众文化和民间文化等多种文化类型片同时出现、共同存在不同,从今年的影片中可以见出一种新的汇通趋势,这

[①] 参见拙文《潮头过后见平缓》,《电影艺术》2001年第4期。

尤其表现在主导文化、高雅文化和大众文化之间的多元汇通上。《高原如梦》(中国电影集团公司出品,周友朝和尚敬执导)和《聊聊》(中国电影集团公司出品,陈国星执导)在这种多元汇通方面的表现令人兴奋。在《高原如梦》里,主人公于小北是个新兵,他聪明、敏锐、能干但又莽撞、任性、不守纪律。这样的另类人物及其成长似乎是以往"第六代"高雅文化片里常见的,而在主导文化片里则很少出现。影片以他为主人公,并且把他置放在部队环境里加以刻画,这种题材本身就是上述两种文化片融汇的产物。而当这种融汇呈现出突出的观赏与娱乐效果时,影片中就显然已经汇入了大众文化片特有的因素了。确实,影片细致而深入地描写了于小北与老兵在执行艰巨任务过程中的生死考验及相互沟通,并且使得主导文化片有关军人爱国、肩负责任、富于牺牲精神的叙述,与高雅文化片的那种个人成长和个性描写,以及大众文化片的那种观赏性与娱乐性追求,形成一种合理的融汇。这就造成了主导文化的高雅化、高雅文化的主导化,以及主导文化的大众化等及其相互汇通,产生了强烈的电影修辞效果。

《聊聊》也写了军人,但出人意料的是,它让一个脾气固执的、需要护理的离休老军人(雷恪生饰演)与即将出国的、需要用钱的漂亮女大学生(胡可饰演)奇特地组合到一起,展开了本来迥然不同的两种人之间的对手戏。他们经过一连串的顶撞、较劲、偏见或误会等,终于实现了两代人的沟通。在这里,主导文化所擅长刻画的热爱祖国、富于献身精神、坚贞不屈等品质,与高雅文化欣赏的个性、开拓、自由等意味,也最终形成奇妙的融汇。另外,与剧情进展紧密相连的疗养院、大海及北方沿海城市等奇异风光的描写,也增强了影片的观赏性。这样的影片如果在过去出现是不可思议的。

这两部影片的出现及其成功表明,经过了90年代初期至今十来年的创新、分离及融汇发展,各种文化类型片不仅在各自的类型上趋于成熟,且在此基础上实现了成熟的多元融汇。这应是今年国产片的引人注目的特色之一。

二、电影类型片的多样化

电影类型片不是着眼于文化类型,而是从影片题材角度来说的,指的是

电影题材的大致固定模式。国产片的类型化进程向来受到专家和公众的关注,但发展的速度总是偏慢。不少人抱怨中国的类型片何以总是难以健全。如果说,去年的参赛片显示了类型初具的特点,那么,今年则已经由此进展到类型片的多样化这一丰富景观了。我个人以为,这种类型片的多样化堪称历届电影节之最。在这里,中国式西部片和喜剧片实属我眼中的两大收获。所谓中国式西部片,这里指《押解的故事》(北京电影制片厂出品,齐星执导),犯人于雷(付彪饰演)与公安老李(戈治均饰演)和小张(李占河饰演)三个男人之间的微妙而紧张的关系,被演绎得生动、紧张、感人,且又充满情趣,具有突出的观赏效果。

喜剧片也是一个收获。在由小品明星黄宏担任编、导、演的农村喜剧片《二十五个孩子和一个爹》(山西电影制片厂出品)里,出人意料的小品式喜剧场景接连出现,但又没有落入插科打诨、粗俗或搞笑的俗套,而是令人感到滑稽却又富于喜剧性意味。这一点应是今年电影节的一个明显收获。这表明,中国当代喜剧片已经出现了新的发展可能性:小品因素的汇入非但没有降低喜剧片的档次,反而构成新的开拓和提升的可能性。同时,这也与张艺谋的小品引进作为形成一种反差:他在《有话好好说》和《幸福时光》里相继引进小品因素,却流于表面和浅俗,令人多少有点失望。导致这种成败反差情形的原因值得另行思考。

市民言情片的出现与其大面积广告一道,构成电影节期间的城市新景观。《花眼》(上海新生代影视合作公司和上海电影制片厂联合出品,李欣执导)、《开往春天的地铁》(电橙文化制作公司出品,张一白执导)、《秘语17小时》(广东巨星影业公司和内蒙古电影制片厂联合出品,章明执导)、《天使不寂寞》(长春电影制片厂和北京非凡文化发展有限公司联合出品,张番番执导)和《女孩别哭》(北京电影制片厂和美明影华公司联合出品,李春波执导),都给观众带来新的视觉冲击效果。不过,今年却尚未见到令我激动的上乘之作。

伦理片的收成在数量上肯定应当名列前茅:《昨天》(北京艺玛电影技术公司和西安电影制片厂联合出品,张扬执导)以吸毒者自己表演自己自新的过程,形式新颖、效果感人;《谁说我不在乎》(北京紫禁城影业公司、西

安电影制片厂和陕西金花影视制片有限公司联合出品,黄建新执导)关注一家三口之间的冲突与和解;《我的兄弟姐妹》(天山电影制片厂、北京四海纵横文化传播公司等联合出品,俞钟执导)叙述了一家兄妹艰难曲折的成长及其沟通的历程;《法官妈妈》(北京紫禁城影业有限公司出品,穆德远执导)呈现出一个法官的深厚母爱;《明亮的心》(中国电影集团公司出品,颢然执导)和《一样的人》(广州特意文化传播有限公司、广西桂冠电力股份有限公司和深圳电影制片有限公司联合出品,李付武执导)聚焦于残疾人的特殊的生存意志;《我最中意的雪天》(河南电影制片厂出品,孟奇执导)和《苦茶香》(中国电影集团公司出品,吴兵执导)讲述了平凡人平中见奇的生活故事。相比之下,《昨天》以其形式与意义两方面的突出创新而值得称道。伦理片的如此众多数量的存在表明,中国电影在伦理表现上拥有广泛的发展空间,需要进一步大力开拓。

动作片在数量上只有大约两部,但突破的力度却相当惊人,视觉冲击力强劲。《寻枪》(华谊兄弟太合影视投资有限公司和北京电影制片厂联合出品,陆川执导)透过民警马山寻枪的惊心动魄过程,把一个普通人在当下遭遇的无地生存境遇及其流动性表现得淋漓尽致。而《冲出亚马逊》(八一电影制片厂和电影频道联合出品,宋业明执导)既写了中国军人的英勇无畏,又具有突出的观赏效果,可以说是主导文化片与大众文化片的一次成功融汇。

这届电影节上,战争片的数量确实少,似乎只有3部。《紫日》(上海永乐电影电视集团公司和北京紫禁城影业公司联合出品,冯小宁执导)有不少感人的地方,但其精心设计和渲染的大兴安岭风光,与剧情多少显得貌合神离。《葵花劫》(北京薪金榜广告公司和西安电影制片厂联合出品,蒋钦民执导)在描写战争中的中国普通人与日本军人两方面都有点儿新意。《黄埔军人》(广东华之杰影视传播有限公司等出品,宁海强执导)试图把蒋介石作为正面人物来刻画,显得有些表面化。

此外,《100个》(中国电影集团公司发行,滕华韬执导)沿袭了"第六代"的"成长片"道路,并力图在电影手法上有所更新(如结尾长镜头的运用),但显然功力不够。商业片《大腕》(中国电影集团公司、华谊兄弟太合

影视投资有限公司和哥伦比亚电影制作亚洲有限公司联合出品,冯小刚执导)有其不容否认的高票房收成,商业上获得成功,但搞笑的成分居多。

总之,尽管水平有待于继续提高,但国产片在类型上的多样化演进确实已经显示了成型风貌。沿此多样化道路行进,国产片应当有希望。

三、叙事有三分

在本届电影节上,我看到了三种叙事类型的并列出现。首先是现实型大叙事,这是指具体刻画现实生活场景及人物性格并相信对生活的一切可以作完整理解的叙事方式。大多数影片呈现了这种叙事方式,如《法官妈妈》、《聊聊》、《高原如梦》、《明亮的心》等。这表明,现实型大叙事仍然是当前国产片的主流叙事。其次有写实型小叙事,这是指那种突出个人化和日常化的边缘叙事方式。这方面有《我的兄弟姐妹》、《女孩别哭》、《秘语17小时》和《100个》等。这些影片主要从个人角度去叙事,只让公众看到生活中的某些东西,而将另一些东西隐匿起来,生活的谜底秘而不宣。《100个》结尾刻画两少年追踪小偷过程的超常的长镜头到底要显露什么?不得而知。最后是先锋型叙事。先锋型叙事是指那种在形式探索中重新建构意义的叙事方式。它其实不是一种固定类型,而只是一种形式探索或实验状态。《花眼》把几对上海青年的爱情故事置放在一对西方式天使的视野中进行,复杂的爱情纠葛总是遭遇天使眼力的无情消解,令人感觉实中见虚。但当故事本身缺少生活力度时,形式创新就显得与意义剥离了。《昨天》让"真人"现身说法的叙事方式值得称道,它在现实与戏剧的交替或穿插中阐述了一种新的人生景观。与现实型大叙事继续充当主流、写实型小叙事仍然占据边缘席位相比,先锋型叙事的形式与意义探索终究显得有些势单力薄。不过,这种叙事三分的格局有理由也有必要继续存在,这可以为国产片的持续发展提供开放与多元的空间。

四、导演多"处女"

导演多"处女",是本届电影节上引人注目的一大奇观。除了所谓"第五代"(黄建新)和"第六代"(李欣、章明、张扬)继续分割导演席位以外,突然间涌现出 11 位"处女"导演,与上述导演共同分享中国导演阵容。这样众多的导演处女作数量为历届大学生电影节所未有,因而值得格外注意。它们是:陆川《寻枪》、孟奇《我最中意的雪天》、黄宏《二十五个孩子和一个爹》、俞钟《我的兄弟姐妹》、李春波《女孩别哭》、齐星《押解的故事》、滕华韬《100 个》、张番番《天使不寂寞》、吴兵《苦茶香》、蒋钦民《葵花劫》和张一白《开往春天的地铁》。如此众多的新人参与拍片,我觉得传达了这样的信息:国产电影的青春气息和开放活力正在生长和辐射。陆川在中国式动作片的编剧和导演上的潜力、齐星在中国式西部片上的创新力度、黄宏刚从小品跨入电影就显露的喜剧开拓能力、孟奇在叙事上的沉稳等,都让人感到一丝欣慰。

除了以上故事片以外,还值得一提的是本届电影节首次上映并参赛的电视电影。这些影片大多制作成本较低,借助电视电影频道上映,贴近公众日常生活,不失为中国电影摆脱困境而力求发展的方向之一。《情不自禁》(方刚亮执导)、《刑警张玉贵的队长生活》(孙铁执导)、《大沙暴》(高希希和白玉执导)、《我和连长》(舒崇福执导)等都产生了很好的效果,它们积累的经验值得今后的电视电影和普通电影借鉴。总之,今年国产片在多元化类型及其成型方面成绩显著,但下一年是否会紧接着迎来各种类型片的全面成功,还是未知数。

(原载《电影艺术》2002 年第 4 期)

Appendix | 附录
王一川电影批评论著目录

一、著作

《张艺谋神话的终结》，郑州，河南人民出版社1998年版。

二、论文

《中国电影的本体错位》，《电影创作》1987年第2期。

《茫然失措中的生存竞争》，《当代电影》1990年第1期。

《叙事裂缝、理想消解与话语冲突》，《电影艺术》1990年第3期。

《狂欢节与女性乌托邦幻象》，《影视文化》第5辑，文化艺术出版社1992年版。

《以讲史方式建构新的历史主体》，《中国电影周报》1993年3月18日。

《谁导演了张艺谋神话?》，《创世纪》1993年第2期。

《面对生存的语言性》，《当代电影》1993年第3期。

《张艺谋神话与超寓言战略》，《天津社会科学》1993年第5期。

《异国情调与民族性幻觉》，《东方丛刊》1993年第4期。

《民族寓言与超寓言战略》，《文艺研究》1994年第1期。

《我性的还是他性的"中国"?》，《中国文化研究》1994年冬之卷。

《"无代期"中国电影》，《当代电影》1994年第5期。

《中国电影:不见第五代,但见泛五代》，《中华工商时报》1994年9月3日。

《高调的低调化》，《中国电影周报》1994年7月14日。

《如实表演、权力交换与重复》,《电影艺术》1994年第5期。

《张艺谋神话:终结与意义》,《文艺研究》1997年第3期。

《小品式喜剧与市民社会乌托邦——〈有话好好说〉印象》,《电影艺术》1998年第6期。

《张艺谋——中国影坛的以奇代正神话》,《青年思想家》1999年第1期。

《美国想象与市民喜剧》,《当代电影》1999年第1期。

《文明与文明的野蛮——〈一个都不能少〉中的文化装置形象》,《当代电影》1999年第2期。

《一场符号化的爱情游戏——〈网络时代的爱情〉分析》,《当代电影》1999年第3期。

《认同性危机及其辩证解决》,《当代电影》1999年第4期。

《谁在说话?》,《当代电影》2000年第3期。

《物质充盈年代的乡愁》,《当代电影》2000年第4期。

《关于廉政中国的文化想象》,《当代电影》2000年第5期。

《雅俗悖逆及其标志性意义——〈幸福时光〉论争的启示》,《中国电影报》2001年1月18日。

《重塑关于国乐的想象的记忆》,《当代电影》2001年第1期。

《当代大众文化与中国大众文化学》,《艺术广角》2001年第2期。

《高雅型大众片与影片文化类型》,《当代电影》2001年第2期。

《非常人对正常人的文化返助——影片〈无声的河〉分析》,《当代电影》2001年第3期。

《潮头过后见平缓——第八届大学生电影节部分影片印象》,《电影艺术》2001年第4期。

《在网络时代重构社群记忆——影片〈父亲·爸爸〉分析》,《当代电影》2001年第5期。

《道德性认同及其挽歌——影片〈谁说我不在乎〉的文化分析》,《当代电影》2001年第6期。

《无地焦虑与流体性格的生成——陆川〈寻枪〉的文化分析》,《当代电

影》2002 年第 3 期。

《文化传奇的现实化》,《当代电影》2002 年第 4 期。

《多元汇通与成型——第九届北京大学生电影节部分影片观感》,《电影艺术》2002 年第 4 期。

《从无声挽歌到视觉动画——兼谈大众文化对高雅文化的置换》,《当代电影》2003 年第 1 期。

《与影视共舞的 20 世纪 90 年代的北京文学——兼论京味文学第四波》,《北京社会科学》2003 年第 1 期。

《全球化时代的中国视觉流——〈英雄〉与视觉凸现性美学的惨胜》,《电影艺术》2002 年第 2 期。

《中国电影的后情感时代——〈英雄〉启示录》,《当代电影》2003 年第 2 期。

《全球性语境中的中国式乡愁》,《当代电影》2004 年第 2 期。

《空间恐惧与化空为时》,《当代电影》2004 年第 5 期。

《中国电影中的家破亲离故事》,《电影艺术》2005 年第 2 期。

《从双轮革命到独轮旋转——第五代电影的内在演变及其影响》,《当代电影》2005 年第 3 期。

《想像的革命——王朔与王朔主义》,《文艺争鸣》2005 年第 5 期。

《从〈无极〉看中国电影与文化的悖逆》,《当代电影》2006 年第 1 期。

《数字技术时代电影的富贫悖谬症》,《郑州大学学报》(哲学社会科学版)2006 年第 3 期。

《中国大陆类型片的本土特征——以冯小刚贺岁片为个案》,《文艺研究》2006 年第 7 期。

《戏仿风尘下的历史断片——我看〈大电影之数百亿〉》,《电影艺术》2007 年第 2 期。

《眼热心冷:中式大片的美学困境》,《文艺研究》2007 年第 8 期。

《异趣沟通与臻美心灵的养成——从影片〈三峡好人〉到美学》,《文艺争鸣》2007 年第 9 期。

《主旋律影片的儒学化转向》,《当代电影》2008 年第 1 期。

《电影软实力及其效果层面》,《当代电影》2008年第2期。

《从大众戏谑到大众感奋——〈集结号〉与冯小刚和中国大陆电影的转型》,《文艺争鸣》2008年第3期。

《挑战伦理极限的乌托邦实验——从影片〈左右〉看社会危机与对策》,《中国政法大学学报》2008年第3期。

《走向双翼制的大学生电影节庆——北京大学生电影节回顾与前瞻》,《艺术评论》2008年第5期。

《通向在世共生型文化——改革开放30年中国电影文化转型》,《当代电影》2008年第11期。

《〈梅兰芳〉:三景交融开寒"梅"》,《中国电影报》2008年12月25日。

《当今中国大导演制胜术:通三学——关于张艺谋、陈凯歌、冯小刚和陆川的速写》,《影视文化》2009年第1期。

《中国西部电影模块及其终结——一种电影文化范式的兴衰》,《电影艺术》2009年第1期。

《冯氏贺岁喜剧传统的延续与变化——影片〈非诚勿扰〉观后》,《当代电影》2009年第2期。

《国家硬形象、软形象及其交融态——兼谈中国电影的影像政治修辞》,《当代电影》2009年第2期。

《灵活的中式类型片模式——2008年中国内地电影的类型互渗现象》,《北京电影学院学报》2009年第2期。

《近年军事题材影视创作中的悖谬现象》,《解放军艺术学院学报》2009年第4期。

《想象的公民社会跨文化对话——艺术公赏力视野中的〈南京!南京!〉》,《电影艺术》2009年第4期。

《中国电影文化:从模块位移到类型互渗》,《社会科学》2009年第5期。

《中国电影文化60年地形图》,《文艺争鸣》2009年第7期。

《当前中国国家电影业的新方向——中影集团十年创作新格局的一点启示》,《当代电影》2009年第9期。

《主流大片奇观与喜剧片新潮——2009年度中国内地电影一瞥》,《北

京电影学院学报》2010年第1期。

《主流文化与中式主流大片》,《电影艺术》2010年第1期。

《中国电影拒绝寡俗》,《当代电影》2010年第2期。

《〈孔子〉与中国文化巨人的影像呈现》,《当代电影》2010年第3期。

《中国大陆电影现状及其软实力提升策略》(与人合作),《天津社会科学》2010年第4期。

《教育与想象力及其他——近年国产教育题材影片评述》,《艺术评论》2010年第6期。

《后汶川地震时代的灵魂自拷》,《当代电影》2010年第8期。

《养神还是养眼:文学与电影之间》,《文艺报》2010年8月25日。

《双轮革命者的叙事新憾——以电影〈三枪拍案惊奇〉和〈山楂树之恋〉为例》,《求是学刊》2011年第1期。

《〈红高粱〉的忘年兄弟》,《电影艺术》2011年第2期。

《谢晋与时间进化型电影文化的完结》,载金冠军、聂伟主编:《谢晋电影:中国语境与范式建构》,复旦大学出版社2011年版。

《群星贺节片的诞生——〈建国大业〉观后》,载傅红星主编:《启示:〈建国大业〉解密与剖析》,中国电影出版社2009年版。

《〈阿凡达〉对提升中国电影软实力的启示》,载杨永安主编:《〈阿凡达〉现象透视》,北京出版社2010年版。

《阳刚本从阴柔来——看〈岁岁清明〉》,《电影艺术》2011年第5期。

《离地高飞的"红小兵"导演:姜文》,《文艺争鸣》2011年第13期。

《〈秋之白华〉:还原革命的"雅致"面孔》,《艺术评论》2011年第6期。

《新世纪中国电影类型化的动因、特征及问题》,《当代电影》2011年第9期。

《上天入地难抓人——近年中小成本影片的三种美学取向及困窘》,《当代电影》2011年第11期。

《中国电影应以文图强》,《当代电影》2011年第12期。

《精妙平衡术怎奈高风险题材》,《电影艺术》2012年第2期。

《2011年:中国大陆电影中的悖逆景观》,《文艺争鸣》2012年第1期。

《历史影像再现中的价值取向——以 21 世纪头十年四部国产片为例》,《当代文坛》2012 年第 1 期。

《全球化年代的跨文化沟通——我看〈平壤之约〉》,《当代电影》2012 年第 10 期。

《身体美学与心灵美学的分离——〈英雄〉与中式大片十年回顾》,《当代电影》2012 年第 11 期。

《大片十年,美学得失》,《人民日报》2012 年 12 月 14 日。

光影论丛

第二重文本	王一川 著
民国时期的上海电影与城市文化	张英进 主编
中国早期电影的文化政治	傅葆石 著
香港电影跨文化观（增订版）	罗卡 法兰宾 合著
香港左派电影研究	张燕 著
香港百年光影	钟宝贤 著
希区柯克的电影	大卫·斯特里特 著
伯格曼的电影	杰西·卡林 著
电影作为社会实践（第4版）	格雷姆·特纳 著

博雅大学堂·艺术

艺术学概论（第3版）	彭吉象 著
艺术学概论（精编本）	彭吉象 著
艺术欣赏教程	杨辛 谢孟 主编
影视美学（修订版）	彭吉象 著
影视鉴赏	陈旭光 戴清 著
电影色彩学	梁明 李力 著
中国电影史研究专题	李道新 著
中国电影史研究专题 II	李道新 著
中国电视批评史	欧阳宏生 主编
电视艺术学	欧阳宏生 主编
广播电视概论	欧阳宏生 段弘 主编